中華文化思想叢書

中華藝術導論

下冊

李希凡　主編

目次

第六章
五代、兩宋、遼、西夏、金

　　中華民族的藝術，經過數千年的歷史演進，在不斷的開拓、豐富、提煉、完善之後，終於到達了一個集古典之大成的時代──宋代。宋代雖然在疆土、國運、氣勢、境界方面不如漢唐的博大開闊、沉雄渾厚，然而它卻以鬱鬱乎文哉的君子風範、厚積薄發的文化修養、幽雅醇清的藝術氣質、豐富細膩的審美感受，透過全面而又極富時代特色的創造，修建起一所前無古人後無來者、燦爛無比的藝術殿堂，從而得以彪炳史冊、輝映千古。

　　五代十國的小朝廷藝術，在朝不慮夕、醉生夢死的生活狀態中，承遞著晚唐的餘緒，造成畸形繁榮，但這種餘緒已經開始在遞嬗中發生變化，新的氣質、新的風格、新的形式已經在音樂、舞蹈、繪畫、詩歌中普遍形成，一個最明顯的例子就是一代藝術樣式──詞的正式興起。當宋朝順應了歷史發展的潮流、乘時而起，完成統一中原大業之後，新的文化凝聚點就在新的政治經濟基礎上形成，並開創出一個嶄新的氛圍環境，它醞釀出宋代藝術的一代之盛。而那些與宋朝形成南北對峙之勢的北方民族，遼、西夏、金則在與中原文化的交往中汲取了豐富的藝術汁液，創造出本民族藝術的獨特風格，金朝並在最終入主中原之後，把宋朝市井藝術推向了新的高峰。

　　盛唐之時在廟堂奏響的黃鐘大呂的曠世弘音，雖然在人們心中經久迴盪，畢竟餘音漸漸消歇，接續而起的是五代、遼、宋、西夏、金千巷萬弄的急管繁弦，嘈嘈切切，此起彼伏，如夏夜荷池驟雨，如雨後池塘蛙鳴，集為多樂章的交響樂，匯成多聲部的大合唱──中國古

典藝術的轉型就此完成，中華藝術史從此拉開了嶄新的一幕。

第一節　傳統社會的轉型

　　由五代十國開始，中國社會發展邁入了新的歷史時期，經由宋朝的統一中原，宋與遼、西夏、金的長期南北對峙以至最終亡於元，中國傳統社會悄悄實現了自身的轉型。五代十國的頻繁遞嬗、相互攻伐和接替，雖然是晚唐藩鎮割據政治局面的延展，然而，變幻之間有發展，動盪之中現生機，中晚唐以來悄悄孕育而出的新的社會政治與經濟因素，也在逐漸開始發揮制導作用，它推動著中國傳統社會走向一個重大的歷史轉折——從古代社會向近代社會過渡。兩宋文化就在這種社會基礎上凝聚，遼、西夏、金文化則在向化於中原文化的同時，也受到這種社會基因的制約與影響，它們又共同釀就了一代藝術的嬗變。

一　一種嶄新物質文化生活的展開

　　中國傳統社會的步伐，自漢魏到隋唐，走出了一條日漸宏闊坦蕩的道路，封建經濟不斷高漲，社會生產力大幅度提高，發展到唐朝開元、天寶年間（713-755），終於實現了社會的極盛，詩人杜甫在〈憶昔〉中唱出「憶昔開元全盛日，小邑猶藏萬家室，稻米流脂粟米白，公私倉廩俱豐實」這樣的盛世之音。然而，樂極哀來，制度的弊病隨之發作，一場安史之亂使得大唐元氣喪失殆盡，接踵而來的是長期藩鎮割據、擁兵自強的局面，最終導致唐末大規模的農民起義，這場旨在改變生產關係的農民戰爭，徹底摧毀了士族門閥制度的殘餘，使得中唐以來農村經濟制度由授田制向莊田制的重大歷史轉變得以完成。

透過這一轉變，農村普遍將魏晉到唐代一直通行的部曲佃客制改為契約租佃制，它既培植了廣大世俗地主的力量，同時也減弱了農民對地主的人身依附關係。這種變化提高了農民的生產積極性，以後隨著宋朝的統一，社會走向安定，農業生產突飛猛進地發展起來。又由於科技進步促進了農具和種子的改進，使得宋朝耕地面積迅速擴大、農作物單位產量普遍上升。於是，一幅生機勃勃的農業圖景開始呈現出來，正如王安石〈後元豐行〉中所謂「麥行千里不見土，連山沒雲皆種黍」。農業生產力的提高從基本上支持了商業與手工業的繁榮，越來越多的農業人口轉為商業人口，新型商業契約關係開始產生，中心城市日益向商業化大都市發展，一個新興的商業社會的雛形已經在宋代顯現。

　　宋代社會生產力發展與提高的最突出例子，體現為科學技術的極大進步。如果翻閱一部中國科學技術史，我們會發現，它的涓涓細流到了宋代突然變得波瀾壯闊起來。中國好像進入了一個科技發明的時代，一系列直接影響到近代文明的重大發明成果都在這時湧現出來。票券發展為「交子」，成為紙幣的先聲，使得一種新的商業信用流通手段得以確立，有力地促進了商業貿易的發展。活字排版的發明、火藥的發明、火焰器的使用、航海開始使用指南針、天文時鐘的架設、鼓風爐、水力紡織機的運用，船隻使用不露水艙壁，都於宋代出現。這種種發明的普及運用，推動社會生產進入到一個嶄新的階段，帶動了經濟的突飛猛進，於是我們就看到了這樣一幅社會生產與生活的生動圖景：在從南到北的地域幅面上，綴滿了星羅棋佈的大小新興城市和市鎮。這些城鎮中，每日每時都在發生種類繁多的商業貿易現象，「每一交易，動即千萬」[1]。為了支持這些貿易，鼓風爐、紡織機的聲音在全國大地上到處迴響，稠密的鄉間驛路上蹄踵交道、運貨的大

1　〔宋〕孟元老：《東京夢華錄》，卷2。

車絡繹不絕，蛛網般的內陸河流中風帆繁密、載物的舟楫頭尾相銜。市鎮上各行各業、五花八門的店鋪座座相連，構成一道道繁華的商業街，每日銷售著品類繁多的貨物，各類服飾、絲織品、穀物、肉羹、菜蔬、茶酒、果品、藥材、香料、印版書籍、花鳥蟲魚、竹木傢俱、瓷器、漆器、金銀器、日常用品、年節應景之物等等應有盡有。這種與以前不同的歷史圖景，標誌著一種嶄新的物質文化生活的展開，一種與以前單純農業社會內容、節奏、觀念、情趣都截然不同的新的生活方式的誕生，代表著中國近代社會生活序幕的開啟。

傳統社會歷史性轉折的實現為宋代藝術提供了嶄新的生存環境。它創造了一個廣大而富裕的民間社會，為藝術脫離對於宮廷和貴族的依附地位，自信而朝氣蓬勃地走向民間、走向城鄉、走向士子、走向大眾鋪平了道路；它創造了一個商業化的傳播與流通管道，為藝術直接進入大眾消費，從而獲得自身獨立的生存價值提供了保證；它創造了一個有著高水準物質與文化生活需求的社會環境，為藝術真正融入普通人的生活品質開闢了途徑。

二　文化人集團的壯大

兩種直接影響了宋代文化性向的社會機制，早在北宋之初即已形成，一種是修文偃武的國策，一種是科舉取士的方略。兩種機制把宋代文化人推向一個極為有利的境地。在這種特殊的社會條件下，宋代的文化呈現出了極為成熟的面貌，從而創造了一代藝術的輝煌。

1 武將盡讀書，臣庶貴文學

宋朝開國之時，晚唐藩鎮割據、擁兵自重，終於造成中央集權的統一國家分崩離析，這種逝去不遠的歷史陰影還深深留在宋王朝的記

憶裡。而宋太祖趙匡胤親自出演的「陳橋兵變，黃袍加身」鬧劇，反過來更成為他猜忌武將的心腹之病。於是，在趙匡胤奪取後周政權的第二年，他就採取趙普的建議，導演了「杯酒釋兵權」一劇，解除了自己的擁立者、禁軍統帥石守信等一批有功之臣的軍事指揮權，把軍隊直接掌握在自己手裡。從此，北宋兵制形成了一種歷史新貌：在京師屯駐全國的主要精兵，「兵無常帥，帥無常師」[2]，兵不知將，將不知兵。強藩割據、皇權旁落之虞是徹底消除了，但卻帶來宋王朝另外一個方面的問題：兵將分離使軍隊缺乏戰鬥力，中央統兵使軍隊缺乏機動性，這種「守內虛外」的國策造成對外軍事防範力量的極大削弱，於是形成宋王朝一代積弱的根源，它對於宋人心理方面的最終影響將導致宋文化的羸弱性格。

　　猜忌與排抑武人的結果，就是對於文人的極其優渥。趙匡胤一方面要求武人讀書、實現武臣「文」化；一方面把軍政大權都交到文人手中。他曾經對臣下說：「朕欲盡令武臣讀書，知為治之道。」於是弄得「臣庶始貴文學」[3]，他又憎惡武臣的驕縱貪鄙，說是「五代方鎮殘虐，民受其禍。朕今選儒臣幹事者百餘分治大藩，縱皆貪濁，亦未及武臣一人也」[4]。於是，把官僚機構都送交文人掌握，不僅文官系列由文人主持，即使是武官系列中的要職，例如中央掌兵的樞密使，各地統兵的都統制，也同樣由文人充任。這樣，文人勢力把持了全國的政權、軍權、財權，成為宋代最具實力的社會階層。宋代統治階層的文人化，帶來社會的「文治」與社會文化的蓬勃發展。

2　〔元〕馬端臨：《文獻通考・兵考》。

3　〔明〕陳邦瞻：《宋史紀事本末》，卷7。

4　〔宋〕李燾：《續資治通鑒長編》，卷13。

2 朝為田舍郎，暮登天子堂

科舉取士雖然是從隋唐沿襲下來的政治制度，但它在宋代發展得更為完善與制度化，規模也更大，其直接後果是推動了普天之下人人熱衷於讀書，從而製造了一個龐大的文化人勢力，這個勢力成為開創有宋一代藝術局面的生力軍。

科舉制度的確立本身，反映了隋唐以來一種新生社會力量的崛起：寒門士子開始突破門閥世族的壟斷，充滿朝氣地邁入政治舞臺。皇族則通過科舉的手段，把廣大中小地主階級的代表網羅到自己門下，以便增加和穩固對於社會建構的支撐。然而，唐代的科舉制度還很不完善，考試往往為王公貴宦所把持，投考者常常要先向他們投獻詩文——所謂「行卷」，以便事先得到青睞與鼓吹，透過走他們的門路來取得晉身之階。因而，儘管唐太宗李世民在長安宣武門望著熙熙攘攘的考試大軍，得意忘形地說：科舉制的推行使得「天下英雄入我彀中矣」[5]，事實上門閥世族很大程度上還是控制了科舉考試的成果——唐代宰相多出豪門巨族，就是一個典型的例證。宋朝對科舉制度進行了很大的改革：不許官員推薦考生，考試實行「鎖院」、「糊名」、「謄錄」制度，考官隨時更換，不許考生私淑考官為「宗師」、「座主」，特別是增加了「殿試」，最終由皇帝直接出面來選定考生，定出品級並授職，得中的士子都成為「天子門生」。這種種措施的直接目的，都是切斷考生與考官之間的聯繫，使得科舉制度真正成為皇帝廣為網羅天下人才的途徑。宋太祖趙匡胤在推行「殿試」制度之後，曾經驕傲地說：「昔者，科名多為勢家所取，朕親臨試，盡革其弊矣。」[6]可謂一語道破了問題的實質。

5 〔五代〕王定保：〈述進士上篇〉，《唐摭言》，卷1。

6 〔元〕脫脫等：《宋史‧選舉志一》（北京市：中華書局，1977年），卷155。

　　宋代科舉不重出身，所謂「家不尚譜牒，身不重鄉貫」[7]，因而無論工商雜類、僧道百家皆可應試，通過科舉考試來改變家庭地位，這種情形反映的是統治中國幾個世紀之久的門閥地主勢力的蕩然無存，和透過自由買賣獲取土地的庶族地主取得社會政治、經濟、文化的全面統治，以至造成社會階級力量的大變更。參加科舉的士子們一旦得中，立即得到極高的榮譽與優厚的待遇，躋身於官僚階層而成為社會上層人物。殿試得中者，尤其是頭名狀元，皇帝對之賜袍笏、賜宴、賜騶從遊街，給以盛大的榮耀，屆時城市人民傾巢出觀，造成萬民空巷，情景盛極一時。北宋尹洙曾經評論這種情形說：「狀元登第，雖將兵數十萬，恢復幽薊，逐強蕃於窮漠，凱歌勞還，獻捷太廟，其榮不可及也。」[8]考中狀元者，自然成為天下注目的對象，為皇帝所重用，日後官階升轉極快，有時三五年便至公卿，迅速上升為上層官僚。因而，「每殿廷臚傳第一，則公卿以下無不聳觀」[9]。於是，「朝為田舍郎，暮登天子堂」的神話在宋代變為了現實，出身下層的士子有了憑藉個人奮鬥而到達「天闕」的路途。於是，天下人都被吸引到讀書應舉做官的道路上來，在這種人生模式裡實現自己的價值。

3 士大夫階層的有閑

　　宋代的社會條件培植起一個廣大而特殊的社會階層——士大夫階層。由於科舉制度的普及與冗濫，這個階層的人數入宋以後急劇增長，那些為進入這個階層而從事準備的人群更是構成了這個階層龐大的底座。我們從一些數字的對比中，可以觸到這種社會變化的脈搏。同是在開國百年後的經濟文化繁榮時期，唐代開元年間（713-741）

7　〔宋〕陳傅良：〈神恩〉，《止齋文集》，卷35。

8　〔宋〕田況：《儒林公議》。

9　〔宋〕田況：《儒林公議》。

每年在京師應舉的士子為一千人左右，宋代嘉祐年間（1056-1063）每年在京師待試的士子為六、七千人；唐代每科取士不過數十人，宋代達到四、五百人。宋代設置冗官極多，層層累累，疊床架屋。設官分官、職、差遣三種，有官無職、有職無權現象嚴重，中央官職裡三省、六部、二十四司的眾多僕射、尚書、侍郎、郎中、員外，地方官職裡的節度使、防禦使、團練使、州刺史等，都是徒有空銜。中央負責監察的既有禦使臺，又有諫院，負責刑獄的既有刑部、大理寺，又有審刑院；地方上的錢穀運輸和刑獄之事都有專門機構管理，無須地方行政長官負責，州官既有知州，又有通判，互相牽制。因而北宋仁宗時的翰林學士宋祁說，當時「州縣之地不廣於前，而官五倍於舊。」[10]宋代文官的生活條件又十分優厚，他們俸祿多，賞賜重，日常除定例的祿米外，還得到綾、絹等實物和職錢。官員年老不能任事或因其他原因不能任實職的，按照「祠祿之制」也可以按原有品秩支取乾俸。

種種優渥條件，把宋代士大夫階層置身於一種飽食雍容的境地，他們既然衣食無憂，不需要從事其他具體的實業和實踐，便有充裕的條件、時間和精力來開掘自己的智力和才慧，充分用於讀書寫作、琴棋書畫以及其他文學藝術創作。士大夫是中國古代從事文化和藝術創造的一支生力軍，到了宋代，這支隊伍實現了真正意義上的壯大，同時由於社會文化的推進，這支隊伍也真正實現了創造藝術的自覺。

在士大夫之外，還有一支準士大夫藝術創作隊伍，這就是皇家仿照士大夫制度培養起來的宮廷畫院、樂府機構的成員，他們雖然是專業的創作人才，並不參與官僚政治，待遇卻比照士大夫的規格設定，擔任朝廷任命的衍職，甚至還運用類似的學校教育和科舉選拔手段來培養梯隊。他們成為宋代藝術創造的最大力量。

10 〔宋〕宋祁：《景文集》，卷26，〈上三見三費疏〉。

三　市民階層的崛起

在新的政治機制促成士大夫文化繁榮的同時，宋代另外一種社會機制——新型商業經濟結構的形成，則造成中國有史以來最為顯著的進步，突出體現為城市的急劇勃興與繁榮，它帶來市民階層的迅速壯大與市井藝術的普遍興盛，這成為宋代藝術的另一個突出景觀。

宋代的商業貿易極端開展，內地與國際貿易都達到空前的高峰，在此基礎上，宋代形成強大的製造城市運動：大量建立在集市基礎上的商業貿易點日益發展為城鎮，兩宋期間共有數以千計這樣的新興城鎮建立起來，而原有的中心城市則日益向商業化大都市發展。在這些商業城鎮中，聚集著眾多的市民，他們都是脫離了土地和農業生產、定居於城市之中而從事各行各業商業貿易或商業服務的民眾，在創造城市經濟繁榮的同時，他們也創造著城市文化的繁榮。

這裡舉出北宋都城汴京為例。宋初，由於禁軍宿衛、七國遺民入徙以及商業極度繁榮，汴京很快便聚集起一百多萬人口，其人口成分除了駐軍、皇親國戚、達官顯宦之外，大多是商賈攤販、小手工業者、船夫腳夫、藝人妓女、僧尼奴婢、日者郎中、叫化子、無業遊民等，形成龐大的市民階層。元豐（1078-1085）以後汴京城擁有一六○種商行約六四○○餘家店鋪，包括香藥行、珠寶行、金銀行、彩帛行、衣物行、鞋帽行、飲食行、蔬菜行、書畫行、鞍轡行、器械行、車行、牛馬行、禽鳥行、獸畜行、魚行、醫藥行、雜貨行、腳店、酒樓、茶坊等等，每年僅商稅額就達五十五萬貫[11]，已經成為東方最大的商業化城市。汴京從事手工業的工匠，僅官營的就有八萬多人，其

11 參見〔元〕馬端臨：《文獻通考》，卷14「徵榷考」。

總數不會少於十幾萬人。以經商為業的有兩萬多戶，約十幾萬人，另外還有大量妓館、勾欄，以及經營小食攤、水果攤、零食擔兒、雜貨擔兒、測字算卦的普通民眾。汴京的商人地主和新興市民階級力量迅速崛起，其勢力逐漸可與王公世族相抗，這使舊有的社會結構和習俗都被打破。人們已不看重家世，而以財富作為身分的標誌：「王公之女苟貧乏，有盛年而不能婚者，閭閻富室，便可以婚侯門、婿甲科。」[12]這種階級關係的調整，迫使宋朝政府在城市中徹底擺脫了門閥觀念而完全按照資產來確定人們的社會等級。[13]這樣龐大的人口堆積，這樣複雜的社會階層，這樣繁盛的商業條件，必然要求紛繁多彩的文化生活，加上中央王朝在此立都的政治原因以及宮廷樂府機構、宴樂機構、畫院機構的巨大影響，汴京很快就成為全國的文化活動中心，並在北宋末發展到歷史上的極盛。

南北宋之交時人孟元老，曾經於北宋末在汴京度過他的童年和青年時代，他在《東京夢華錄》自序中所描述的繁華景象，可以作為我們瞭解當時汴京日常商業和娛樂生活的實錄：

> 太平日久，人物繁阜，垂髫之童，但習鼓舞，斑白之老，不識干戈。時節相次，各有觀賞：燈宵月夕，雪際花時，乞巧登高，教池游苑。舉目則青樓畫閣，繡戶珠簾，雕車競駐於天街，寶馬爭馳於御路，金翠耀目，羅綺飄香。新聲巧笑於柳陌花衢，按管調弦於茶坊酒肆。八荒爭湊，萬國咸通。集四海之珍奇，皆歸市易；會寰區之異味，悉在庖廚。花光滿路，何限春遊；簫鼓喧空，幾家夜宴。伎巧則驚人耳目，奢侈則長人精神。

12 〔宋〕趙彥衛：《雲麓漫鈔》，卷3。
13 參見〔清〕徐松：《宋會要輯稿》，卷69-79。

這是一幅極其生動、充滿勃勃生機的市井生活圖畫，恰與北宋畫院畫工張擇端的〈清明上河圖〉對於汴京街景的細膩描畫互相映襯。當時其他眾多的大城市如洛陽、揚州、杭州、溫州、成都等，情形也都相似。例如杭州，北宋中期詞人柳永〈望海潮〉詞描寫其情形是：「東南形勝，三吳都會，錢塘自古繁華。煙柳畫橋，風簾翠幕，參差十萬人家」，「市列珠璣，戶盈羅綺，競豪奢」。到了南宋灌圃耐得翁的時候，其狀貌更是變成了「山水明秀，民物康阜，視京師（汴京）其過十倍矣。雖市肆與京師相侔，然中興已百餘年，列聖相承，太平日久，前後經營至矣，輻輳集矣，其與中興時又過十數倍也……車書混一，人物繁盛，風俗繩厚，市井駢集」[14]。於是，就在這萬眾集聚、遊風薰染的文化環境中，市井藝術得以從最適宜生存的土壤中茁長而出，迅速勃發為燦爛的藝術景觀。

四　南北文化的趨同性與變異

由五代開始，歷經長期的宋遼、宋金、宋元南北對峙局面，一直到元朝統一，其間三百餘年間，中國文化發展的主導力量在宋，北方民族則向化於中原文化。當然，北方民族質樸文化氣質的注入，也使中原文化的演進獲得了新鮮活力、展露出蓬勃的生機。這種因素的強力作用，使得中國藝術的嬗變得以實現。

秦朝統一之後的中國歷史，曾經發生過兩次民族大融合，一次是「五胡亂華」歸於唐，另一次就是從五代開始的北方民族內遷到兩宋時期的南北對峙與最終統一。與前一次的文化特質形成胡漢雜糅局面不同，宋朝中原文化的成熟與極度發展，使得北方遊牧民族產生對之

14 〔宋〕灌圃耐得翁：《都城紀勝·序》。

極力向化的傾向。雖然後者在軍事上強大，步步進逼，最終亡宋，但隨著進入中原程度的加深，他們也就日益宋化，顯現出與宋文化同化的明顯趨勢。當他們取得了中央政權、其文化成為統治文化時，他們並沒有改變宋文化的實質，而是對之基本全盤接受，使之成為自身的主流文化。

遼（契丹）、西夏（黨項）、金（女真）原來都是十分原始的草原部落民族，在與中原文化的長期密切交流中，他們都模仿唐宋文化，獲得很高發展。從生產和生活方式上都學習漢人，逐步實行定居開墾並建立起城市，改變了遊牧式的流動生活；在國家政體上都仿照唐宋官制和禮制建立起自己的政治體制和禮制結構，設立朝廷與地方官職並開科取士；在語言符號上都利用漢字的偏旁部首和組成部分重新結構編組，創造出本民族的表音文字；其間還有許多包括皇室在內的上層人物推崇漢學、喜好儒學、搜集和傳播漢文經書史書，學習漢人從事文學藝術創造，例如寫詩、填詞、繪畫等。在遼、西夏、金三朝都向化於中原文化的總體趨勢中，金朝由於最終入主中原，甚至實現了全盤漢化。金熙宗皇統元年（1141）宋金和議成，以後經過二十年的休養生息和接受宋文化的影響，於金世宗大定年間（1161-1189）開始了北半部中國的文化繁盛。金世宗完顏雍改變了女真初期完全排漢的統治政策，逐步學習和實行宋文化，用儒臣，崇詩書，開創了一種嶄新的文化局面，受到當時漢族文人的普遍讚許。史家劉祁稱：「大定三十年幾致太平」，「偃息干戈，修崇學校，議者以為有漢文景風」[15]；著名詩人元好問稱：「維大定以還，文治既洽，教育亦至……一變五代遼季衰陋之俗。」[16]大定的經濟文化恢復又為章宗明昌、承安

15 〔金〕劉祁：《歸潛志》，卷12。

16 〔金〕元好問：〈內相文獻楊公神道碑銘〉，《元遺山先生集》，卷18。

（1190-1200）之盛奠定了基礎，因而屆時「政令修舉，文治燦然，金朝之盛極矣」[17]。金章宗好儒術，喜詞章，日與儒臣「談經論道，吟哦自適」[18]，一時向風，造成詞章與學術皆文采斐然的狀貌，時人譽稱「庶幾文物彬彬矣」。[19]

　　然而，契丹、黨項、女真畢竟都是起於馬上的邊地民族，他們的文化基因中有著牢固的質樸本色，他們的血管裡流淌著北方草原的鮮活血液，儘管他們的統治階層盡力模仿漢人的上層文化，其民間對於士大夫的趣味與趨尚卻難以共鳴，倒是中原世俗文化和市井藝術，迅速傳播到邊陲各地並在那裡盛行，與北方文化發生廣泛的融合。一個最突出的例子就是中原宮廷和市井盛行的雜劇演出，在遼、西夏、金都受到歡迎，很快成為當地藝術表演的一種流行樣式。[20]遼、西夏、金的民間文化發展重實用、尚質樸，這裡也舉出一個典型的例子：金朝治下的河東平陽（今山西臨汾）地區為當時中國北方的刻書中心，盛行平水版書籍，其刻印內容主要是醫書、堪輿書、知識叢書、詞曲本子、版畫以及卷帙浩繁的佛經等。這些印刷品不但在金國普及，甚至還遠銷夏國，二十世紀初期在西夏黑水城遺址發掘出土的平水版畫〈四美人圖〉、諸宮調唱本〈劉知遠諸宮調〉以及眾多實用文獻等都說明了這種情況。當北方民族這種質樸的文化氣質介入中原地區，就對矯揉造作的宋文化輸了養分，給中原文化注入了新鮮的血液，這為中國文化和藝術的嬗變帶來亮色，其直接結果是有力地刺激起中原民俗藝術的茁長，從而開啟了中國古代社會晚期的一大藝術景觀。

17 〔金〕劉祁：《歸潛志》，卷12。

18 〔金〕宇文昭：《大金國志》，卷21。

19 〔金〕宇文昭：《大金國志》，卷21。

20 參見〔宋〕邵伯溫：《邵氏聞見錄》，卷10，司馬光：《涑水紀聞》《靖康稗史》之一，載〔宋〕許亢宗：〈宣和乙巳逢使金國行程錄〉。

第二節　文化環境的變遷

　　宋代是中國傳統思想觀念轉折的時期，由於時代與客觀環境的變遷，宋人開始形成新的哲學意識、新的思想方法和新的處世態度。從心理意象看，宋人靜弱而不雄強，幽微而不開朗，收斂而不擴張。從行事傾向看，宋人重文輕武，不追求外部事功，重在內在修養。從行為方式看，宋人喜好坐而論道，多議論而少決斷，缺乏行動能力。從行為準則看，宋人推崇沉穩莊重老成，反感輕舉躁進。在這種趨勢的整體支配下，宋人最終走向文化心理的封閉、內傾與保守。

　　宋人文化心性的奠定取決於當時文化環境的變遷，而這種心性又對於宋代文化達到輝煌頂峰起了決定性的作用。

一　三教合一與理學的奠定

　　控制中國人心靈的儒、釋、道三教經過激烈的論爭與互詆，度過了博約精神高漲的唐代，到宋金時期開始走上明顯融合互補、互相吸收、相互為用的階段。宋代士大夫階層重修養，故而傳統儒學中的心性之學極盛，而佛教禪宗的崛起、道教的復歸老莊，都迎合了這股思想潮流，這一切又為宋代理學的成熟準備了條件。三教互補的觀念影響到許多文化人的藝術觀，支配著他們的藝術創造。

1 儒、釋、道合流

　　習儒出身的士大夫階層在宋代確立了自己的牢固地位，他們擁有政治權和幾乎一切權力，他們的好惡成為時代的度量衡，他們的審美心理支配著時代思潮。面對著這一龐大而有實力的階層，佛教與道教

都領悟到：不能再繼續採取以往三教抗爭、褒我詆人的手段來對待儒教，那樣佛、道將失去士大夫階層的支持，從而失去在社會上層的立足之基。他們適時地改變自身，對於舊有教義作出適應新形勢的闡釋，向儒教的精義靠攏。而儒教也由於中唐以來的社會大變動，產生了調整、改變、充實、豐富自身理論武庫以適應形勢的需要，從而向佛、道尋找思想來源。於是，三教精神的合流趨勢就呈現出來了。

　　宋代佛教的許多大師名僧都在佛理上相容並包，思想駁雜，精於外學，溝通儒釋。北宋時期的佛教已經和儒攜手，契嵩和尚用佛教的五戒比附儒家的五常，認為兩者同樣教人為善，可以相資為用；智圓和尚則主張「修身以儒，治心以釋」[21]。宋金時代的道教亦是如此，由於道教歷來陷於形而下的實驗宗教層次，缺乏理念上的深奧義理，多為士大夫所不齒，更需要借助儒釋思想源泉來豐富和支撐自己。全真教的始祖王喆「立說多引六經為證」，和人交談「必先使讀《孝經》《道德經》」，「皆所以明正心誠意少思寡欲之理」[22]，他還「引儒釋之理證道」[23]，都是這種思想傾向的典型例子。這使道教在理念上愈加朝向儒、釋靠攏。

　　釋、道向儒靠攏，確實在士大夫中間造成強烈好感，加之其義理中原本即有吸引士大夫的地方，因之便有許多文士出來說話，調和三教，鮮明提出儒、釋、道互補的觀點。北宋文宗蘇軾就曾經在一篇為辯才法師寫的祭文裡說，「我見大海，有北南東，江河雖殊，其至則同」，既然三教最終的目的是同一的，江河總歸匯聚為大海，那又何必「孔老異門，儒釋分宮，又於其間，禪律相攻」呢[24]？蘇軾的觀點

21　《中庸子傳》卷上，〔明〕李開先：《閒居集》，卷19。

22　〔宋〕劉祖謙：《重陽仙跡記》。

23　〔金〕王喆：《重陽真人授丹陽二十四訣》。

24　〔宋〕蘇軾：〈祭龍井辯才文〉，《東坡後集》，卷16。

代表了當時相當一部分儒士的見解。士大夫已經發話，釋、道不禁欣喜，即刻攀緣而上，全真教始祖王喆即作有詩句：「儒門釋戶道相通，三教從來一祖風。」[25]他的弟子丘處機也有詩云：「儒釋道源三教祖，由來千聖古今同。」[26]

在這種背景下，宋代文化人中習佛求道的風氣特盛。佛教禪宗的直接簡易、不尚儀軌，修持方式極其簡單，更是為士大夫階層所樂於接受。多數文化人習佛，平時並不作佛禮，只是保持與僧徒的時常接觸，樂於聽其言道，與之研琢窮究佛理，偶或心有所得，便與自己所崇奉的儒道要義相參證，疑惑釋然冰消，頓時心境澄澈。士大夫的特殊社會位置，避免不了官場傾軋、人際浮沉，他們需要隨時調整自己的人生態度和處世哲學，更是慣於到釋、道避塵遁世原則中去尋找一方淨土，以求得個體精神的解脫。於是，宋代士大夫的心靈日益走向深沉、走向超逸、走向清空，走向外儒內釋、隨孔孟而好老莊。

北宋文化的巨匠，集詩、文、詞、書、畫於一身的蘇軾，就是這方面的代表人物，他經年往返佛寺，只是由於那裡有「茂林修竹、陂池亭榭」，於其中「焚香默坐，深自省察」，可以「一念清淨，染汙自落，表裡儵然，無所附麗」，達到「物我相忘、身心皆空」的境界[27]。其他如黃庭堅、王安石這樣的文壇或政壇驕子，也都有相同的思想經歷。這些人都是多才多藝的傑出人物，當他們帶著這種心跡投入到創作中時，自然就把自己的精神反映在作品上，使其內蘊有了道氣禪心。

佛教與道教攻破了士大夫的精神堡壘，就等於為自身生存打下牢固的根基。至於民間信仰中的俗世陣地，早已為它們所佔領、所控制。中國民間信仰中的雜神崇拜、實用主義情結，在宋代隨著社會上

25 〔金〕王喆：《重陽全真集》，卷1。
26 〔金〕丘處機：《磻溪集》，卷1。
27 〔宋〕蘇軾：〈黃州安國寺記〉，《東坡集》，卷33。

層儒、釋、道合流的實現，更是高漲得無以復加。一般百姓不明白不同宗教義旨及其各自神系之間的差異，隨意吸收一切崇拜物，無論佛、道、儒神聖先師，在民間信仰裡都被混雜地堆放在一起構成崇拜對象。民間重祭祀，宋金時期的三教廟宇以及各類雜神淫祠如雨後春筍般湧現，遍及都城市鎮、山村鄉野。佛、道都沒有忽視民間這一廣闊的陣地，佛教的合水陸、作法會，道教的重巫儀、行醮醮，都適應著民間的需要而愈演愈烈，從而獲得其最大的影響力。民俗宗教信仰的盛行，深刻影響到了宋金民俗藝術發展的狀貌。

2 理學的確立

　　中國傳統儒學自漢代定為一尊之後，長期以來成為統治社會的正統思想，但這種統治在中唐以後被嚴重削弱，引起士大夫階層的精神恐慌。他們認為導致社會紛亂的根源在於正統文化觀的喪失，要求紹繼道統，重建儒家思想的統治地位。這股思潮在宋代發展為理學。理學雖然以承繼道統為己任，但其思想路徑並不完全從擯斥一切雜學與宗教而獨尊儒術出發，事實上，傳統儒學缺乏從哲學本體來認識世界的思想來源，僅僅以政治倫理思想為主體，顯示出理性的貧乏和抽象思維的羸弱，而佛、道哲學卻都在宇宙觀方面積累起豐富的理念，發展出高深精奧的義理，這對長於思考的士大夫階層有著極強的精神吸引力。於是，宋儒開始利用禪宗和道教現成的思想內容，將儒家倫理置於佛、道宇宙觀之上，建構出一個窮理見性的完整理學體系。理學家把正統秩序視作自然法規，視作永恆的「理」，而將人們生活層面上的一切需求看作「欲」，將兩者置於對立的位置，要求人們透過自我修養與嚴苛的思想反省來克制自己的天生欲望，使之符合於「理」的需要，因而提出「尊天理，窒人欲」的理念，這使理學最終走向了佛、道的禁欲主義。可以說，理學是摻和儒家倫理與佛教和道教宇宙

觀的大雜燴，是一種調和三教的產物。

理學對於中國哲學的貢獻在於它把政治的、倫理的儒學向思致精微的道路上發展了，可以說，吸收了莊禪之後的理學，已經達到了儒家哲學的最高峰。當然，理學雖然將人引向對於宇宙與人生的思考，但它並不從存在的價值與意義出發去推衍這一命題，卻單純思索二者之間的關係亦即天人關係，引導人們去體認主觀世界中的天理，確認封建道德倫理的天然合理性，並引導人們透過主觀的修養與反省去自覺地實踐它。因而從本質上說，理學仍然是一種政治的、道德的和倫理的哲學，而不是本體的哲學，但它對儒家哲學作出了極大的推動卻是不爭的事實。

理學的興起對於宋代特別是後世的文學藝術發展產生了極大的影響，當然，主要體現於負面。首先是理學的思想方法深入融貫到了社會的思考方式中，它帶來宋代詩、文、賦寫作的思理化與議論化，所謂「宋詩好議論」即是一個突出的例證，它使宋詩與唐詩劃出了鮮明的界限。其次是理學出於正心明道的目的，在修辭方法上倡質抑文，一些理學家如朱熹的著述甚至不避俚俗、時引民間口語來表達哲理，這種導向引起文風的改變。再次是理學家在人生態度上提倡修身正性，反對耽於淫逸，因而對於歌舞戲曲等表演藝術持鄙棄態度。朱熹的弟子、理學家陳淳以滌除民間淫樂、端正民風民俗為己任，曾經數次上書當政請求禁止此類活動。最後是理學之興造成宋代的復古主義思潮，例如復古主義的音樂思想一直支配著宮廷的雅樂活動和音樂政策，這對於封建統治產生了維護作用，卻阻礙了音樂本身的時代性發展。

理學家以理壓情，要求存天理、滅人欲的說教，對於後來的明清藝術產生了極大的影響，但是在宋朝還沒有發生太大的窒欲作用。反過來，理學導致宋代士大夫理性思考的深層化、學理化、形而上化，卻引起藝術創作從內容到風格的嬗變。

二　內趨性文化心理結構的形成

　　宋代是中國歷史上版圖狹小的一代。儘管漢唐遼闊幅域的掠影還飄蕩在記憶裡，但已經轉化為宋人心理上揮之不去的悲涼情結。雖然也形成了統一的帝國，但宋人連收復包括今天的北京在內的燕雲十六州的企圖，都被南下強遼的鐵蹄踏作齏粉，宋真宗為解除遼國的軍事入侵，在澶州與之匆匆訂立的「澶淵之盟」，以每年向遼輸銀十萬兩、絹二十萬匹的代價，換得了宋朝一代人的畏縮心胸。我們從歷史地圖上看到的北宋形勢是：北有大遼壓頂，西有吐蕃爭勝，西夏切斷了蘭州以西的絲綢之路，大理阻住了通往南亞之途。南宋更又失去整個中原，成為龜縮於長江流域的地方政權。兩宋三百年間，曾經與遼、西夏、金發生無數次大大小小的戰爭，幾乎每發生一次，宋朝就失敗一次、喪師覆地，接著就是求和送禮、割地賠款，日益淘空了廩庫、削減了國力。宋朝成為歷史上最為軟弱的王朝之一，不但再也沒有漢人開邊拓土、勒石燕然的氣概，也喪失了王昌齡〈出塞〉詩中描繪的唐人那種「但使龍城飛將在，不教胡馬度陰山」的膽魄，甚至連燕然、陰山本身都成為意念中遙遠而不可企及的地域概念。在宋人「無可奈何花落去」的整體悲劇氛圍中，雖然還未曾泯滅「待從頭收拾舊山河」的磅礡氣勢，卻也已經染上了「知不可為而為之」的濃郁悲涼情緒。

　　宋人所面對的這一艱難處境，給宋人帶來的心理影響是極其深刻的，它使宋人失去了漢唐那種博大、開闊、外向、奮發的眼界、胸襟、抱負與理想，變得畏縮、膽怯、內荏、羸弱，收回了對於外界投注、企盼、搜尋的目光，轉為對於內心的反視、內省、調息與自控。宋人這一精神趨勢，雖然是直接由宋代的社會環境所決定，但卻恰恰

與中唐以來中國社會所發生的一場重大思想和觀念變革相連接、相鼓盪，因而獲得了極大的能量。

由漢至唐，中國傳統社會逐漸建立起儒學的強大思想和精神統治，人們的社會與人生理想體現為「修身齊家治國平天下」的道德秩序，由內而外，由個人而社會，形成一種強大而有序的社會運轉模式，它被儒學家與統治者說成是萬古不變的自然法則。然而，這種虛幻的謊言被中唐以來嚴酷的社會現實擊得粉碎。人們的舊有社會信仰崩潰了，懷疑精神普遍高漲。在這種情況下，傳統儒學的弱點日益暴露出來：它雖然強調以「禮」的外在社會道德規範去約束人們的行為，但卻沒有根本解決控制人性、人欲的問題，由自身到家庭到國家再到天下的人生指向，終極於對外在事功的追求，是鼓勵人的內在欲望無限放大，而一旦人的欲望衝破了「禮」的束縛，社會危機就會出現。因之，伴隨著中唐之後的儒學復古運動，與重建正統社會秩序的努力相輔相成的，是心性之學的廣為展開，它講求治內、治心，把人生理想的追求方向由向外轉為向內，以修身為本，強調壓抑與克制個體的欲求，家、國、天下的事不用多想，只要自己的心性修練好就萬事大吉。因而，從中唐的韓愈、李翱到北宋的程顥、程頤，再到南宋的陸九淵、朱熹，傳統儒學逐步過渡到了新理學。

中唐以來傳統儒學向內尋求的發展趨勢，恰好與當時佛教的向禪宗演變和道教的向老莊復歸趨勢相鼓盪，形成一股強大的社會思潮。中唐以後迅速興起、在宋代達到鼎盛的佛教禪宗，其基本教義是提倡內省自悟、克制情欲，透過嚴酷自我修養、自我反省的控制，平息人的天然情欲的躁動，從而達到一種靜心恬意、無欲無求、淡漠外事、專注內心的境界。道教的本源精神出自老莊，其教義中包含清靜無為、隨遇而安一脈，只是魏晉之後日益朝向巫咒煉丹一路發展，變成粗俗鄙陋、形而下的實驗宗教，晚唐特別是宋代以後，道教也開始向

心性本源復歸，入金以後甚至形成新的全真教派，以「識心見性、除情去欲、忍恥含垢、苦己利人」[28]為之宗。佛教、道教都把人的內在修養提到了首要位置，主張向內心、本性中去尋覓人生的真諦，追求清淨、空寂、恬淡、無為的境界，這就與儒學的精神趨勢相吻合了。

理學的根本作用是將人對於外部世界的欲望壓抑窒息，而將其導向一種對於個體內心世界的探求，它要求人們像和尚坐禪一樣，不去管外部世界的變化，終日在思想路徑上閉目內視，追求思理精微、洞徹心性。理學對於傳統思想方法的變革，恰與宋人面對特殊歷史環境所產生的心理需求相吻合，旋即成為統治社會的支配力量。從此，中國傳統人格框架在其影響下走向另外一個方向，中國傳統社會後期內傾封閉式的文化心理結構開始定型。理學使中國哲學在本體論方面建立起豐厚的理論體系，但也使漢民族失去了外向的開拓精神和征服世界的欲望與力量，它對於宋人的直接影響是造成精神的孱弱，缺乏勇武反抗的精神，以恬然自適的態度去面對國土漸失、江山日蹙的局面，靜默地走向帝國的滅亡。

中國文化的進程由鼎盛期的唐代過渡到轉型期的宋代，由開放的唐文化過渡到封閉的宋文化，由古典文化的巔峰過渡到近代文化的濫觴，完成了一次極大的歷史轉折與精神遞嬗。唐人那種恢弘闊大、博約高漲、豪放外向、爽朗自信的氣魄從此失去，代之而起的是宋人克制自持、含而不露、溫文儒雅、謹小慎微的心理品性。人們所追求的人生理想不再是唐代的出將入相、金戈鐵馬、高歌凱旋、轟轟烈烈的外部功業，轉而為一種琴棋書畫、詩禮弦歌、調息養氣、寧靜自適的內在充實。人們的審美情趣不再關注於大漠孤煙、長河落日，變為對於幽徑深庭、飛花落紅的掛牽留戀。人們的心理性格不再對於陌生事

28 〔元〕李道謙：〈郝宗師道行碑〉，《甘水仙源錄》，卷2。

物產生好奇與興奮，而停駐於感受日常熟悉事物的親切與溫馨。外部世界彷彿已經與自己無關，人們躲在封閉的內心天地裡，用天理調整著自己的一切思維、行為，調節著自己的心理平衡。這種封閉式的心理特徵，雖然不利於國力的強盛，卻有利於精神的深邃發展，有利於藝術的創造，因而後者的成就也就體現為宋代的突出特色。

三　文治燦然的朝代

內趨性的文化心理結構，使得宋人放棄了對外在事功的追求，把更多的精力用於知識積累、提高文化修養、探索宇宙觀和從事文學藝術創造。這種特殊的社會條件，為宋文化的走向集歷史之大成奠定了基礎。於是，宋代理所當然地成為一個文治燦然的朝代，在哲學、史學、文學藝術、教育等各個方面都創造出輝煌的成就。人們在談到中國文化各個方面的歷史成就時，習慣於用朝代相標舉，而宋朝在多數情況下都是不可或缺的，例如講學術思想時說漢宋，講詩歌、散文、書法時說唐宋，講繪畫、話本小說、南戲時說宋元，講理學時說宋明，詞則以宋朝獨樹一代之幟。可以說，宋代文化是中國文化史上最為輝煌的一段，它既是繼往開來、從歷史的縱深走向近代坦途的中繼點，又是總匯古典文化結晶、開闢近代文化先聲的中轉站。宋代在中國文化史上的這種特殊位置，也為宋代藝術的性質作出了定位。

宋代文化所取得的重大歷史成就首先體現為學術之盛。與唐人昧於經學、諸子學、史學的研究相反，宋人在這些方面都取得了重大的成就。宋代理學的奠定是中國傳統學術思想的重大歷史轉折與發展，它總結了此前千餘年的儒學之道，而成為後世千年社會的支配思想。宋代史學處於一個開創的時代而高度發展，在中國傳統史學史上佔有重要地位，其特徵一是在撰史體例上有新的突破，二是在史著總量上

有大幅度的增加。北宋司馬光編撰的史學巨著《資治通鑒》，是中國古代有關中國歷史的第一本編年體通史性著作，司馬光之所以能夠以一人之力完成這部著作，得益於他淵博的學識，歷史、音樂、律曆、天文、術數無所不通，而這種堅實飽滿的知識基礎，則是宋人文化水準整體提高的產物。南宋袁樞在《資治通鑒》基礎上編纂的《通鑒紀事本末》，是第一本以歷史事件為軸心撰寫的史著，它象徵著傳統歷史編纂學史新紀元的開始。宋代史學發達的標誌還體現在史學著作的浩繁與眾多，北宋歐陽修、宋祁編的《新唐書》與《舊唐書》並行，南宋鄭樵編纂的《通志》成為有關中國古代典章制度重要文獻的「三通」之一。滿地別史、雜史、野史的大量湧現助長了史學的興盛，輿地與金石學的發展則推動了史學進入新的天地。至於類書編纂則進入高峰時期，《太平御覽》、《冊府元龜》、《玉海》、《事物紀原》、《太平廣記》，林林總總，動輒上千卷，為文化與學術留下了豐厚財富。

　　文學藝術的興盛體現了宋代文化的另一個歷史成就。宋代的詩、詞、古文、書法、山水花鳥畫、瓷器、建築、園林皆繼承前人而臻於完善，或發展至純熟階段，或別出一格。宋代文學是與唐代並駕齊驅的一代文學，詩不如唐而量超之，文勝之，詞過之。宋詩雖缺乏清新，但多了跌宕；雖少了天然，但多了思理。宋文以抒情議論見長，較之唐人，文理更為細緻周備，文氣愈加流動貫通，與唐文並立起「唐宋八大家」。宋詞獨為一代天驕，以其輕揚倩俊、曲致婉轉的細膩筆觸，捕捉住人們日常稍縱即逝、難繪難描的心緒意態，遣詞造意，開中國詩歌之新境，啟曲詞暢達之先聲，其立意之峭、造境之幽，後人最終也難以企及。宋代山水花鳥畫都在五代基礎上走向高峰。山水畫勾皴點染各種技法成熟，求境重神內在氣韻充沛，建樹卓著，成績斐然，得以取代唐代佔統治地位的人物畫而獨領畫界風騷。花鳥畫奠定工筆設色的規範，生機盎然、絢麗華彩，開元明清千年畫

壇之風。宋代書法雖不如唐人工穩嚴謹，但舒卷逞意過之，蘇黃米蔡四家皆備一格，各領時尚。宋代工藝、建築皆發展到精審細密、巧奪天工的地步，其中宋瓷為絕妙代表，以其冰晶雪瑩的色澤、質地與神韻而留名青史。市井瓦舍勾欄、眾多通俗文藝形式如簇花般興盛，造成宋代藝術一道獨特的風景線，其中戲曲、小說的泉湧汩汩，成為元明清滾滾而東一條澎湃大河的源頭。

宋代文化成就的根基之一是教育的興盛。宋代的教育普及程度是前所未有的。為適應科舉選士、培養人才的需要，宋王朝從中央到地方，在全國各地設立了眾多的各級學校，一時國子學、太學、州學、縣學林立，另外又有專門的律學、算學、書學、畫學、醫學等專科學校。此外，宋代官私書院盛極一時，著名的有六大書院，為白鹿洞書院（在廬山）、石鼓書院（在今湖南衡陽）、應天府書院（在今河南商丘）、嶽麓書院（在今湖南長沙）、嵩陽書院（在今河南登封）、茅山書院（在今江蘇江寧），都是當時的文化與學術中心，聚集了眾多一流的名師，培養了一代人才。書院制度本始自唐代，五代到北宋發展為士子會集講論之所。宋代民間書院的廣為存在，成為當時林立的民間學系派生傳衍的最好根據地，宋代理學的興起與這種傳學方式的存在密不可分。理學各派多是各以書院為中心進行講學活動，書院成為理學家建立學派、傳習思想的最好陣地。如周敦頤曾於廬山蓮花峰下建濂溪書院授學，程頤曾在嵩陽書院講學，朱熹曾主持重建白鹿洞書院，後又到嶽麓書院講學，象山書院是陸九淵講學之所，麗澤書院是呂祖謙講學之所。這些書院的規模很大，有時生徒多至數千人，它們對於宋代文化所產生的影響不容低估。

與上述所有文化成就相輔相成的，是宋代在中國歷史上第一次實現了書籍的普及，這是科技發展與商業繁榮給宋文化帶來的一股強勁的生命液。五代之前，書籍被視為難製品，透過抄寫來流通與傳承。

雖說雕版印刷術已於中唐時期誕生，但尚未開發出印書的商業用途，一般讀書人手中的書籍還是靠自己去抄寫。可以想見，在那種條件下，擁有眾多圖書是一種奢侈，普通寒門士子根本不敢想像，這就阻礙了文化知識的普及。北宋慶曆（1041-1048）以後，各種刻本書籍開始大量刊行，價格日減，特別是建本書籍，儘管因為品質低劣而招致譏評，但它的低價位與高銷量，給文獻的廣為流通帶來極大的便利條件。印本書籍的大量出現，使得讀書與藏書不再成為奢侈行為，官方和私人為了閱讀的方便開始建立大大小小的藏書樓。從中央的三館、秘閣到各州學、縣學以及民間書院，都擁有眾多的書籍，提供給讀書者閱覽。私人藏書家開始出現在歷史舞臺上，知名者如宋敏求、葉夢得、晁公武等人都藏書數萬卷。書籍的廣為流通高度擴充了讀書士子的文化視野，使得宋人所掌握的歷史文化和科技知識更是超過前人許多。如果將唐宋一般文人的學問層次進行對照，可以很明顯地得出前者淺陋與後者閎博的結論，這種情形有力推動了宋代藝術的發展。

　　書籍刊刻與流通的便利，反過來又刺激了宋人著書立說和從事文學藝術創作的興趣，一時各類著作如雨後春筍般湧現，其內容從史書、政書、農書、工書、文書、詩書、樂書、佛書、道書一直到雜流百家，樣樣都有刊本。宋代的私家著述量遠遠超過前代，動輒幾十卷、上百卷；宋代的野史筆記極其盛行，人輒一記；宋代的許多文人把刊印自己的文集當作畢生夙願來對待。尤其是，宋代市民社會的膨脹及其精神需求，使得通俗唱本、話本、劇本等類印本書籍，風俗畫、節令畫、招貼畫等年畫的先聲，也廣泛進入商業流通。於是我們看到了許多此類書籍與繪畫作品的印刷與售賣，例如汴京「中瓦」裡出售「紙畫、令曲」[29]，臨安中瓦子張家刻印的《大唐三藏取經詩話》今

29　〔宋〕孟元老：《東京夢華錄》，卷2「東角樓街巷」。

天還可以見到，到了元代「臨安府瓦子印行，小令人家尚存」[30]。這些書籍的流通為民俗文化的傳播提供了條件，作為中國普通民眾的文化啟蒙讀本而發揮了日益巨大的歷史作用。這些，都直接為宋代藝術的繁榮提供了條件。

第三節　藝術土壤與藝術嬗變

宋代藝術有兩個明顯的特點：一是繁榮的市民文化消費生活帶來通俗文藝的極端興盛，後世一切通俗文藝形式幾乎都在此時產生，小唱、鼓子詞、諸宮調、詞話、講史、說經、雜劇、南戲、傀儡戲、影戲、版畫、招貼畫、話本、劇本、詞曲本、小泥塑，應有盡有，這在中國藝術史上造成一個大的轉折。二是豐裕和有閑使得士大夫階層充滿精力，莊、禪、理的作用使其心境清簡，於是他們把目光投向藝術，發揮出極強的創造力，對於古典藝術作了全面的總結與完善化，同時又擷取市井藝術的精華而開闢出生機勃勃的新境界。宋代藝術的延展趨勢被金朝攔腰切斷，士大夫流入民間，始注意結合民眾的審美趣味進行創作，於是新的審美風氣出現，預示著之後的大轉機——士大夫藝術與通俗文藝的結合。

一　繁榮的市井文化生活

宋太祖、太宗平定天下之後，真宗、仁宗休養生息，太平漸久，城市生活日漸繁華。真宗天禧元年（1017）晏殊描寫汴京已經是「百萬人家戶不扃，管弦燈燭沸重城」[31]。仁宗朝以後，汴京已經成為一

30 〔元〕長轂真逸：《農田餘話》，卷上。
31 〈丁巳上元燈夕〉，《元獻遺文補編》，卷3。

座東方最大的遊藝場。市井中產生了大大小小的遊藝區——瓦子，每個瓦子裡有許多專門供表演用的勾欄棚，平日都有眾多的「富工」、「閒人」在遊蕩，往往聚集數千人觀看雜劇以及各種技藝表演，並且「不以風雨寒暑，諸棚看人，日日如是」[32]。除了日常性的演出外，一年中還有許多大的節日慶祝活動，例如元宵、上巳、中元和皇帝誕辰、神祇生日等，屆時勾欄民間藝人和宮廷藝人一起在街市人煙稠密、交通要鬧處臨時紮架起的檯子上演出音樂歌舞、雜劇百戲，引得萬人聚觀、城市空巷。在這種繁盛的近代商業都市文化生活中，人們終日「爛賞迭游，莫知厭足」[33]，歌樂遍及市肆，小民放縱冶遊，這種情形是以往封建帝國最為強盛的漢、唐王朝也不曾有過的。

支撐起城市文娛生活的是眾多的官籍、私籍藝人，其中主要是市井藝人，他們的隊伍極其壯大。例如，汴京城中官籍的教坊、雲韶部、鈞容直、東西班樂人達千人，開封府衙前樂和軍隊樂尚未計算在內，瓦舍勾欄裡的藝人則無可計量，金人攻陷汴京時，一次即索要「露臺祇候妓女千人」[34]。瓦舍藝人日常都在市井裡演出，官籍藝人除了年節大慶公演外，平時與民間也有著廣泛的接觸：「教坊、鈞容直每遇旬休按樂，亦許人觀看」，「或軍營放停樂人，動鼓樂於空閒，就坊巷引小兒婦女觀看。」[35]這種文娛條件極大地提高了市井的欣賞水準。官籍樂人的補充來自汴京民戶，徽宗朝禮部侍郎陳暘曾指責當時「歌工樂吏多出市廛畎畝、規避大役、素不知樂者為之」[36]，正可反映市肆習樂風氣之盛。流風浸染，就出現了廖瑩中《江行雜錄》引

32 〔宋〕孟元老：《東京夢華錄》，卷5「京瓦伎藝」條。

33 〔宋〕孟元老：《東京夢華錄·序》。

34 〔宋〕徐夢莘：《三朝北盟會編》，卷77。

35 〔宋〕孟元老：《東京夢華錄》，卷5「京瓦伎藝」條、卷3「諸色雜賣」條。

36 〔宋〕陳暘：《樂書》「雅部·歌曲·調上」。

《暘穀漫錄》所說「京都中下之戶，不重生男，每生女則愛護如捧璧擎珠」的現象，當她們「甫長成，則隨其姿質，教以藝業」，如歌舞、說唱、雜劇等等，以便到市肆上去從事商業演出。市井藝人隊伍的擴大，是中唐以後社會所發生變化的徵象之一。中唐之前，社會技藝人主要依附於宮廷和貴族為生，安史之亂發生後，大量的伎人流落民間，開始從事商業性演出，正像劉禹錫〈烏衣巷〉中描繪的「舊時王謝堂前燕，飛入尋常百姓家」。宋代適宜的城市商業環境，為市井藝人提供了極好的生存空間，使其隊伍得到空前的發展。宋代貴族家樂和富民家養技藝人的數量仍然很多，但他們已經不是表演技藝發展的主要力量，市井演出成為時代審美娛樂活動的主流。

充沛的娛樂生活培養了民間的高度審美興趣、鑒賞能力與創作熱情。市井中的業餘創作者大量湧現。歌曲的創作自宋太宗以來已經蔚然成風，民間「作新聲者甚眾」[37]，創作技巧亦臻高明，聽到早上的公雞司晨，就能夠模仿其聲音而譜出〈雞叫子〉的曲子。平時市民歌樂遍及閭閻，以至於到仁宗末年出現了王灼《碧雞漫志》卷一所記載的情景：「嘉祐間，汴都三歲小兒在懷飲乳，聞曲皆捻手指作拍，應之不差。」雖不免誇張，卻反映了當時汴京市井謳歌的盛景。在這蹈詠昇平、尋歡作樂的時代裡，就日益產生出新的世俗文藝形式來，宋仁宗時期就產生了多種通俗文藝形式，如小說、陶真、吟叫等，影戲則從此時開始表演三國故事，北宋後期又產生了嘌唱、雜扮等。[38]其中一些歌唱形式是直接從市井生活中產生的，例如吟叫緣自市井中的「叫果子」腔[39]。市民店鋪和居室的佈置則追求藝術化、雅化，講究掛畫插花、陳設擺放，因而市場上繪畫、工藝品交易極其繁盛，買賣

37 〔清〕徐松：〈教坊樂〉，《宋會要輯稿》，卷5。
38 參見廖奔：〈汴京雜劇興衰錄〉，《河南大學學報》，1987年第2期。
39 參見〔宋〕高承：《事物紀原》，卷9。

各類圖畫、珍玩、小工藝品、文房四寶的店鋪林立，四方收購繪畫作品到都市銷售的遠銷商十分活躍，而歷來為廟堂畫壁的畫家，竟然開始為商肆畫壁，汴京宋家生藥鋪的兩側牆壁上都是北宋著名山水畫家李成所畫山水[40]。

　　南宋以後，由於市井技藝的高度發達，民間興起新型的商業聘賃演出方式。吳自牧《夢粱錄》卷二十「妓樂」條說，臨安士庶人家，「筵會或社會，皆用融和坊、新街及下瓦子等處散樂家」的藝人來演出，臨時點喚，即喊即到。甚至宮廷都不再支付巨大的開支來豢養專門的教坊機構，轉而依靠市井藝人，當需要組織各類慶典儀式時，只要臨時「和雇」市井表演團體到宮廷裡來演出，現場支付一定的勞務報酬即可，操作靈便，經濟簡省，藝術水準也不低。商業交易關係滲入了宮廷的最高禮儀和娛樂方式中，證明了市井藝術的真正獨立與成熟。當然，市井藝術在一部分士大夫眼中還是缺乏格調的，例如曾慥《類說》引吳處厚《青箱雜記》曰：「今樂藝亦有兩般：教坊則婉媚風流，外道則粗野啁哳，村歌社舞，擬又甚焉。」但是，這並不能阻擋市井藝術迅速發展為澎湃洪流的趨勢。

　　通俗文藝的興盛與文化生活的普及，市井繁華的現實人生樂園對於人們的誘惑，改變了整個社會的時代心理。上自皇帝、下及平民，人們都沉溺于對現世物質享受和世俗歡樂的追求。宋太祖趙匡胤在一手策劃「杯酒釋兵權」時，曾勸大將石守信等人說：「人生如白駒過隙耳。所謂富貴，不過欲多積金錢，厚自娛樂……多置歌兒舞女，日飲相歡，以終天命。」[41]宋徽宗更是在年節時縱民遊賞，賜小民金杯飲酒，與百姓共觀散樂百戲演出，還常往來於市井小唱藝人、露臺妓

40 參見〔宋〕鄧椿：《畫繼》卷1。

41 〔宋〕邵伯溫：《邵氏聞見錄》卷1。

女之家[42]。皇權與市俗社會的連接，一方面是市民階層經濟和政治力量強大的象徵，反過來又成為促進市民文化繁盛的重要原因。

與宮廷和貴族藝術的閉鎖於深宮廣府、文人士大夫藝術的賞玩於案頭庭院不同，市井藝術借助商業經營與市場傳播的雙翼，極其廣泛地深入到閭里巷弄、廣場街頭，其服務對象是任何一個具有文化娛樂需求的普通人，從而就獲得了極強的生命力和支撐力。

二 興盛的士大夫藝術生活

由各種豐裕營養滋補起來的宋代士大夫階層是一個有著高度文化修養的階層，他們在充分繼承了中國文化全部精神遺產的基礎上，也繼承了歷代儒學精義中修身養性、潔操慎行的一套昇華個人精神境界的方法並將其推向極端，但同時他們又最懂得享受生活。宋代士大夫是克制、自省、超脫的一代人，他們極其重視完善個體的精神建構，追求外部形象的雍容大度，內心世界的恬靜寡欲，生活情趣的清雅閒逸，人生理想的恬淡高潔，這一切導致他們關注的對象由外部轉向內在，由對天下事功的追求轉向對於人生奧義的求索、對於藝術才慧的開掘，從而培養出知識層次與文化品味都極高的審美觀照方式。但在生活態度上，他們又是縱逸的一代人，市廛幽宅中優裕雍容的生活條件，使得他們不脫豔冶麗情、慕愛歡歌，積極參與並投入市井藝術的創作。

宋代士大夫既有著較唐人更加敏銳細膩的藝術感覺能力，又比唐人更會有滋有味地享受生活。他們告別了戎馬倥傯、征塵滿面的生活方式，只在瑞腦沉香、幽閒恬淡的平靜書齋裡尋覓情態意趣。他們不

42 參見《大宋宣和遺事》亨集。

是仗劍去國的勇士豪傑，只是溫文爾雅的詞人墨客；他們也不是隱居
山林的高人逸士，只是混跡市廛的風流才子。他們雖喜愛名山大川、
天地自然，但更留戀都市紅塵、良辰美景。他們既要享受造化的精氣
雨露陶冶，也要享受人世的佳釀美食滋潤。因而，他們在公退之餘，
將充分的時光和精力投注於藝術。郭熙、郭思《林泉高致・山水訓》
中曾經深刻分析了宋代文人山水畫的興盛原因，其精見恰恰可以作為
我們這裡論述的支撐：

> 君子之所以愛夫山水者，其旨安在？丘園養素，所常處也；泉
> 石嘯傲，所常樂也；漁樵隱逸，所常適也；猿鶴飛鳴，所常觀
> 也。塵囂繮鎖，此人情所常厭也；煙霞仙聖，此人情所常願而
> 不得見也。直以太平盛日，君親之心兩隆，苟潔一身出處，節
> 義斯系！……然則林泉之志，煙霞之侶，夢寐在焉，耳目斷絕。
> 今得妙手，鬱然出之，不下堂筵，坐窮泉壑；猿聲鳥啼，依約
> 在耳；山光水色，滉漾奪目：此豈不快人意，實獲我心哉！

不能身處山水之間，就用山水畫壁、懸棟，不能親睹自然風物，就用
自然景物作為裝飾。於是，宋代文人既不違君親之意，節義兩隆，又
不背高潔之心，情操清爽。在這種自我培植起來的均衡心態中，宋代
士大夫欣之怡之地開始從事他們對於美的創造。

　　宋代這些知識淵博、興趣廣泛的文人雅士，在藝術的各個領域無
處不施展自己的才華、展示其精神風采。「蘇子美嘗言：『明窗淨几，
筆硯紙墨，皆極精良，亦自是人生一樂。』」[43]他們以華軒幽室為基

43 〔宋〕歐陽修：《試筆・學書為樂》，《歐陽修全集》（北京市：中國書店，1986年），
　　頁1048。

地，以文房四寶為伴侶，以歌姬侍女為佳偶，從書法到繪畫，從詩詞到文賦，從音樂到歌舞，將藝術的筆觸探到自己日常飲食起居的各個生活角落，到處逞才使學，賦予對象以濃厚的文人雅趣，創造著韻味盎然的美。這是一種對於自身能力的充分顯現，對於自身價值的自我欣賞。宋代藝術中文人情趣發展到極致的結果，是文人畫興起，繪畫講究神韻，書法講究意態，詩文講究義理，詞曲講究婉約，一種濃郁幽邃的意境油然而出，在藝術史上塗上一層異色。

北宋文人最有藝術氣質，士大夫中詩書畫樂兼擅、藝術修養全面發展的大有人在。蘇軾能詩能文能詞能書能畫俱成大家，在諸多方面都開一代之風、卓有建樹，成為北宋文人藝術稟賦高絕的突出代表。蘇軾的古文筆力縱橫、揮灑自如，如行雲流水、姿態橫生，與韓、柳、歐三家並稱，成為北宋古文運動的中堅。蘇軾的詩氣勢澎湃、自由奔放，雖以文為詩、逞才使氣，然而清新暢達、舒卷如意，繼李、杜之後為一大家。蘇軾的詞境界大開、恢弘變化，一改詞為艷科的舊旨，突破其僅僅侷限於婉約纏綿的風格疆域，橫放傑出、豪邁不羈，一新天下之耳目，開宋詞豪放家一路。蘇軾的書法點畫飛動、濃聳稜側，位居北宋四家蘇、黃、米、蔡之首。蘇軾的繪畫以書法筆法入畫，強調文人意趣神韻，成為北宋文人水墨畫之宗師。蘇軾在藝術理論方面也有著許多極其精到的見解，他的豐富文學藝術實踐，幫助他提出了著名的「詩畫一律論」和「繪畫傳神論」，產生了深遠的影響。綜上所述，蘇軾真正是中國古代難得的一位藝術全才人物，他出現在北宋時期實在不是一件偶然的事。蘇軾培養出了一批弟子，著名的如「蘇門四學士」黃庭堅、晁補之、秦觀、張耒等人，皆為藝壇才子，多為詩、詞、書、畫兼能，雖成就不如蘇軾，然各有造詣。南宋以後，由於理學家將文理分別對待，人們開始重於理而輕於文，造成文衰理勝局面，藝術氣質逐漸減弱。宋代文人中還出了一批音樂天

才，如周邦彥、姜夔、張炎諸人，識古音、審樂律、能撰曲，他們的
成就推動了宋代詞曲的發展。

　　市井文娛生活的興盛，為宋代士大夫文人提供了一個極好的陶冶
環境。他們沉溺於市井冶游，醉心於享樂、放縱的生活，終日消沉於
歌樓酒館之中，吟唱著「煙花巷陌，依約丹青屏障，幸有意中人，堪
尋訪」的倚翠偎紅曲調，把理想建立在世俗享受之上。北宋宰相王迥
少年時在煙柳巷裡的風流情事，曾被「狹邪輩」、「播入樂府」，以
〈六么〉廣為傳唱[44]。詞人柳永更是視功名而不顧，滿足於伴酒眠
妓、吟唱豔曲的生活，「忍把浮名，換了淺斟低唱。」這樣的豔冶環
境，對於薰染士大夫文人的人品格調，促使其創造出新一代的文風，
甚至推動其直接參與市井創作，發揮了重要作用性。柳永長調慢詞就
產生於這種都市冶遊中。仁宗至和年間（1054-1055）開始有文人在
「長短句中作滑稽無賴語」，嘉祐之後逐漸興盛，到「熙寧、元豐間
（1068-1085），兗州張山人以詼諧獨步京師，時出一兩解。澤州孔三
傳者，首創諸宮調古傳，士大夫皆能誦之……（王）彥齡以滑稽語噪
河朔。（曹）組潦倒無成，作〈紅窗迥〉及雜曲數百解，聞者絕倒，
滑稽無賴之魁也。」[45]所謂「長短句中作滑稽無賴語」和「作雜曲」，
就是模仿民間俚曲（類似民歌）的風格而創作的曲詞，它是推動詞體
發生變革、朝向更為通曉暢達的散曲發展的開始。而諸宮調受到士大
夫喜愛，則更是它蓬勃發展的契機。另外，蘇軾、宋祁等文豪也都為
宮廷雜劇和歌舞演出寫過「勾隊詞」、「放隊詞」，儘管是應景之作，
以蘇軾一代文豪的筆力，仍然寫得一氣貫注、情景交融。

　　在那個特殊的文化環境裡，士大夫的總代表、「與士大夫共天

44 〔宋〕朱彧：《萍洲可談》，卷1。

45 〔宋〕王灼：《碧雞漫志》，卷2。

下」[46]的封建帝王的修養也表現在對藝術的多能上。北宋幾個皇帝，
太宗、真宗、仁宗皆洞曉音律，自己能度曲。宋真宗愛寫優詞，「或
為雜劇詞，未嘗宣佈於外」[47]。宋仁宗則「每禁中度曲以賜教坊」
（清）徐松：《宋會要輯稿》「樂五‧教坊樂」。[48]又擅長書法，曾作飛
白書答謝遼興宗所贈繪馬。宋徽宗更是一位鍾情於藝術的皇帝，他對
藝術無所不工，能書善畫，獨創的「瘦金體」書堪稱一絕，花鳥畫獨
造其妙，山水畫則有「徽宗山水」之名。更有甚者，徽宗創辦起皇家
繪畫學院，仿照科舉制度，用命題取士的辦法招收學生，並親作教授，
用皇室收藏的大量書畫珍品做教材，培養出眾多高水準的畫家。至於
他在節慶時到市廛與萬姓共觀散樂百戲演出，創九五之尊「與民同
樂」之風，此舉成為南宋歷代皇帝的定制，則更是膾炙人口的事例了。

　　宋代藝術的審美主導心理是士大夫審美心理。在傳統社會裡，士
大夫藝術永遠是一個時代的精英藝術，它領導著時代的潮流。因而，
士大夫自發創造並自我欣賞的藝術，成為宋代審美趨勢的主流，它影
響著市井藝術，導引著宮廷藝術，發揮了潛移默化的支配作用。

三　藝術的嬗變

1 五代十國到宋初的孱弱藝術

　　五代十國藝術主要承襲了唐代的餘韻，其中又分為二途。北方政
權皆為胡姓，一心盯住代嬗攻伐之事，既無唐王的文化修養和旨趣，
又無其裕如心境，成為形而下的朝廷，除了愛好通俗文藝如優戲之類

46 〔宋〕李燾：《續資治通鑒長編》，卷221「熙寧四年」。
47 〔清〕徐松：《宋會要輯稿》「樂五‧教坊樂」。
48 〔清〕徐松：《宋會要輯稿》「樂五‧教坊樂」。

以外，缺乏藝術建樹。南方政權大不一樣，特別是南唐、前蜀等朝廷，其國主通常具有較高文化藝術修養，例如南唐李璟、李煜都是極好的詞人，前蜀王建則是音樂愛好者，由於其統治地域偏安一隅、相對穩定，聚集了一大批藝術人才，保存了眾多唐代的風物文化，又痛感國運日衰、氣數殆盡，唯能新亭對泣、坐以待斃，因而朝歡暮樂、醉生夢死，耽於粉飾太平的靡靡之音，一時藝術大盛，人物畫、花鳥畫、花間詞、二主詞俱擅一時之名，達到極高的成就，宮廷宴樂、優戲表演也得到長足發展。只是由於氣運不正，其藝術氣質瑣碎萎細、浮麗華靡、虛晃雕飾，令人觀之頗有李煜詩中「夢裡不知身是客，一晌貪歡」的感喟。

北宋統一，雄心大漲，然而畢竟國土不廣、氣勢乏振，又耽於歌舞昇平，搜羅得十國宮廷宴樂技藝工匠盡集朝中，因而晚唐五代以來形式浮華、內容貧瘠的審美習尚在宋初仍然沿習流行，御用文人謳歌盛世，楊億、劉筠等臺閣體大老們以雕章麗句為能事，形式主義的「西昆體」詩派統治詩壇，畫壇上則院體畫派獨擅盟主，投合統治者趣味，以圖寫珍禽瑞鳥、奇花怪石為能事，富麗新巧，缺乏生機。當然，由於時運改變，繪畫在畫種方面已經開始發生變化，例如唐、五代佔重要份量的人物畫退位，花鳥畫、山水畫躍居統治地位，院體畫花鳥，文人畫山水，院體畫與文人畫開始角逐，各自推出了自己的代表人物與畫風，花鳥有「黃筌富貴，徐熙野逸」，山水有荊、關、李、范、董、巨的「南北宗」；卷軸畫增多，壁畫則逐漸淪為工匠之作，為文人畫家所不屑。北宋中期郭若虛敏銳注意到了當時繪畫題材發生的這種改變，在他的《圖畫見聞志》裡指出：「若論佛道、人物、仕女、牛馬，則近不及古；若論山水、林石、花竹、禽魚，則古不及近。」題材的變化反映了創作者美學觀念的轉變，透示出一種從重人事到重物事的傾向。

2 北宋中後期藝術的嬗變

北宋中期承平百年以後，隨著國力的恢復與社會矛盾的逐漸尖銳化，浮靡藝術再也不能滿足時代心理的需要，一些上層文人如范仲淹、歐陽修、王安石、蘇軾等人在文藝領域內掀起有聲勢的革新運動，詩文詞畫的風氣從而為之一變，詩尚樸質，文尚縝密，詞尚清新，書尚意態，畫尚簡括，平淡之風於是代替了奢靡之風，成為時代趨勢。一時之間，藝壇之上雲蒸霞蔚，大家迭出，精品泉湧，蔚為一朝之盛。古文有歐（陽修）、王（安石）、曾（鞏）、蘇（洵、軾、轍），詩有蘇（舜欽）、梅（堯臣）、王（安石）、黃（庭堅），詞有晏（殊、幾道）、柳（永）、秦（觀）、周（邦彥），山水畫有郭（熙）、米（芾），人物畫有李公麟，花鳥畫有崔（白）、吳（元瑜），書法有蘇（軾）、黃（庭堅）、米（芾）、蔡（襄）。其中一位劃時代的巨星蘇軾，更是集眾藝之長、聚百卉之晶，在詩文書畫詞藝各個領域都卓然獨立，開文人畫之風，扛古文之鼎，拓詩詞之境，成為中國文化史上的一代天驕。文人寫意畫的興起與尚意書法的流行是這個時期藝壇發生的重要事件，這是士大夫階層將自身審美情趣與審美理想注入藝術領域的傑作，他們在繪畫書法中「以意趣為宗」[49]，大膽突破法度的限制，隨意揮灑，「聊以寫胸中逸氣」[50]，蘇軾所謂「醉時吐出胸中墨」，用山水畫表現「林泉之志，煙霞之侶」[51]，用書法表現人品氣韻，推崇野逸幽靜、蕭條淡泊的藝術情懷，從此奠定中國書畫藝術中一支重要而成就斐然的流派。

北宋中期到北宋末，隨著城市商業文化生活的充分開展，市井藝

49 〔明〕謝肇淛：《五雜俎》。
50 〔宋〕倪瓚：〈書自畫竹〉，《倪雲林先生詩集・附錄・雜著》。
51 〔宋〕郭若虛：《圖畫見聞志》。

術創作空前高漲。以往只在宮廷廣廈、文人書齋中進行的藝術創作，現在被搬到了閭里民間、勾欄瓦舍，各類小唱嘌唱傳踏唱賺曲詞、鼓子詞諸宮調傳奇、雜劇影戲傀儡戲劇本、小說講史說三分說五代史話本，如雨後春筍般湧現出來，在市場上印賣，在勾欄裡演出。藝術表演從宮廷貴族的紅氍毹上走入民間勾欄，各類技藝裡都產生一批「誠其角者」[52]的著名表演藝術家，獨擅絕技，各領風騷。其中雜劇藝術異軍突起，成為眾伎之中最受注目與歡迎者，從日常演到年節，從瓦舍演到宮廷，成為民間和朝廷活動都不可或缺的藝術樣式，從而招致一些主張謹守古法的士大夫的抨擊，北宋太學博士陳暘於徽宗建中靖國元年（1101）獻上《樂書》二百卷，其中稱：「聖朝嘗講習射曲燕之禮，第奏樂行酒進雜劇而已，臣恐未合先王之制也。」[53]然而時代風氣的浸染，並不以人的意志為轉移。市井生活的內容影響到繪畫，促成了界畫與風俗畫的興盛，尤以張擇端氣勢磅礴、工穩細緻的〈清明上河圖〉長卷為突出代表，畫中所描繪的十二世紀初期宋朝都城汴梁的城市面貌：店鋪林立客棧叢集，水陸貨運源源不絕，街市擁擠貿易萬千，士庶齊至閒人遊蕩、攤商攔道小販叫賣，一派熙熙攘攘的繁華市景，一團鬱鬱勃勃的民俗之氣，開創了中國繪畫的盛景繪派。

3 南宋藝術的轉折

　　南宋的山河破碎，激起民眾和士大夫強烈的愛國熱忱與高漲的民族情緒，這導致南宋豪放型詩風詞格的出現，張元幹、張孝祥、岳飛、辛棄疾詞，陸游、范成大詩，悲歌慷慨、壯懷激烈之作，一改此前詩風的萎靡空洞、詞風的細瑣羸弱。即使是婉約詞派代表李清照，也有〈夏日絕句〉中「生當作人傑，死亦為鬼雄。至今思項羽，不肯

52　〔宋〕孟元老：《東京夢華錄》，卷5「京瓦伎藝」條。
53　〔宋〕陳暘：《樂書》，卷200。

過江東」這樣豪壯的絕句出現。北宋時期「掃千里於咫尺，寫萬趣於指下」[54]的水墨山水畫，則因為南宋的淪為半壁河山而一轉成為「殘山剩水」，視界從全景到邊角，幅面從巨帙長卷到紈扇冊頁，出現了夏「半邊」、馬「一角」式山水，「畫家雖以剩水殘山目之，然可謂精工之極」[55]。

南宋偏安和東南城市的畸形繁榮，保證了市井藝術的繼續興盛並成熟。小市民對於逸事奇聞的興趣有增無減，於是勾欄技藝都在這個方面一競短長：諸宮調是「編撰傳奇靈怪入曲說唱」，覆賺是「變花前月下之情及鐵騎之類」，說話按照內容分為「四家」：「小說謂之銀字兒，如煙粉、靈怪、傳奇。說公案，皆是搏刀趕棒及發跡變泰之事。說鐵騎兒，謂士馬金鼓之事。說經，謂演說佛書。說參請，謂賓主參禪悟道等事。講史書，講說前代書史文傳、興廢戰爭之事。」[56]在這種趨勢導引下，南宋藝壇終於發生了一件前所未有之事：成熟的舞臺戲曲樣式──南戲正式形成。南戲之初，將筆鋒對準了人世命運的悲歡離合，《王魁》、《趙貞女蔡二郎》、《張協狀元》一類劇碼得以盛演一時，成為當時科舉制度破壞正常人倫關係的社會投影。風俗畫在南宋初達到大盛，城郭、集鎮、街市、舟橋、車馬、客商、仕女、貨郎、嬰戲、耕織、放牧、村醫、村學，內容應有盡有。這種市井小民的藝術，直接影響了元明清插圖畫和年畫的興起。

4 宋代藝術的精巧性與世俗性

由於勢運所限，宋代藝術在整體上透出「弱小」氣質，然而文化生活品質和人的藝術素質的提高，推動了藝術朝向精緻細密的方向發

54 〔宋〕劉道醇：《聖朝名畫評》。

55 〔明〕屠龍：《畫箋》。

56 〔宋〕灌圃耐得翁：《都城紀勝》「瓦舍眾伎」條。

展，精巧性成為宋代藝術的基本面貌。宋詞缺乏闊大渾厚的氣韻，境小而狹，卻意尖而新，情境與日常生活也更貼近更親切，人們各種複雜細膩的心境意緒都透過各種微妙精細的景物比興，客觀傳神地表達出來。唐代宮廷十部樂和立部伎、坐部伎的宏大樂部組合消失了，轉為宋朝一再縮減最終甚至取消的教坊樂，聲勢浩大規模宏巨的大曲樂舞到了宋代只剩下零星「摘遍」演奏，然而從高庭廣廈轉到垂幕低簾，從鐘呂齊鳴轉為淺斟低唱，從宏大的隊舞操練轉成個人的輕揚舞袖，大曲摘遍出來的慢、引、近、曲破被細搓密揉為柔情如水的抒情段子。

　　人們注重物質與文化生活的環境與品質，在一切方面都追求精美細緻。生活用品，無論是瓷器、漆器、玉器、金銀器、木器、絲織品、磚雕、石刻，皆研琢雕飾，精益求精，其裝飾格調一洗唐代的自由奔放、豪邁壯麗，代之以巧密工穩、婉麗纖秀。生活用品逐漸向工藝品轉化，開始追求材料的珍貴和做工的精細，實用性與觀賞性融為一體。房屋建築也玲瓏剔透、華麗奇巧，增設各類結構複雜的亭臺樓閣，增飾數量眾多的鋪作、闌鬥、飛檐以及遍施彩繪，但體積卻日趨狹小，精巧、工細、華麗超過唐人，宏大卻遠遜於唐人。墳墓也小巧精緻，模仿人世木結構房屋式樣，雕砌為繁密精緻的地下建築，墓壁裝飾也從唐代的出獵、冶遊、球戲等外向擴張的內容，轉為居室家庭的桌椅杯盤、茶炊案臺、庭堂樂舞和戲曲娛樂，向家庭小世界內尋求穩定。

　　對於天國的精神崇仰為世俗的物質享受欲所代替，因而五代、宋繪畫的主題從神佛轉向貴族，再到市民日常生活風俗，宗教畫日益為風俗畫所取代。宋代石窟雕塑減損了數量和規模，消逝了宗教精神的莊嚴、神聖與熱情，轉為另外一種世俗的、人間的美。大足、麥積山、敦煌雕塑中那些面容秀麗嫵媚、體態文弱動人的觀音、普賢、文

殊像，脫離了可畏可怖的神的形象，失去了宗教天國的神秘意味，走向和藹可親的普通人的形象，充滿了人間的煙火氣和世俗韻味，他們比唐代雕塑寫實、逼真、可親、可暱，流動著人間真情。尤其是觀音像，常常是面龐柔嫩、星眼微睞、相貌俊美、肢體窈窕，成為人間的動人少女。晉祠雕塑中那些嬌柔溫麗的侍女像，更是人間婦女的真實造型，她們身上發散出溫馨濃郁的生活氣息。語言傳播中，唐代寺院的經筵俗講，演變和普及為宋代民間的說話，這種以廣大市民為對象的近代說唱文學，已經擁有廣闊的題材園地，它不再借佛國的神異物事來滿足信徒們的獵奇心理，而是以描述人間生活的真實情狀來供廣大聽眾們消閒娛樂。

5 北方藝術的質樸與市井化

遼、西夏、金留下的文化遺產，其風格與宋朝有著明顯的不同，帶有北地民族的鮮明特色。遼國藝術是在唐文化影響下發展起來的藝術，一定程度上染有唐代色彩，同時又有明顯的北地風格。金國藝術則前期繼承遼國，後期吸收宋朝，在塞北時受遼影響大，進入中原以後受宋影響大。遼初畫家耶律倍，善畫北地民族的騎獵生活，所繪有獵騎、射騎、雪騎、番騎、雙騎種種邊地人物馭馬控弦圖，拓展了宋人繪畫的題材，他的畫流入中原，為宋朝民間所喜愛並珍藏。遼興宗曾以五幅縑繪千角鹿圖贈宋仁宗，也以北方物產為繪模。幾與宋瓷爭鋒的遼瓷，其一個特點是造型上的變革，為了適應馬上生活，創造了仿契丹皮袋形制而便於騎馬攜帶的雞冠壺等。遼國佛寺大殿的雄偉凝重，體現了遊牧民族性格的粗獷敦厚。遍佈北方地區的遼、金佛塔多為實體磚塔，與中原地區佛塔形制不同，成為中國建塔史上獨具風格的式樣。遼、金墓葬壁畫則多以北地民族生活場景和歌舞為內容，放牧圖、引馬圖、散樂圖都風格別具，特有的〈氈車出行圖〉中，人物

驕橫顯赫、馭馬架鷹，獨添風采。

　　北地民族都有著獨特的歌舞傳統，當這些帶有異樣審美情調的音樂舞蹈進入中原地區，曾經受到熱烈歡迎，模仿與效法之風頓起。北宋末汴京曾流行女真歌舞「臻蓬蓬歌」，「每扣鼓和『臻蓬蓬』之音為節而舞，人無不喜聞其聲而效之」[57]。另外，「街巷鄙人多歌蕃曲，名曰〈異國朝〉、〈四國朝〉、〈六國朝〉、〈蠻牌序〉、〈蓬蓬花〉等，其言至俚，一時士大夫亦皆歌之」[58]。南宋都城臨安也曾「好為北音」，盛行女真歌舞，於「人靜夜，十百為群，吹〈鷓鴣〉，撥洋琴，使一人黑衣而舞，眾人拍手合之。」[59]這些說明，北地民族的歌舞曲調對於漢民族來說是一種新異的藝術樣式，帶有奇特的審美效應，因而被獵奇引入。當金朝統治地界深入到淮河沿線以後，女真歌舞也就在中原之地真正流行開來。南宋乾道六年（1170）范成大出使金國，在真定（今河北正定一帶）看到的都是帶有異域風格的歌舞，因而感歎「虜樂悉變中華」[60]。金人的藝術氣質質樸自然，與宋朝市井藝術有著更多的相通之處，因而一旦金人入主中原，立即攔腰截斷了宋朝士大夫高度發展起來的雅文化，而直接繼承了宋代的市井民俗藝術。金國的詞曲說唱在民間極為廣泛地流播，為走向民間的士大夫所注重、所模仿，金人劉祁《歸潛志》卷十三說：「唐以前詩在詩，至宋則多在長短句，今之詩在俗間俚曲也，如所謂〈源土令〉之類。」又說「俗謠俚曲」能「見其真情」而「蕩人血氣」。於是文人紛紛從民歌俗曲中汲取營養，既效法其風格內容，也借鑒其文體格律形式，開始投入對「曲」的創作，以至最終繁衍為元代盛極一世的北曲。而金代有文人

57　〔宋〕江萬里：《宣政雜錄》。

58　〔宋〕曾敏行：《獨醒雜誌》。

59　〔清〕畢沅：《續資治通鑒》孝宗乾道四年。

60　〔宋〕范成大：《范石湖詩集》，卷12，《真定舞》詩序。

加入的諸宮調藝術的高度發展，則孕育了北曲雜劇的誕生，從而催生了中國傳統社會晚期戲曲時代的到來。

第四節　時代審美特徵與藝術成就

一　從盛唐氣象到纏婉宋風

　　唐宋藝術是中國藝術史上兩個高峰，二者相比，可以看出風格上的明顯差異，而用唐代藝術作為背景，能夠突現出宋代藝術的特色。由國運與文化氣勢所決定，唐人的性格闊放、開朗、豪爽、壯闊，唐文化極其寬容、充滿自信、開拓進取、一往無前，體現出博大的盛唐氣象；宋人的性格沉穩、謹慎、內斂、封閉，宋文化十分溫文爾雅、精緻細密、纖弱敏感、嫵媚婉轉，體現出柔美的纏婉宋風。在這種時代趨勢支配下，宋代藝術失去了唐代那種激揚亢奮的強烈情感衝擊力量，它不像唐代藝術那樣用整個身心去擁抱生活、去歌唱和讚美時代，而是在一種自然和社會的壓擠狀態下，向狹小鎖閉的個人天地中尋求躲避、遮掩，求得心靈的慰藉。然而，相對於唐代藝術的粗放、單純、質樸來講，宋代藝術則推進到一種精巧、深沉、醇熟的境地，顯示出審美心理的進化與成熟。

　　疆域減縮、心靈閉塞給宋人帶來的直接影響是造成審美視界的狹小與內斂。就創作意象說，唐人的闊大、開展、充滿生機，宋人的褊狹、緊縮，況味深沉。唐人筆下的長江、黃河，是縱觀上下、一覽全流的景象，水流帶有千鈞之力、破竹之勢，如「黃河之水天上來，奔流到海不復回」（李白〈將進酒〉），如「朝辭白帝彩雲間，千里江陵一日還」（李白〈早發白帝城〉）；宋人筆下的長江、黃河，是壅道、塞流的景象，是「底事昆侖傾砥柱，九地黃流亂注」（張元幹〈賀新

郎〉），是「正目斷、關河路絕」（辛棄疾〈賀新郎〉）。唐人之月，是
海天之月，是萬川之月，是「海上生明月，天涯共此時」（張九齡
〈望月懷遠〉），是「灧灧隨波千萬里，何處春江無月明」（張若虛
〈春江花月夜〉）；宋人之月，是閒庭之月，是眼底之月，是「庭戶無
人秋月明」（張耒〈夜坐〉），是「雲破月來花弄影」（張先〈天仙
子〉），是「最堪愛，一曲銀鉤小」（王沂孫〈眉嫵〉），是「繡簾開，
一點明月窺人」（蘇軾〈洞仙歌〉）。唐人喜遊歷，詩境多有對名山大
川、自然意境的謳歌；宋人重家居，詞境多有對朱欄繡棟、深徑幽園
的吟詠。唐人好新奇，追索新鮮事物，唐代邊塞詩裡那雄奇的塞外風
光：「一川碎石大如鬥，隨風滿地石亂走」（岑參〈走馬川行〉），「忽
如一夜春風來，千樹萬樹梨花開」（岑參〈白雪歌送武判官歸京〉），
宋人有的多是對於身邊熟悉景物、細碎瑣事的流連與關切：「夢後樓
臺高鎖，酒醒簾幕低垂。」（晏幾道〈臨江仙〉）「翠葉藏鶯，朱簾隔
燕，爐香靜逐遊絲轉。」（晏殊〈踏莎行〉）唐人自強、自信，自恃
「天生我材必有用」，相信「長風破浪會有時，直掛雲帆濟滄海」（李
白〈行路難〉）；宋人躊躇、無奈，哀歎「心曾許國終平虜，命未逢時
合退耕」（蘇舜欽〈覽照〉），「卻將萬字平戎策，換得東家種樹書」
（辛棄疾〈鷓鴣天〉）。

　　與視界內斂的趨勢相一致，宋人的審美標準由前朝的好勇尚武向
文質彬彬轉化。文化人和他們所創造的文化在宋人心目中的地位扶搖
直上，文人的寒窗苦讀堂而皇之地取代了武士的殺伐征戰，成為社會
與時代推崇的美學風範。宋人只熱心於透過科舉的道路來求取榮譽和
成功，把讀書做官視作唯一的奮鬥正途，平日沉湎於詩禮書畫，日益
朝向「文弱書生」的形象靠攏，他們鄙視武夫，視邊地軍事生活為畏
途，唐人那種「功名只向馬上取，真是英雄一丈夫」（岑參〈送李副
使赴磧西官軍〉）、「寧為百夫長，勝作一書生」（楊炯〈從軍行〉）的

雄豪價值觀遭到了徹底摒棄。我們看唐代詩人寫出那麼多的〈從軍行〉，吟唱出多少膾炙人口的豪勇詩句：「黃沙百戰穿金甲，不破樓蘭終不還」（王昌齡〈從軍行〉），「孰知不向邊庭苦，縱死猶聞俠骨香」（王維〈少年行〉），「醉臥沙場君莫笑，古來征戰幾人回」（王翰〈涼州詞〉），雖蒼勁而不蒼涼，雖悲壯而猶進取，體現出嚮往邊塞、嚮往在軍事爭戰中建功立業的積極昂揚心態，他們的實際行事也是持劍走馬闖蕩天下，足跡遍佈塞北西域、天山蔥嶺。這種爭勝心態到宋代以後喪失殆盡，轉化為一種內在的畏縮、躊躇、恐懼心理，它改變了人們的價值尺度，如晁補之所說：「便似得班超封侯萬里，歸計恐遲暮。」（〈摸魚兒〉）宋人對於從軍和邊地生活帶有先天的畏懼感，對於他們來說，軍旅生涯是一種背井離鄉、隔絕故土、家國渺遠、久滯不歸的煉獄生活，他們的足跡所覆也不及唐人的一半甚至更小，超出這個範圍就會泛起莫名的瑟縮感。北宋的范仲淹僅僅在陝西延安抵禦西夏，卻吟誦出「濁酒一杯家萬里，燕然未勒歸無計」的詩句，於是牽動起「將軍白髮征夫淚」（〈漁家傲〉）的悲劇性聯想。

南北戰爭的心理陰影和南宋國策的忍辱偷安，使得南宋人的創作裡更平添了一股濃郁的悲劇性，一種萬劫不復的歷史悲涼情緒，不要說堅持抗戰的志士仁人如此，即使一般吟詠風花雪月的人亦是如此，這在唐人那裡卻是了無蹤影。張孝祥說：「追想當年事，殆天數，非人力」（〈六州歌頭〉）。陸游說：「早歲哪知世事艱，中原北望氣如山」，「塞上長城空自許，鏡中衰鬢已先斑」（〈書憤〉）。呂本中說：「只言江左好風光，不道中原歸思轉淒涼」（〈南歌子〉）。在這種不可逆轉的歷史大勢面前，一些性剛之人則產生出有志不得伸的強烈激憤：「江南遊子，把吳鉤看了，欄干拍遍，無人會，登臨意」（辛棄疾〈水龍吟〉）。「念腰間劍，匣中箭，空埃蠹，竟何成」（張孝祥〈六州歌頭〉）。濃郁的哀感情緒，使得宋人對於親身建功立業失卻了雄心與

豪情，僅餘一絲夢魂之中的無望牽掛，所謂「鐵馬冰河入夢來」（陸游〈十一月四日風雨大作〉），所謂「王師北定中原日，家祭無忘告乃翁」（陸游〈示兒〉）。在這種歷史語境中，宋人最喜言愁：「載不動許多愁」（李清照〈武陵春〉），「怎一個愁字了得」（李清照〈聲聲慢〉），甚至無端閒愁時而就湧上筆端：「一場愁夢酒醒時，斜陽卻照深深院」（晏殊〈踏莎行〉），「花自飄零水自流，一種相思，兩處閒愁」（李清照〈一剪梅〉）。特殊的歷史語境造成宋人特殊的文化心態，他們強作曠達：「多少事，欲說還休」（李清照〈鳳凰臺上憶吹簫〉），「醉裡且貪歡笑，要愁那得功夫」（辛棄疾〈西江月〉），但卻抹不去那千絲萬縷的鬱悶情緒：「才下眉頭，卻上心頭」（李清照〈一剪梅〉）。這就是這個時代的心理氛圍和藝術色調，缺乏開朗、明快、天真，歡歌笑語中隱含著苦意，強自消遣裡摻雜著無可奈何的悲哀。

二　由形象氣勢到意態神韻

與宋朝轉為婉約、深沉的時代精神相一致，宋代的藝術特質也朝向注重意態和內在神韻發展，形成一種新的審美思潮，它決定了宋朝一代藝術的成就，也影響了後世的歷代藝術。

經由莊禪哲學與理學的過濾與沉澱，宋人的審美情感已經提煉到極為醇淨的程度，它所追求的不再是外在物象的氣勢磅礴、蒼莽渾灝，不再是熾熱情感的發揚蹈厲、慷慨呼號，不再是藝術造境的波濤起伏、洶湧澎湃，而是對某種心靈情境的精深透妙的觀照，對某種情感意緒的體貼入微的辨察，對某種人生況味的謹慎細膩的品味，這是識盡愁滋味之後，「卻道天涼好個秋」的人生境界，是一種曠達、超然、深沉、內潛的人生態度的映射。宋代藝術在形貌上不取豐腴雄碩而取瘦削矍鑠，在氣質上不取淺表聲容而取深潛意態，在神韻上不取

春華之精而取秋葉之容。它就如同匯集了千萬條溪流之後的湖水，消失了激流漩渦，沉匿了浪音濤聲，托浮而出的是飽漲、平靜、清澈的水面，正如張孝祥〈念奴嬌〉中說「玉鑒瓊田三萬頃，著我扁舟一葉」的境界，一種清波容與、波光蕩漾、秋水般「表裡俱澄澈」的境界。從而，意境、神韻就成為宋代藝術的重要美學範疇與特色。

宋人愛講意境、韻味。釋普聞說：「意從境中宣出。」[61]黃庭堅說：「凡書畫當觀韻。」[62]「書畫以韻為主。」[63]所謂意境，唐代司空圖解為「象外之象」，「景外之景」，「可望而不可置於眉睫之前」[64]。所謂韻味，范溫說：「有餘意之謂韻。」[65]它們共同的地方都是追求一種由外物形象自然觸發而產生的審美情趣，用宋末嚴羽的話來講，就是「言有盡而意無窮」，是藝術品中一種深層的蘊涵，它如「羚羊掛角，無跡可求」，「如空中之音、相中之色、水中之月、鏡中之象」，「其妙處透澈玲瓏，不可湊泊」[66]。對於藝術品言外之意的追求，自然就醞釀了宋代文人把「逸品」視為最上品的審美準則，它具體體現於北宋黃休復把繪畫分為逸、神、妙、能四品，而士大夫則視為定論。所謂逸品，就是在法於造化、師於自然之上，作品還能夠放逸出一股超塵脫俗之氣，透示出深沉的人生況味與歷史領悟。逸品展現了藝術家本人超然的生活態度和精神境界，與現實人生拉開了距離，因而顯示出簡古、澹泊、閒逸、平淡的審美意象，其中又包含有深遠無窮的餘味，令人感覺餘音嬝嬝，有一唱三歎之效。追求言外之意、韻外之致，把逸品放在神、妙、能品之上，反映了宋代審美趨勢從再現到表現、從寫實到寫意的轉化。

61 〔宋〕釋普聞：〈詩論〉，《重校說郛》，卷79。

62 〔宋〕黃庭堅：〈題摹燕郭尚父圖〉，《豫章黃先生文集》，卷27。

63 〔宋〕黃庭堅：〈題北齋校書圖後〉，《山谷別集》，卷10。

64 〔宋〕司空圖：《二十四詩品》。

65 〔宋〕范溫：《潛溪詩眼》，《永樂大典》，卷807「詩」韻。

66 〔宋〕嚴羽：《滄浪詩話》。

　　對於意境、韻味的追求，勢必導致藝術風格的日益趨於平遠幽淡，所謂「行於簡易閑澹之中，而有深遠無窮之味」[67]，所謂「作詩無古今，唯造平淡難」[68]，所謂「古淡有真味」，所謂「寄至味於澹泊」[69]。我們看傳世宋人山水，無一不體現出澹泊靜謐、幽深渺遠的濃郁意境，其題材多為冬景寒林、漁村小雪、秋江暝泊、煙嵐蕭寺、寒江獨釣等等，透示出幽遠、靜謐、閒逸、疏淡的意境，追求一種曠遠清空、遠離人世的超塵脫俗感，其中又以水墨山水畫為主流，更為突出蕭索寥落的空寂感，物化出天人相融、物我兩忘的人生哲理，染有濃郁的禪意道心。

　　典雅平淡是宋代藝術追求的最高境界，而宋瓷又最能代表它的這一風格。宋瓷的造型質樸平易，很少有繁縟的裝飾，色彩晶瑩透澈、清淡純一，這種風格從南青北白的五代十國瓷即已奠定，類銀類雪的邢窯瓷、似玉似冰的越窯瓷成為宋瓷最好的先聲。儘管在瓷質、釉料和色彩上，各地宋瓷的風格詭譎多變，但清純雅潔卻是它們一致的趨勢，無論是汝窯瓷的天青蔥綠，官窯瓷的古典雅潔，哥窯瓷的粉青開片，鈞窯瓷的乳光焰紅，磁州窯瓷的白釉黑彩，耀州窯瓷的青釉刻花，吉州窯瓷的黑釉玳瑁，龍泉窯瓷的粉青梅青，景德鎮窯瓷的青白印花，建窯瓷的兔毫油滴，都充分體現了宋瓷的這一突出風格特徵。如果拿唐三彩與宋瓷相比，則前者繁縟華麗，後者清淡幽雅；前者粗獷豪爽，後者嚴謹含蓄；前者情感奔放，後者思致深微。宋瓷可說是一洗綺羅香澤之態，擺脫綢繆婉轉之度，真正達到了雅淡精淳的藝術境界。宋瓷的特徵在宋代藝術中有著廣泛的代表性，可以說，平淡典雅是宋代一切文人藝術所追求的境界。

67　〔宋〕范溫：《潛溪詩眼》，《永樂大典》，卷807「詩」韻。
68　〔宋〕梅堯臣：〈讀邵不疑學士詩卷〉，《宛陵先生集》，卷46。
69　〔宋〕蘇軾：〈書黃子思詩集後〉，《蘇東坡集》後集，卷9。

三 雅俗分途，審美二極

　　由於正統觀念支配社會，宋代士大夫的雅藝術始終是佔統治地位的藝術，但經過北宋宣和年間的充分醞釀，市民階層喜聞樂見的通俗文藝日漸強大到足以與文人士大夫的高雅文藝、書齋美學分庭抗禮，獨樹一幟，到南宋終於正式實現了文學藝術的雅俗分流。這次雅俗分流對於中國美學發展史產生深遠影響，為宋以後市民通俗文藝指出了方向，突破了傳統雅文學的規範。雅俗藝術都對金代產生深刻影響，尤其是民間文藝，在金代相對遜色的文化環境中，沒有傳統禮教和新興理學的束縛，發展得更為蓬勃興盛。

　　士大夫藝術與市民藝術的審美追求是不同的。士大夫追求的是內心寧靜、清淨恬淡、超塵脫俗的生活，這種以追求自我精神解脫為核心的適意人生哲學，使得中國士大夫的審美情趣趨向於清、幽、寒、靜，自然適意、不加修飾、渾然天成、平淡幽遠的閒適之情，乃是士大夫追求的最高藝術境界。市民藝術追求的卻是世俗的歡樂，肉欲的橫流，男歡女愛的生活，這種人生哲學與生活態度把人們的審美情趣導向輕佻放蕩、庸俗刺激，它使人們喜愛那種色彩鮮豔的繪畫、輕靈飄蕩的音樂、挑逗粗俗的小曲，以精細、逼真、生動、形象為美。士大夫與市民藝術的這種情趣差異構成了宋代藝術的雅俗分途，也發展出宋代藝術的審美二極。

1 離形得似與精細入微

　　宋代藝術審美二極呈現的一個明顯特徵為：離形得似與精細入微兩種審美境界，同時成為繪畫原則而指導了不同的藝術實踐，前者主要體現在文人畫中，後者主要體現在院體畫中。

　　為體現個體的情感和審美追求、體現個性，文人畫家在風格上推崇逸品，在手法上提倡寫意傳神。無論是歐陽修的「古畫畫意不畫形」，「忘形得意知者寡」[70]，還是蘇軾的「得之於象外」[71]，抑或沈括的「得心應手，意到便成」[72]，都在強調一種以神會不以形求的繪畫原則：只要傳達出了某種高雅的審美情趣，繪畫就達到了目的，不在於形繪的毛髮逼肖，後者往往是下等工匠的做法。所以沈括在《夢溪筆談》卷十七「書畫」中說：「書畫之妙，當以神會，難可以形器求也。世之觀畫者，多能指摘其間形象、位置、彩色瑕疵而已，至於奧理冥造者，罕見其人。」「此乃得心應手，意到便成，故造理入神，迴得天意，此難可與俗人論也。」蘇軾也在〈書鄢陵王主簿所畫折枝二首〉裡說：「論畫以形似，見與兒童鄰；賦詩必此詩，定非知詩人。」[73]以神會而不以形求的美學原則，出自晚唐司空圖《二十四詩品·形容》中「離形得似」的理念，由於它提出了一種脫略形跡、以氣韻為主的審美觀照原則，超出了市俗繪畫拘泥於形貌的束縛，便於創作者寓神於形、一吐胸中虹霓之氣，因而為文人畫家所推崇。歐陽修說：「蕭條淡泊，此難畫之意。畫者得之，覽者未必識也。故飛走遲速，意淺之物易見，而閑和嚴靜，趣遠之心難形。若乃高下向背，遠近重複，此畫工之藝爾，非精鑒者之事也。」[74]這種脫略形跡，追求象外意境的思想，成為宋代美學的主要思想潮流。宋代文人畫的代表人物蘇軾的著名畫作〈枯木怪石圖〉，逸筆草草，失形存意，是其重神輕形美學思想的生動體現。在書法領域，文人則推崇尚

70 〔宋〕歐陽修：〈盤車圖詩〉，《歐陽文忠公文集》，卷6。

71 〔宋〕蘇軾：〈書吳道子畫後〉，《蘇東坡集》前集，卷23。

72 〔宋〕沈括：《夢溪筆談》，卷17「書畫」。

73 〔宋〕蘇軾：《蘇東坡集》前集，卷16。

74 〔宋〕歐陽修：《試筆·鑒畫》，《歐陽修全集》（北京市：中國書店，1986年），頁1047。

意書法。從尚法到尚意，書法已經走過了它的初期模擬階段，而進入隨心所欲進行個性發揮的時代。宋人書法四大家蘇黃米蔡的創作，標示了尚意書風的確立，無論是蘇軾的豐肥圓潤、渾厚爽朗，黃庭堅的中宮緊收、四緣發散，米芾的承意放肆、沉著飛舞，還是蔡襄的端莊正麗、健勁灑脫，都充分體現了個性與個體精神的突起。

就在以離形得似自我標榜的文人畫風靡時，精細入微的院體畫風也在繼續發展。院體畫受到市井美學趣味的影響，注重詩意的形象展現，觀察物象的細緻入微，以及寫實表現的逼真精切，其畫作的精雕細刻，對日常細微自然景物的體會之深，令人歎為觀止。《畫繼》卷十所載宋徽宗能區分月季花「四時朝暮花蕊葉皆不同」、「孔雀升高，必先舉左」的例子，說明了對於客觀觀察的重視。鄧椿《畫繼》還載有一幅院畫，其中宮女「以箕貯果皮作棄置狀，如鴨腳、荔枝、胡桃、榧栗、榛芡之屬，一一可辨，各不相因」，他因此感歎「筆墨精微有如此者」。審美評價精細入微到如此程度，於是柔細纖纖的工筆花鳥畫很自然地成了這一標準的最好體現和獨步一時的藝壇冠冕。院體畫注重形似與細部真實的原則，與文人畫的離形得似原則恰好背道而馳，因此，被文人畫推為最能表現人的內在精神蘊涵的逸品，在畫院標準中則被判為二等，置於神品之下。

2 詩莊詞媚

宋代藝術的雅俗分途，還明顯體現在詩與詞的功能區分上。詞是從市井文藝中產生的藝術樣式，為文人所喜愛，將其引入了文學殿堂。然而，由於受到市井藝術的深刻影響，文人在寫詞時仍然把它作為排遣俗世之情的載體，而把詩作為抒發高尚之志的寓情物。

詩作為傳統言志傳情的工具，到了宋代，由於莊禪與理學之風的滲入，漸漸失卻了其原初的天真與清新，多了折皺與筋脈。宋人好以

議論入詩，在詩中說理談禪，雖然給人以思致精微之感，但也多少增加了學究氣與道學味，反之就是喪失了詩的純真、生動與明朗。與唐詩相比，前者才氣發揚，後者思慮深沉；前者多以豐神情韻擅長，後者多以筋骨思理見勝；前者充滿青春朝氣，後者滿布遲暮之感。雖然思理較之情韻顯得成熟，然而卻減弱了藝術的才情與靈性。就在宋詩日益走向議論一途，成為文人以一本正經面目出現的東西之時，它的言情功能恰恰為新起的詞所代替。

　　詞與詩的不同在於，它是在市井燈紅酒綠環境裡培養起來的藝術樣式，它最初只寫男女之情，後來境界逐漸擴大，但仍以抒情為主，溫馨香豔、倚玉偎紅、婉轉軟美，所謂「詞為豔科」，與詩自然形成題材和風格上的分工。在正襟危坐、儒雅端莊、高談闊論、言志詠懷狀態下創作出來的宋詩成為大雅正聲之際，長於表現文人士大夫個體內心世界微妙細膩感受，專供私第歌宴綠軟紅柔環境裡吟詠演唱的詞，就獨佔了言情的鰲頭。在詩裡身潔志高、壯懷激烈的正經文人，到了詞裡就不妨鬆懈一下內心的道德防線，輕鬆地進行一次情調調侃甚至猥褻。兩種創作態度使得詩、詞二途判然而別，詩的形象正如理學家在板著面孔訓誡，詞的形象則如人性的本色那樣新鮮活潑。我們讀宋人的文集總有一種強烈的感覺，一些注重身分名譽的名公大僚，他們出現在詩和詞中的形象是有著顯著差異的，晏殊就不用講了，以清絕之辭助妖嬈之態；即使是《五代史·伶官傳序》寫出「憂勞可以興國，逸豫可以亡身」這樣政治抱負極高的文句，以改革天下弊政為己任的歐陽修，也長於撰寫小詞，也有「弄筆偎人久，描花試手初」（〈南歌子〉）這樣的豔詞媚語；即使是司馬光這樣的恂恂大儒，以老成持重為人稱道，也有「寶髻鬆鬆挽就，鉛華淡淡妝成」（〈西江月〉）這樣的妝奩之情；即使是蘇軾這樣「曲子中縛不住者」，突破與拓展了詞境，也不缺乏「人未寢，倚枕釵橫鬢亂」（〈洞仙歌〉）這樣側豔香柔的情調。

　　宋人把詞與詩分開，詞和詩有一定的分工，對於那些便於縱橫馳騁地展開議論或說理的題材，主要用詩來寫，詞則被用於寫男女戀情。宋詩和宋詞的分途，恰恰體現了人性的兩面、體現了人性的分裂、體現了情與理的二極，也體現了雅與俗的分途。

3 市井藝術地位的凸現

　　就在雅俗分流不可阻擋的歷史趨勢中，宋代的市井藝術發育成熟並走上了獨立的發展道路。它在中國藝術史上第一次凸現出來，以自身強烈的審美特徵，吸引了社會廣大民眾的興趣，甚至也吸引了士大夫的目光。市井藝術在街頭巷尾孕育產生，於瓦舍勾欄發育成型，生長於缺少正統觀念約束的底層市民環境，有著自由不羈的性格，它新奇生動、俚俗淺顯、活潑詼諧、色情驚險、香豔濃郁、生機勃勃，為中國藝術史注入了一股強勁、鮮活、充滿青春朝氣的新鮮血液，並日益發展得洶湧澎湃。

　　市井藝術的一個特色是將傳統文藝對於自然、事功的關注消失在對人世生活的津津品味之中。市井藝術甩開了士大夫審美情趣、政治理想的包袱，「極摹人情世態之歧，備寫悲歡離合之致」，將目光放在了普通的世俗人情上，那些從來不登大雅之堂的社會下層人物及其命運，堂而皇之地出現在其中而受到切近的注目。從詩到詞再到敘事說唱，日益從對外在物象的描繪過渡到對世俗社會的關切，從對自然的關注過渡到對於人世的傾注，從對客觀世界美感的把握過渡到對日常生活甜美溫馨的感受。在市井藝術裡，有帶著香豔肉欲色彩但體現了一定平等互愛觀念的男女性愛，有對物欲追求表現出赤裸裸興趣但強調正當商業貿易秩序的人生追求，有出自強烈獵奇心理但表現了人間正義的公案神怪，儘管充滿了小市民的種種卑瑣、低級、庸俗、無聊、淺薄、陰澀，遠遠不能與文人士大夫藝術趣味的高雅、恬淡、靜

謔、純淨相比，但它情節處理的生動性、技巧掌握的高超性、描寫手
段的精確性、藝術形式美的通俗性，都在與市井觀眾、聽眾反覆交流
的長期實踐中提煉到了極其準確到位、合宜適度的程度，因而具有強
烈的藝術感染力，所謂「最畏小說人，蓋小說者能以一朝一代故事，
頃刻間提破」[75]。《醉翁談錄》卷一描述出了說話藝術的效果和感染
力：「說國賊懷奸從佞，遣愚夫等輩生嗔；說忠臣負屈銜冤，鐵心腸
也須下淚；講鬼怪令羽士心寒膽戰，論閨怨遣佳人綠慘紅愁；說人頭
廝挺，令壯士快心；言兩陣對圓，使雄夫壯志。」市井藝術這種充滿
生命活力的本質特性，使它一旦出現，立即結束了高雅藝術在一切領
域的無上統治，開闢出一方廣大的民間天地。

　　市井藝術的另一個特色是對於審美對象的把握從籠統渾化到逼近
審視。與大而化之的唐詩相比，纖細柔媚的宋詞已經朝向捕捉更為細
膩的官能感受和情感色彩發展，宋代說唱藝術則更加追索到人的生活
情感的豐富性與鮮活性。人們常說：詩境渾厚，詞境尖新，曲境暢
達；詩重含蓄，詞重婉約，曲重通俗。宋代說唱藝術的曲文，酣暢明
達、直率痛快，常常是用白描的手法，對於俗世的、日常的、普通的
生活場景進行親切逼真、淋漓盡致的敷敘，說唱藝術在篇幅上的解放
則為其功能的解放提供了前提條件。詩和詞都是以一首詠一事，以一
首描一境，因此或含義闊大而失之於境界渾莽，或形象細膩而失之意
象瑣細。魏晉志怪小說與唐代文人傳奇以短篇文言為載體，拘於遣詞
造句、抒情狀物。宋代說唱藝術卻是用廣博的篇幅、酣暢淋漓的通俗
語言來歌詠一個完整的故事——諸宮調以多套聯曲歌詠一事，南戲以
多場次演出表演一個長篇情節，小說更以無限制的篇幅敘說一個故
事，因而它們得以既充分展開恢弘的時間和空間，又對於所描繪對

75 〔宋〕灌圃耐得翁：《都城紀勝》「瓦舍眾伎」條。

象、事物、情節進行具體、逼真、細緻、精巧的狀摹。市井藝術的這個長處使得它便於敷寫人生命運、悲歡離合，因而開創了敘事藝術的嶄新局面。

市井藝術的再一個特色是在表現技巧方面減弱了抒情性，增強了敘事性。中國詩歌藝術具有傳統的抒情性，卻缺乏典型的敘事詩，這一特點到了唐代變文開始打破，發展到宋代的市井說唱，對於情節的娓娓敷寫和對於生活情態的鱗鱗狀摹成為一大特色。宋代敘事藝術的勃興，致使其涵蓋了眾多的表演樣式，不但從雜劇、雜扮、諸宮調、唱賺、傀儡戲、影戲到南戲是這樣，即使是歷來以抒情與節奏為特徵的舞蹈，也從唐代的純粹形態過渡到了敘事形態，我們看宋代大曲舞多以故事為本，在它多迭的長篇結構中往往夾雜了一個到數個歷史或神話故事的情節，諸如鴻門宴、巫山神女、公孫大娘舞劍器等等；即使是民間社火舞隊、擡閣，也變成了包含有故事情節在內的歷史和傳說人物的造型展覽，舞隊是孫武子教女兵、穿心國入貢、回丹陽、十齋郎，抬閣是漁父習閑、竹馬出獵、八仙過海。敘事性與情節性的加強滿足了市井小民對於獵聽傳聞的愛好與興趣，使得市井藝術擁有了最大的普及率和觀眾人數，這一點是其他任何藝術都無法比擬的。

市井藝術從俗世需要的角度改變了社會的審美情趣。如果說，唐詩更多展現的是詩人的個體胸懷與社會抱負，宋詞更多展現的是詞人的私人情懷與心境意緒，宋代說唱藝術和表演藝術展現的則是市民社會的公眾心理和群體企盼。如果說宋詞和宋人山水畫更多展示了文人的襟懷和意態，宋代通俗文藝則描繪了近代市井生活的風俗人情，展開了一幅幅雖平淡無奇卻五花八門、雖平凡瑣細卻多彩多姿的社會風習圖畫。市井藝術把人世間世俗生活的方方面面，用生動細膩的語言和形象，描繪得那樣富麗流光、新奇壯觀、鮮活美魅、富於吸引力和誘惑力，從而召喚市井小民去充分地享受生活、感受人世的溫馨，它

就得到了這支日益擴大的讀者和觀眾隊伍的支持與關懷，它同時也就為自身確立了在藝術殿堂中不敗的地位。

四　藝術的綜合趨勢

隨著宋代藝術各個門類的高度發展與走向成熟，藝術不同種類之間的交流、互滲、轉化與融合也在漸次發生，並形成一些嶄新的綜合性藝術門類，例如詩歌、書法、繪畫、篆刻藝術在繪畫中的合一，音樂、舞蹈、詩歌、說話藝術在戲曲中的合一等，這些新興的綜合藝術樣式對於後世產生了極大的影響。

1 詩書畫印合一

北宋中期興起的文人畫，一個突出的構圖傾向是將詩、畫合體，南宋以後逐漸導致詩、書、畫、印四種藝術的熔為一爐，彼此交相輝映、相得益彰。傳統時代的文人作詩寫字是日常修養，因此詩書歷來為文人長技。書法與繪畫都是運筆藝術，有著先天的同源關係，因而唐人張彥遠早就說過：「書畫異名而同體。」[76]

至於詩與畫的關係，歷來都是藝術理論關注的論題，宋人更是有著諸多論述。郭熙說：「詩是無形畫，畫是有形詩。」[77]蘇軾說：「詩畫本一律，天工與清新。」[78]無論詩還是畫，都追求境生象外、意在言外的韻外之致、味外之味，這種共同的追求從內韻上溝通了詩與畫的關係，所以蘇軾說唐人王維的詩畫是「詩中有畫，畫中有詩」。作為文化修養和藝術修養都達到了前所未有高度的宋代文人，一般對於

76 〔唐〕張彥遠：《歷代名畫記・敘畫之源流》。

77 〔宋〕張舜民：〈跋百之詩畫〉，《畫墁錄》，卷1。

78 〔宋〕蘇軾：〈書鄢陵王主簿所畫折枝二首〉，《蘇東坡集》前集，卷16。

詩書畫都有很高的造詣，將其一併視作發抒自己心靈之氣的工具。蘇軾論述三者在創作上的內在聯繫說：「詩不能盡，溢而為書，變而為畫。」[79]表現形式不一，都由胸中壘塊鬱勃而出。南宋繪畫中印章款識題跋開始出現，在畫面上通過一定的構圖和章法，將詩跋、書法、繪畫和鈐印彼此呼應、相互補充，成為有機統一的藝術境界。南宋趙孟堅〈水仙圖卷〉是典型的例子，它證明，文人畫在詩書畫印的結合與構圖形式美的追求上，已經接近成熟，而開元明清文人畫之先河。

2 從純粹音樂舞蹈說唱到戲曲的綜合

　　眾多市井藝術形式共生於瓦舍勾欄的文化環境，引發了其表演形態從單純性向綜合性過渡的趨勢。市井藝術中的歌唱類藝術都以詞曲為基本要素，小唱、嘌唱、唱賺皆如此，詞本身是詩的別體，曲又是音樂旋律的符號，因而歌唱藝術都是簡單型的綜合藝術。歌唱與舞蹈聯姻，形成歌舞表演樣式，例如轉踏、曲破，是對傳統藝術形式的繼承。歌唱藝術與說話藝術相連接，形成說唱藝術，諸如詞話、鼓子詞、諸宮調等，詩、樂再加口語表達，襯上一定的表情動作，構成進一步的綜合。一般來說，綜合性越強表現力也越強。在這種連接、轉化的過程中，各類表演形態的規模也逐步擴大，以曲調的數目為例，小唱為單曲，纏達為並曲，纏令為單曲加引子尾聲，唱賺為聯曲，諸宮調為聯宮，曲調的數量與表演的容量成正比，容量越大則表達力越大。綜合性和容量都不斷擴充的最終結果，是導致了成熟戲曲樣式——南戲的誕生。

　　在戲曲形成之前，各類表演藝術雖然都在表現手法上達到一定的綜合程度，例如舞蹈的與音樂、詩歌聯姻，說唱的對詩歌詞曲的吸

79 〔宋〕蘇軾：〈文與可畫墨竹屏風贊〉，《蘇東坡集》前集，卷20。

納，但都未壓倒其本體特質而構成新的藝術形式。戲曲的形成與成熟，把表演藝術各個門類的基因都吸收融化進來，組成一種新的有機表演整體，同時也就產生了前所未有的藝術魅力，「似恁唱說諸宮調，何如把此話文敷演」，南戲《張協狀元》開場的這句念白，把戲曲藝術的獨有魅力一句提破。

相反，在綜合型表演藝術——戲曲的強大磁場作用下，從前能夠獨立存在並得到高度發展的一些藝術樣式都被迫向戲曲傾斜，減弱了自身的存在價值。舞蹈由抒情舞變成了敘事舞，音樂也從抒情音樂變成了敘事音樂。它們都被南戲吸納進去，成為南戲綜合藝術的組成成分，南戲裡包含了眾多的民間舞、社火舞，包含了眾多的藝術音樂和民間音樂。經過了戲曲的這種強力閹割之後的明清舞蹈和音樂，幾乎已經變成了戲曲的附庸。

五　百川匯聚之勢的形成與對後世的開啟

宋代藝術是集大成的藝術。中國藝術史的進程，經過三代的豐厚積累，自秦漢開始邁出闊大的步伐，歷魏晉隋唐的急劇拓展，至此進入到高昂而平穩的巔峰狀態。幾乎此前發展起來的一切藝術種類和樣式，無論詩文詞曲、書畫篆刻、歌舞說唱、造像雕塑、建築園林、漆瓷織染，到宋代都顯現出成熟的面貌，並形成穩定而精醇的風格特徵，它們共同構成宋代藝術覆蓋面的廣博與開掘層的精深。宋代藝術就像匯聚了千條江河、萬支溪流的大海，只見到它豐滿而飽脹的胸脯，卻見不到漩渦湍流的迴轉跌宕。

宋代藝術是成就斐然、特色鮮明、韻味幽深的藝術。無論婉約清新、委曲含蓄的詞，思理精深、文脈細緻的古文，蕭閑淡泊、氣韻生動的山水畫，工筆細描、精巧逼真的花鳥畫，揮灑欹側、意態旁溢的

書法，清純素雅、恬靜溫潤的瓷器，都以神韻勝而稱擅一代。無論慢板輕拍、蜜意柔情的簾前小唱，舌翻吻囀、快人心弦的勾欄講史說話，熱烈紅火、詼諧浩鬧的街巷民俗歌舞，敷演人生、以情動人的舞臺戲曲，都為時代藝術塗抹了濃郁的市井色彩。至於〈清明上河圖〉所描繪的嘈嘈切切、熙熙攘攘的城市繁榮，大足石刻、晉祠彩塑所體現的俊美秀麗、含情脈脈的人世溫馨，宋建神殿、仿木結構磚雕墓葬所展示的精緻細密、巧奪天工的人間居室，則成為宋代藝術投入與參與社會生活現實的最好標識。

宋代藝術是繼往開來的藝術。宋元花鳥山水、宋元話本、宋金元散曲和戲曲，都是以宋為源而後繼有聲的藝術種類。由於恰恰處在中國傳統社會的轉型時期，宋代藝術具備了雙重特性：古典的終結與近代的開啟。宋代藝術既集傳統之大成，就為後世藝術確立了法本。而隨著新興市民社會生活的展開，宋代藝術中又出現一支清新的偏鋒與勁旅：市井藝術，並迅速擴展到能夠與士大夫藝術相比並的地位，它在日後的發展中將日益成為主流藝術而支配元明清藝術的走向。宋代對於後世藝術的開啟體現在諸多方面，重要的如文人畫派的影響建立起中國繪畫史上獨特的脈系，年畫之始，小件泥塑之始，戲曲之始，影戲之始，小說之始。通俗文藝從此成為洶湧澎湃的巨流，其中的代表為戲曲、小說和說唱，戲曲轉型為稱雄一世的元雜劇、明傳奇和清代地方戲，小說孕育出明清四大奇書的長篇巨帙，說唱發展成元明清在民間廣為傳播的寶卷、彈詞、鼓詞、琴書，它們共同構成中國古典文學晚期的主導樣式。

宋代藝術的成熟與宋人審美心理的成熟是分不開的。支配了中國社會千年的傳統儒家哲學與美學觀念，經由莊、禪思想的激發與摻併，在宋代發生重大化合，於思想領域內形成了新的理學體系──它將統治今後中國社會千年，於藝術領域內形成了重意態神韻的審美標

準和傾向——它將影響今後中國藝術千年。在這種趨勢支配下，宋人的審美心理走向了本體的深沉，其藝術感覺重在內在沉潛、反觀內視、韻味濃厚、意境幽深，形成一代嶄新的藝術觀。

因為宋朝國土日蹙與文化日隆的歷史悖論和南北分治的特殊條件，宋朝文化得以在遼、西夏、金延伸，於是孕育出一支藝術奇旅。遼、西夏、金以其北方遊牧民族雄強渾樸的文化本性，傳承宋朝醇熟豐厚但氣質羸弱的藝術魂魄，合成自身充滿生命力的藝術肌體。由於拋棄了宋朝士大夫藝術的以理格情、酸腐做作，而對宋朝民俗藝術進行了大幅度的發揚與提高，北方民族藝術呈現出亮麗清新、生機勃勃的面貌。當北方民族入主中原之後，其藝術特質就對中原注入了一股強力的催化劑，從而催生出中國藝術的燦爛奇葩。

如果把中國藝術的綿遠來源比作一條蜿蜒悠長的小河，經過了三代的匯聚集流，秦漢的蓄勢奔湧，魏晉的分支凝灣，隋唐的沖刷激蕩，當它流經宋代這段土地時，呈現的卻是一種百川匯流、融會貫通的局面，它還將裹挾著從這裡攝入的濃稠藝術營養，流向歷史的明天。

（廖　奔）

第七章
元代

　　西元十三世紀初，中國歷史上發生了重大的變化。當偏安一隅的
南宋王朝正處於內外交困之時，蒙古孛兒只斤部落的貴族首領鐵木真
在茫茫漠北的斡難河源頭，樹起九腳白旄纛，被全蒙古貴族推舉即大
汗位，號稱「成吉思汗」（元太祖），從而創立了蒙古國。繼而，成吉
思汗和他的繼承者們的金戈鐵馬以銳不可當之勢征西伐南，所向披靡。
一二七一年，忽必烈改國號為大元。一二七九年滅南宋，最終結束了
在中國境內長期分裂割據的局面，從而在中國歷史上寫下了新的一頁。

　　元代國祚不長而版圖遼闊；既統一，又動盪；既專制，又開放。
元代既是民族矛盾十分突出的時代，也是文人階層思想發生重大變化
的時代。

　　政治上的江山易主，社會的激烈動盪，文人思想的重大變異，道
教、佛教等多種宗教的流行，各種錯綜複雜的社會因素反映到文化藝
術上，也形成了特殊的景觀。元代文化藝術的突出特點是交融性。民
族衝突、民族融合導致了文化藝術的融合，民族雜居促進了文化藝術
的交流。其突出現象是蒙古族統治者逐步接受先進文化。民族交融、
文化交融也推動了中國藝術的發展，作為一個時代象徵的元雜劇即是
漢文化藝術與蒙乃至金、女真文化藝術融會合流的產物。交融性還體
現在頻繁的國際文化交流活動中，元代在中華文化的基礎上廣泛吸收
中亞伊斯蘭教文化、歐洲基督教文化，從而促進了中國各門類藝術風
格的多樣化。

　　從元世祖改國號為元算起，元代歷史不足百年；即使從蒙古王朝

滅金統一北方算起，也不過一個多世紀。而元代藝術家們卻創造了光
輝燦爛的藝術。元代戲曲、音樂、舞蹈都富有自己的特色。元雜劇標
誌著戲曲的成熟，是中國戲曲的第一個輝煌期；元散曲是填詞歌曲的
又一座里程碑。元代美術也十分令人注目，文人書畫的空前活躍與主
導地位的確立，宗教美術的多元化發展，當時世界上的最大城市──
元大都的規劃和興建以及工藝美術時代風範的形成，將中華民族的審
美理想提升到了一個新高度。

第一節　元朝建立與中華藝術的發展

　　元代藝術是在特定的歷史條件下發生發展的。宋亡元興，除了王
朝更替之外，按照傳統的觀念看來，還多了一層「異族」入主中原的
意味。雖然在中國歷史上漢族人臣仕於其他少數民族政權不乏先例，
前者如南北朝時期的北魏以及隨後的東魏、西魏和北齊、北周，後者
如五代時期的十國及與兩宋對峙的遼金。但元朝的情況與以往所有情
形都不相同。首先，元朝是蒙古族建立並在全國範圍內行使統治的政
權，也是中國第一次由少數民族所建立的全國範圍內的統一政權。
「其地北逾陰山，西極流沙，東盡遼左，南越海表。」[1]版圖之廣，
前所未有。其次，蒙古族統治者入主中原，隨之帶來的是民族遷徙和
民族雜居，客觀上促成了中華各民族之間的融合和交流。

一　歷經戰亂復歸統一

　　自五代十國以來，中國境內各民族政權分立對峙，戰爭不斷。在

1　〔明〕宋濂等：《元史》（北京市：中華書局，1976年），卷58。

宋金對立的十三世紀初，成吉思汗創立的蒙古大汗國開始對外擴張，
強悍雄勁的蒙古族從此開始在更為廣闊的歷史舞臺上，扮演叱吒風雲
的角色。蒙古貴族統治集團憑藉驍勇善戰的軍隊，以掠奪財富為目
的，發動了大規模的掠奪戰爭。蒙古軍隊全為戰騎，作戰驍勇馳突，
變化無常，「不計師之眾寡，地之險易，敵之強弱，必合圍把稍，獵
取之若禽獸然。」[2]新興的蒙古勢力以令人炫目的速度急劇膨脹，疆
域一步步向外拓展。

　　自成吉思汗起，中經窩闊台、貴由汗、蒙哥汗直到元世祖忽必
烈，七十餘年間，中國範圍內所有的民族政權，逐一被蒙古鐵騎所
滅。一二〇五年到一二〇九年，成吉思汗三次發兵進攻西夏，一二二
六年連取肅州、甘州等西夏重鎮，一二二七年併吞西夏。一二一八
年，成吉思汗命大將哲別率軍兩萬進軍西遼，消滅了盤踞西遼的乃蠻
貴族曲出律，兼併西遼國土。一二三四年，蒙古、南宋聯軍攻破蔡
州，金哀宗自殺，金朝滅亡。一二四六年，招徠吐蕃。一二五三年，
忽必烈率軍十萬一舉攻克雲南大理，結束了大理政權在雲南地區的統
治。一二七六年，佔領南宋都城臨安（今杭州），一二七九年，攻破
南宋最後一個據點崖山，宋臣陸秀夫抱幼帝趙昺投海而死，南宋滅亡。

　　元滅南宋後，實現了中國歷史上又一次大統一。元朝的統一，象
徵著一個新的歷史時期的開始。自唐末五代以來三百多年的分裂局面
至此結束。國家的統一，對於各民族的發展和各民族之間聯繫的加
強，提供了非常有利的條件。大一統的元朝對中國歷史與中華民族的
發展具有重大意義。

　　元朝的大一統，使中國廣大地區處於同一個中央政權的直接控制
之下。元朝版圖之廣，超過以往任何朝代。與前代相比較，元代的行

2　〔明〕宋濂等：《元史》（北京市：中華書局，1976年），卷157。

政管轄範圍進一步擴展到許多邊遠地區。那些唐、宋時只設羈縻州郡甚至國力達不到的地方，元朝都如內地一樣設置了行政機構，徵收賦稅。正如《元史・地理志》所載：「蓋嶺北、遼陽與甘肅、四川、雲南、湖廣之邊，唐所謂羈縻之州，往往在是，今皆賦役之，比於內地。」元朝立制，「都省握天下之機，十省分天下之治」。中書省直轄「腹里」，其他地方劃為十個行中書省，其中嶺北、遼陽、甘肅、雲南、湖廣等行省的管轄範圍，都包括邊疆民族地區。行省制度使這些邊遠地區和中原內地的聯繫大大加強，這有利於鞏固中國多民族國家的統一，對明清的政治制度也產生了較大的影響。元以後，行省制度一直沿襲下來。

元朝的統治建立在殘酷的階級壓迫和民族壓迫的基礎之上。初期的蒙古貴族集團以血腥的屠殺來掠奪財富。成吉思汗曾對其將領說：「鎮壓叛亂者，戰勝敵人，將他們連根剷除，奪取他們所有的一切。」[3]自蒙古馬隊踏上中原大地後，便肆意殺掠，「凡城邑以兵得者悉坑之」[4]。蒙古軍隊還強佔民田為牧地，縱牛馬伐桑蹂稼，使農業生產遭到嚴重破壞。蒙古滅金初期，除掠奪財物、牲畜外，又到處擄掠漢人為工匠或牧奴，還將許多州郡分封給諸王貴族為「投下」，投下戶不得任意外徙。在蒙古貴族與漢族豪強地主的雙重壓迫下，中原人民的負擔極為沉重。戰亂使中原地區的生產力受到嚴重的破壞，造成耕地荒蕪、餓殍千里的蕭條景象。由金入元的元好問在〈癸巳五月三日北渡〉中寫下其悲慘情景：「白骨縱橫似亂麻，幾年桑梓變龍沙。只知河朔生靈盡，破屋疏煙卻數家。」

忽必烈統一中國後，雖信用儒臣，實行「漢法」，江南地區的經

3　（波斯）拉施特：《史集》（北京市：商務印書館，1959年），第1卷第二分冊，頁362。

4　〔元〕蘇天爵：《元文類》，卷34，四部叢刊本。

濟沒有遭到很大的破壞，地主階級的利益也基本得到了保護，但民族歧視依然存在。元蒙統治者將國人分為蒙古、色目、漢人和南人四種等級。蒙古貴族為第一等；第二等是色目人，包括西域各族和西夏人；第三等為漢人，包括原屬金朝境內的漢族和契丹、女真等族；最末為南人，指最後被元朝征服的漢人和南方各族。元朝規定各級地方行政長官概由蒙古人或色目人擔任，漢人只能擔任副職。元朝又規定不准漢人收藏武器，禁止漢人打獵和練武。當時處在社會底層的是以漢族農民為主的各族勞動人民，而壓迫他們的是以蒙古貴族為主的各族上層分子。由於統治者的窮奢極侈和官吏的貪暴，處於社會底層的廣大人民陷入悲慘的境地。元雜劇中對於權豪勢要的橫行霸道和官府的貪暴腐敗的描繪，正是當時社會現實的真實反映。

元蒙政權在經濟上也有民族掠奪性質。如朝廷給予西域商人放高利貸的特權，中原人民為繳納賦稅，常向西域商人借銀，結果連本帶息，越滾越大，以至傾家蕩產。元代的經濟掠奪以江南地區受害尤烈。當時，在中書省和九個行省中，江南三省（江浙、江西、湖廣）每年所徵稅糧近六百五十萬石，佔全國總數的二分之一強，而江浙一省就徵近四百五十萬石，佔全國總數的三分之一強。元末農民起義軍韓山童部就以「貧極江南，富誇塞北」的極端不均作為宣傳口號，充分表達了南人對於民族掠奪的憤恨之情。

由於民族壓迫的基本國策以及文化差異等原因，元代統治者最終未能建立穩定的政治秩序和完備的法律制度。有元一代，除忽必烈採取了一些緩和矛盾的措施，因而出現了中統、至元初治之外，大部分年代處於社會動盪之中，內地和少數民族地區的反抗鬥爭此起彼伏。隨著民族和階級矛盾的日益激化，加上自然災害所引起的社會動盪，終於導致元末農民大起義，埋葬了元蒙王朝的統治。

二　民族大融合

　　元朝的大一統促進了國內各民族之間的交流和聯繫，形成了空前的民族大融合。本來各民族之間為了滿足物質生活和文化生活的需要，總是熱切希望加強經濟聯繫與文化交流的，實現大一統後，則為各民族之間的經濟和文化交流提供了有利的條件。元代大規模設置交通網絡：在嶺北行省，為適應中原與蒙古草原頻繁交往的需要，修建了帖里幹道、木憐道、納憐道三條主要幹道；在東北松花江、黑龍江流域的遼陽行省置站，加強了與女真、水達達及奴兒干地區各族的聯繫；在西南的雲南行省，設站八十餘處，遍及大理、麗江等民族聚居區；在吐蕃與大都之間，建站二十八處；在天山南北的畏兀兒地區，元蒙王朝在前代驛道的基礎上修道加站，使之直接與中原相連，直通大都。統一後的元朝全國範圍內再無此疆彼界，加之元朝驛站制度完善而發達，如元《經世大典》中云：「我國家疆理之大，東漸西被，暨在朔南，凡在屬國，皆置驛傳，星羅棋佈，脈絡相通，朝令夕至，聲聞畢達。」這就極大地便利了各民族之間的交往。

　　元朝統一的過程，也是民族大融合的過程。民族的融合，與民族的遷徙和雜居有著密切的關係。民族遷徙主要體現在兩個方面：一是少數民族遷入中原和江南，二是漢族遷入少數民族地區。為了擴張領地和武力征服，元蒙統治者迫使大批蒙古人和西北地方的色目人離開故土，開往他鄉。蒙古人對外征戰，家屬也組成「老小營」隨軍行動。從成吉思汗進攻金朝起，蒙古軍民就不斷被徵調南下，絡繹不絕地進入中原內地。元朝統一全國後，蒙古人和色目人更是散佈在國內廣大區域內形成與漢族及其他民族錯雜而居的局面。「世祖皇帝既定

海內，以蒙古一軍留鎮河上，與民雜耕，橫亙中原」[5]；「世祖之時，海宇混一，然後命宗王將兵鎮邊徼襟喉之地，而河洛、山東據天下腹心，則以蒙古、探馬赤軍列大府以屯之。」[6]這說明元朝統治者以蒙古軍鎮戍中原地區，是為了達到控制中原廣大漢族人民的目的。但這項措施卻使大批蒙古人遷入並定居在中原地區。實際上蒙古軍戍地並不限於中原，江南亦有。江浙、雲南、湖廣均有蒙古軍隊駐防。又加上蒙古統治者每征服一地，總要派出達魯花赤進行監臨，蒙古官員往往攜眷仕官擇地而居，以後其子孫多居於當地。還有一些蒙古人因罪流放到南方，遠離北方故土，與漢人一道務農。經過戍守、出仕、流徙等各種形式，蒙古族人廣泛分佈於廣大區域內。

　　元代是回族開始形成的初期階段，有「元時回回遍天下」之說。因「回回」善於經商，「回回」商人在元代地位舉足輕重。「回回」在元代散居各地，形成大分散、小集中的狀況。色目人中的畏兀兒人由於戰亂、從征、入仕及經商等原因遷入內地者數量很多，分佈亦相當廣泛，幾乎遍及全國各地。西夏滅亡後，相當多的唐兀人東遷，先後入居內地。據文獻記載，在今安徽、山東、河北、河南、浙江、江蘇、江西、四川、廣東等地均有來自西北的唐兀人。元代東北民族中的女真人也有一部分進入內地，與漢族人融為一體。

　　另外，元蒙時期也有大量漢人及其他民族的人進入蒙古地區，他們長期與蒙古族人同在一個地域，共同生產、共同生活，由於實際生活的需要，其中大部分也和蒙古族融合為一體。

　　民族遷徙帶來的是民族混雜而居。蒙古軍進入漢地後，「駐戍之兵，皆雜居民間」[7]。元世祖忽必烈時，在號稱「人煙百萬」的大

5　〔元〕虞集：〈曹南王勳德碑〉，《道園學古錄》，卷24，四部叢刊本。

6　〔明〕宋濂等：《元史》（北京市：中華書局，1976年），卷99。

7　〔元〕姚燧：〈千戶所廳壁記〉，《牧庵集》，卷6，四部叢刊本。

都，已有相當數量的蒙古人與漢人雜居，「呈犬牙相制之狀」[8]，南方的一些城市也是如此。至元二十六年（1289），下詔籍江南戶口時，「凡北方諸色人寓居者亦就籍之」。這批「北方諸色人」中，包括許多民族。以鎮江、杭州兩地情況為證。據《鎮江志》載，當時鎮江有蒙古人六百餘人和當地土著居民以及畏兀兒、回回、河西、契丹、女真等族人雜居在一起。元中葉曾來中國遊歷的義大利教士鄂多立克在其遊記中記載，杭州居住著不同民族、不同信仰的居民，有漢族、蒙古族、穆斯林、佛教徒、景教徒等，他對這種情形頗為感歎：「那樣多的互不相同的種族能夠和平地居住在一起，受同一個政權的管理，我覺得這實在是世界上最大的奇蹟。」[9]

　　民族融合的另一象徵是漢族與少數民族、少數民族與少數民族之間的通婚。以蒙古族為例，南遷的蒙古族在逐漸消除了與漢族經濟、文化上的差異的同時，同漢族以及其他民族聯姻通婚的現象愈益普遍，血緣上也逐漸融為一體。從元人一些碑銘墓表的記載來看，當時蒙古族娶漢女為妻者甚多。如蒙古族乃蠻氏抄思娶張氏為妻；寓居滑州白馬縣的蒙古人禿忽赤，其父馬哥娶妻黃氏，其本人娶妻劉氏，其次子卯兀那海娶鎮守衡州張萬戶之女。開國功臣赤老溫後人、蒙古遜都台氏脫帖莫爾，諸夫人中有漢人高氏與朱氏等。另一方面，漢人以蒙古女子為妻者也同樣不少。如東平人李如忠、真定靈壽人鄭銓、洛陽人暢師父、錢塘人葉蕭可，都娶蒙古人氏為妻。「資產甲一方」的南昌富民伍真父，「娶諸王女為妻，充本位下郡總管」，說明蒙古貴族之女也有下嫁漢族平民的。從實際情況看，與蒙古人通婚的，並不限於漢人。從史料記載看，女真、契丹、回回、欽察、哈剌魯等族人都

8 〔明〕宋濂等：《元史》（北京市：中華書局，1976年），卷130。

9 〔法〕格魯賽：《草原帝國》（巴黎市：1939年），頁387。

與蒙古人互通婚姻。但由於在中原內地漢族人口佔絕對優勢，所以當時與內遷蒙古人通婚的，主要是漢人。

　　生活方式的改變，決定著意識觀念的改變。與漢族雜居、通婚的蒙古人等少數民族，久而久之與漢民族融為一體。來自草原的蒙古遊牧民族，本是「其俗不待蠶而衣，不待耕而食」，逐漸受到漢族較先進經濟文化的濡染，以至其生活與生產方式發生重大變化。又由於自然條件的不同，蒙古族人要長期居留在漢地，就要從事農業生產。本來「無姓」的蒙古人也開始採用漢族姓氏。如雍古氏按竺邇「幼鞠于外祖術要甲家，訛言為趙家，因姓趙氏」[10]。到了元末明初，採用漢姓的蒙古人已相當普遍，如畫家張彥輔、劇作家楊景賢，都是已完全採用漢族姓氏的蒙古人。其他南遷的少數民族如回回人、唐兀人、畏兀兒人等，也採用漢姓。至於曾經創立遼朝的契丹族，到了元代生活方式已完全漢化，元中後期契丹人固有的民族特徵已風化水蝕，「契丹」之名，在元代後期漸漸消逝。

　　民族遷徙帶有強制性，民族融合也充滿了血腥味。在少數民族進入中原和江南的過程中，民族之間充滿了矛盾和衝突，但最終由矛盾和衝突變成了融合，融合的結果是少數民族接受先進的漢族文化。元蒙統治者從忽必烈開始，儒家典章的各種細目，如帝號、官制、經理、農桑、賦稅、鈔法、課程、輿服、經筵進講、郊祀、太廟、社稷、諡法、旌表、學校、貢舉、五刑五服、祭令等等，幾乎被作為一代國制繼承下來，儘管忽必烈實行「漢法」並不徹底，漠北舊俗仍在漢地有大量保留，但統治體系和文化制度已遵從「漢法」。

10　〔明〕宋濂等：《元史》（北京市：中華書局，1976年），卷121。

三　多種宗教的並存

元代既是多民族統一的國家，又是一個多種宗教共存的時代。由於元蒙統治者採取兼收並蓄的宗教政策，所以使各種宗教都有不同程度的發展。成吉思汗對所有外來宗教，一律採取包容態度，其繼承者也執行宗教相容政策。不同的民族可以信奉不同的宗教，同一個民族，也可以信奉不同的宗教。譬如蒙古族，原來信仰薩滿教，後來在征戰中，接觸了佛教、道教、基督教、伊斯蘭教等各種宗教，便在宗教信仰上有了一些變化，並不強求統一而有相對的自由。蒙古貴族中，忽必烈的母親莎兒合黑帖尼別真就是一個虔誠的基督教的追隨者和崇奉者。忽必烈的孫子安西王阿難答是伊斯蘭教的虔誠教徒。忽必烈本人則信奉佛教。忽必烈信奉佛教的同時，也對其他宗教表示敬仰。他說：「基督教徒，把耶穌作為他們的神；撒拉遜人，把穆罕默德看成他們的神；猶太人，把摩西當成他們的神；而佛教徒，則把釋迦牟尼當作他們的偶像中最為傑出的神來崇拜。我對四大先知都表示敬仰，懇求他們中間真正在天上的一個尊者給我幫助。」[11]希望宗教能給予幫助，使其統治更加牢固，這是忽必烈的願望，也是他的子孫的願望。佛教、道教、伊斯蘭教、基督教在空間遼闊的帝國疆域內得以傳播，而佛教、道教的影響尤為深遠。

1 佛教

蒙古統治者最先接觸的佛教是中原漢地的禪宗各派。窩闊台時，曾當過佛門弟子後來一直以「居士」自稱的耶律楚材掌握了行政大

11 〔意〕馬可・波羅：《馬可・波羅行紀》（北京市：中華書局，1954年），頁87。

權，於是佛教在蒙古宮廷中的地位開始提高。一二三五年營建和林城時，同時也興建了佛寺。在和林萬安宮遺址中發掘出來的壁畫殘片，多為佛像，可見當時佛教的影響。入主中原後，為了鎮撫北方的廣大信教百姓，統治者極力拉攏臨濟宗著名僧人海雲等人，給予其崇高地位。蒙哥汗統治時期，佛教在蒙古的勢力更為興盛。蒙哥汗判定佛教的地位高於其他各教，他曾伸出五指言道：譬如五指，皆從掌出，佛門如掌，餘皆如指。

　　元朝佛教各派中，吐蕃佛教在朝廷的地位最高。但其與蒙古人發生關係則晚於漢地佛教。大致在蒙哥汗統治晚期，吐蕃僧人開始滲入蒙古宮廷。信奉密宗的藏傳佛教無論在哲理還是在儀制上，都比薩滿教縝密深邃，而且比漢地佛教更易為他們接受。到了忽必烈時代，佛教信仰臻於鼎盛。一二三五年，忽必烈在接見吐蕃薩迦法王八思巴後，正式成為吐蕃佛教信徒。從此吐蕃佛教逐漸取代禪宗，成為蒙古統治者尊崇的佛教教派。中統元年（1260）忽必烈封八思巴為國師，至元七年（1270），又進封為帝師。從此一直到元末，世世以吐蕃僧為帝師。在皇帝的宣導下，崇奉吐蕃佛教一時成為元朝皇室和達官顯貴的時尚。元朝皇帝、后妃、貴族、官僚等不斷營建新寺，元朝在大都新建的寺廟中最有代表性的有大護國仁王寺（大都城西高粱河畔，忽必烈皇后所建）、大聖壽萬安寺（平側門內，即今白塔寺，忽必烈所建）、大承天護聖寺（西郊玉泉山下，元文宗時建），等等。這些都是由吐蕃僧侶掌握的寺院，在政治、經濟上都有很大勢力。

　　元代管理全國釋教事務的是宣政院。據宣政院統計，至元二十八年（1291）時，全國寺院達四二三一八所，經過登記的僧民達二一三一四八人。[12]張養浩在《歸田類稿·時政書》中說：元代中期「國家

12　〔明〕宋濂等：《元史》（北京市：中華書局，1976年），卷16。

經費,三分為率,僧居二焉」。當時每年耗於佛事資財甚巨。順帝元統二年（1334），佛事歲費同世祖相比,歲增金三十八錠,銀二〇三點四錠,繒帛六一六〇〇餘匹,鈔二九二五〇錠。[13] 由於耽於佛事,營建新寺,濫行賞賜,造成財政經常支絀。

元代對僧侶的待遇是很優厚的。法律規定,毆打僧人者斷其手,罵僧道者斷其舌。最高的僧人被尊為帝師,經常出入皇宮,與皇帝講經說法。元代的賦稅名目繁多,且極重,而僧人則一律免稅,也不承擔其他差役,因此許多走投無路的窮人投奔寺廟,以逃脫徭役賦稅。

2 道教

道教是中國的傳統宗教。到了元代,道教主要有三個流派。一是太一教,由金朝道士蕭抱珍所創。該教以符籙祈禳、驅神弄鬼為特點,曾一度受到統治者的重視。二是真大教（亦稱大道教）,由金初劉德仁所創。該教主張「九戒」,去嗜欲,棄酒肉,勤耕種,艱難辛苦,自給衣食,為小農所接受。入元後,也曾受到禮遇。三是全真教,由金人王嚞所創。王嚞號重陽子,有七大弟子：馬鈺、譚處端、丘處機、劉處玄、王處一、郝大通、孫不二。祖師王嚞與馬、譚、丘、劉、王、郝並稱「七真」。該教認為「屏去妄幻、獨全其真者神仙也」。主張透過苦行與忍耐,摒棄一切物欲紛爭,即可返其真元。三個流派相比而言,全真教後來居上,在元初獲得比太一、真大諸教以及佛教、儒學等遠為優越的地位,以至能在三、四十年內在北方維持「設教者獨全真家」的局面。全真教在一開始就自覺在文士中傳教行道,因此在文人中的影響較大。金末元初,伴隨著政權更迭的巨變與戰亂兵禍的恐怖,致使眾多如姚燧〈太華真隱楮君傳〉曰「幼業

13 〔明〕宋濂等:《元史》（北京市:中華書局,1976年）,卷38。

儒，長而遭時艱，求所以托焉而逃者」；王惲〈真常觀記〉曰「士之
欲脫塵網者」；王鶚〈玄門掌教大宗師真常真人道行碑〉曰「新附士
大夫之流寓於燕者」；以及元好問〈孫伯英墓銘〉曰視「天下事無可
為，思得毀裂冠冕、投竄山海，以高蹇自便者」，紛紛「竄名」全
真，全真教實際成為逸民遺老的避難所，具有士人隱修會性質。這種
組織成分的士人化傾向，反過來又為全真教吸引士人、影響文壇，提
供了其他宗教所無法比擬的優越條件。

　　全真教在思想信仰上吸收儒家思想成分乃至自覺向儒家思想靠
攏。創教之初，王重陽就糅合儒家、道家和佛學思想，主張三教平
等、三教合一，以《道德經》、《般若波羅蜜多心經》、《孝經》為全真
道徒必修經典。丘處機也主張道、儒、釋三家結合，將儒家經典融入
道教之中。直到元朝初年，丘處機的弟子李志常繼掌教壇，仍然把
《易》、《詩》、《書》、《道德經》、《孝經》作為勸導帝王、教諭徒眾的
經典。從王重陽、丘處機到李志常，全真教的掌教者始終是以援引儒
學，「不獨居一教」為原則。這無疑為全真教與世俗士人建立聯繫創
造了必要的條件。

　　作為道教的一個流派，早期全真教在修持方法上與傳統道教有明
顯的區別。他們基本不尚符籙燒煉，更輕視驅鬼鎮邪、祭醮禳禁之
術。他們主要提倡「息心養性」、「除情去欲」的自我修煉，以達到所
謂真性不滅而生命不死的境界。這種修持特點與儒家的修身有著某些
相通之處，因而容易被文人所接受。而且全真教並不拘守「無為」，
相反，在金末元初的戰亂時期，著名的全真教人物做了許多拯救生民
的事情。一二二二年，丘處機率弟子十八人西行至大雪山（今阿富
汗、巴基斯坦興都庫什山）行營，覲見成吉思汗。力勸成吉思汗戒殺
戮，敬天愛民，並請成吉思汗在治國上多向儒者垂詢。丘處機東歸
時，見「國兵踐蹂中原，河南、北尤甚，民罹俘戮，無所逃命」，於是

「使其徒持牒招求於戰伐之餘，由是，為人奴者得復為良、與濱死而得更生者，毋慮二三萬人。中州人至今稱道之」[14]。其他全真教人物如李志常、李真師、張志偉、毛尊師等人，也都有過感人至深、不同凡響的義舉，獲得廣大儒士的普遍讚許。全真教後來雖遭打擊，自身也發生了一些變化，但就整體情況看，它一直是元王朝承認和優待的宗教之一。

3 伊斯蘭教

　　隨著回回民族的形成，伊斯蘭教在元代有了較大規模的發展。西元十一世紀時，新疆伊斯蘭教僅限於西南一隅，而至元順帝至正二十年（1360），伊斯蘭教已風靡天山南路。在甘肅、寧夏，由於阿難答幼時「皈依回教，信之甚篤」，他所率士卒十五萬人，從信伊斯蘭教者居其大半。元朝回回人遍及全國各地，因而當時伊斯蘭教徒的建寺興教活動遍於全國。伊本・拔圖塔說各地木速蠻都在自己的居住區建有禮拜寺，以為祈禱之所。至正八年（1348），中山府（今河北定州市）〈重建禮拜寺記〉碑文中說：「今近而京城，遠而諸路，其寺萬餘，俱西向以行拜天之禮。」[15]其言辭雖有所誇張，但也反映出元時伊斯蘭教隨其信奉者遍及天下而傳播到各地的事實。元時除著名的長安清教寺、廣州懷聖寺、泉州清淨寺被大規模重新修繕外，在燕京、和林、杭州、定州、鄯闡（昆明）等地都建有著名教寺。清真寺中的神職人員也相當規範和齊全，《伊本・拔圖塔遊記》中說，中國每一城市都有「謝赫・伊斯蘭」，意為「主教」或「總教長」；其下有「謝赫」，即教內有名望和地位者的尊稱。隨著伊斯蘭教的日漸深入中國社會，必然帶來自身中國化的改造。至元代中期，大批來華的穆斯林

14 〔明〕宋濂等：《元史》（北京市：中華書局，1976年），卷202。
15 孫貫文：〈〈重建禮拜寺記〉碑跋〉，《文物》，1961年第8期。

已進入第三代、第四代，他們普遍地接受了漢文化。而伊斯蘭教要適應中國國情，扎根於中國大地，只有用儒家學說來詮釋伊斯蘭教義，才更能使廣大穆斯林和教外人士接受。實際上也是如此，中山府〈重建禮拜寺記〉碑對伊斯蘭作了這樣的解釋：「其奉正朔，躬庸租，君臣之義無所異；上而慈、下布教，父子之親無所異；以至於夫婦之別，長幼之序，朋友之信，舉無所異乎。夫不惟無形無像，與《周雅》無聲無臭之旨吻合；抑且五倫且備，與《周書》五典五墩之義文符契，而無所殊焉。」中國穆斯林稱穆斯林傳統節日「古爾邦節」為忠孝節，並往往在穆斯林傳統喪葬禮儀外補充「重孝」之禮，如披麻戴孝、號啕大哭、抬棺出殯、為亡人念經祈禱等，顯示出中國文化對倫理親情的格外注重。在教理上，中國穆斯林學者攝取儒學，「會同東西」，創立了特有的凱拉姆體系，即以儒家思想闡發伊斯蘭教義的宗教哲學。在宗教體制上，中國穆斯林推出教坊制，所謂教坊即以一個清真寺為中心的穆斯林聚居區。它由該地區的全體教徒組成。教坊既是一個獨立的、地域的宗教組織單位，又具有鮮明的封建性。教坊的坊長或掌故，或者本身就是穆斯林地主，或者直接受到統治者的扶植。這種體制顯然是伊斯蘭與中國封建制度相結合的產物。伊斯蘭教的中國化，使它在中華土壤上落地生根，不僅對回回民族的形成與發展，而且對其他一些少數民族的政治、經濟、文化產生了廣泛的影響。

4 基督教

基督教由唐初傳入中國，當時被稱為「景教」或「波斯教」，它屬於基督教聶思脫里派。但到會昌五年（845），由於唐武宗滅佛，許多外來宗教都受到嚴重打擊，景教在內地趨於滅絕，僅在西北少數民族中有所活動。隨著蒙古族對全中國的征服，信奉聶思脫里教的部分突厥、蒙古人散居全國各地，聶思脫里教又重新傳入內地。其教徒遍

及山西、陝西、甘肅、河南、山東以及廣東、雲南、浙江等地，其教堂則遍佈大江南北。不僅北方的甘州、寧夏有景教傳道機構，就是南方的鎮江、杭州、泉州、揚州、溫州也設有教寺。與此同時，因為蒙古西征時所擄回的戰俘、工匠等人中有一些西亞、東歐的天主教徒，特別是因為蒙古及元政權與羅馬教廷的直接聯繫，不少天主教傳教士東來，所以天主教也在元代傳到中國。一二八九年，羅馬教皇派遣方濟各會教士約翰・孟德高維諾出使東方，傳送寫給阿魯渾汗・窩闊台汗國海都汗和大汗忽必烈的信件。在此之前，羅馬教廷雖與蒙古汗國多有遣使往來，但都只限於政治、經濟和軍事的目的，至於全然以傳教為目的，約翰是踏上中國領土的第一人。約翰抵達大都後，經元廷允許，開始了一系列的宗教活動。他在大都興建了兩座教堂，並學會了蒙古語言文字，譯出《新約》和祈禱詩篇，以教授教徒。幾年中，他為六千多人行了洗禮，廣泛地擴大了天主教的影響，鑒於他的卓越傳教成績，羅馬教廷任命他為大都和中國教區大主教，又派了若干教士來華協助。天主教逐漸從元大都向外地擴展，教徒發展至三萬餘人。

　　基督教在元代雖盛極一時，但由於沒有深入到民間，因而影響較小。元代的佛、道、伊斯蘭、基督教之間存在著激烈的競爭，基督教雖然也注意到使用中國所熟悉的一些宗教語言和某些形式，但相比而言，未能像先行的佛教和後來的伊斯蘭教結合中國國情，實行根本性的中國化改造。對於出自中國本土成熟而又強大的儒學，以及釋、道二教，基督教的勢力顯然較弱。在傳播陣地上，基督教主要在城市傳播，未能深入到農村，到廣大農民中尋求基礎。這些因素都決定了基督教在元代思想意識系統中只能佔次要的地位。儘管如此，基督教作為外來宗教，在中西文化交流上仍發揮了重要作用。

　　多種宗教的並存，對元代文學藝術產生了重大影響。這種影響既是多方面的，又是綜合性的；既反映在教義方面，也反映在教儀方面；既有積極的一面，也有消極的一面。

　　首先，多種宗教的並存，不僅從整體上促進了藝術的發展，給藝術提供了展示表演的空間，而且刺激了各種宗教藝術的發展。

　　宗教活動涉及全民性，涉及社會各階層，涉及各個藝術門類，因此，頻繁的宗教活動不僅給藝術提供了展示和表演的機會，還給藝術帶來廣大的受眾，推動了藝術的普及。例如在佛事活動中，元代每年在大都城內舉行盛大的遊皇城活動，為的是與眾生祓除不祥，導引福祉。這是一個上自皇帝，下至平民百姓，各個藝術門類、諸多藝術家參與的宗教活動。《元史·祭祀志》記載，元初忽必烈親自參與，他聽從帝師八思巴的建議，在大明殿御座上加一白傘蓋，傘蓋用素緞，有泥金梵字書其上，叫作鎮伏邪魔護安國剎。遊皇城的活動聲勢浩大，除宣政院所轄官寺三百六十所僧人外，還有禮部官員和刑部官員、樞密院官員把守各城門，中書省有官員總督其事。僅八衛撥傘鼓手就有一百二十人，殿后軍甲馬五百人，抬關羽神轎軍和雜用又是五百人……這種活動有鼓有樂，伴以舞蹈。教坊司、雲和署、興和署、祥和署、儀鳳司等掌管宮廷禮樂的部門都參與其中。遊皇城的隊伍中有大樂鼓、板杖鼓、篳篥、龍笛、琵琶、箏等樂器和漢人、回回、河西三色細樂，諸般樂器演奏構成了動人心弦的音樂世界。男女藝人雜扮隊戲，身著彩衣，面部化妝，熱鬧而豔麗。遊至興聖宮，「凡社直一應行院，無不各呈現戲劇，賞賜有差」。在皇帝面前，「儀鳳教坊諸樂工戲伎，竭其巧藝呈獻，奉悅天顏，次第而舉，隊子喝拜，不一而足。」由此而看，這種禮佛活動中有音樂、舞蹈、戲劇，等等。《元史》中還記載了民眾參加遊皇城的盛況：富商於同一日，在大都西鎮國寺，請來南北城社直、雜戲，遊於城外，同時還銷售各種物品及吃食等，熱鬧非凡。此類的宗教活動在元代甚多，在這樣的宗教活動中，音樂、舞蹈、戲劇得以充分展現。

　　多種宗教的並存，形成了各具特色的宗教藝術。在已有的基礎之

上，元代進一步發展和創造了佛教藝術、道教藝術、伊斯蘭教藝術、基督教藝術。每一宗教藝術都有其自身的特點，就其本質而言，是由其宗教的特點而決定的。目的是為了宣傳其宗教教義，擴大其宗教的影響。宗教借藝術弘揚教義，以便使各階層人士在藝術欣賞中潛移默化地接受其教義，就此而言，各種宗教概莫能外。反過來，藝術也借宗教發展其自身，使自身更加豐富和多樣。以建築為例，元代宗教建築雖都具有神秘色彩的一面，但又有所不同。如藏傳佛教建築西藏薩迦寺以沉穩厚重見長；道教建築山西永樂宮以清秀瀟灑取勝；而伊斯蘭教的泉州清淨寺，則以清奇詼諧著稱於世。

其次，宗教教義和教儀對元代各門類藝術都有所滲透，而元代藝術也從不同側面反映了當時宗教的狀況。在元代散曲和雜劇創作中，可以明顯看到全真教的影響。元代散曲中的「歎世」、「遁世」之作多不勝舉，絕大多數曲家的散曲中，都能找到這樣的作品，這可以說在一定程度上正是全真教思想影響的結果。元雜劇中最能表現全真教對戲劇影響的是大量神仙道化劇的產生。一些劇作在表現出揭露現實、否定現實的思想傾向的同時，全真教滲透痕跡十分明顯，劇中出現的神仙形象，無論是貫穿全劇的主角，還是偶一登場的配角，大都與全真教有聯繫，或是這個教派中的祖師和真人，或是雖未入全真教譜系，卻深受全真崇奉的人，如莊周、陳摶，還有所謂「八仙」中的諸仙。作品故事也大多係根據全真教的一個傳說或者拼湊幾個傳說構置而成。有的作品還表現了全真教的某些觀念和教律，如隱世生涯與「神仙境界」合二為一的觀念，躲人間是非、忍無端恥辱的思想以及戒除酒色財氣的清規戒律。全真教之所以對戲劇產生很大的影響，與當時的社會現實在文人中造就的厭世遁世思想情緒和全真教的若干特點易被劇作者認同有很大關係。

佛教的悲天憫人、生死輪迴思想也滲透於元代戲曲之中。神佛是

元代戲曲的重要題材。當人們在黑暗的現實中找不到答案時，就將理想寄託於佛教的天堂，元雜劇中不乏這樣的內容。更值得注意的是，元代戲曲反映了當時一些淫僧、惡僧的行徑。元代佛教盛行，寺院和尚遍佈全國，僧人中出現了一些欺行霸市、搶田掠土、奪人妻女的惡僧，早期南戲中有出「祖傑」，就是根據時事寫成的戲劇。劇中寫和尚祖傑殘害無辜、剖孕婦之腹、取腹中嬰兒以辨男女，其罪行令人髮指，最後被老百姓所殺。此戲從一個側面反映了黑暗的社會現實。

　　受宗教之影響，元代形成了富有時代特色的宗教舞蹈。如薩滿教降神歌舞，藏傳佛教的寺院舞蹈「羌姆」（查瑪舞）。

　　宗教對造型藝術的影響更為顯著。宗教教義不僅滲透於整體上的宗教美術之中，而且滲透於建築、壁畫、雕塑等美術各門類中。道教宮觀的永樂宮壁畫、佛教中的稷山興化寺壁畫；道教雕塑中的晉城玉皇廟二十八宿造像、佛教雕塑中的杭州飛來峰石刻、伊斯蘭教雕刻中的泉州雕刻、基督教雕刻中的泉州雕刻；道教建築中的永樂宮、佛教建築中的上海真如寺大殿、伊斯蘭建築中的泉州清真寺等宗教的化身，所體現的都是各自的教義。如永樂宮壁畫，描繪的重點是全真教始祖呂洞賓及其弟子的事蹟，旨在宣傳全真教「摒去妄幻、獨全其真」的哲理。永樂宮建築、壁畫、雕塑集合而成的時空，所造就的也是全真教的宗教氣氛。

四　理學的發展

　　中國傳統文化以儒家文化為主體，儒家文化的興衰，直接影響到整個社會。大體而言，在元蒙貴族集團統治中國的現實環境中，傳統的儒學在嚴峻的考驗中仍有一定的發展。

　　元代既沒有出現像宋代朱熹、陸九淵那樣有成就的理學家，也沒

有產生像明代王陽明那樣的傑出心學家，元蒙統治者對於儒學也缺少對佛教那樣的熱忱。但是，由於儒學有利於社會秩序的穩定，所以元蒙統治者出於自身的需要而尊崇儒學。追封儒學創始人孔子為「大成至聖文宣王」，並首次將理學定為官學。南宋理學家朱熹生前頗不得志，晚年命運多舛，其學被稱為偽學。但到了元代，朱熹受到了極大的推崇，其學到了獨尊的地步，他的《四書集注》被定為科場教科書，「非斯言也，罷而黜之」[16]。

理學建構於北宋，成熟於南宋。始於周敦頤，中經二程（程顥、程頤），集成於朱熹。理學將三綱五常加以理論化、系統化，使其成為全社會的共同秩序和宇宙的規律，成為神聖不可侵犯的天經地義，即所謂天理。理學包括哲學和倫理綱常兩大部分，理學家用他們的哲學義理論證倫理綱常，以鞏固社會的統治秩序。在宋代，理學的影響並不大；在遼、金、西夏統治的區域，理學也不流行。到了元代，經許衡、劉因、吳澄等人的推廣和元蒙統治者的支持，得以廣泛流行。

元代理學家基本上沒有離開在宋代已經形成的理學原則，從這一意義上說，元代是重彈了宋代理學的老調。但元代社會畢竟不同於宋代，因此元代理學也有自己的特點。如由南宋朱熹、陸九淵之爭，逐漸趨向於朱、陸「和會」。本來，朱、陸就如何獲得天理的方法開展過爭論，呂祖謙在朱、陸「鵝湖之會」時，調和不成，接著又發生「無極而太極」之爭。但朱、陸兩家的爭論，在元代理學家看來，各自的利弊已盡暴露，朱熹的格物窮理，雖稱「支離」煩瑣，使人「頹情委靡」，但有「篤實」、「邃密」之功；陸的真求本心，雖稱「談空說妙」，無「格知之功」，但有「簡易」、直截之效。朱學應該就簡避繁，兼取陸學直識本心的「簡易」方法；陸學在堅持自求本心的同

16 〈傳習差誤〉，《通制條格》（杭州市：浙江古籍出版社，1986年），卷6。

時，則應吸取朱學的一些內容。元代朱學、陸學之間，雖然還有一些人墨守師說，但大多數是互相兼取、和會，成為一時風氣。這種「和會」，正是後來明代王陽明心學的先聲。從這個意義上說，元代理學實為宋到明之間的過渡環節。元代理學又注重理論和實踐的關係，注重理論與日常生活的關係。如許衡（1209-1281）「踐履」於時，積極向忽必烈陳〈時務五事〉，推行漢法，在元朝開國之際，與劉秉忠、張文謙一起立朝儀，定官判。在他看來，應當是：運用天理，而見諸行事。反對把理學變成「高遠難行之理」。他認為理論含有「日用常行」之則，理論應該接近「眾人」，所以他把「民生日用」的「鹽米細事」視為道和義。注重民生的「鹽米細事」，就使空談心性的理學有了實際的意義。注重「民生日用」的思想，為明清時代的進步思想家所繼承。

另一方面，儒學也受到來自其內部的抨擊，或在一定程度上受到「功利」的社會形態的影響而分化出不同於傳統儒學的思想傾向。如謝枋得〈程漢翁詩序〉云：「以學術誤天下者，皆科舉程文之士，儒亦無辭以自解矣。」乃痛感那些道學先生高談性命、無益於國是。又如許衡提出儒者當以治生為「先務」，即主張經營產業，與傳統儒學「重本輕財」的思想已有不同。浙東儒學的代表者王禕綜合宋儒各家學說，認為「江西有易簡之學，永嘉有經濟之學，永康有事功之學」，都可列為「聖賢之學」，同樣證明了正統儒學的變革因素。

更值得重視的是儒學內部叛裂出來的「異端」思想家。元初的鄧牧自稱「三教外人」，宣稱自己不列入任何正宗行列。並著文嚴斥君權，對封建政治的專制本質作了大膽思考，很有進步意義。另一位思想家元末的楊維楨，他的思想和處世方式與東南沿海地區的「功利」特徵有更加密切、直接的關係，被「禮法士」斥為「裂仁義、反名實、濁亂先聖之道」。

儒學思想觀念對文學藝術產生了直接或間接的影響。元雜劇中多次出現的對歷代封建帝王的大膽批判，對社會黑暗現實的揭露和對封建禮教的勇敢反抗精神與儒學的異端思想有著密切的關係。而後期雜劇中較多出現的宣揚忠孝節義的作品，其中一個重要原因，就是受到元王朝將理學定為官學，並大力提倡封建倫理道德的影響。

五　文化的包容和發展

蒙古族入主中原，反映到文化層面上，既帶來遊牧文化與農耕文化的衝突，又帶來二者的融會。元代政治、經濟、社會、思想諸方面的重大變化，也為文化的發展提供了新的契機。開放的國際文化交往環境，多種宗教的並存，科技的傳承和進步，給文化藝術的發展提供了廣闊的空間。中國文化在元代特定的歷史環境中顯示強大的包容性和變通性，在補充了新的血液，增添了新的活力後，繼續向前發展。

正如馬克思所指出的那樣，野蠻的征服者總是被那些被他們征服的民族的較高文明所征服。蒙古族統治者進入中原以後，越來越多地接受了漢族的先進文化。忽必烈據《易》「大哉乾元」之義改國號為「元」，並且推行「漢法」，意味著蒙古政權的文化性質的某種改變，也是接受先進的漢族文化的一種標誌。武力的征服者變為文化的被征服者，其間充滿了各種衝突；而政治的、軍事的、民族的衝突，往往以一種形式上的對抗，促進著深刻的文化交融。

在民族文化的衝突和融合中，中華文化從整體上得到了再一次整合。在整合過程中，處於先進地位的漢族文化吸收了少數民族文化的「異質」成分，補充了新鮮血液，再一次證明了中國文化的巨大包容性和互補性。而少數民族透過對漢文化的學習和借鑒，不僅使自身的文化得到迅速發展，而且為中華文化的發展作出了貢獻，這又證明了中國文化的多元性。

　　漢族以儒家文化為主體，儒家重「經世」，在漢族掌握政權時，儒家是強調「正統」和「華夷之分」的。在元代這樣由少數民族統一中國的現實面前，如何處理「華夷」關係，是儒家面臨的新問題。出於「經世」的社會使命感，一部分儒士與蒙古貴族合作，參與政權建設，在對待「正統」和「華夷」問題上，他們以傳統的「用夏變夷」觀來解決現實矛盾。所謂「用夏變夷」是以先進的夏文化去影響和感化中原以外的文化落後部族，即促進元蒙統治者接受與推行華夏先進的「禮治」。如施行禮治，「夷狄也進至於爵」；如脫離禮治，「中國也新夷狄」。所以元初郝經認為：「今日能用中國之士而能行中國之道，則中國之主也。」楊奐也主張：中族而用夷禮則夷之，夷而進入中國則中國之。他還以此理論為依據，把北魏拓跋氏政權判斷為正統，而將「荒淫殘忍」的南朝劉宋政權貶為非正統。儒家政治觀念中的「經世」及「用夏變夷」的思想，顯示了儒家政治文化的變通性和包容性。正是在這種包容機制的作用下，以行漢法為己任的中原儒士，不斷積極滲透到非漢族政權中，進行文化的重新整合，進而重建儒家社會政治秩序。

　　交融整合帶來了文化的「異質」，給中國固有的文化藝術增添了新的成分、新的活力，並產生了新的藝術門類。元代戲曲音樂的興盛就是傳統戲曲音樂在吸收了北方民族樂曲的前提下出現的。隨著契丹、女真與蒙古族相繼入主中原，北方民族的樂曲得以大量傳入中原內地，為中原內地的樂壇輸入了一股剛健清新之氣，它們與漢族固有的小調融合在一起，形成一種新樂調──散曲。元雜劇所用的曲調和唱腔，主要是繼承北曲傳統發展起來的。元曲中許多曲牌名稱，如「阿那忽」、「也不羅」、「忽都白」、「唐兀歹」等，唱詞中夾雜的不少蒙古語音語詞，如「落塔八」（酒醉）、「巴都兒」（勇士）、「米罕」（肉）、「抹」（我）、「抹鄰」（馬）、「虎兒赤」（奏樂者）、「胡同」（長

深之處）等，都說明了蒙古民族語言對元雜劇的影響。元雜劇中的伴奏音樂也由於輸入了蒙古等北方民族樂器而愈加豐富。《顧曲雜言》記載：「今樂器中，有四弦、長項、圓鼙者，北人最善彈之，俗名琥珀椎，而京師之邊塞人，又稱『呼博詞』。」《元史》中將這種樂器寫作「火不思」。元人陶宗儀寫作「渾不似」，並說明是一種「達達樂器」，可見是傳自蒙古地區。當時蒙古樂曲很受漢人喜愛，市井中已有善彈唱者。《青樓集》中載有一例：「陳婆惜……善彈唱……在弦索中，能彈韃靼之曲者，南北十人耳。」

　　另一方面，文化融合又促進了少數民族文化的發展，提高了少數民族的文化素質，使中華民族文化的格局有了重大的變化。元代交通便利，京師與少數民族地區之間設有主要交通幹道，各民族之間的貿易和文化交流密切。民族雜居和民族融合使彼此之間的文化相互滲透。又加上元代統治者以非漢族身分入主中原，自然而然對少數民族地位給予特殊注意。在民族觀念上，元蒙統治者極力高揚少數民族政權的歷史地位。這在遼、宋、金三史編纂方針的確立上有明確體現。元朝建立後，修遼、宋、金三史的建議屢屢提出，但因正統問題而長久爭論不決。有人主張以宋為正統而遼、金附之；亦有人建議以遼、金為正統而外宋，並以趙構與張邦昌、劉豫同為屬國。前者揚漢族政權而抑非漢族王朝，漢人多持此說；後者揚非漢族政權而抑漢族王朝，蒙古人多主此說。兩方相爭不下，右丞相脫脫遂裁決「三國各與正統，各系其年號」。既在一定程度上滿足了漢族儒生士大夫的傳統正統情感，又使遼、金非漢族王朝獲得正統地位。在關注少數民族政治文化地位的決策意向影響下，少數民族文化有了快速發展。如蒙古族原來並沒有自己的文字，成吉思汗時期借用的是畏兀兒文字。至忽必烈時，由帝師八思巴創製用梵藏字母拼寫一切文字的蒙古新字（學術界通稱為「八思巴文」），元成宗時制定了規範的蒙古字──正字法

和正音法。蒙古族學者用蒙古文字寫出了《蒙古秘史》、《蒙古源流》等歷史著作。西北地方的畏兀兒人在元代多受蒙古統治者的重用，在宮廷擔任必闍赤等要職，因而吸收其他民族文化的機會更多。用畏兀兒文字寫成的傳世之作《福樂智慧》、《真理入門》等在畏兀兒地區廣為流傳。藏族文化在元代也有重要發展。藏文英雄史詩《格薩爾王傳》於元代基本形成。藏醫、藏式佛教建築、藏式繪畫不僅在藏族本地區有新的發展，而且廣泛傳入中原內地，為中原漢文化增添了斑斕色彩。

更為重要的是，少數民族在學習漢文化的過程中，出現了許多出類拔萃的人物。據陳垣〈元西域人華化考〉一文，西域人或少數民族學習漢文化而有成就者達三百餘人。

蒙古族中出現了雜劇作家楊景賢。據記載，楊景賢原名暹，後改名訥，號汝齋。他是定居在錢塘的蒙古人氏，因從其姐夫楊鎮撫，人以楊姓稱之。他「善琵琶，好戲謔」，著有《天臺夢》、《生死夫妻》、《西湖怨》、《為富不仁》、《西遊記》、《紅白蜘蛛》、《鴛鴦宴》、《海棠亭》、《兩團圓》等十八種雜劇。楊景賢的散曲作品也「出人頭地」，今存小令數支，套數一。阿魯威是另一位蒙古族散曲名家，他著有「小令蟾宮曲」十六首，「壽陽曲」一首，「湘妃怨」二首。明初朱權《太和正音譜》稱：「阿魯威之詞如鶴唳青霄」，足見其格調高雅清越。

色目人中的康里是元代著名的書法家。其「善真行草書，識者謂得晉人筆意，單牘片紙人爭寶之，不翅金玉」[17]。當時有所謂「北南趙」之說，將他與趙孟頫相提並論。薩都剌（回回族）是著名的詩人，所作樂府詩濃豔新鮮，情致雅淡，懷古詩詞氣勢奔放，頗具特色。高克恭（回回族）是元代著名的畫家，在畫壇與趙孟頫齊名，工

17 〔明〕宋濂等：《元史》（北京市：中華書局，1976年），卷143。

山水，尤善畫竹，筆墨蒼潤淡雅。貫雲石（畏兀兒族）是元詩中的
「綺麗清新之派」的代表人物，又是散曲名家，書法也自成一家。

契丹族的耶律楚材，既是一位政治家，奉事成吉思汗、窩闊台三
十餘年，為改變蒙古舊制，在政治、經濟、文化上提出了一系列有利
於中原封建社會恢復發展的政策與措施。他又是一位著名詩人，詩作
雄奇豪壯。女真人李直夫是元代卓有成就的雜劇作家，作雜劇十二
種，其留存至今的《便宜行事虎頭牌》寫女真故事，並採用女真樂
曲，具有民族色彩。

眾多少數民族藝術家的出現，構成了元代文化的一大特色。少數
民族藝術家的創作，豐富了中華文化的寶藏。

元代還有一些不同於以往朝代的特點。例如元蒙統治者十分重視
商業。早在成吉思汗時期，就一邊作戰，一邊派人保護商人貿易。方
孝孺《贈盧通道‧序》所謂「元以功利誘天下」，即與中國傳統的
「重農抑商」、「崇義黜利」的治國方針不同。有元一代，商人異常活
躍，回回人以經商散佈各地。張之翰《議盜》言：「觀南方歸附以
來，負敗之商，遊手之輩，朝無擔石之儲，暮獲千金之利。」手工業
在元代得到較大發展，已出現一定規模的紡織作坊。工商業的發展使
一些原有的和新興的重要城市呈現出繁榮景象。大都不僅是全國的政
治中心，也是世界上著名的經濟中心之一，《馬可‧波羅行紀》對元
大都的繁華讚美備至。中原地區的涿州、真定、大同、汴梁、濟南、
平陽和江南的揚州、鎮江、建康、平江、杭州等城市經濟都十分活
躍。東南沿海的溫州、福州、泉州、廣州等都是對外貿易的通商口
岸，馬可‧波羅曾稱讚泉州港口商品、寶石、珍珠的貿易之盛和貿易
往來的頻繁。與這種經濟形態的新成分的增長相一致，社會思想也發
生了某些重要變化。方孝孺在《贈盧通道‧序》一文中指斥元代士風
「習於浮套」，「以豪放為通尚」，「驕逸自縱」。且不論其批評的基點

是否正確，他將這種士風歸因於元朝統治者崇尚「功利」，則有助於認識歷史。因為崇尚功利，社會中的輕商觀念便有所轉變，所以產生了秦簡夫《東堂老》那樣以讚賞的態度刻畫富商的人生理想的雜劇。在元代，還有個別士大夫為商人寫傳記或墓碑銘。這些都是城市經濟發展、商人階層的社會地位有所提高的表現。

　　元代文化的另一特點是科學技術在一個異常壯闊的時空背景下得到了較大的發展。從歷史的縱深度來看，元代繼承了宋代的科技，在較高的起點向前邁進；從地域的延展度而言，元代廣為接受南北各民族的科技成果，又吸納遠至西亞、歐洲的科技精華。如農學方面將宋代出現的棉花種植業進一步普及於長江流域和閩粵一帶，使得廣大民眾的衣被材料更為質優而價廉。元代產生了中國農學史上享有盛譽的王禎的《農書》。水利方面為保證漕運，在隋代南北運河基礎上，截彎取直，開濟州河、惠通河，形成完整的京杭大運河。紡織業出現了提花機和水力大紡機，是西方工業革命以前較先進的紡織器械。黃道婆把海南的植棉和棉紡技術引進松江，迅速顯示出其優越性，松江布獲得「衣被天下」的美譽。元代的數學達到了世界先進水準，朱世傑的《四元玉鑒》講述多元高次方程組解法和高階等差級數等問題，被西方科學史家稱為「中世紀最傑出的數學著作之一」。元代的天文曆法達到了當時的世界最高水準，郭守敬、王恂等人改制和創造了近二十種天文觀測儀器，進行了大規模的實測活動，他們制定的《授時曆》成為中國歷史上使用時間最長的一部曆法，也是古代最精密的一部曆法。元代醫學在宋代九科的基礎上增至十三科，滑壽撰《十四經發揮》，對十四經穴循行部位、所主病症和七經八脈作了專題論述，日本針灸學多以其為準繩。危亦林著《世醫得效方》十九卷，其中關於麻醉藥物的作用記錄，是世界上最早的全身麻醉記載。

　　元代又是中外文化交流的頻繁時期，對外部世界的大規模開放，

使大批中亞波斯人、阿拉伯人遷居內地，有學者統計，其數量達兩百萬人之多。他們之中，有不少科技人才，異邦的先進科技流入中國，如阿拉伯天文學和數學。在異域文化輸入中國的同時，中國文化也傳入西方。中國「四大發明」中的火藥、指南針、印刷術相繼傳入歐洲，算盤、絲綢、瓷器、茶葉也傳入歐洲。繪畫藝術也影響到歐洲，十四世紀的義大利畫家安布羅其奧・洛倫采提的作品受啟於吳道子；喬托的「手語」風格取自中國畫家的技法，在他所作的帕多瓦的斯克羅維吉尼禮拜堂和阿西西的聖方濟各教堂的壁畫上，還成功地把元朝八思巴文字作為一種裝飾圖案。

元代藝術正是在以上包容、多元、交融、互補，以及商業的繁榮、科技的進步和中外文化相激相蕩的文化環境中邁出步履的。

第二節　文人境遇與藝術創作

藝術作品是藝術家心靈的履跡，藝術史從某種意義上說是藝術家的心靈史。文人作為元代藝術的主要創造者，其心態又直接影響著元代藝術的發展，元代藝術的特點與文人心態具有密切的關係。所以探討元代藝術的特點，必須首先探討元代文人的心態。

一　現實窘境

元代文人遇到了諸多前所未有的問題，以至於文人的地位、出路和境遇成為一個尖銳的社會問題。

中國的儒士向來具有很強的社會責任感，講修身齊家，更講治國平天下，從孔子到後世的儒士，均主張積極入世，參政議政，有很強的使命感。自漢唐以來，統治者深諳「得士者昌，失士者亡」的道

理，利用儒士維繫其封建統治，將儒士階層作為一支重要的政治力量。宋代的儒士還受到了格外的優待，其社會地位是相當高的。但是到了元代，情況發生了很大的變化。雖然忽必烈也任用儒臣，仁宗也開科舉，將程朱理學定為官學，官辦了諸多書院，孔子也被加封為至聖文宣王，但儒士的社會地位大大下降。除少數儒士被重用外，大部分儒士被閒置起來，其中很多人淪落到社會的底層。元末的余闕感歎道：小夫賤隸，亦以儒為詆。這也說明了儒士地位低下的問題。元代戲曲作品和畫跋中大量出現的為儒生地位、境遇鳴不平的聲音，異常激烈，則從一個側面反映了儒士的現實狀況。

儒士地位下降的原因是多方面的。既有元蒙統治者對儒家文化和儒士作用認識不足的問題，又有民族歧視政策和銓選制度的弊端方面的問題。

自漢武帝罷黜百家、獨尊儒術以來，歷代統治者深知儒家文化維繫社會安定的重要作用，在儒家思想被確定為正統思想的同時，一般都重用儒士，利用儒士積極入世的特點為其統治服務。而元蒙統治者對儒文化和儒士的作用則缺少深刻的認識。在蒙古軍隊入主中原的早期，毀壞了大量的儒家文化典籍，儒士被屠殺、奴役的現象很普遍。後來經耶律楚材勸說，窩闊台對儒文化和儒士有了新的認識，但蒙古族原有的文化觀念、遊牧民族的性格、重視實利的習慣，並不是很快能夠深刻認識儒文化和儒士的重要作用的。相比而言，在儒士和匠人之間，他們更看重匠人，就連耶律楚材這樣著名的人物也不斷受到中傷和打擊。「國家方用武，耶律（楚材）儒者何用？」從這句出自一個工匠之口的話中，可以看到當時社會上普遍存在的對士階層的輕視。後來官方雖然利用儒學，但對其他宗教思想也採取寬容的態度，從整個元代的情況看，統治者崇信佛、道，更有甚於儒學。所以汪元量〈自笑〉詩云：「釋民掀天官府，道家隨世功名。俗子執鞭亦貴，書生無用分明。」即道出了儒士的窘境。

　　自隋唐以來，士子走的是一條讀書──科舉──仕宦的道路。但到了元代，由於銓選制度的弊端和民族歧視政策以及科舉的時斷時續，儒生仕途受到了極大的阻礙。元代仕出多途，科舉在選拔官員方面的作用遠不如宋代重要，儒士即使是進士出身，也是官職卑微。姚燧在〈送李茂卿序〉中說：「大凡今仕惟三途：一由宿衛，一由儒，一由吏。由宿衛者，言出中禁，中書奉行，制敕而已，十之一；由儒者，則校官，及品者，提舉教授出中書，未及者則正錄，而下出行省宣慰，十分之一之半；由吏者，省台院、中外庶司、郡縣，十九有半焉。」由此可見由儒而官者所佔比例甚少。而實際上，不止這三途，由工匠而官和「白身補官」者就在這三途之外。據《元史・徹里帖木兒傳》載：至元元年四月至九月，「白身補官受宣者七十二人，而科舉一歲僅三十餘人」。元代高級官僚階層基本上為世襲的蒙古、色目貴族所壟斷。從怯薛中不斷選拔人員擔任軍政要職是保持這種壟斷的重要途徑之一。至元二年（1265），忽必烈詔令：以蒙古人充各路達魯花赤，漢人充總管，回回人充同知，永為定制。此外，府、州、縣達魯花赤也都必須由蒙古人充任。達魯花赤在地方官員中地位最高，即使不實際理事，也成為高居在上的特殊官員。

　　由科舉而入仕的機會本來就少，而元代的科舉又斷斷續續。窩闊台時期曾實行過科試取士，後因遭反對而停止。忽必烈時期也曾想開科取士，但議而未果。直到延祐年間，始正式設科取士。仁宗以後，還發生過停罷科舉的事情。元代科舉也存在著民族歧視和不平等，表現在四等人分場考試，蒙古人、色目人為一榜，試題易；漢人、南人為一榜，試題難。蒙古人、色目人願意試漢人、南人考題，假如成績相當，名次晉升一級。而名額由四等人均分，這種規定實際上不利於人數眾多的漢族士子。元代共開科十六次，取士人數僅佔文官總人數的百分之四，其規模遠不能與唐宋兩代相比。故葉子奇說：「殆不過粉飾太平之具，世猶曰無益，直可廢也。」自忽必烈之後還規定南人

不得任省台之職。在相當長的時間內，南人即使考中進士，也不能為御史、為憲司官、為尚書，只能擔任無關緊要的官職。能中進士者畢竟是極少數人，考不中進士者更存在著不平等。元代規定，兩舉不第，可以恩授教授、學正和山長之例，但又規定恩授，南人的年齡在五十歲以上，而蒙古人、色目人只限三十歲以上。

　　吏員出職制度也對儒士出仕極為不利。王惲在〈吏解〉中說：「今天下之人，干祿無階，入仕無路，又以物情不齊，惡危而便安，不能皆入於農工商販。故三尺童子，乳臭未落，群入吏舍，弄筆無幾，顧而主書。重至於刑憲，細至於詞訟。生死屈直，高下與奪，紛紛藉藉……以至為縣為州為大府，門戶安榮，轉而上達，莫此便且速也。人焉得不樂而趨之。」余闕在《楊昱氏詩集‧序》中提道：「自至元以下始浸用吏，雖執政大臣亦以吏為之，由是中州小民粗識字能治文書者，得入臺閣體共筆剳，累日積月，皆可以致通顯，而中州之士見用者遂浸寡；況南方之地遠，士多不能自至於京師，而抱才縕者，又往往不屑為吏，故其見用者尤寡也。」

　　更為要害的是元蒙統治者對儒臣存有疑心。忽必烈算是重用儒士者，但中統三年（1262）發生山東地方軍閥李璮叛亂後，忽必烈發現近臣王文統和李璮有勾結，而王文統又是劉秉忠、商挺、趙良弼這些儒臣推薦的。這時忽必烈就聽信回回朝臣的讒言，懷疑並疏遠為元朝建立大功的劉秉忠、趙良弼等儒臣。

　　科舉時斷時續，仕出多途，再加上民族歧視，使得大批儒士進取無門，苦悶、不滿、失落的情緒油然而生。加上本來就有的民族牴觸情緒，就進一步冷卻了儒士階層的從政熱情。在元代，儒士無論在朝還是在野，都有一種受壓抑之感，都有一種生不逢時的苦痛。少數在朝的文人，由於受到猜疑、排擠以及社會輿論的壓力，精神上時時處於苦痛之中，而大部分文人則生活在社會底層，飽受生活之苦。

二　避世、歎世、玩世

　　元代的儒士在特定的時代突然遭受沉重的打擊，空懷報國熱情而被棄置不用，滿腹經綸而無用武之地，朱思本在〈觀獵詩〉中道出了他們這種困惑和苦悶的心情：「儒生心事良獨苦，皓首窮經何所補。胸中經國皆遠謀，獻納何由達明主？」現實既然如此，他們又如何進行精神的自我調節呢？元代儒士無論在朝在野，大都採取了這樣一種生存方式，即透過參禪悟道，對人生價值進行重新判斷，投身大化、寄情自然以求得心靈上的平衡和情緒上的舒緩。在這個過程中，道家的人生觀與認識論和佛教禪宗的修習體驗就會像一條渡筏，把因理想和現實發生衝突而蒙受心靈創傷的文人士大夫，從現實生活的漩渦中接渡到一個平靜無爭的世界。在那裡他們透過「仰以觀於天文，俯以察於地理，是故知幽明之故。原始反終，故知死生之說。精氣為物，遊魂為變，是故知鬼神之情狀」。在這種靜觀默照中悟出了：「與天地相似，故不違；知周乎萬物而道濟天下，故不過；旁行而不流，樂天知命，故不憂；安土敦乎仁，故能愛。」於是他們掙脫現實名利得失的纏繞，卸載了心理上的重負，使精神與大道合一，自我與天地同化。以求扭曲的意志得到舒展，被瓦解的生命價值重新得以體現。這是特定歷史條件下的「獨善其身」，他們正是透過這種獨善其身的方式，捍衛和傳承了傳統文化。元代文人的藝術活動，固然有其心酸之處，但也有其獨特價值。藝術創作作為文人心靈的蹤跡，就狹義而言，是社會個體對壓迫自己的社會實體的抗爭，是自我價值的捍衛；就廣義而言，則是民族先進文化在突然遭受衝擊殺傷下的一種頑強的求存表現，是一個被征服者進行反征服（即同化）的過程。

　　怎樣選擇自己的生存方式，如何生存得有意義有價值，是每一個

時代的文人面臨的問題。棄之不用堵塞了仕途之路，使得元代文人有了幾分清醒，他們開始重新審視人生的價值，逐漸意識到仕途並非唯一的道路。於是他們逐漸將熱情傾注於文化的傳承和道德的固守上。在中國古代，儒家對入世的理解也並非仕途一條路。儒學創始人孔子曾認為出仕為宦、輔翼君王是一條路；化民成俗，師表一方更是士人應有的作為。在《論語》的〈為政〉、〈顏淵〉和〈子路〉諸篇中，孔子就講了多種為政的方法。當有人問他為什麼不從政時，他毫不含糊地說，孝順父母，友愛兄弟，把這種風氣影響到政治上，也是參與政治，而且是最大的政治。這一觀點對士人很有影響，他們家居以表率一方為己任，為宦則以移風易俗為職志。而仕人的最高使命，還在於如《張載集·張子語錄》所說「為天地立心，為生民立道，為去聖繼絕學，為萬世開太平」。這種「天將以夫子為木鐸」的自信以及歷史使命感和社會責任意識，是一種超越改朝換代的對文化和傳統的關切。

　　民族歧視政策阻擋不住文化的傳播，元代儒者淪為社會底層反而更能理解生存的意義。一旦跳出求仕的圈子，一旦不將仕途作為生存的唯一方式，就會發現人生的道路有多條可供選擇。元代文人實際上也在從多方面尋找自己的出路。而元代社會從某些方面也給文人另尋出路提供了契機。元蒙統治者對固有傳統文化理解不深，從客觀上放鬆了對意識形態的控制，使得社會思想能夠較多地擺脫傳統規範的束縛，文人可以在相對寬闊的空間展開自己思想的翅膀。民族歧視政策和對科舉的輕忽，使得大批文人失去了優越的社會地位和政治上的前途，他們從而也就擺脫了對政權的依附。文人作為社會的普通成員而存在，透過向社會出賣自己的智力創造而謀取生活資料，因而既加強了個人的獨立意識，也加強了與一般民眾尤其是市民階層的聯繫。他們的人生觀念、審美情趣由此發生了與以往所謂「士人」明顯不同的變化。而即使是曾經步入仕途的文人，其中不少人也存在與統治集團

離異的心理，並受到整個社會環境的影響，他們的思想情趣同樣發生了類似的變化。

　　一部分文人選擇了「避世」的方式，隱跡山林，寄情於大自然。或畫山寫水，或賦詩作曲，在亂世中精心建構自己的「世外桃源」。他們似乎對身邊發生的一切都不感興趣，彷彿生活在另一個世界中，他們筆下的另一個世界無比寧靜，甚至不食人間煙火，清涼而舒適。高人逸士們在這裡悠閒地「清話」、「賞月」、「對弈」、「垂釣」，現實的風風雨雨似乎永遠破壞不了這裡的寧靜，再猛烈的風暴在這裡也掀不起半點波瀾。精神進入了這樣的世界，則忘記了苦痛，就會覺得現實的爭鬥是那樣渺小。元代文人正是以這樣的境界創造了山水畫，這境界雖然虛幻，卻是元代文人心態的真實反映。元代文人一而再、再而三地畫「山居圖」，把宋代的「行旅」畫成居住之地，就是企圖永遠生活在寧靜的大自然中。無名氏的〈蟾宮曲〉〈歸隱〉寫道：「問天公許我閑身，結草為標，編草為門，鹿豕成群，魚蝦做伴，鵝鴨比鄰……買斷青山，隔斷紅塵。」就流露了這種思想。落魄的倪雲林的希望是：「酒伴提魚來就煮，騎曹問馬只看山。」身在宮廷的趙孟頫嚮往的是：「煙波日日釣魚舟，山似翠，酒如油，醉眼看山百自由。」都從一個側面反映了文人畫家的追求。這種追求說到底是「厭於人事」、力求超脫的心緒在藝術上的折射。透過表象，可以看到這些文人心靈深處極為複雜的思想感情。避世其實並沒有忘世，如倪雲林這個「高人逸士」，仍沒有忘卻世態人情。他迫於時局動亂，浪跡五湖三泖達二十餘年。吟詩作畫，悟道參禪，書畫超逸，人也清高，似乎是與人世割斷了聯繫。其實，在他心靈深處仍於人事有著割不斷的千絲萬縷的聯繫。他一直用一種憂鬱的目光審視著動亂的社會，現實在他看來是一個混亂的存在，是一個「黃鐘毀棄，瓦釜雷鳴」的顛倒了的世界，他關注著社會，為它的「病者良極」而焦慮，但又沒有

信心，沒有能力改變它，於是只好採取「抱沖守一」、「修我初服」的態度逃向自然，創作則是他稀釋苦痛的手段。因為理想破滅，現實在他眼中也就成了黯淡的存在，所以他在創作上以簡筆清水淡墨建構出一個地老天荒、空漠寂寥的景象，這景象既是景觀，也是其特有的心境的反映。

與「避世」相聯繫的是「歎世」、「憤世」和「玩世」。元代詩文詞曲中隨處可見哀歎生不逢世、悲憤現實黑暗、揭露官場醜惡的內容。當然歷代文人都有一種憂患意識，歷朝歷代都有歎世憤世之作，但相比而言，元代更為普遍，元代文人的心態更為沉重。

更值得注意的是「玩世」心態。既然被統治者嫌棄擱置，或被排擠中傷，又何必像以往的文人那樣認真呢？被甩出政治的核心層，被逐出政治圈，站在政治圈外看政治風雲，評古今人物，則有另外的見解。於是屈原式的人生道路開始被否定，這個為政治為君主而獻身的歷史人物，遭到了元代文人的嘲弄。陳草庵《拔不斷·無題》曰「何須自苦風流際」，貫雲石〈雙油〉〈殿前觀〉曰「楚懷王，忠臣跳出汨羅江。〈離騷〉讀罷空惆悵。日月同光，傷心來笑一場。笑你個三閭強，為甚不身心放？浪滄汙你，你汙浪滄。」都反映出這樣的態度：朝代興廢是不斷的鬧劇，政治是政治家的事，熱衷參政的文人不過是無謂的犧牲品。隨著傳統信仰的失落，文人的心態開始變化，價值觀也發生了一定的轉變，意識到「忠君」是沒有多少價值的，文人的人生價值不一定甚至無須和政治相聯繫。這種轉變雖然是痛苦的，卻反映了文人自我的覺悟，個人價值的提高。

三　走向民間

僅僅「歎世」、「憤世」和「玩世」並不能解決人生的根本問題，

人作為生命的個體，畢竟生活在現實社會之中。文化人在現實社會中，既要考慮文化的傳承問題，又要考慮生計問題。在社會激烈動盪的年代，真正能夠隱跡山林者畢竟是少數，在朝為官者也是少數，所謂「歸隱」、「幽釣」、「清話」就大多數文人而言不過是理想而已。所謂「不問世事」，其實正在世事之中。統治者棄而不用迫使大部分文人走向社會，走向民間，而文人為生計為文化傳承也主動地走向社會，走向民間。元代眾多文人到民間創辦書院，擔任山長或講學。書院傳統最重要的有兩點，一是它游離於官方一統教育之外的私學性質，二是它圓滿自足的研究學習目的。既可以與現政權保持一定的距離，又能傳承傳統文化，體現自身的價值。特別是元初，諸多宋代遺民選擇了去書院教書的生存道路，以聚徒講學、傳授知識為生。張卿弼、衛富益、丁易東、田希呂、譚淵、劉應李、王奕、裴方潤、龔霆松、劉壎、劉君舉、黎立武、夏友蘭、陳仁子、金履祥、趙復、黃澤、曹涇、汪一龍、趙文、歐陽龍生、陳普、袁易、袁裒、傅定保、方逢辰、魏新之、史蒙卿、熊禾、任士林、趙介如、劉輝、劉應龜、馬端臨、楊如山等[18]儒士，或親自創建書院；或在書院講學，擔任山長，主持書院工作。據統計，元代新建和修復書院四〇六所[19]，書院遍及全國各地，大批儒士在此以教學為職業，為文化的傳播發揮了重要作用。

文人相對集中於城市，當不再對仕途存在幻想時，他們則轉向為市民服務，以展現自己的才華，透過智力勞動獲得生存所需並贏得社會的承認。而元代城市經濟的繁榮，市民階層的壯大則為文人在藝術上施展才能提供了契機。元代市民階層已有「一百二十行」之說，這些市民既不像傳統文人士大夫那麼高雅，又比鄉村農夫見多識廣，在經歷了喧囂忙碌的生活之後，觀賞既富於世俗性又具有較高藝術性的

18 徐梓：《元代書院研究》（北京市：社會科學文獻出版社，2001年），頁36-40。
19 白新良：《中國古代書院發展史》（天津市：天津大學出版社，1995年）。

戲曲對於他們是很合適的精神享受。為適應市民的娛樂習慣，元代的戲曲演出已社會化、商業化。戲曲的腳本需要文人來創作，而從事戲曲又是一條可行的謀生道路。於是許多文人走向商業性的瓦舍勾欄，與戲曲藝人一起從事戲曲活動。《錄鬼簿》著錄曲作家一百五十二人，嗣後《錄鬼簿續編》又錄元明之際的曲作家七十一人，兩書合計二百二十三人。這個數字並不完備，實際的曲作家還要多。民間編劇團體「書會」的出現，則象徵著專業劇作家群的形成。如「玉京書會」就是活躍於大都的一個寫作劇本和唱本的團體，關漢卿就是其中的成員。王實甫、馬致遠也都可以說是專業的劇作家。與在統治集團中受歧視、遭排擠、受迫害的境遇形成鮮明對比的是，作為劇作家的文人在戲曲團體和市民階層中受到了普遍的尊敬。關漢卿被認為是「梨園領袖」，馬致遠被稱作「曲狀元」，鄭光祖被「伶倫輩稱鄭老先生」。戲劇創作同樣可以名留青史，何必將精力和時間浪費於宦海。出身於文學世家的白樸，深知宦海無常，幾次拒絕官員的薦舉，專心投身於戲劇創作。馬致遠擔任過短時間的地方小官吏，早年曾有「佐國心，拿雲手」的壯志，但抱負一直未能施展。他在〈雙調清江引〉〈野興〉中也曾有過進退之際的徘徊和矛盾：「綠蓑衣紫羅袍誰是主？兩件都無主，便作釣魚人，也在風波裡。」他一生主要的興趣在戲曲創作，並一直孜孜不倦。眾多文人之所以熱衷於戲曲創作，不僅僅是為了贏得世人的尊敬和承認，更重要的是在藝術王國裡可以抒發自己的情懷，伸展自己的個性，表達自己的喜怒哀樂，揭露社會的黑暗，歌頌人間的真情。

　　文人走進瓦肆勾欄，通過與藝人和普通市民的接觸，思想觀念發生了很大的變化。傳統觀念輕視「倡優」，而諸多劇作家在與演員相互合作的過程中，成為知心朋友。關漢卿、白樸、楊顯之、鄭光祖等人與雜劇著名演員結下了深厚的友誼。長期的戲曲生涯，使他們的人

生價值觀也在發生著變化，他們以自己的所長參與戲曲活動，並在戲曲活動中發揮著重要作用，受到演員的尊敬。透過社會化、商業化的演出，自己的勞動成果得到社會的承認並獲得相應的報酬，這樣的生存不更有價值嗎？因此馬致遠曾自言「東籬本是風月主」，關漢卿則毫無慚色地自稱「我是個普天下郎君領袖，蓋世界浪子班頭」，把自己比喻成「蒸不爛、煮不熟、捶不扁、炒不爆、響噹噹一粒銅豌豆」，以流連於市井青樓、玩月、飲酒、賞花、攀柳、下棋、蹴鞠、打圍、插科、歌舞、彈唱的「風流浪子」自誇，寧肯為此受懲罰也絕不鑽入功名利祿的「錦套頭」。如果按照傳統人生取向標準來看，這當然是「墮入下流」，但關漢卿卻忘懷於得以解脫了功名利祿的「錦套頭」而獲得自由與快樂的生活，他如數家珍地羅列炫耀，證明了在城市靠智力獨立生存的文人的能力和精神狀態，其昂揚、詼諧的情調，較之於在仕途上傾軋的而受壓抑的文人來說，顯得非常可貴。

　　總之，文人階層在元朝這一特定的歷史環境中受到了嚴峻的考驗和獄煉。統治者忽視並閒置了文人階層，造成了他們在仕途上的不幸命運。也正因為此，使得文人把時間和精力更多地用在文化傳承和藝術創造上。政治不幸藝術幸，元朝文人階層中少了一批經國濟世的官員，卻多了一批傑出的藝術家。正是在元朝，文人為藝術的繁榮和發展發揮了重要的作用。代表一個時代藝術的元雜劇和文人畫，乃是文人心靈世界的真實寫照。

第三節　元代藝術的特色和成就

　　多種文化的融會合流和各民族藝術的異彩紛呈，多元共生的藝術格局和多種趨向的審美追求，藝術各門類之間的相互滲透和趨於綜合，共同形成了元代藝術的特色。在繼往開來的行程中，元代藝術家以鏗鏘有力的腳步，留下了鮮明的時代足跡。

一　融會合流、異彩繽紛

　　元代空前的多民族統一、多民族融合的社會環境，空前的遼闊地域空間，相對開放的時代氛圍和國際交流的頻繁，給多種文化的融會合流創造了有利的條件。所謂多種文化的融會，既包括中原文化和邊疆文化的融會，又包括宮廷文化和民間文化的融會；既包括漢民族文化和少數民族文化的融會，又包括儒、釋、道文化的融會；既包括南北文化的融會，又包括中外文化的融會。多種文化融會合流後，不僅使元代藝術從總體上異彩紛呈，而且為各門類藝術的發展輸送了新鮮血液。

　　造型藝術中，多種文化的融會合流直接影響到工藝與建築的多元發展和風格面貌的形成。蒙古貴族作為統治階層，勢必要將自己的文化觀念和審美意識頑強地體現出來。他們豪飲成風，於是在宮廷中出現了「貯酒可三十餘石」的木質銀裏甕等巨大的貯酒器。漠北高原天寒風疾，於是以羊毛為主要原料的氈罽業在中原也獲得了空前的發展；遊牧民族逐水草而遷徙，於是各地工匠大量做四繫壺、瓶等便於攜帶的器皿；蒙古族崇尚白、青兩種顏色，大批以白青為基調的工藝美術便應運而生，如白色的絲、毛製品和白地藍花的青花瓷等。但作為一個遊牧民族，蒙古族自己並沒有悠久的手工藝傳統，元代的工藝美術的發展主要得益於伊斯蘭文化和漢族文化。也就是說，蒙古族的好尚，是借助穆斯林和漢民族的物質文明和精神文明的成果而實現的。在西征過程中，從中亞伊斯蘭國家獲得了精製的手工藝品和優秀的工匠，蒙古貴族由伊斯蘭工藝而逐漸對伊斯蘭文化熱衷起來，於是作為體現蒙古貴族審美理想的官方工藝美術也就捨棄了兩宋的清秀典雅的藝術風格，轉而追求精麗華貴。但蒙古貴族入主中原後，其生活

環境不可能與漢族傳統文化相隔絕。其審美好尚又必然受到漢民族文化的影響和制約。元代工匠的主體依然是漢族人。因而漢族文化在元代工藝品生產中始終發揮著重要的作用。所以元代的織繡、陶瓷等雖有明顯的蒙古族文化和伊斯蘭文化的痕跡，但幾乎所有的漢民族圖案和傳統工藝方法都被保存了下來。

元代建築更體現了多種文化融會的特點。以元大都為例，參與大都城設計的人選就來自各民族，有漢族的劉秉忠、趙秉溫、張柔和張弘略父子，有蒙古族的野速不花、女真族的高觿、色目人也黑迭爾，等等。以劉秉忠為首的漢族建築師竭力要在皇都的建築中體現漢民族的文化意識，這裡既有儒家的君主至上的思想，又有道家的林泉情致。前者表現為大都城中軸突出，規劃嚴整，以整肅的街衢簇擁著雄壯的宮闕，顯示出儒家嚴格的體制規範和皇權尊嚴；後者表現在將城市的總體空間予以園林化，引水入城，城內起山，山植樹木，並點綴以亭榭寺塔，使規整肅穆的皇城中又透露出輕鬆活潑的自然情趣。但皇城的主宰者畢竟是來自漠北有著尚武精神的草原部落，所以草原文化的特點也必然要表現出來：將皇城與宮城極力向前推進，置於中軸線的最南端，使後面和左右的城郭佈局形成簇擁之勢，顯示出勇往直前、銳不可當的氣概，這分明是一個崛起的剽悍民族矢志橫掃天下直驅銳進心態的顯示。至於在巍峨輝煌的漢式宮殿群落中，特意建置保有自己民族特色的帳殿形式的斡耳朵、棕毛殿，更是蒙古民族對自己草原文化的懷戀之情的由衷流露。在皇院中還出現了體現著西域文明的維吾爾殿，說明了蒙古族對各族文化的相容並蓄的胸懷和態度。

歌唱和表演藝術中的音樂、舞蹈，也體現了多種文化融會的趨勢。蒙古族本來就是一個能歌善舞的民族，因而十分重視樂舞。在元代宮廷龐大的樂舞管理機構中，禮部的儀鳳司專設常和署與天樂署，管領回回樂人和河西樂人。元朝宮廷音樂由漢族、西北民族和蒙族音

樂組成，根據不同的場合，演奏不同的音樂，並且經常交錯進行。
「大朝會用雅樂，蓋宋徽宗所制大晟樂；曲宴用細樂胡樂。駕行，前
部用胡樂，駕前用清樂大樂。」[20]漢族音樂稱為雅樂，在莊嚴肅穆的
重大場合使用，如祭祀、朝會、大典等。胡樂乃西北少數民族音樂，
多用於宴會之上。蒙古族音樂更是宮廷所需要的。南北方音樂的融
合，是元代音樂的特點。入主中原的蒙古族，雖然在民族政策上歧視
漢人，但卻被博大精深的漢文化所征服。擅長古琴的耶律楚材曾積極
向元統治者建議學習包括音樂在內的漢文化。忽必烈曾「徙江南樂工
八百家於京師」[21]，服務於宮廷，南方音樂以其藝術魅力潛移默化地
感染著統治階層。在音樂文化建設方面，元朝的雅樂制度實際上也是
以漢族宮廷雅樂為模式的。在燕樂中也大量吸收了漢族音樂。同時，
蒙古族草原風格的音調也傳入中原，對北曲的音樂風格產生了重要影
響。元代音樂還融會了外國音樂，樂器中的「七十二弦琵琶」即是元
大將郭侃西征時，于丁巳年（1257）攻取報達國（今巴格達）乞石迷
部時得到後帶回國內的。

　　元代詩歌描述了當時的社會時尚：耶律楚材〈贈蒲察元帥〉曰：
「素袖佳人學漢舞，碧鬟官伎撥胡琴。」張昱〈白翎雀歌〉曰：「女
真處子舞進觴，團衫衳帶分兩旁。」張昱〈塞上謠〉曰：「胡姬二八
貌如花，留宿不同東西家。醉來拍手趁人舞，口中合唱阿剌剌。」
「素袖佳人」、「碧鬟官伎」、「女真處子」、「胡姬二八」或學漢舞，或
彈胡樂，或表演少數民族歌舞，漢舞胡樂交織在一起，成為時代的審
美風尚。

　　至於元雜劇和南戲，則更是多種文化融會的藝術。元雜劇脫胎於
宋雜劇和金院本，受到漢民族文化和女真族文化的孕育。誕生後，蒙

20 〔明〕葉子奇：〈雜制篇〉，《草木子》（北京市：中華書局，1959年），卷3下。
21 〔明〕宋濂等：《元史》（北京市：中華書局，1976年），卷16。

古草原文化又給它輸入了新鮮血液。元雜劇的曲調由被稱為「北曲」的北方多種曲調構成，北曲中存在著大量的蕃曲（北方遊牧民族的音樂），特別是蒙古族粗獷爽朗的歌曲，對元雜劇聲腔的形成，具有十分重要的作用。在元雜劇的發展過程中，蒙古貴族的愛好對元雜劇的興盛也產生了重要的作用，元代宮廷經常由教坊司搬演各種歌舞和雜劇。可以說元雜劇的興起和繁榮的過程，是多民族文化的融會的過程。南戲的勃興在某種意義說是南北文化融會的結果。元帝國的統一，使原來的南戲吸收了北方文化的優長，重新規整自身，加之北雜劇作家和藝人的南下，加入到南戲的創作行列，使南戲產生了質的變化。元代中葉劇作家沈和首倡將北曲曲牌和南曲曲牌間插使用，創作了「南北合套」的套數結構形式，典型地代表了南戲對北曲的吸收和融合。

　　多種文化融會後形成的巨大合力推動了元代藝術的發展，使得元代藝術光耀後世、異彩紛呈。多民族共同建造的元大都，是當時世界上最大最美麗的城市，也是中國古代城市建築史不可多得的藝術傑作之一。馬可・波羅曾驚歎設計的精巧和美觀，對大都宮殿建築更是盛讚不已：「皇宮大殿宏偉壯麗，氣勢軒昂……宮中林立著許多不相連續的建築物，設計合理、佈局相宜，非常美麗，建築術的巧奪天工，可以說達到了登峰造極的程度。」[22]融合了蒙古文化、伊斯蘭文化、漢族文化的陶瓷和織繡則以其精麗華貴的時代特色著稱於世並在當時廣銷海外。多民族文化融會後的音樂舞蹈顯示出旺盛的生命力。而由漢族和少數民族共同哺育的元雜劇，更以其異常活躍的態勢、異軍突起，成為元代藝術的代表和時代審美特徵的標誌。

22 〔意〕馬可・波羅：《馬可・波羅行紀》（福州市：福建科學出版社，1981年），頁94。

二　共生互映、並行發展

在多種文化融會合流的基礎上，元代藝術呈現出多元共生的格局，藝術各門類之間相互輝映，反映了不同階層的審美需求和審美理想，其中最為突出的是形成了代表時代審美特徵和最高成就的元雜劇和文人畫這兩座高峰。

不能孤立地靜止地看待元代某一門藝術，也不能僅從某一個角度去衡量元代藝術。必須從元代藝術特定時空和大的文化氛圍中去考察和把握其整體的藝術格局。元代社會既有黑暗的一面，也有開放的一面；文人既有被壓抑的一面，也有思想相對自由的一面。各種宗教之間既充滿了矛盾，又相互補充。從元初到元末，無論是統治階級的政策，還是文人心態，無論是某一門類藝術，還是整個社會審美思潮，都發生了很大的變化。

元代藝術從總體上多元共生在廣闊的藝術空間中，反映統治者審美愛好的官方藝術，表現文人審美理想的文人藝術，體現老百姓喜怒哀樂的民間藝術都得到了很大的發展。代表先進文化的漢民族藝術和充滿活力的各少數民族藝術亦有各種不同程度的發展。各種宗教藝術包括佛教藝術、道教藝術、伊斯蘭教藝術、基督教藝術在激烈的競爭中都留下了許多傑作。正是在這樣的藝術格局中，戲曲、音樂、舞蹈、繪畫、建築、雕塑、工藝美術為滿足不同階層的需要，都創作出新的形式，表現出多向的審美追求，並在多向發展中呈多元狀態。

以造型藝術為例，其格局由三大脈系組成：一是體現漢民族文化優勢、審美理想和精神表徵的文人書畫，二是統治者和被統治者都需要作為精神寄託的宗教美術，三是滿足社會不同階層需要融審美和實用為一體的工藝和建築藝術。三大脈系分別從不同側面反映了時代精

神和審美追求。捕捉元代美術的審美特徵，應從這三大脈系進行整體把握。文人書畫反映的是特定社會階層的文化心態和審美理想，是體現失落的士人階層精神歸向與審美建構的藝術形式，其中也的確流露出特定的社會現實所決定的時代情緒。但這只是一個側面，如把文人書畫放在元代整個文化長河中考察，就會發現它僅是其中的一個組成部分。相比而言，宗教美術有著更為廣泛的群眾基礎，滿足著大多數人的精神需要。宗教美術不免要受到統治階級審美意識的影響，但其創作主體和接受主體主要是民間藝人和普通百姓，因而更具有民間色彩。在文人寄情於荒郊野林，企圖與現實社會遠離時，民間藝人仍在以廣闊的視野觀察生活，以熱情的態度致力於創作，從各個方面展示元代的生活畫卷。與文人繪畫的清水淡墨形成鮮明對比的是，民間藝人在宗教美術中別開一個五彩繽紛、熱情洋溢的審美世界。這裡沒有文人借筆墨而發的長吁短歎，沒有懷才不遇的哀怨，而是生命的讚歌、率真的表現。無論是永樂宮和風俗神廟的壁畫、稷廟的二十八宿的造像，還是一些版畫插圖，都可以看出悲觀絕望永遠不屬於勞苦大眾。無論現實多麼冷酷，人生多麼艱危，他們都不動搖生的意志、活的勇氣和對美好事物的追求。隨著歲月的流逝，塗抹在宗教美術上的宗教意味已黯然失色，但作為民族的精神追求和審美理想的結晶，卻依然投射出千古不滅的光輝。

與美術相類似，元代舞蹈、音樂也呈現出多樣的格局和審美趨向。元代舞蹈有宮廷舞蹈、宗教舞蹈和民間舞蹈三大脈系，各自有著不同的特點。宮廷舞蹈出於統治階級政治和娛樂享受的需要，集中反映了元蒙統治者的審美習尚。郊祀樂舞、宗廟樂舞、泰定十室樂舞等祭祀天地宗廟的樂舞或祭祀祖先的功德，或表達開疆拓土的輝煌業績。朝會饗燕的隊舞和華服盛會的「詐馬宴」規模盛大，「奏大樂」、「陳百戲」、「紫衣妙舞」，極盡帝王享樂之欲。尤其是順帝時在宮廷

流行的〈十六天魔舞〉，由十六名舞女身穿緊身衣起舞，名為「贊佛」實為荒淫的宮廷享樂。相比而言，宗教舞蹈中的薩滿教歌舞、藏傳佛教的「羌姆舞」和雲南的東巴教舞蹈則充滿了對原始生命力的讚頌。而民間舞蹈中的多民族普遍流傳的「跳歌」、西南民族樂舞〈白沙細樂〉則以飽滿的熱情歌頌對生活的熱愛。

　　元代音樂也有著多種審美追求，因其場所和服務對象的不同適應著各階層的需要。宮廷音樂的雅樂和宴樂，體制沿襲前朝所建，廣泛吸收漢族音樂和其他民族音樂，在延續中有所發展。宮廷音樂的主觀意圖是如《元史·禮樂志》所說「知九重大君之尊，見一代興王之像」，體現了統治者的審美要求。相比而言，民間的說唱音樂雖一度被統治者所禁止，但因深受群眾所喜愛，始終在民間廣泛流行。諸宮調、陶真、馭說、琵琶詞、詞話、道情等說唱形式生動地表現了平民百姓的喜怒哀樂。元代還產生了新的說唱形式「貨郎兒」，出現了以唱「貨郎兒」為生的藝人。唱「貨郎兒」的藝人搖著貨郎鼓，走村串鄉，依節演唱，可謂是一道特殊的審美景觀。

　　元代音樂最突出的成就是歌曲藝術的新發展。有元一代，唱歌活動非常普遍，上至元蒙統治者，下至各族百姓，都以唱歌為樂，表達自己的心聲。僅蒙古族就有戰歌、宴歌、狩獵歌、讚歌、武士思鄉歌、敘事歌等，這些歌詞表現了當時蒙古軍民生活和感情的不同側面。元代又是市井小曲繁盛的時代，市井小曲「行于燕趙，後浸淫日甚」，應市民階層精神生活審美需要而生。還值得注意的是青樓歌伎的歌唱活動和文人的音樂生活，二者的音樂世界所散發的是充滿時代特徵的新的審美氣息。青樓藝伎是一個非常特殊的群體，她們以「小唱」、「嘌唱」為生，社會地位低下，但正是在不幸的遭遇中，看清了世人的真面目，率直地唱出她們的辛酸和對美好生活的嚮往。歌伎張玉蓮曰「側耳聽門前過馬，和淚看簾外飛花」，道出的是歌伎的辛酸。

名伶珠簾秀曰「便是牡丹花下死，做鬼也風流」，表現出對真正愛情的憧憬。歌伎如此大膽地誦唱出內心的苦悶和追求，為前代所未有。

文人的音樂活動主要體現在散曲的創作中。散曲是歌曲體裁，以抒情為主，文體為韻文，用於清唱。散曲的形式和語言較於詩、詞都別具特點。一方面，散曲在遵守固定的平仄格律的同時，可隨意增加襯字，從一字到十數字不等；另一方面，散曲的語言主要是口語、俗語。這些特徵，使散曲形成更自由、更輕靈的形式，更適宜表達即興的、活潑的情感。所謂「尖歌倩意」構成了散曲的主要藝術特徵，從而打破了在中國詩歌傳統裡長期居統治地位的「溫柔敦厚」的「詩教」的束縛，使淵源於早期民歌俗謠的審美趣味獲得顯著的進展。散曲的尖新靈動，同詩歌中通過一二處字眼的錘鍊而表現出的新異感並不相同，它是一種率真、淺露、恣肆的感情表現；它所描寫的內容，敢於活生生地揭示人的欲望或本能的心理層面。如睢景臣《黃鐘醉花陰‧閨情套數》：「錦被堆堆空閒了床，怎抒我心上癢，越越添惆悵。」或如奧敦周卿《南呂一枝花‧遠歸》套數寫他從遠方歸家，與妻子相見的喜劇性一幕：「將個櫳門兒款款輕推，把一個可喜娘臉兒班回。」都給人以印象深刻的新鮮感，不同於典雅、情感收斂的美學觀念。散曲的內容比傳統詩詞大大開拓了表現範圍。一方面，作者的視野延伸到富於活力、多姿多彩的市井生活。如杜仁傑的套數《般涉調耍孩兒‧莊家不識勾欄》，寫一個農民進城看戲，展示了一幅市井風俗畫。散曲中描寫伎女生活的作品異常之多，正是文人與市井青樓伎女密切接觸的真實反映。另一方面，散曲還有著某種對傳統觀念進行解構的特點，如睢景臣的著名套數《般涉調哨遍‧高祖還鄉》把以往觀念中神聖的帝王劉邦寫成一個潑皮無賴，說明了作家的視野深入市民的心理層面，以市民的目光觀察神聖人物的特點。

三　雙峰對峙、一代奇葩

　　元代藝術最耀眼的光芒是元雜劇和文人畫。元代文人畫以其特有的藝術圖式表現了失落的士人階層的精神歸向和審美觀念。元雜劇則以更廣泛的社會基礎，滿足著不同階層的審美需要，充分體現出時代的審美特徵，成為元代藝術的傑出代表。

　　文人畫是中國美術特有的現象，集中反映了民族精神和中國文化的特點，在世界藝術史上佔有突出的地位。文人畫源遠流長，正式形成于宋代，而真正大的發展是元代。元代形成了文人畫的基本特徵：不是客觀地再現物象而是借物象表現主觀心緒，筆墨成為獨立的造型審美元素，詩書畫印成為畫面有機的組成部分。在特殊的社會環境中，元代的文人士大夫進一步把創作演變為個人抒情言志的手段，強化創作中的主體意識和自娛功能，從而使緣心立意、以情結境、講求筆情墨韻、去除刻畫之習成為重要的創作傾向。畫家在創作上有了更大的主動權，眼睛不再為具體的事物表象所局囿，而是一任自己的心靈在天地宇宙間自由地迴旋審視，在靜觀寂照中達到天人合一、物我兩融的境界，然後以意為之，水墨寫之。這樣，出現在畫家筆下的就不僅僅是物的形象的捕捉，同時也是畫家主體精神的外現。文人們的創作既是作為民族審美理想在特定歷史條件下的弘揚，同時也是文人精神品格的體現。就此而言，元代的文人畫以特有的時代特徵超越了前人，也為後來的文人畫所不可替代。

　　與以往各代相比，元代書畫未能得到統治者的重視；從另一方面說，則是統治者放鬆了對其控制。與宋代統治者時常干預繪畫相比，元代畫家有相對的自主權。文人畫家可以基於自己的愛好，挑選自己感興趣的題材，探索自己的藝術語言，形成屬於自己的藝術風格。從

趙孟頫到元四家，各有其獨特風格。趙孟頫的典雅蘊藉，高克恭的蒼潤沉雄，朱德潤的疏朗俊秀，黃公望的瀟灑清逸，吳鎮的滋潤沉鬱，倪瓚的簡淡疏遠，王蒙的細密繁茂，均引人入勝。不僅如此，元代還提出了許多重要的理論見解，鄭思肖的「君子畫」說，錢選的「士氣」說，趙孟頫的「古意」說，吳鎮的「適興」說，湯垕的「寫意」說，倪瓚的「逸氣」說，不僅豐富了文人畫理論，而且在整個中國文藝理論史上都具有重要的意義。

然而還應該看到，文人畫雖然將民族的審美理想提升到一個新的高度，也確實「雅」到了極致，但也存在著自身的侷限。文人畫創作者和欣賞者限於文人階層，與廣大的人民群眾沒有太直接的聯繫，未能直接反映鋒鏑四起、歲無寧日、階級鬥爭和民族矛盾相交錯、社會開放、文化交往頻繁的時代。而直接反映時代特點、表達廣大人民心聲、深受群眾喜愛、引起社會強烈反響的則是元雜劇。元雜劇以激昂亢奮的品格唱出了時代的最強音。

唐詩、宋詞、元曲，歷來被認為是一個時代的藝術的象徵。元曲即元雜劇在我國文學史和藝術史上佔有極其重要的地位，它是中國戲曲成熟的象徵，又是中國戲曲的第一個高峰。元人鐘嗣成的《錄鬼簿》記載雜劇作家九十多人，作品四百五十餘種；明初朱權《太和正音譜》著錄雜劇作家一百九十一人，作品名目五百六十餘本。雜劇作家之眾和劇本之盛，足以說明這種戲曲形態的規模和受歡迎的程度。

正當北雜劇以大都為中心日漸興盛之時，南方的南戲也在南宋的首都臨安盛行起來。據元人劉一清《錢唐遺事‧戲文誨淫》記載：「至戊辰、己巳間，《王煥》戲文盛行於都下。」元朝統一中國後，南戲有了更大的發展，僅南戲《宦門子弟錯立身》中就提到二十九種南戲劇碼，可見此時南戲興旺發達之一斑！總之，元雜劇與南戲作為戲曲舞臺上的雙璧，不但滿足了當時廣大觀眾的審美需求，也為中國藝術史留下了燦爛奪目的一頁。

　　與文人畫的孤芳自賞形成鮮明對比的是，元雜劇直接面對的是不同階層的廣大觀眾。元雜劇的演出，前期集中於大都、真定、汴梁、平陽、東平等經濟繁榮的城市，後期主要集中於經濟發展迅速的東南沿海城市。城市是文化的中心，往往引領著整個社會的審美時尚；而城市又以市民階層為主體，市民階層需要滿足精神娛樂的藝術。在元代，戲劇演出已社會化和商業化，觀賞戲劇演出已成為時髦，成為娛樂習尚。因此，反映時代審美特徵，滿足平民精神需求是歷史賦予元雜劇的重任。而元雜劇則捕捉到了時代的脈搏，塑造了一個個深受觀眾喜愛的藝術形象，無論是思想性還是藝術性，都達到了前所未有的高度。

　　如果說文人畫具有「逃世」的色彩，那麼，元雜劇則是現實社會人生的真實寫照。二者雖同出於文人筆下，卻反映了不同的審美追求和處世方式。文人畫家的「避世」求得自身的完善，雜劇作家則以「入世」體現自己的價值。文人畫冷靜內斂，元雜劇則激昂亢奮，正與大動盪的時代相合拍。生活在社會底層的雜劇作家，切身感受到社會動亂和百姓苦難，認識到社會弊端和統治者的殘暴貪婪，又深深瞭解市民階層的審美追求，他們從現實生活出發，並從現實生活中獲得靈感，大膽地直面人生，真實而深刻地揭示社會矛盾。

　　元雜劇內容異常廣闊，題材極為豐富。明人朱權曾把雜劇分為十二科[23]，近代學者則主要把它分為愛情婚姻劇、社會劇、歷史劇、公案劇、神仙道化劇等幾大種類。這幾大種類的題材雖然不同，但都從不同的側面反映了時代的審美特徵和審美理想，與當時的社會生活和劇作家的心理有著密切的關聯。

23 〔明〕朱權《雜劇十二科》：「一曰神仙道化；二曰隱居樂道；三曰披袍秉笏；四曰忠臣烈士；五曰教義廉節；六曰叱奸罵讒；七曰逐臣孤子；八曰鈸刀趕棒；九曰風花雪月；十曰悲歡離合；十一曰煙花粉黛；十二曰神頭鬼面。」

　　元雜劇中的愛情婚姻劇在表現青年男女竭誠相愛這個永恆的主題時，多突出劇中的女子大膽追求和主動的精神。她們在愛情婚姻問題上，在反抗外來阻礙、爭取婚姻自主的鬥爭中，常常表現出一種主動精神，這在《救風塵》中的趙盼兒、《拜月亭》中的王瑞蘭、《牆頭馬上》中的李千金的身上得到集中的體現。女子一方往往還表現出為男子所不及的識見和膽量，如《倩女離魂》中的張倩女的靈魂大膽地與王文舉「私奔」，而王文舉卻對「私奔」表現出恐慌害怕。《秋胡戲妻》中的女子羅梅英，發現丈夫的不良行為後要求與之離異，更加顯示了女子在人格上與男子平等的要求。相比而言，這些劇中的男主人翁則顯得過於膽小、懦弱和猥瑣。種種女子強於男子的描寫在元代愛情婚姻劇中成為一種重要現象，它在一定程度上顯示出傳統的「男尊女卑」觀念的削弱。這裡當然有「理想化」的色彩，但也從一個側面反映了市民階層新的觀念和元初封建綱常觀念的削弱。

　　社會劇的時代特徵則更為明顯。它們在不同程度上反映和描寫了當時社會中帶有普遍性的生活現象和世態眾生相，以犀利的筆鋒揭露社會的黑暗和弊病。其中《竇娥冤》最有代表性，劇中透過竇娥的悲劇命運，響亮地表達了普通人民的正義呼聲和對惡勢力的鞭撻。公案戲則圍繞民刑事件，舉發罪惡、懲惡揚善。在《陳州糶米》中，劇作家透過寫權豪勢要欺壓無辜百姓，包拯懲治豪強，為百姓申冤昭雪，歌頌了剛直不阿的清官形象和不屈服於惡勢力的平民百姓形象，揭露了貪官、贓官、糊塗官的醜惡嘴臉。元代普通民眾遭受著民族壓迫和階級壓迫的雙重枷鎖的苦難，因而更加渴望政治清平、社會公平和正義，更加呼喚「清官」。公案戲的伸張正義和公理，表達了普通民眾的願望。

　　歷史劇的實質是借歷史故事抒現實之情懷。元代的歷史劇，作家對史實的著眼點，往往不拘泥於再現歷史真面貌，而重在開拓「自我

表現」的天地，借歷史題材寄託自己的理想。或者說他們的藝術創造
注意力，往往不在重視對史實的精細觀察和把握，而重在通過史實、
傳說所提供的一些人物、情節的「原型」和現成的「框架」，作為他
們表現主體意識的憑藉和依託。如馬致遠的《漢宮秋》不寫王昭君離
開漢朝故土，而是投江而死，從而突出的是愛國之情，作者顯然是借
此抒發民族感情，觀眾也需要這種民族感情。在這裡，時代感與作家
的自我表現是交織在一起的。又如關漢卿的《單刀會》寫三國時東吳
魯肅奉命索回荊州，正史記載的是魯肅處於道義上的優勢，關羽幾乎
無言以對。雜劇中卻寫關羽憑著劉備「姓劉」，是漢室子孫的理由，
大義凜然地斥責東吳：「則你這東吳國的孫權和俺劉家卻是甚枝
葉。」這種虛構實際是作者和觀眾的時代情緒的反映。

　　至於神仙道化劇，也是當時社會現實的一個側面的反映。神仙道
化劇追求所謂仙道境界，實質上是當時文人思想情緒的反映。當時確
實有相當一批文人隱居避世，是一種特有的社會現象。神仙道化劇對
權貴的藐視，則透露出現實批判精神。

　　總之，元雜劇如同元代社會的百科全書，真實地反映了五光十色
的社會生活，鮮明地展示出劇作家豐富多樣的個性和精神世界。整個
元雜劇以它們的藝術力量批判了封建社會的婚姻制度、家庭制度、官
僚制度和其他各種社會弊端，揭露了封建統治階級和上層人物的殘
暴、腐朽、荒淫和虛偽；同時把深厚的同情給予了不幸的被壓迫者和
犧牲者，並且歌頌了他們的美好性格，表達了他們的正義呼聲，再現
了他們的英勇抗爭精神，因而贏得了廣大觀眾的喜愛，成為時代藝術
的象徵。

四 相互滲透、趨於綜合

　　隨著歷史的發展，時至元代，各門類藝術之間相互滲透、趨於綜合的趨勢更加明顯。相互滲透體現在各藝術門類之間，在造型藝術中，書畫之間的相互滲透較為明顯、突出的現象是以書入畫。

　　中國繪畫在自身發展中，總是盡可能多地吸收其他姊妹藝術的營養。在文人畫形成的宋代，蘇軾等人就注意到了詩畫之間的關係，主張以詩入畫。所謂「詩畫本一律，天工與清新」，「論畫與形似，見與兒童鄰。作詩必此詩，定知非詩人。」強調繪畫要與具有抒情傳統的詩靠近，提倡繪畫追求詩一般的時空意境，這在發揮畫家的靈動性和意志性方面無疑是一大進步，並引發了文人畫的潮流。然而如何表現詩情畫意，如何使文人畫在視覺形態上顯示自己的特徵，如何在表現方法上顯示出文人畫的特點，如何把抒情目的與畫面的視覺構成樣式完美地統一起來，宋人還未能展開深入的討論。關於書法和繪畫的關係，雖然唐代的張彥遠已提出了「書畫同法」的理論，列舉了張僧繇「點曳斫拂，依衛夫人『筆陣圖』，一點一畫，別是一巧，鉤戟利劍森森然」，吳道子「受筆法于張旭，此又知書畫用筆同矣！」但主要指的是書畫用筆相同，還未明確提出書法對繪畫的滲透問題。宋代雖強調繪畫的筆法，但因繪畫的描法還佔有重要的地位，描法是寫形狀物的主要手段，行雲流水等描法強調的是線條的圓潤流暢和勁健婀娜，書法中各種用筆的極為豐富的變化和表現力還未能被有意識地強調到繪畫中來。

　　出於對南宋畫院的刻畫之體的逆反心理，以及「不為法拘，不為物役」的創作心緒，元代文人畫家開始尋找一種新的、更富於表現力的藝術語言，以達到化簡為繁，變描為寫的目的。這時，用筆問題就

不再僅僅是線條的流暢剛柔，而是將書法的具體筆法和審美風範體現在繪畫之中。柯九思、趙孟頫等人明確提出以書入畫的主張。趙孟頫對創作實踐提出了這樣的要求：「石如飛白木如籀，寫竹還應八法通。若也有人能會此，須知書畫本來同。」他以石木為例，強調以書法中的飛白畫石頭，表現石的質感；把寫籀文的筆法運用到枯樹的枝幹等畫法中，以求一種蒼老遒勁之意；畫竹時運用「永字八法」的各種筆法來表現，使寫出的既是竹葉，又是筆法，二者相互交融為一體。這樣一來，就將書法的筆法和審美特性融進繪畫，使構成藝術形象的最基本元素——每一筆觸，都具有獨立的審美價值，並透過與形象的巧妙結合，形成特有的氣勢、節奏和韻律。元代畫家在這方面獲得了預期的效果，不但克服了宋人的刻畫之習，而且使整個創作過程變描為寫，化靜為動，以情驅筆，直抒胸臆，繪畫語言的靈動性和感情色彩得到了空前強化，象徵文人品格的竹子、蘭草等「君子畫」在元代也得到了空前發展。

　　元代藝術的發展趨勢一方面是相互滲透，另一方面則是趨於綜合。元雜劇之所以成為一代藝術的象徵，從某種意義上說，是各門類藝術趨於綜合的結果。雜劇的「雜」，可理解為多門藝術的綜合，因它本身就是一門綜合性的藝術，即文學（劇本）、音樂（歌曲）、舞蹈（舞）、說唱、表演和舞臺美術的綜合體。正是多門類藝術的綜合，才使中國戲劇走向成熟。

　　元雜劇的「唱」廣泛吸收了音樂中的唐宋大麯、諸宮調以及其他民間曲調，還包括少數民族曲調和外國曲調，可謂集當時流行曲調之大成。在曲牌的聯套方法、宮調佈局以及與戲劇結構的結合方面，則借鑒了諸宮調的經驗，形成了嚴格的程式，同時又具有一定的靈活性。元雜劇的「念」從說唱藝術中汲取了營養，如借鑒了「貨郎兒」唱腔中夾以說白的形式，「賓白」中的「韻白」則借鑒了詩詞押韻的

方法。元雜劇中的「做」、「打」則明顯借鑒了舞蹈的動作。如「作戰
科」為具有武術色彩的舞蹈動作，並根據劇情的需要表演舞蹈片段或
游離於劇情穿插一些舞蹈。而作為具有舞臺藝術和造型藝術雙重屬性
的舞臺美術在元雜劇中也產生了重要作用。從山西明應王殿「忠都秀
在此作場」壁畫看，元雜劇的人物裝扮既有素面和花面的化裝，亦有
假髯的人物化裝造型。服裝亦有「披秉」、「素扮」、「道扮」、「藍扮」
之分。幕幔等舞臺裝置及桌、椅、刀、劍等「砌末」（道具）的運
用，烘托了環境氣氛。

　　諸門類藝術綜合在一起，不僅使元雜劇無體不備，形成獨特民族
風格的戲曲藝術形式，而且使諸門類藝術自身得到了發展。在戲劇文
學方面，產生了韻文和散文結合的結構完整的劇本，一個完整的故事
分折敘述，而每一折既是音樂組織單元，也是故事情節發展的自然段
落，它不受時間、地點的限制，每一折大都包括了較多的場次，為演
員的活動留下了廣闊的天地，也給觀眾提供了想像的餘地。元雜劇音
樂也頗具特色，它廣泛吸收各種音樂素材，又以嚴格的形式把它們組
織起來，豐富性與條理性並存；在嚴格的程式中，又允許根據劇情的
需要自由變化，形成了原則性與靈活性並存的特點。元雜劇音樂已經
是一種成熟的音樂，它象徵著戲曲音樂的成熟。舞蹈融進了雜劇的同
時誕生了戲曲舞蹈，戲曲舞蹈以其戲劇性特徵豐富了民族舞蹈的內
涵。而造型藝術的加盟，則使美術產生了新的樣式──舞臺美術，儘
管當時它還不太成熟，但為以後舞臺美術發展奠定了基礎。

五　繼往開來、承上啟下

　　如果把中國藝術的發展比喻成一條川流不息的長河，那麼在流經
元代這一特定的地域時，就會發現此時這條藝術長河已經形成了支流

交匯、河面遼闊、波濤洶湧、浪花四起的壯觀景象。在空前的民族大融合的過程中，各民族文化藝術融會在一起，使元代藝術從整體上呈現出鮮活的氣息。廣闊的地域時空和心理時空使得元代藝術的視野開闊，在城市、在鄉村、在大都、在邊疆都開出了絢麗之花。各種藝術門類、各種藝術風格所反映的時代審美思潮高低起伏，色彩紛呈，令人眼花繚亂。

從中國文化藝術的發展脈絡來看，元代藝術處於繼續發展的階段。作為歷史鏈條中的一環，元代藝術具有承上啟下、繼往開來的重要地位。從某種意義上說，元代藝術是宋代藝術的進一步發展，文人畫承繼了宋代的傳統，元雜劇承繼了宋雜劇和金院本的傳統，在承繼中加以創新，使之邁上一個更高的臺階。就文人畫而言，宋代只是序幕，真正的發展是在元代。在遭受歧視的環境中，元代文人不僅沒有動搖創作文人畫的決心，反而更加堅定了捍衛和弘揚傳統文化的信心，更加執著地開拓文人畫的意境。而元雜劇既繼承了固有的傳統，又有大的突破，超越了宋雜劇和金院本，從表演手段、表演技巧、演員角色分工和表演形式等各個方面形成了中國戲曲獨特的美學形式、美學風格和美學品位。

元代歷史雖然短暫，但元代藝術卻具有里程碑的意義。元代戲曲、音樂、舞蹈、書畫、雕塑、建築、工藝美術對後世的影響是多方面的。明清兩代的藝術，無不從元代藝術中汲取營養。元代盛行的雜劇、南戲、北曲等藝術不僅在明代初期仍然流行，而且在明中後期和清代仍然具有重要的啟示作用。明傳奇就是在南戲和元雜劇的基礎上發展而來的。清代盛行的地方戲與元雜劇亦有一定的淵源關係。明代的曲藝活動也是在元代說唱藝術的基礎上發展起來的。元代盛行的南北曲，到了明代，成為歌唱音樂的主流。造型藝術方面更為明顯，明清北京城及宮殿的建造，都借鑒了元大都的經驗。元代文人畫則成為

後世的範本，無論是「明四家」及陳淳、徐渭，還是清代的石濤、八
大山人，都將元代文人畫作為學習的榜樣；直到近現代，元代文人畫
仍然在畫壇發揮著重要影響。

（李 一）

第八章
明代

　　中華藝術發展到明代，進入了一個新的天地。戲曲和繪畫分別在明代的表演藝術和造型藝術中居於主導地位。戲曲方面，「眾體兼備」、「有容乃大」的傳奇發展到空前的高度，代表了一代藝術之輝煌。傳奇對音樂和舞蹈的吸收融會，也對音樂和舞蹈的發展形成有力的推動。繪畫方面，注重情感抒發、強調筆墨表現的文人畫成為畫壇執牛耳者，代表了明代繪畫的最高成就。以版畫為代表的各類世俗繪畫也蓬勃興起，廣泛滲透於社會各階層的文化生活。

　　明代藝術經歷了明初的沉寂、中葉的復興和晚期的繁盛三個階段。明初，在文化專制的鉗制下，藝術一度陷於低谷。明中葉以後，隨著人本主義思想風潮的出現，各項藝術得到強有力的推動。至明後期，傳奇已形成「曲海詞山」的盛況。文人畫也在元代文人畫基礎上繼續發展，並在新的時代氛圍中表現出更強烈的個性。與此同時活躍於民間的戲曲、小曲、平話、詞話、舞蹈等表演藝術在市民社會中找到了最適宜的生長土壤，由此顯示出強大的生命力和影響力。多姿多彩的民間繪畫也在新的社會需求的推動下蓬勃發展，木刻版畫、卷軸畫和各類工藝美術都相當興盛。

　　總之，這是一個人情暢發、藝術繁盛的時代——既是文人藝術昇華到新的高度的時代，也是通俗文藝萬紫千紅、浩浩蕩蕩的時代。在漢民族的藝術不斷演化推進的同時，少數民族的音樂、舞蹈和工藝美術也在本民族的傳統基礎上有了顯著發展。

第一節　專制統治下的藝術

一　明初文化專制對藝術的壓抑

　　朱元璋（1328-1398）推翻元朝，於一三六八年建立明王朝後，鑒於元統治者的殘酷壓榨和連年的戰爭對社會經濟的嚴重破壞，採取了減賦免稅、休養生息等辦法，使經濟得到較快的恢復和發展。與此同時，朱元璋在政治、文化等領域採取了一系列加強中央集權的措施，以鞏固剛建立起來的政權。

　　明初的政府機構仍然沿用元朝的體制。中央設中書省，由左右丞相總理吏、戶、禮、兵、刑、工六部事務；地方設行中書省，統轄地方軍政要務。這種體制，使中央的權力較多為丞相掌握，地方行中書省的權力也很大。朱元璋為了加強君權，很快便採取了一系列斷然措施。洪武九年（1376），他下令改各地行中書省為承宣佈政使司，每司設左右布政使各一人，只理民政，不管軍務，由此削弱了行省的權力。洪武十四年（1381），他又以陰謀政變的罪名殺了丞相胡惟庸，乘機廢除中書省和丞相制，將原屬中書省和丞相的權力分別劃歸六部，六部尚書直接對皇帝負責。這樣，朝中大權已完全集於皇帝一人之手。

　　為了嚴密控制臣僚，朱元璋又於洪武十五年（1382）設錦衣衛，下設鎮撫司，從事對官員的偵查、逮捕、審問、判刑等活動，臣下的一言一行都落入朱元璋的監控之中。據明人葉盛在《水東日記》卷四記載錢宰有一天從朝中返家後吟詩一首：「四鼓冬冬起著衣，午門朝見尚嫌遲。何時得遂田園樂，睡到人間飯熟時。」翌日朱元璋朝見群臣時，便對錢宰說：你昨天作了一首好詩，然而我何嘗「嫌」你，何

不改用「憂」字？錢宰嚇得立即跪地請罪。由此可見無所不在的特務統治之一斑。

　　朱元璋在意識形態領域也實行嚴厲的專制統治，以此作為加強中央集權的重要措施。洪武初，朱元璋建都於南京，又定臨濠（鳳陽）為中都，兩都的宮殿建築，在太廟、社稷等佈局方面都突出了「君權神授」思想，以強調體現朱明政權的合法地位和集權統治觀念。永樂帝朱棣遷都北京，又在北京興建皇宮紫禁城。紫禁城分外朝、內廷兩區，佈局上突出一條自午門至玄武門的南北中軸線（重合於北京城中軸線），沿中軸線佈置外朝主要建築前三殿（太和殿、中和殿、保和殿）和內廷主要建築後三宮。其餘宮室則對稱地分佈在中軸線左右，並以間數多少、屋頂樣式繁簡、院落大小及殿庭廣狹等明確區分出各宮室的主次。在設計上又強調象徵意義，如內廷的乾清、坤寧二宮象徵天地，乾清宮東西廡日精門、月華門象徵日月，東西六宮象徵十二辰，乾東西五所象徵天干等。大量的殿庭院落由此而組成了一個既主從分明，又統一和諧的整體，以喻示皇權的至高無上和君臣、父子、夫婦等封建倫常關係。朱元璋立國之初，還曾親自創建宮廷樂舞，「命儒臣考定八音，修造樂器，參定樂章。其登歌之詞，多自裁定」[1]。宮廷樂舞主要為宮中的祭祀、朝賀、宴饗等活動而設。其中祭祀用的《中和韶樂》規模最大，表演者連「歌生」、「舞生」在內達二百餘人，歌詞突出渲染了皇帝與上天的關係。「文武之舞」和「四夷之舞」也體現了同一宗旨：「武舞曰〈平定天下之舞〉，象以武功定禍亂也；文舞曰〈車書會同之舞〉，象以文德致太平也；四夷舞曰〈撫安四夷之舞〉，象以威德服遠人也。」[2]宮廷畫家為朱元璋畫的肖像，也

1　〔清〕張廷玉等：《明史・樂志》（北京市：中華書局，1974年），卷61。
2　〔清〕張廷玉等：《明史・樂志》（北京市：中華書局，1974年），卷61。

著意於體現皇權的威懾力量：他的「真容」顯示出雍容豐偉的帝王氣象；他的「疑像」（俗稱「豬相」）則表現了他的猜疑心態。朱元璋迭興文字獄的做法，在前代帝王中也是少見的。如浙江府學教授林元亮作〈謝增俸表〉中，有「作則垂憲」之語，常州府學訓導蔣鎮作《賀正旦表》中，有「睿性生知」等語，少諳文墨的朱元璋偏把「則」念作「賊」，以為是譏諷他參加過紅巾軍，把「生」念作「僧」，以為是嘲笑他當過和尚，於是將林、蔣二人處以極刑。宮廷畫家稍不稱旨，也會招來殺身之禍。如趙原因畫歷代功臣像不稱旨而坐死，周位因同列所忌受讒而死，盛著因畫水母乘龍壁畫不合「聖意」而棄市。其他如王蒙、徐賁、陳汝秩、宋燧、高啟、楊基等文人書畫家，也都因「有忤聖意」而被殺。

朱元璋不僅直接控制宮廷樂舞和繪畫，對民間的藝術活動也嚴加鉗制。這在洪武年間頒佈的一系列法令中有明確體現。如一則法令規定：「凡樂人搬做雜劇戲文，不許妝扮歷代帝王後妃忠臣烈士先聖先賢神像，違者杖一百；官民之家，容令妝扮者與同罪；其神仙道扮及義夫節婦孝子順孫勸人為善者，不在禁限。」[3]甚至還有這樣的命令：「在京但有軍官軍人學唱的，割了舌頭；下棋打雙陸的，斷手；蹴圓的，卸腳……」[4]朱元璋對「多恒舞酣歌，不事生產」的元代遺風也力圖禁革。他下令在中街立一高樓，派士兵從樓上偵望，發現有弦管歌舞者，「即縛至倒懸樓上，飲水三日而死」[5]。朱棣繼承了乃父衣缽，也嚴禁扮演「褻瀆帝王聖賢」的「駕頭雜劇」，並嚴禁收藏和印賣法規以外的戲曲和詞曲本子，「敢有收藏的，全家殺了」[6]。如此

3　〈刑律雜犯〉，《大明律講解》，卷26。
4　〔明〕顧起元：〈國初榜文〉，《客座贅語》，卷10。
5　〔清〕李光地：〈歷代〉，《榕村語錄》，卷22。
6　〔明〕顧起元：〈國初榜文〉，《客座贅語》，卷10。

嚴酷的文化專制，使明初的藝術遭到極大破壞，勾欄瓦肆的演出甚少，出現一片蕭條景象。

　　與此同時，朱元璋為了從內部穩定統治，使自己的眾多子孫不致有非分之想，又以「聲色」手段籠絡各路藩王。如李開先〈張小山小令後序〉記道：「洪武初年，親王之國，必以詞曲一千七百本賜之。」[7]政治上不能有所作為的藩王們，便往往寄情於聲歌酒色。朱元璋第十七子朱權和孫子朱有燉，都沉湎於雜劇和北曲的創作。他們的不少作品都是在自己的府邸中演出，場面豪華奢侈，內容也不外「神仙道扮及義夫節婦、孝子順孫」之類。

　　明初統治者又人力推行程朱理學，實行八股取士。科舉制禁錮了士人的思想，對文藝創作也有明顯的消極影響。誠如何良俊〈曲論〉所言：「祖宗開國，尊崇儒術，士大夫恥留心辭曲，雜劇與舊戲文本皆不傳。」[8]這與元代長期不行科舉，致使大批文人轉而從事雜劇創作的局面恰好相反。在八股取士的導向下，即使文人從事創作，其作品也往往充滿道學氣味。以致「戲臺上考試人倫」和「以時文為南曲」，在明前期成為戲曲創作的一種風氣。成化年間文淵閣大學士邱濬所作傳奇《伍倫全備忠孝記》，便是該類創作的典型之例。

　　粗暴的文化專制政策，使帝王意志和封建正統觀念在文藝中佔據著突出地位。書畫藝術的宮廷化和貴族化就是突出的例子。不少書家被徵召入宮，為皇室繕寫詔敕、題奏等公文和書籍簿冊。為迎合帝王的愛好和體現皇家的氣派，書法風格也追求廟堂之美，逐漸形成了規正婉麗、中和端莊的「臺閣體」。這種書風，儘管有雍容華貴的皇家氣象，但卻刻板劃一，最終導致千字一體、千人一面，扼殺了書法藝

7　〔明〕李開先：〈張小山小令後序〉，《閒居集》，卷6。

8　〔明〕何良俊：〈曲論〉，《中國古典戲曲論著集成》（北京市：中國戲劇出版社，1959年），第4集，頁6。

術的個性和創新。繪畫方面，洪武時即網羅畫家為宮廷服務，永樂帝時還試圖模仿宋代翰林圖畫院制度建立畫院。至宣德年間，宮廷畫家已人才濟濟，畫院機構也正式建立並興盛一時，但創作上完全以體現帝王意志為主旨。尤其人物畫突出政教功能，往往借歷史故事以示「鑒戒」。如〈皇明典故紀聞〉所記：「太祖嘗命畫古孝行及身所經歷艱難起家戰伐之事為圖，以示子孫。且謂侍臣曰：『富貴易驕，艱難易忽，久遠易忘。後世子孫，生長深宮，惟見富貴，習於奢侈，不知祖宗積累之難。故示之以此，使朝夕觀覽，庶有所警也。』」劉俊的〈雪夜訪普圖〉、商喜的〈關羽擒將圖〉等表彰前代賢臣良將的作品，也是「借古喻今」，為當朝所用。這類作品主題鮮明，技藝也很高，但缺乏有感而發的激情，殊少藝術感染力，遠遜於宋代宮廷繪畫。

　　從某些方面看，明初統治者也給藝術帶來一些積極影響。如朱元璋對《琵琶記》的提倡，便對這部傳奇的流行產生了一定作用。《琵琶記》的流行，又為明中期以後傳奇興起在藝術上作了準備。又如朱棣下令纂修的「御覽」巨篇《永樂大典》，收錄了戲文（傳奇）和雜劇劇本共四十八卷，評話話本共二十六卷。這些作品雖然後來大部分散佚，但也有部分倖存下來。今尚存留的「永樂大典戲文三種」，便成為宋元戲曲的珍貴文獻，其中《張協狀元》為我國現存最早的戲曲劇本。又如宮廷畫家商喜的〈宣宗行樂圖〉軸、佚名的〈憲宗元宵行樂圖〉等巨幅畫卷，真實而細緻地表現了宮廷生活，對民間的散樂百戲和體育表演也有精細的描繪，具有重要價值。宮廷花鳥畫的多種風格樣式，也對後世花鳥畫有長遠影響。尤其設色沒骨法和水墨寫意法，對文人花鳥畫的發展有啟迪作用。不過總體而言，明初的文化專制政策，給藝術帶來的破壞性影響極大。從洪武到成化的一百多年中，戲曲幾乎沒有出現過像樣的作品，其他領域的好作品也不多見。

二　明中葉意識形態的失控與藝術的生機

　　成化年間，憲宗朱見深迷信僧道，宦官汪直等專權，朝政混亂。正德年間，武宗朱厚照更是荒淫無道，視政事為兒戲。他以豹房為「新宅」，日召教坊妓女承應。又嫌「近來音樂廢缺，非所以重觀瞻」，要禮部「選三院樂工嚴督教習」，並要各地「精選通藝業者送京師供應，以充三院樂工」，於是「筋斗百戲之等（類），充雜禁廷矣」[9]。其後的明世宗朱厚熜，則迷信方術、寵用道士，一心要修煉成仙，以至長年不上朝聽政，嚴嵩等權臣乘機大肆營私舞弊。在「朝綱廢弛」、政治腐敗的局面下，統治者放鬆了對意識形態的控制，這正好為藝術的恢復和發展留出了空隙。朝政的黑暗又使不少士人在政治上失意灰心，於是優遊縱逸之風開始在文人中盛行，不少人傾情於藝術創作和聲色享受。在此局面下，明中葉的藝術有了明顯的發展，戲曲、音樂和繪畫都出現了一批重要作品。

　　北曲和雜劇創作在正統、天順前後已冷寂，但正德年間重又泛起波瀾。正德、嘉靖年間，與北曲和雜劇關係密切的著名文士，有南京陳鐸，江南祝允明、唐寅，關中康海、王九思，滇蜀楊慎和山東李開先、馮惟敏等。陳鐸（弘治、正德年間人，生卒年不詳）本為世襲軍官，卻對曲樂更為熱心和在行。有這樣一則記載：「指揮陳鐸，以詞曲馳名。偶因衛事謁魏國公（徐輝祖）於本府，徐公問：『可是能詞曲之陳鐸乎？』鐸應之曰：『是。』又問：『能唱乎？』鐸遂袖中取出牙板，高歌一曲。徐公揮之去，乃曰：『陳鐸是金帶指揮，不與朝廷做事，牙板隨身，何其卑也！』」[10]被目為「關西風流領袖」的康海

9　〔清〕夏燮：《明通鑒》，卷42。
10　〔明〕周暉：〈牙板隨身〉，《金陵瑣事》，卷3，清文浩堂本。

（1475-1540）和王九思（1468-1551），兩人同鄉同官，同屬文界「前七子」，又同以宦官劉瑾事去職。罷歸後兩人又同好北曲，各寫成一部雜劇《中山狼》，表達對官場奸邪之輩的憎惡。康海尤其放曠，「既罷免，以山水聲妓自娛，間作樂府小令，使二青衣被之弦索，歌以侑觴」。游南北山水時，常「停驂命酒，歌其所制感慨之詞，飄飄然輒欲仙去」[11]。楊慎（1488-1559）為正德六年狀元，後因忤嘉靖帝旨意，謫戍雲南達三十餘年之久。在滇時放浪形骸，常傅粉弄妝，行歌滇市中，旁若無人。所作北曲（包括劇曲）有《洞天玄記》和《陶情樂府》、《續陶情樂府》等，另有唱述歷史興廢的《歷代史略十段錦詞話》。

傳奇創作在嘉靖年間也有重大收穫，出現了無名氏《鳴鳳記》、李開先《寶劍記》和梁辰魚《浣紗記》三部重要作品。它們都反映的是統治集團內部的鬥爭，尤其《鳴鳳記》直接取材於嘉靖當代反對奸臣嚴嵩父子的鬥爭，開闢了戲曲的現實題材創作之路。這三部作品的出現，改變了明前期百餘年中劇壇萬馬齊喑的局面，傳奇創作由此轉興。從明初統治者利用文藝為專制統治服務，到明中期文人利用文藝抨擊黑暗政治，這是一個很大的歷史進步。明後期的傳奇，如《冰山記》、《磨忠記》等也延續了這一傳統，將戲曲作為聲援東林黨人、討伐魏忠賢閹宦集團的武器，表現出強烈的戰鬥精神。另一方面，隨著越來越多的文人投身傳奇創作，傳奇的體制開始走向全面規範。嘉靖以後，魏良輔的「水磨」唱曲法創製成功，隨即梁辰魚的《浣紗記》將「水磨」唱法用於傳奇演唱，又有蔣孝等開始為南曲編制「曲譜」，這些都意味著傳奇進入一個前所未有的新時代。

在書畫領域，弘治、正德年間，已有不少文人書畫家追求獨立人

11 〔清〕錢謙益：《康修撰海》，《列朝詩集小傳》丙集。

格，張揚主體意識，創作上自我作祖。蘇州地區一批以「狂簡」著稱的文士便是代表，其中最突出的是祝允明、唐寅和張靈等。祝允明（1460-1526）以書法名世，為「吳中三家」之首。他中舉後屢試不第，便墮入遊戲人生一途，放蕩不羈。他在《祝子罪知》一書中大膽非議儒家推崇的「先賢」，「謂湯武非聖人，伊尹為不臣，孟子非賢人」，被人目為「言人之所不敢言，刻而戾，僻而肆」[12]的狂士。「伯虎（唐寅）嘗夏月訪祝枝山（允明），枝山適大醉，裸體縱筆疾書，了不為謝。伯虎戲謂曰：『無衣無褐，何以卒歲？』枝山遽答曰：『豈曰無衣，與子同袍。』」[13]如此行徑，與東晉「竹林七賢」之一劉伶在家裸身縱酒之故事何其相似。祝允明中年以後書體由楷書轉為草書、行書，書風由規整變為狂縱，最終形成豪放縱逸、不主故常、不計工拙的狂草風格，也突出體現了他的個性。唐寅（1470-1523）更是一位不拘禮規、以「文才輕豔」著稱的風流才子。他曾和祝允明假扮玄妙觀募緣道者，以修葺廟觀為名募得五百金，然後呼朋引伴，挾群妓暢飲。他經常為女性包括青樓女子畫像，並題以豔詩，如〈秋風紈扇圖〉、〈李端端落籍圖〉、〈陶穀贈詞圖〉等便屬此類作品。民間因而演繹出《三笑姻緣》的傳奇故事，並盛傳唐寅擅畫春宮圖。這批文人的「狂放」行為，既體現了對獨立個性和精神自由的追求，也曲折表現出對腐敗政治的不滿。

第二節　晚明人文思潮與藝術的復興

　　萬曆年間，神宗朱翊鈞也荒於朝政，醉心聲色享樂和仙道之術。以李贄、湯顯祖等為代表的人文主義思潮恰在此時興起，對明後期的

12　〔清〕永瑢等：〈祝子罪知〉，《四庫全書總目提要》，卷124。
13　〈唐伯虎軼事〉，卷2，《唐伯虎全集》（北京市：中國書店，1985年）。

社會和文化產生了巨大影響。這一思潮與理學趨於解體相伴隨，其社
會根源在於明中葉以後資本主義的萌芽和市民運動的興起。在這股人
文思潮的有力推動下，明代藝術終於進入了蓬勃發展的興盛時期，取
得了彪炳一代的巨大成就。

一　資本主義萌芽和市民運動興起

　　作為資本主義生產方式的基礎的雇傭勞動，在中國早已出現，只
是數量和規模很小，在性質上還未成為資本主義生產關係的萌芽。至
明中葉，在東南沿海一帶的絲織業、棉布業、榨油業和礦冶業中，已
出現成批的雇傭勞動者。如《明實錄·神宗實錄》記述當時蘇州絲織
業的情形：「吳民生齒最煩，恆產絕少，家杼軸而戶纂組，機戶出
資，織工出力，相依為命久矣。」又如萬曆年間蘇州人鄭灝，其家有
「織帛工及挽絲傭各數十人」[14]，可見當時蘇州絲織業的生產規模和
傭工數量已相當可觀。棉紡織業也很發達，如松江府「郊西尤墩布輕
細潔白，市肆取以造襪，諸商收鬻稱於四方，號『尤墩布襪』」[15]。礦
冶業在明後期也有較大發展，如廣東韶、惠一帶「每山起爐，少則五
六座，多則一二十座，每爐聚集二三百人」[16]。以上情形說明，明中
期以後，在部分工礦業部門已出現資本主義生產關係的萌芽。

　　明代的對外貿易也有顯著發展。鄭和（1371或1375-1433或
1435）在歷永樂、洪熙、宣德三朝的二十九年間，曾先後七次率領龐
大船隊下西洋。船隊從我國東南沿海出發，穿麻六甲海峽，橫渡印度
洋，至波斯和非洲東海岸，行蹤遍及三十幾個國家和地區。鄭和每次

14　〔明〕陸粲：《庚巳編》，卷4。

15　《蘇州府部匯考八·蘇州府風俗考》，《古今圖書集成·職方典》，卷676。

16　〔明〕戴璟等：《廣東通志初稿》，卷30。

出洋，都帶去大量金銀、絲綢、瓷器、茶葉等，帶回來大量象牙、染
料、胡椒、硫磺、寶石等異國的土特產。在世界航海史上，鄭和下西
洋比哥倫布發現美洲新大陸的航行還要早半個多世紀。在鄭和下西洋
後，民間的對外貿易也有較快的發展。隆慶年間，已允許私人海商到
東西洋沿岸經商。在福建漳州的月泉港，有時停泊的商船有一百多
艘。萬曆二十一年（1593），一次回到月泉港的船隻就達二十四艘，
足見其貿易規模之大。福建的泉州和江蘇的太倉，也是對外貿易的重
要港口。十六世紀五〇年代以後，廣東香山縣的澳門逐漸被葡萄牙人
竊據，「西洋之人往來中國者，向以香山澳中為艤舟之所」[17]，與內地
的商貿往來也日漸增多。湯顯祖在萬曆二十年（1592）南下時，曾取
道澳門，參觀了香山壘利巴寺，即聖保羅（San, Paulo）教堂。他把
所見到的新奇景象，寫進了傳奇《牡丹亭》第二十一齣〈謁遇〉中。
該出首先說明「這寺原是番鬼們（指洋商）建造，以便迎接收寶官
員」，然後歷數從萬里之外海運而來的貓眼、母碌、柳金芽、溫涼玉
斝、明月珠、珊瑚樹等奇珍異寶。作者通過劇中人之口，對奔波於海
上的商人略有記述：「大海寶藏多，船舫遇風波。商人持重寶，險路
怕經過。」

　　正當工礦業和對外貿易獲得較快發展之時，統治者加大了對各地
工礦和商貿的稅收。僅萬曆二十二年（1594），月泉港的稅收就達二
萬九千餘兩。統治者的橫征暴斂，激起了市民的普遍反抗。如神宗朱
翊鈞派太監馬堂到福建收稅，「舟車無遺，雞豚悉算」，引發了商民的
抗稅暴動。憤怒的商民包圍了稅府官署，聲言要殺馬堂，馬堂的不少
爪牙被投入海中，馬堂連夜逃遁。萬曆二十九年（1601），在江南絲
織業重鎮蘇州，織工葛賢（即葛成）帶領市民兩千餘人，發起了反抗

17 〔明〕王臨亨：〈志外夷〉，《粵劍篇》，卷3。

稅使孫隆的暴動。孫隆的參隨被亂石砸死，一些爪牙被扔進河裡，孫隆不得不化裝逃竄。還有兩起大的抗稅暴動：萬曆三十年（1602），江西景德鎮等地市民驅逐礦監潘相，火燒稅署；萬曆三十四年（1606），雲南發生「民變」，殺死稅監楊榮及其黨羽兩百餘人。

　　聲勢浩大、連續不斷的市民運動，證明工商業者已開始登上歷史舞臺。政治和經濟領域的這些變化，在文學藝術中得到一定反映。尤其萬曆以後，文藝作品對市民階層的生活和思想感情有了更多反映。馮夢龍（1574-1646）是一位提倡市民文藝的大家。在他編訂的短篇話本小說集「三言」（《喻世明言》、《警世通言》、《醒世恒言》）中，〈賣油郎獨佔花魁〉、〈蔣興哥重會珍珠衫〉、〈呂大郎還金完骨肉〉、〈劉小官雌雄兄弟〉等不少篇章都反映了工商業者的生活。作品或描寫他們的愛情，或褒揚他們的道德，或反映他們的事業，市民已昂首闊步成為作品的主要人物。根據小說〈蔣興哥重會珍珠衫〉改編的明傳奇《珍珠衫》，寫行商王士英與巧兒（即小說中的蔣興哥與王三巧）本是一對恩愛夫妻，因丈夫出外經商，妻子在家有了外遇，但最後還是重歸於好，夫妻團圓。這部作品反映了在經濟領域出現重要變化後，道德觀念也在發生變化，舊的貞節觀在市民中已趨淡薄。蘇州的市民暴動，在明傳奇中也有描寫。明末傳奇《冰山記》，即寫市民顏佩韋等反對魏忠賢閹黨的抗爭。此劇某次演出時，「觀者數萬人」，「至顏佩韋擊殺緹騎」，觀眾「嗥呼跳蹴，洶洶崩屋」[18]。李玉的傳奇《清忠譜》對這場市民抗爭也有反映。他的另一部傳奇《萬民安》，寫萬曆時織匠葛成領導蘇州市民暴動，起義中他被捕，「臨刑地震」，後來地方官吏和社會賢達將他營救出獄。[19]晚明這一批直接描寫市民運動的文藝作品，在中國文藝史上還是首次出現。

18 〔明〕張岱：〈冰山記〉，《陶庵夢憶》，卷7。

19 劇本已逸，劇情據《曲海總目提要》，卷16〈萬民安〉。

　　明後期工商業的發展，在繪畫藝術中也有反映。描寫世俗生活的作品明顯增多，喜愛創作風俗畫的畫家也多有所見。如晚明佚名繪〈南都繁會圖〉，即反映了南京城市工商業的繁榮景象，圖中還有相當篇幅描繪戲曲、百戲、雜技等在市井中的表演。蘇州地區還出現了李士達、袁尚統、張宏等擅長風俗畫的人物畫家，他們的作品極富生活氣息，並有針砭現實的內容。李士達曾公然蔑視萬曆皇帝派往蘇杭的稅監孫隆，他的〈三駝圖〉便尖銳諷刺了社會現實。張宏的〈雜技遊戲圖〉刻畫了市井小民、三教九流的生活面貌，袁尚統的〈曉關舟橋圖〉則對為富不仁之人進行抨擊。風俗畫在宋代以後沉寂了三百餘年，至明後期終於再度蔚然成風，這也是商業城市發展和市民階層壯大的必然結果。對市民生活有較多反映的繪畫，自然深受市民喜愛，以至出現「農工商販，抄寫繪畫，家畜而人有之」[20]的盛況。

二　文藝領域的以「情」反「理」

　　宋明理學作為一種新儒學，重建了孔孟學術思想，特別是把儒家的倫理思想提高到本體論的哲學高度，同時也對道家和佛家的宇宙論、認識論成果有所吸收和改造。在宋明理學把中國古代思想發展到一個新的歷史階段的同時，統治者也充分利用理學，把封建倫理綱常對民眾的統治推到了有史以來最為嚴酷的境地。

　　宋明理學的奠基人——北宋的程顥（1032-1085）、程頤（1033-1107）兄弟，提出了「天理」論，把封建社會的等級制度視為不可改變的「天理」：「父子，君臣，天下之定理」；「上下之分，尊卑之義，理之當也，禮之本也」；並把「人欲」與「天理」對立起來，提出

20　〔明〕葉盛：〈小說戲文〉，《水東日記》，卷21。

「存天理，滅人欲」，「餓死事極小，失節事極大」[21]，以壓制正常的
人情人性。理學的集大成者南宋朱熹（1130-1200），又將人性論與天
理論相聯繫，從本體論的高度進一步發展了二程的天理論體系。他
說：「所謂天理，復是何物？仁、義、禮、智，豈不是天理？君臣、
父子、兄弟、夫婦、朋友，豈不是天理？」[22]並把「人欲」與「天
理」的對立推到更為絕對的境地：「人之一心，天理存，則人欲亡；
人欲勝，則天理滅。未有天理人欲夾雜者。」[23]

　　程朱理學對明代社會的影響很大。明王朝建立之初，朱元璋即
稱：「天下甫定，朕願與諸儒講明治道。」[24]明初統治者實際上尊崇的
是程朱理學，尤其是朱學。自永樂十二年（1414）始，朝廷命大批儒
生用了近半個世紀纂修《五經大全》、《四書大全》、《性理大全》三部
理學著作，卷帙達二百六十卷。《五經大全》以程朱理學的經學注疏
為依據，《四書大全》多以朱熹的《四書集注》為準繩，它們成了朝
臣士林的必讀書和科舉考試的範本。從此程朱理學成了明代的官方哲
學，取得了唯我獨尊的正統地位。與此同時，明初統治者也極力將程
朱理學的倫理說教貫徹在藝術創作中。在此形勢下，明前期的藝術中
出現了不少宣揚封建倫理的作品。如傳奇《伍倫全備忠孝記》、《香囊
記》等，就是深受理學影響的理念化之作。

　　明中期形成的王守仁心學，象徵著理學進入一個新的階段。王守
仁（1472-1528）號陽明，其心學又稱陽明心學。他繼承和發展了宋代
陸九淵的哲學思想，吸收了禪宗的「明心見性」觀念，建立了以「致
良知」為理論框架的心學體系。陽明心學和程朱理學都是以倫理學為

21 《河南程氏遺書》，卷5，《周易程氏傳》，卷1，《河南程氏遺書》，卷24、卷22下。
22 《答吳鬥南》，《朱子文集》，卷59。
23 《力行》，《朱子語類》，卷13。
24 〔清〕張廷玉等：《明史‧太祖本紀》（北京市：中華書局，1974年），卷2。

主體的本體論，在「存天理，滅人欲」一點上，二者相同。王守仁有「破山中賊易，破心中賊難」之說；為了「破心中賊」，他主張把文學藝術作為宣揚「天理」的工具，提倡戲曲「只取忠臣孝子故事，使愚俗百姓人人易曉，無意中感激他良知起來，卻于風化有益」[25]。但陽明心學以「心」為本體，不同於程朱理學以「理」為本體，其所謂「心」也不像程朱的「理」那樣突出超感性的先驗規範，而是更多依賴於「身心」，這就使得王學更多與感性的東西血肉相連。王學中感性與理性的糾纏不清乃至相互衝突，為理學的解體播下了種子。此外，王學宣揚人人可以不靠聖人，而是靠自己的「良知」達到道德的完善，已有了一些近代的平等思想。後來的王學左派正是發展了王陽明的以上兩種思想，從而把理學引向解體的。

　　「一部晚明思想史，幾乎可以說是一部王學解體史。這個解體過程結束了，新時代也就出現了。」[26]王學左派（即泰州學派）的代表人物是王畿（1498-1583）和王艮（1483-1541）。他們發展了王陽明「心即理」的思想，強調「人心本自樂」和「百姓日用即道」，重視人的感性欲求，將原來不食人間煙火的「天理」引向「百姓日用」，甚至公然提出「天理者，天然自有之理也；才欲安排如何，便是人欲」[27]。有人更直截了當地提出：「人欲恰好處，即天理也。」[28]由程朱理學和陽明心學的「存天理，滅人欲」，到王學左派的「天理便是人欲」，意味著理學的解體。理學的解體，為明後期帶來了一場充滿生氣的思想解放風潮。

25　〔明〕王守仁：《傳習錄》，卷下。

26　嵇文甫：《晚明思想史論》（北京市：東方出版社，1996年），頁14（按：此書寫於1943年，原由上海世界書局1944年出版）。

27　〔清〕黃宗羲：《心齋語錄》，《明儒學案》，卷32。

28　〔清〕陳確：《瞽言四‧無欲作聖辨》，《陳確集》（下）。

　　這場思想風潮的一個重要社會根源，在於工商業者隊伍的壯大並開始走上政治舞臺。工商業者注重實利和人的物質欲求，這與「滅人欲」的「天理」相對立。明中葉無名氏傳奇《金印記》，就反映了「今時人之俗，皆治產業而力工商」和「輕貧重富」的世風——蘇秦的父母、兄嫂、妻子等幾乎全家人都信奉這樣的觀念，而不贊同「偏要攻書而事口舌」的蘇秦。這也形象地說明：工商業者走上政治舞臺和「輕貧重富」的利欲觀念的發展，正是理學解體的一種社會基礎，也是在嘉靖、萬曆間醸成一場重人欲、反天理的思想解放風潮的條件之一。在這場風潮中，李贄（1527-1602）是一位重要旗手。李贄的哲學思想直接來源於王學左派。他的「童心說」認為，世上只有未被「理義」蔽障的心，才是最純真的；一旦「以聞見道理為心矣」，就會「以假人言假言」。他從「穿衣吃飯即是人倫物理」的觀念出發，把《琵琶記》中反對兒子去「事君」的蔡母稱作「聖母」[29]。他還稱讚寡婦卓文君自主婚姻是對己負責的「大計」，否則將「徒失佳偶，空負良緣」[30]。這是對程頤等人「餓死事極小，失節事極大」之類主張的公然否定。李贄的思想，也反映了市民在新的歷史時期的思想感情和政治理想。如他在〈答耿司寇〉中寫道：「市井小夫，身履是事口便說是事，做生意者便說生意，力田者但說力田。鑿鑿有味，真有德之言，令人聽之忘倦矣。」他在〈德業儒臣論後〉一文中，公開為工商業者的「私心」辯護：「夫私者人之心也。人必有私而後其心乃見；如無私則無心矣。」這已與儒家傳統的輕利重義觀念迥然不同了。

　　明代的人本主義，淵源於先秦的原始人本主義。湯顯祖的「天地之性人為貴」，便來源於《禮記・禮運》所言「人者，天地之心也」，

29　《李卓吾批評琵琶記》第四出〈蔡公逼試〉眉批，《古本戲曲叢刊・初集》，明容與堂刻本。

30　〔明〕李贄：《詞學儒臣・司馬相如》，《藏書・儒臣傳》，卷37。

不過已帶有近代色彩。但先秦儒家的原始人本主義，已被漢代董仲舒的「君權神授」所替換，被宋明理學的「天理存，人欲滅」所篡改。故李贄、湯顯祖等人的人本主義思想，不能不將宋明理學尊奉的封建道德作為自己的突破口。

　　明後期，以戲曲為代表的藝術創作進入了一個繁花似錦的新時代，特別是湧現出一大批優秀的傳奇作品，這與王學左派和李贄等人的影響有很大關係。戲曲領域的以「情」反「理」的浪潮，以徐渭和湯顯祖為中堅力量，他們的優秀創作是時代精神的體現。徐渭竭力反對「以時文為南曲」的傾向，創作了雜劇《四聲猿》和《歌代嘯》。在《雌木蘭》、《女狀元》（《四聲猿》中的兩部短劇）中，他發出了「世間好事屬何人？不在男兒在女子」的吶喊，激烈抨擊歧視女性的禮教。湯顯祖（1550-1616）的哲學思想和文藝觀點，與王學左派更有密不可分的聯繫。早在少年時代，湯顯祖就拜泰州學派的羅汝芳為師，他的「貴生說」直接繼承了羅的「唯生論」。湯顯祖受李贄的影響也很深，曾將李贄的《藏書》和《焚書》喻為「美劍」。李贄反對文藝創作以理節情，將「發乎情，止乎禮義」的傳統格範改為「發於情性，由乎自然」，認為「自然發於情性，則自然止乎禮義，非情性之外複有禮義可止也」[31]。湯顯祖也反對藝術創作「以理相格」，主張情之「一往而深」，對壓制人欲的「天理」予以激烈抨擊。在傳奇《牡丹亭》中，他高呼：「天地之性人最貴！」並借主人翁杜麗娘之口唱出了「一生兒愛好是天然」的美好理想。萬曆年間的劇壇在徐渭、湯顯祖的帶動下出現的創作繁榮，一直延續到明末。孟稱舜（1599-1684）的傳奇《嬌紅記》，也是這一時期以「情」反「理」思潮的產物。他在《嬌紅記・題詞》中公開聲言，這部作品完全是「篤

31　〔明〕李贄：〈讀律膚說〉，《焚書》，卷3。

於其性，發於其情」的產物，「豈是以理所當然而為之？」

明中期以後，音樂領域一大新景觀是小曲的風行。小曲由南北曲的部分權杖與市井俚歌俗調融合演變而成，以「市井豔詞」為主體，內容絕大多數為男女風情，格調淺俗。但這類「時尚小令」言情真率，出語坦直，頗能動人，故風靡一時，如沈德符在《顧曲雜言‧時尚小令》中所言：「不問南、北，不問男、女，不問老、幼、良、賤，人人習之，亦人人喜聽之，以至刊佈成帙，舉世傳誦，沁人心腑。」明末馮夢龍還特地編刻《掛枝兒》、《山歌》等小曲集，並在《敘山歌》中，稱讚這類「民間性情之響」是「借男女之真情，發名教之偽藥」。

除大力張揚「情」的作品之外，一些有「褻瀆帝王聖賢」之嫌的作品也時有所見。如萬曆年間孫仁孺所撰傳奇《東郭記》，據《孟子》中的「齊人有一妻一妾」一節敷衍成劇，其中稱孟子為「老孟」加以調侃。竹癡居士雜劇《齊東絕倒》，更對孟子大加諷刺。當時也有衛道士起來干涉，認為是「狎侮大賢，得罪名教」[32]，但朝廷不置可否，不了了之。湯顯祖的傳奇《牡丹亭》、《邯鄲記》等，對唐、宋皇帝也極盡嘲諷之能事。這類戲曲作品，也反映出當時士人思想的活躍。

明後期的書畫界，張揚個人主體意識的代表人物也首推徐渭。他那通脫狂放、眼空千古的個性，既反映在他的著述和雜劇創作中，也貫穿在他的書畫藝術中。徐渭在王陽明「心學」的影響下，反對僵死苛酷的程朱理學，主張藝術「真率寫情」。他認為，能夠「動靜如生，悅性弄情」[33]才是好作品。他創立的潑墨大寫意花卉畫風，用筆縱放，水墨淋漓，不求形似而求生韻。甚至傾倒水墨，透過自然暈滲和橫塗豎抹自然成像，形影如幻。這種自由放逸、縱橫不羈的潑墨寫

32 蔣瑞藻：〈小說考證〉，卷3引《花朝生筆記》。
33 〔明〕徐渭：〈與兩畫史〉，《徐文長三集》，卷16。

意畫風，也淋漓盡致地表達出他懷才不遇的痛苦和狂傲豪恣的性格。徐渭的書法也一本於「情」，不求法度。其草書尤為奇絕，運筆超脫，奔放連綿，字形奇特，大小參差，氣勢雄健，情感激烈，既出之自然，又有一種如癲似狂的「醉」態，袁宏道評之為「八法之散聖，字林之俠客」[34]。晚明著名畫家陳洪綬，也是一位性格狂放之士。他遭遇坎坷，好縱酒狎妓，不循禮制；其繪畫不主故常，直抒情懷，創立了一種以大幅度的誇張變形為特徵的人物畫風。其筆下的人物形象高古奇駭，前無古人，體現了他的獨特性格和亡國之痛給他帶來的內心矛盾和激憤。在徐渭和陳洪綬這樣的書畫家身上，也體現出明代後期人文思潮的重要影響。總之，明後期由王學左派掀起的這場思想解放風潮，對藝術創作的推動很大，影響相當深遠。

　　李贄和湯顯祖等人的人本思想儘管已走在時代前列，卻不可能形成從根本上否定封建制度的思想體系。李贄反對的只是「小德役大德，小賢役大賢」的不平等，以及滅絕人性的封建道德，而並不否定「聖君」。湯顯祖雖然抨擊了奸臣和昏君，但他嚮往清明政治，並認為好的文藝作品「可以合君臣之節」，最終達到「名教之至樂」[35]。他們都不可能從根本上突破時代的侷限。這場人文思潮的時間只有數十年，波及的社會面也有限，並未引起很大的社會動盪，不像西方的啟蒙思想那樣最終導致了封建制度的終結。當時中國資本主義生產關係的萌芽還很稚嫩，同時宋明理學雖然趨於解體，但封建主義和封建道德仍然根深柢固。另一方面，在「天理便是人欲」的思想影響下，人欲橫流的傾向也給文藝帶來了負面影響。《癡婆子傳》、《繡榻野史》等猥褻小說和「春畫」之類，在明後期都流行一時。在傳唱甚廣的小

34 〔明〕袁宏道：〈徐文長傳〉，《徐渭集》（北京市：中華書局，1983年），頁1343。

35 〔明〕湯顯祖：〈宜黃縣戲神清源師廟記〉，《湯顯祖詩文集》（上海市：上海古籍出版社，1982年），卷34，頁1127。

曲中，「淫豔褻狎」之作也占相當比例。文藝領域的這類消極現象，和當時的社會風氣與文化傾向也有直接關係。

三 中、西文化藝術的交流

萬曆年間，中國與歐洲有一場文化交流。這場交流涉及自然科學和人文科學兩大領域，在國內、國外都產生了不同程度的影響，在中國文化史上具有特殊意義。

十六世紀下半葉，先後有意大利人利瑪竇（Matteo Ricci, 1552-1610）、羅明堅（Michele Ruggieri, 1543-1607）、龍華民（Nicolas Longobardi, 1559-1654）等基督教傳教士到中國來傳教。其中影響最大的是利瑪竇。

一五八三年九月十日，利瑪竇從澳門抵達內地。他先落腳於廣東肇慶，後來又到江蘇、山東、河北、北京一帶活動，在中國前後生活了近三十年。

由於中國人對西方宗教很陌生，故利瑪竇採取了因地制宜的傳教辦法。他曾受過很好的數學訓練，於是發揮自己所長，借助于科學知識進行社交活動。這樣，他很快結識了一批知識界的上層名流，如徐光啟、李之藻、瞿太素、楊廷筠、李贄、湯顯祖、葉向高、李戴、鄒元標、馮應京、李日華等，並在他們中間贏得了聲譽。他在一六○五年五月十二日致羅馬總會的信中寫道：「我在此使用自製並予以說明的世界地圖、日時計、天球儀、測象儀和其他器具，獲得世上最偉大數學家的名聲。」[36]他萬萬沒有想到，一張世界地圖竟然會引起中國人那麼大的興趣。他說：「我們在這裡必須提到另一個有助於贏得中

36 〔法〕裴化行著，管震湖譯：《利瑪竇評傳》（北京市：商務印書館，1993年），頁559。

國人好感的發現。他們認為天是圓的，但地是平而方的。他們深信他們的國家就在它的中央。」可是，當「他們得知五大地區的對稱，讀到很多不同民族的風俗，看到許多地名和他們古代作家所取的名字完全一致，這時候他們承認那張地圖確實表示世界的大小和形狀。從此之後，他們對歐洲的教育制度有了更高的評價。」[37]這張地圖在國內影響很大，一印再印，連萬曆帝都感興趣，把它貼在皇宮之中。這張地圖，有助於打破當時國人的封閉意識，使中國人知道了世界之大，知道了別的國家也有長處。

　　自此以後，利瑪竇更為中國知識界器重，「中土士人授其學者遍宇內，而金陵尤甚」[38]。他經常參加文界重要人物的聚會，「當時，儒學博士們比平常都更加活躍，組成不同的團體，開會討論道德問題和追求美德的問題」，其中經常討論的一個問題是「對人性應該怎樣看」[39]。利瑪竇的這些介紹證明，萬曆年間許多文人都把注意力集中在「人」的問題上，一種尋找「人」、發現「人」的人文意識正在覺醒。

　　利瑪竇雖是個傳教士，但他受過良好教育，又來自文藝復興的發源地，故能吸收一些人文主義的思想成果。他傳授給徐光啟（1562-1633）、李之藻（1565-1630）等中國士大夫的知識，有中世紀托勒密體系的天文學、宇宙觀；有畢達哥拉斯精神的科學，如《幾何原本》《同文算指》、《測量法義》；有文藝復興時期的地理學，如〈坤輿萬國全圖〉（即世界地圖）等。利瑪竇經常像人文主義者那樣引用西塞羅、塞涅卡的言論和十五世紀末十六世紀初著名人文主義者愛拉斯謨的格言。

37　〔意〕利瑪竇、〔比〕金尼閣著，何高濟等譯：《利瑪竇中國札記》（北京市：中華書局，1983年），頁180-181。

38　〔明〕沈德符：《外國‧大西洋》，《萬曆野獲編》，卷30。

39　〔意〕利瑪竇、〔比〕金尼閣著，何高濟等譯：《利瑪竇中國劄記》（北京市：中華書局，1983年），頁359、363、367、388。

　　利瑪竇的自然科學知識和人文知識，給當時中國的知識分子以不同程度的影響。如果說徐光啟、李之藻等人受到的自然科學知識的影響要多些，那麼李贄等人受到的則主要是人文方面的思想的影響。

　　李贄生長在福建泉州，這是一個對外貿易非常發達的港口。他的先輩自明初以來，有好幾代從事航海經商，有的還是外交使節。李贄「所讀書皆鈔寫為善本」，涉獵的範圍也包括「東國之秘語，西方之靈文」。李贄與利瑪竇曾多次相會。第一次是在萬曆二十七年（1599），當時利氏到了南京，結識了進步思想家焦竑，李贄當時正住在焦家。「兩位名人都十分尊重利瑪竇神父，特別是那位儒家的叛道者（指李贄）。」[40]李贄稱讚利瑪竇「我所見人未有其比」；利氏也親切地稱李贄為「朋友」。當李贄被當局迫害而死後，利氏憤慨異常，並讚揚李贄「完全不因畏死而動容」[41]的大無畏精神。

　　利瑪竇從歐洲帶來一些繪畫、珠寶等藝術品，對中國藝術有過一些影響。中國「第一本全部應用顏色來套印的書是一六〇六年出版的《程氏墨苑》，裡面有幾張黑白插圖是耶穌會傳教士利瑪竇提供給程氏的西洋版畫，作者將這些版畫加以複製」[42]。有學者認為這幾張畫「是以線描為主的插圖形式」，係利瑪竇所畫。此外，利瑪竇曾講述西畫的技巧，晚年還在北京繪製京郊秋景畫屏，重彩絹素，用中國的畫具和顏料，以散點透視構圖，只是景物描繪仍用陰陽面處理，並畫倒影。這是以中國畫為主體的中、西畫法的一種交融形式。由利瑪竇介紹過來的西方繪畫藝術，對明末清初的中國畫家有過一定影響。明

40 〔意〕利瑪竇、〔比〕金尼閣著，何高濟等譯：《利瑪竇中國札記》（北京市：中華書局，1983年），頁359、363、367、388。

41 〔意〕利瑪竇、〔比〕金尼閣著，何高濟等譯：《利瑪竇中國札記》（北京市：中華書局，1983年），頁359、363、367、388。

42 〔英〕蘇立文著，曾堉、王寶連編譯：《中國藝術史》（臺北市：南天書局，1985年），頁238。

末曾鯨（1568-1650）畫的人物像，如〈張卿子像〉等，人物臉部富有立體感，眉眼鼻樑之間有光的陰影。明刻《徐文長逸稿》中的青藤山人（徐渭）小像，很注意體現人物五官的體積、距離、光影等。

利瑪竇把《幾何原本》帶入中國，有助於增強中國人對數學的認識。不過中國的傳統數學已有深厚根底，明代還出現了一位計算樂律並獲得重大成果的傑出人物朱載堉（1536-約1610）。朱載堉是仁宗朱高熾第六代孫，卻對爵祿富貴不感興趣，終生在音樂和科學研究中孜孜不倦，是一位在中國古代文化史上不可多得的百科全書式人物。他認為天地萬物都離不開「數」，在音樂領域，「數真則音無不合矣。若音或有不合，是數之未真也。」[43]他的傑出貢獻，是在律學領域發明了「新法密率」（十二平均律）的計算原理，並在理論和實踐兩方面的結合上首次真正確立了十二平均律。這一發明在當時世界上居於領先地位，曾得到德國科學家霍爾姆霍斯的高度評價，是中國對世界文化的重大貢獻之一。

萬曆年間的中、西文化交流是雙向的。《利瑪竇中國札記》向西方介紹了大量的中國文化藝術的成就，中國的哲學、天文、數學、印刷、機械、建築、戲曲、音樂、繪畫、書法、印章，甚至製墨、扇子等工藝美術，都一一予以介紹。利瑪竇稱讚中國百姓品德高尚，還認為這是一個熱衷於藝術研究的民族。儘管他對中國藝術的評價帶有一些民族偏見，但他畢竟把中國藝術比較全面而簡要地介紹給了西方。《利瑪竇中國札記》發表後，在歐洲各國曾引起廣泛關注。

三百多年以後，法國著名學者裴化行（Bernard, R.P. Henri, 1897-1940）熱情地讚揚了這次中西文化交流。認為這次交流是在特有的歷史背景下，「擺脫了與咄咄逼人的歐洲的有害牽扯，利瑪竇便能夠有

43 〔明〕朱載堉：〈密率律度相求篇〉，《律學新說》，卷1。

充分自由利用基督教西方人文主義的貢獻。正因為如此,他才得以在京城獲得尊貴的地位,從而把自己的影響擴散到全中國,甚至中國以外。事實上,北京是東方文明的交會點,……它始終是吸引的中心,整個東方都圍繞著它旋轉。」他進而把中國明後期的啟蒙思潮,稱作「已見曙光的文藝復興」[44]。

第三節　明代文學與藝術

明代藝術的發展,與文學有著至為密切的關係。傳奇、雜劇、說唱、南北曲等藝術形式,本身即包含著文學成分,甚至是以文學為基礎。作為文學主流的文人士大夫的詩文創作,從明初的「臺閣體」、明中葉後的前後七子,到晚明的公安派,都對當時的戲曲和書畫創作有程度不同的帶動和影響。高度發展的明代小說,對戲曲、說唱和繪畫的影響也很大。在題材內容和表現手法等方面,各項藝術都與文學形成了相互借鑒、吸收的積極關係,這很有利於它們的共同發展。

一　明初「臺閣體」與藝術的貴族化

明初永樂至天順,在半個多世紀的文壇上,以楊士奇、楊榮、楊溥「三楊」為代表的「臺閣體」詩文一直居於統治地位。「三楊」是當時的臺閣體重臣,位至文淵閣大學士(相當於宰相)。他們的詩文多屬歌功頌德、粉飾太平和為皇帝代言應制之作,形式雍容華貴,又僵硬呆板,毫無新意和生氣。與此同時,北曲和雜劇也有明顯的貴族化傾向。明初的北曲和雜劇作家賈仲明、楊訥、劉兌等,都是受當時

44 〔法〕裴化行著,管震湖譯:《利瑪竇評傳》(北京市:商務印書館,1993年),頁564、573。

最高統治者寵愛的御用文人。寧獻王朱權、周憲王朱有燉的藩王雜劇也曾風靡一時。尤其是朱有燉的作品，曾贏得「齊唱憲王春樂府，金梁橋外月如霜」[45]的讚譽。但他們的作品多以宣揚神仙道化或褒揚義夫節婦為題旨，形式富麗堂皇、豪華鋪張。朱權還編製出北曲的第一部文詞格律譜《太和正音譜》，給北曲的三百多支曲牌通通定出文體和音韻的「譜式」，加強了北曲的格律約束。

在書畫界，明初至成化，以供奉內廷的一批書法家為骨幹，也形成了「臺閣體」書風。這股風氣，以永樂朝的朱孔暘、陳登、滕用亨為濫觴，由號稱「二沈」的沈度、沈粲樹立格範，宣德朝又有胡儼、胡廣、解縉等人繼起，成化、弘治間的姜立綱則可謂「殿軍」。「臺閣體」書法講究端美、婉麗、瀟灑、莊重，具有雍容華貴的皇家氣派，並反映了雅正平和的儒家正統藝術觀。這種體式極力為皇家推舉，成為朝廷繕寫詔文和士子應考的標準字體，其格調和功用與「臺閣體」詩文如出一轍。另外，初創於永樂朝的宮廷畫院，至宣德朝進入鼎盛時期。在畫院中形成的「院體」繪畫，從內容到形式也都具有典型的御用美術性質。創作每以投合帝王所好為目的，或歌頌帝王的武功文治，或描繪帝后的宮廷生活，多有吉祥富貴一類寓意。形式上也力求工謹細膩、華美絢麗，常用作宮中裝飾。宮廷畫家和臺閣體詩人的來往也很密切，常在一起唱和。永樂、宣德年間的畫家謝環所繪《杏園雅集圖》，便描繪了「臺閣體」首領楊士奇、楊榮、楊溥等人在楊榮的杏園相聚的情景，謝環也置身其中，卷後有楊士奇的《杏園雅集序》及其他與會者的題詩。這些畫家和詩人由於有近似的生活環境，又常在一起吟詩作畫，文學觀念和藝術思想相互影響，因此他們的藝術風格很相似。

45 〔明〕李夢陽：〈汴中元夕〉，《空同集》，卷35。

　　宮廷化和貴族化的藝術難免愈來愈脫離生活、遠離人民，故從宮中和藩王府的戲曲，到「臺閣體」的詩文、書法和院體的繪畫，至明中葉都轉向衰落。

二　前後七子的復古主義對藝術的影響

　　弘治年間，以李夢陽（1473-1530）、何景明（1483-1512）為首，並包括徐禎卿、邊貢、康海、王九思、王廷相的「前七子」，針對「臺閣體」華靡僵化的藝術形式和文壇日益萎靡的風氣，提出了「文必秦漢，詩必盛唐」的復古主義口號。到嘉靖中葉，又以李攀龍（1514-1570）、王世貞（1526-1590）為首，加上謝榛、宗臣、梁有譽、徐中行、吳國倫等人，掀起了「後七子」的復古運動。這個從弘治到萬曆持續百年的詩文運動，影響很大，「天下推李、何、王、李為四大家，無不爭效其體」[46]。前後七子推崇先秦兩漢散文、漢魏古體詩和盛唐近體詩，對掃除「臺閣體」僵化的宮廷文風具有進步的作用。但他們一意摹古、缺少創新，也走向了內容貧乏的形式主義道路。這種以復古為歸趨的形式主義文風，對藝術創作也有一定影響。如戲曲界吳江派的首領沈璟，也強調對傳奇所用曲牌進行「音律」上的規範，並刻意學習前代雜劇和南戲語言的古風。但他只是著意於形式，而不注意作品的思想內容，其創作成就並不高。另如梁辰魚的《浣紗記》，在傳奇發展史上有重要地位，但風格上也受到後七子的影響。正如清人李調元《雨村曲話》所評：「自梁伯龍出，始為工麗濫觴。蓋其生嘉、隆間，正七子雄長之會，詞尚華靡。」

　　前後七子中也有分歧。如何景明就不大主張「刻意古範」，而認為對古人之作應「領會神情」。康海、王九思、王世貞等，也不都是

46 〔清〕張廷玉等：《明史・李夢陽傳》（北京市：中華書局，1974年），卷286。

鑄形宿模、固守尺寸之人。康海和王九思都在官場受過挫折，後來兩人各有一部雜劇《中山狼》，都有現實寓意，都寫出了親身的感受，形式上也有創新。王世貞的文藝思想也不是一味復古。如《曲藻》開宗明義就提出這樣的觀點：「三百篇亡而後有騷、賦，騷、賦難入樂而後有古樂府，古樂府不入俗而後以唐絕句為樂府，絕句少宛轉而後有詞，詞不快北耳而後有北曲，北曲不諧南耳而後有南曲。」這種文藝隨時代而演進的認識，體現了「時運交移，質文代變」的歷史發展觀念。

前後七子對虛飾、僵化的「臺閣體」的抨擊，對畫壇也有一定影響。崛起於蘇州地區的吳門文人畫家，如沈周（1427-1509）、文徵明（1470-1559）、唐寅等，便厭惡八股文，喜愛古文辭。他們在繪畫藝術上也重視對前代傳統的廣泛學習，強調表現文人自己的生活和思想感情，很少有粉飾太平、歌功頌德的內容。但他們對前後七子一味復古的傾向，並不盲目跟從。從詩文到繪畫，他們都更主張表現自我、抒寫真情實感，藝術上也強調獨出機杼、自創新格，不在古人背後依門傍戶。唐寅有一首〈把酒對月歌〉寫道：「李白能詩復能酒，我今百杯復千首；我愧雖無李白才，料應月不嫌我醜？我也不登天子船，我也不上長安眠；姑蘇城外一茅屋，萬樹桃花月滿天。」[47]詩中處處有詩人自我——只見這位浪子情快意暢，獨來獨往，自由自在遨遊於天地間，大有與李白也「彼此彼此」的味道。他們的畫風也多與詩風一樣樸實曉暢、清新可人。他們的山水、人物和花鳥畫，既相容宋元各家，又自成一體。沈周的山水粗簡蒼勁，質樸宏闊；文徵明的山水工細繁密，明麗文雅；唐寅的畫風細勁清朗，靈動灑脫。他們既呈現出吳門畫家的共性，又各有鮮明的個性。

47 《唐伯虎全集》（北京市：中國書店，1985年），卷1。

　　緊隨吳門文人之後，號稱「嘉靖八子」的王慎中、唐順之、陳束、趙時春、熊過、任瀚、呂高和李開先，更對前後七子的復古文風進行了抨擊。李開先（1502-1568）雖與前七子中的李夢陽、何景明、王九思、康海等有交往，尤其與王九思關係密切，但他對七子的「文浮而虛，味短而淺」的文風也有批評。由此也可以看出，李開先能寫出傳奇《寶劍記》這樣的優秀作品，並非偶然。

三　「性靈派」與「從人心流出」的藝術創作

　　在前後七子統治文壇的百年之中，雖曾經有過「嘉靖八子」等人的衝擊，但並未從根本上動搖前後七子的地位。直到萬曆年間，李贄、徐渭、湯顯祖和公安派「三袁」等崛起，復古思想的統治才徹底瓦解，並由此開闢出晚明文學藝術生氣勃勃的新局面。

　　後七子的首領王世貞也發表過一些有益於戲曲的言論，但他在文壇上極其霸道，對徐渭、湯顯祖這樣一些思想激進、銳意革新的人不能容忍。錢謙益即說道：「萬曆中年，王（世貞）、李（攀龍）之學盛行，黃茅白葦，彌望皆是。文長（徐渭）、義仍（湯顯祖），嶄然有異……」徐渭、湯顯祖均對李夢陽等有所批評。抨擊七子最激烈的是李贄。他在〈童心說〉中寫道：「詩何必古選，文何必先秦。降而為六朝，變而為近體；又變而為傳奇，變而為院本，為雜劇，為《西廂曲》，為《水滸傳》，為今之舉子業，皆古今至文，不可得而時勢先後論也。」[48]李贄認為作品的優劣不能以「時勢先後」而論；雜劇《西廂記》、小說《水滸傳》等雖出於近世，但也是發乎真情的傑作，同樣為「古今至文」。

48 〔明〕李贄：〈童心說〉，《焚書》，卷3。

　　李贄的學生袁宗道（1560-1600）、袁宏道（1568-1610）、袁中道（1570-1623）三兄弟，也以反對復古著稱於世。他們是湖北公安人，世稱「公安派」。「三袁」以袁宏道為主將。他在〈敘小修詩〉一文中寫道：「秦漢而學六經，豈復有秦漢之文？盛唐而學漢、魏，豈復有盛唐之詩？唯夫代有升降，而法不相沿，各極其變，各窮其趣，所以可貴，原不可以優劣論也。」[49]這段話進一步發展了李贄的前述觀點。袁宏道激烈抨擊了七子給文壇帶來的惡劣影響：「棄目前之景，撮腐濫之辭」；「剽竊成風，萬口一響」[50]。袁宏道對民間流行的說唱和歌曲也很讚賞。他在聆賞民間藝人的評話後，賦詩〈聽朱生說水滸傳〉，感歎「六經非至文，馬遷失組練」[51]──歷史上的「六經」、《史記》等「至文」，在說唱藝術《水滸傳》面前都黯然失色了！他熱情讚揚當時民間流行的小曲：「當代無文字，閭巷有真詩」[52]；「今閭閻婦人孺子所唱〈擘破玉〉、〈打草竿〉之類，猶是無聞無識真人所作，故多真聲」[53]。

　　公安派的文學主張是「獨抒性靈，不拘格套」，「任性而發」，故公安派又名「性靈派」。這種文學主張，與李贄的「童心說」有密切關係，與徐渭、湯顯祖的觀點也很類似。徐渭主張文藝作品「從人心流出」；湯顯祖認為，作家「獨有靈性者自為龍耳」，都是同一觀點的不同說法。公安派與李贄、徐渭、湯顯祖等萬曆年間的富有啟蒙精神的進步思想家和藝術家相結合，匯成了一股勢不可擋的革新潮流，衝垮了前後七子百餘年來對文壇的統治。

49　〔明〕袁宏道：〈敘小修詩〉，《袁宏道集箋校》，卷4。

50　〔明〕袁宏道：〈雪濤閣集序〉《敘姜陸二公同適稿》，《袁宏道集箋校》，卷18。

51　〔明〕袁宏道：〈聽朱生說水滸傳〉，《袁宏道集箋校》，卷9。

52　〔明〕袁宏道：〈答李子髯〉，《袁宏道集箋校》，卷2。

53　〔明〕袁宏道：〈敘小修詩〉，《袁宏道集箋校》，卷4。〈擘破玉〉即〈劈破玉〉，〈打草竿〉即〈打棗乾〉。

進步的文學家與大批藝術家相結合，在文藝思想上相互影響，給文學藝術帶來了生機勃發的大好局面。明傳奇從這時起，才真正形成了中國戲曲史上的第二個高潮。與此同時，晚明的繪畫界也出現了流派林立、百花競豔的局面。如山水畫方面，有以董其昌為代表的「華亭派」和趙左的「蘇松派」、沈士充的「雲間派」，稍後又有程嘉燧等「畫中九友」、藍瑛的「武林派」、項聖謨的「嘉興派」等。另外在花鳥畫方面，有並稱「青藤白陽」的陳淳、徐渭的水墨寫意花鳥花卉畫風；在人物畫方面，有陳洪綬、崔子忠、丁雲鵬、吳彬的變形畫風，曾鯨的「墨骨派」肖像畫，等等。眾多畫家各抒胸臆，眾多畫派各領風騷，為畫壇帶來了欣欣向榮的景象。

四 文學與藝術在題材內容上的相互借鑒

文學和藝術的題材內容也常常相互借鑒，並由此而使雙方同時得到發展。

明代文學取得最突出成就的是長篇小說。李贄曾將長篇小說《水滸傳》推舉為「天下之至文」，而神宗朱翊鈞也「好覽《水滸傳》」，可見長篇小說在社會各階層中都很受歡迎。但長篇小說的成就，與說唱和戲曲有很密切的關係。如《三國演義》、《水滸傳》這樣的巨著，便是元末明初羅貫中（約1330-約1400）和施耐庵（生卒年不詳）以話本和戲曲中同類題材的作品為基礎，進行加工和再創造後完成的。吳承恩（約1500-約1582）的長篇小說《西遊記》，也是在同類題材的話本和戲曲的基礎上加以再創造的結果。

反過來，小說的高度發展，也必然給戲曲、說唱和繪畫等藝術提供豐厚的礦藏。明代傳奇和雜劇中的三國戲、水滸戲和西遊戲，不少也取材於上述三部小說。明中葉李開先的傳奇《寶劍記》和明後期許

自昌的傳奇《水滸記》等，之所以能在藝術上取得較高的成就，與長篇小說《水滸傳》是分不開的。長篇小說細膩的性格刻畫、豐富的心理剖析、精緻的細節描寫，都給戲曲創作以重要影響。傳奇大家湯顯祖的「四夢」，也借鑒了小說的藝術成就，如《牡丹亭》取材於明代話本《杜麗娘還魂》，《紫釵記》、《邯鄲記》、《南柯記》分別取材於唐人小說《霍小玉傳》、《枕中記》、《南柯太守傳》。又如高濂的傳奇《玉簪記》取材於明小說《張於湖宿女貞觀》，李玉的傳奇《佔花魁》和《人獸關》分別取材於話本小說「三言」中的《賣油郎獨佔花魁》和《桂員外窮途懺悔》，等等。葉盛《水東日記》中的這一段記載，也證明戲曲與小說在題材內容方面有密切關係：「今書坊相傳，射利之徒偽為小說雜書，南人喜談如漢小王（光武）、蔡伯喈（邕）、楊六使（文廣），北人喜談如繼母大賢等事，甚多。農工商販，抄寫繪畫，家畜而人有之。癡呆女婦，尤所酷好，好事者因目為『女通鑒』，有以也。甚者晉王休征、宋呂文穆、王龜齡諸名賢，至百態誣飾，作為戲劇，以為佐酒樂客之具。」[54]小說的情節和細節描寫經過戲曲和說唱的再創造，自然會更加豐富。明末說書大家柳敬亭，在說《水滸傳》和《三國演義》等平話時，既得益於小說藍本甚多，同時又有高度的再創造。如張岱《陶庵夢憶》卷五〈柳敬亭說書〉所記：「余聽其說《景陽岡武松打虎》白文，與本傳大異。其描寫刻畫，微入毫髮，然又找截乾淨，並不嘮叨。」

　　明代小說的盛行，也為繪畫藝術提供了豐富的題材來源。版畫與小說的關係尤其密切。小說插圖版畫是當時最興盛的繪畫樣式之一，流傳至今的作品還至少有一百多種，而且風格多樣，水準高超。當時還曾形成建安、金陵、杭州、蘇州等地的版畫流派。《水滸傳》和

54 〔明〕葉盛：〈小說戲文〉，《水東日記》，卷21。

《三國演義》等小說更有大量的插圖版本。《三國演義》的插圖版本，今見不下八九種。《水滸傳》的更多，代表作品有福建建陽雙峰堂刊本《京本增補校正全像忠義水滸志傳評林》，一頁一圖，為明代小說中插圖最多的一種。又如杭州容與堂刊本《李卓吾先生批評忠義水滸傳》，每回兩幅插圖，全書共有圖兩百多幅，亦洋洋大觀，而且情節鋪敘和人物感情表現得十分出色。再如麻城袁無涯刊本《李卓吾評忠義水滸全傳》，插圖不按章回，數量也不多，但刻畫最為精彩。《水滸傳》的版畫還有其他形式。如作為酒牌的「水滸葉子」木刻今見即有數種。明末陳洪綬的《水滸葉子》尤以名家名作享譽於世，目前所存尚有四種版本，為版畫史上的精品。江念祖《陳章侯水滸葉子引》曾評道：「圖寫（羅）貫中所演四十人葉子上，頰上風生，眉尖火出，一毫一髮，憑意撰造，無不令觀者為之駭目損心。」張岱亦稱其《水滸葉子》是「以英雄忠義之氣，鬱鬱芊芊，積於筆墨間也。」[55]小說題材在卷軸畫中也時有出現。陳洪綬也畫過《水滸圖卷》紙絹畫。陳奕禧彩繪的《西遊記圖》，是一套取材於小說《西遊記》的紙絹畫，對促進版畫藝術的發展產生重要的作用。

第四節　明代宗教與藝術

　　宗教在明初曾受到一定抑制。朱元璋十七歲出家於濠州（今安徽鳳陽）皇覺寺，二十六歲投入打著白蓮教旗號的農民義軍，他深知宗教和政治的關係，也明白元朝黃教的弊病。故取得政權後，他對佛教和道教既有利用，也有一定程度的抑制。但明中葉後，各代帝王幾乎都崇道或信佛。武宗朱厚照尊崇佛教，於正德五年（1510）自封為

55 〔明〕張岱：〈水滸牌〉，《陶庵夢憶》，卷6。

「大慶法王西天覺圓明自在大定佛」。世宗朱厚熜和神宗朱翊鈞都酷信道教，一意成仙，以至長年置朝政於不顧。明代的官貴士大夫受佛道思想影響也很深。明初親王朱權和士大夫賈仲明、楊景賢、谷子敬等，都與道教有密切關係。明中葉以後，唐寅、李贄、徐渭、湯顯祖、王驥德、屠隆、陳繼儒、袁宗道、袁宏道、董其昌、陳洪綬等著名文人，都好以禪宗入學、入藝。在民間，宗教與各種民俗活動相結合，更對民眾有極大影響。在社會文化中地位如此突出的宗教，與藝術的關係自然非常密切。

一　依託於宗教的藝術活動

以宗教為依託的藝術活動，最引人注目的是出現在賽社廟會等宗教民俗活動中的各類表演藝術。直接依付於宗教的藝術，則以寺廟建築、雕塑、壁畫、版畫等造型藝術最為突出，同時也包括宗教音樂。

明初經過一個時期的休養生息，百姓生活比較穩定，廟會祭祀活動逐漸增多，明中期以後尤盛。各式各樣的民間表演藝術，也常把廟會作為它們的重要活動場所。廟會得到商業和文藝活動的輔助，往往場面宏大，四面八方的民眾聚集而來，動輒萬人，連日不休。明遺民張岱在《陶庵夢憶》中，記述了他幼年隨長輩逛龍山廟會時看到的盛況：「山無不燈，燈無不席，席無不人，人無不歌唱鼓吹。男女看燈者，一入廟門，頭不得顧，踵不得旋，只可隨勢潮上潮下，不知去落何所，有聽之而已⋯⋯父叔輩台于大松樹下，亦席，亦聲歌，每夜鼓吹笙簧與宴歌弦管，沉沉昧旦。」廟會一連四晝夜，「日掃果核蔗滓及魚肉骨蠡蛻，堆砌成高阜，拾婦女鞋掛樹上，如秋葉。」[56]這樣的

56　〔明〕張岱：〈龍山放燈〉，《陶庵夢憶》，卷8。

廟會活動，具有藝術包容的多樣性（戲曲、音樂、舞蹈、說唱、雜技等應有盡有）、觀眾的廣泛性和民眾的自娛性等特點。它為民間藝術的生存和發展，提供了一種良好的環境。不少種類的民間藝術，都是伴隨著宗教民俗活動而發展起來的。如起於宋代的目連戲，在明代便有很大的發展。徽州文人鄭之珍在民間目連戲的基礎上改編成《目連救母》，全稱《目連救母勸善戲文》（又稱《勸善記》），為當時及後世的目連戲演出和傳播，提供了一種較好的文本，影響很深遠。目連戲融合了儒、釋、道三家的思想，演出上又與民間的祭神祀鬼風俗融為一體，在中國民俗文化和戲劇文化中成為一種特殊而引人注目的現象。此外，包括儺戲在內的多種多樣的雜戲，也以民間各類祭祀活動為依託，在明代有不同程度的發展。一九八五年在山西省潞城縣農村，發現了明萬曆二年（1574）手抄本《迎神賽社禮節傳簿四十宮調》，其中記錄的在祭祀儀式上獻演的戲劇，還包括宋元時代的隊戲、院本、雜劇等古老形式。少數民族方面，大約形成於晚明的藏戲，也是以喇嘛教的雪頓節為背景形成和發展起來的。

明代宗教對建築、雕塑、壁畫、版畫等造型藝術的直接利用，對這些造型藝術的發展有很大推動。明代留存至今的著名寺廟建築，有南京報恩寺、太原崇善寺、青海樂都瞿壇寺等。瞿壇寺為典型的皇家寺廟，佈局與北京紫禁城一脈相承，後來有「小故宮」之稱。著名的寺觀雕塑，如山西平遙雙林寺，以彩塑羅漢、菩薩、天王、力士、供養人像最稱精美；太原崇善寺大悲殿的千手千眼觀音和文殊、普賢像，為明初「梵像」的代表作品；山西長治觀音堂彩繪懸塑，大小共四百六十餘個。著名的寺廟壁畫，有北京法海寺、河北薊縣獨樂寺觀音閣、山西新絳東嶽稷益廟、雲南麗江大寶積宮等處的壁畫。尤以建於正統四年至八年（1439-1443）的北京法海寺壁畫最為精湛宏偉。正殿中的《帝釋梵天圖》，運用了民間藝術「瀝粉貼金」的傳統方

法，設色穠麗，用筆流暢，人物性格鮮明，是少有的壁畫佳作。明代的宗教版畫也很興盛，不僅數量眾多、題材豐富，而且表現手法多樣，繪鐫也十分精美。尤其佛教版畫，明代堪稱黃金時代。佛教版畫在明初版畫中，還曾佔據主導地位。佛教版畫多見於刊行的佛教典籍，如洪武年間所刻《洪武南藏》，永樂年間所刻《北藏》和鄭和施刊本《佛說摩利支天經》，景泰年間所刻《釋氏源流》，成化年間所刻《天鬼靈鬼像冊》和《金剛經》等，這些經籍中的版畫都是明代佛教版畫的代表作。明中葉以後，宗教版畫雖然退居次位，但仍有不少創作，而且題材更為廣泛。在延續佛說法圖、佛傳故事、觀音變相及經變圖的同時，還出現了佛教的山水畫和大型佛教人物的肖像。同時表現手法也更多樣，版式靈活，繪鐫繁縟細密、精益求精。直至晚明，宗教版畫仍呈持續發展之勢。

二　道、釋思想對藝術創作的影響

　　元代燕南芝庵的《唱論》中，有「三教所唱，各有所尚：道家唱情，僧家唱性，儒家唱理」之說。這說明，「三教」都要利用藝術作為其表達形式，而且各「教」的藝術也各有其內涵特徵。從文化的角度看，「三教」的思想內涵並不限於宗教。如所謂「儒教」，便主要是指儒家思想對人的教化。道之為「教」，也可以泛指包括老莊在內的道家思想。這裡主要看道、釋兩家的某些思想對明代藝術的影響。

　　朱權《太和正音譜》曾這樣解釋「道家唱情」：「道家所唱者，飛馭天表，遊覽太虛，俯視八紘，志在沖漠之上，寄傲宇宙之間，慨古感今，有樂道徜徉之情，故曰『道情』。」[57]朱權所說的這種「遊覽太

57 〔明〕朱權：《太和正音譜‧詞林須知》，《中國古典戲曲論著集成》（北京市：中國戲劇出版社，1959年），第三集，頁49。

虛」、「慨古感今」的「樂道徜徉之情」，大體便是老莊所崇尚的「推於天地，通於萬物」的「天樂」之情。[58]道家這種「情」與普通的「人情」自然有很大差異，但對中國藝術的表現方法卻有很大影響。這種化實為虛、不為「形而下」所拘之情，能使人的精神與自然萬物合一，在宇宙間縱情馳騁，從而在藝術表現上超越時空的限制，獲得極大的自由。《莊子‧大宗師》云：「夫道，有情有信，無為無形；可傳而不可受，可得而不可見。自本自根，未有天地，自古以固存。神鬼神帝，生天生地，在太極之先而不為高，在六極之下而不為深……」此說可與湯顯祖《宜黃縣戲神清源師廟記》所論作比較：「人生而有情。思歡怒愁，感於幽微，流乎嘯歌，形諸動搖」，故戲曲能在「一勾欄之上，幾色目之中」，「生天生地生鬼生神，極人物之萬途，攢古今之千變」。湯顯祖的話，一定意義上可說是莊子的「道情」在戲曲創作中的發凡。由此可以看出，湯顯祖對戲曲舞臺上自由不拘的時空形態的認識，與莊子的思想有某種淵源關係，甚至「生天生地」等表述文字都和莊子一樣。明人沈際飛認為，湯顯祖這篇《廟記》「小中現大，似《莊子》諸篇」。沈還將湯文中的「一汝神，端而虛。擇良師妙侶，博解其詞，而通領其意。動則觀天地人鬼世器之變，靜則思之」一段話，贊為「歸本於道，臨川先生作文把柄處」[59]。從湯顯祖的《牡丹亭》等「四夢」傳奇看，所謂「歸本於道」，也是他的傳奇創作的「把柄處」。

這種「天人合一」、「遊覽太虛」、「慨古感今」的藝術觀，在書畫創作中也有鮮明體現。尤其在山水畫中，更體現了人與自然的渾然一

58 見《莊子》外篇《天道》。注意這裡所謂「道情」，與作為一種演唱形式的「道情」不是一回事。

59 〔明〕湯顯祖：《宜黃縣戲神清源師廟記》附錄，《湯顯祖詩文集》（上海市：上海古籍出版社，1982年），卷34，頁1128-1130。

體、高度和諧。在畫面上，人在大自然中常常顯得很小，但人的精神卻洋溢在整個自然之中，一石一木、一花一草都有人的喜怒哀樂寓於其中，都彷彿是人的內在本質的「對象化」。

在審美風格的追求上，音樂中的琴（今稱古琴）受道家思想影響尤深。琴樂幾乎為文人士大夫壟斷，並始終奉持「鼓琴足以自娛」而非媚悅他人的觀念，追求「目送歸鴻，手揮五弦」的清虛曠遠境界。明末徐上瀛的琴學名著《谿山琴況》，將琴藝的品調和風格概括為「和」、「靜」、「清」、「遠」、「古」、「澹」、「恬」、「逸」等二十四「況」，便是對琴樂的獨特意境的典型表述。

在藝術批評中，也常能見到大有老莊意味的論說。如董其昌（1555-1636）論書法藝術：「臨帖如驟遇異人，不必相其耳目手足頭面，當觀其舉止笑語、精神流露處，莊子所謂目擊而道存者也。」[60]這種莊子式的「目擊道存」之論，實際上是一種大而化之、觀其神情意態的批評，而不是拘泥於對象皮毛的批評。它是直感的、經驗的，而非分析的、思辨的。這樣的批評方式，在中國古代的藝術批評中具有普遍性。另外，《周易》的哲學思想對書畫界也很有影響。如明中葉的吳門書畫家中，沈周便篤信《周易》，曾以《易》占卜來決定是否接受知府的薦舉。文徵明之父文洪治《易》甚深；文徵明的友人還曾專程遠道而來向文徵明學《易》。在老莊及易學思想的影響下，這些文人書畫家在人生道路上都採取了明哲保身的態度，既甘當布衣，又順從官府，並與一些顯貴人物密切交往。

明代的文人士大夫中，喜釋好禪者尤多。陳洪綬所繪《雅集圖》卷很能說明文人中的這種風氣：這幅畫的中央是一幅觀音像，周圍一班文人學士正在聆聽一位面對觀音的士人展卷吟讀，其中有米仲詔、

60 〔明〕董其昌：〈評法書〉，《畫禪室隨筆》，卷1。

愚庵和尚、陶望令、王靜虛、袁宗道、袁宏道等。文人們的藝術思想和創作，也常帶有濃郁的禪宗色彩。特別是明中期以後，以禪論戲、以禪入畫、以禪造園……已成為文人中的一種時尚。這種以禪入藝的做法，在藝術的思維方式和風格形態等方面都有明顯的表現。

禪宗的「明心見性」式的「妙悟」，是明代很多文人在創作思維上的一種追求。王驥德《曲律》曾引述宋代嚴羽的「以禪喻詩」之說：「禪道在妙悟，詩道亦然……需以大乘正法眼為宗……」王驥德認為，戲曲創作之「道」也在「妙悟」。「妙悟」可說是一種破除偏執的「圓融」境界。「因即是果，本即是始」，「一切即一，一即一切」的「圓融無礙」，可以將兩相對立之物互換，從而超越對立。這種不拘於事物皮相的「意向邏輯」，可以使藝術思維突破客觀表象的侷限，去尋求更生動而靈妙的「象外之象」和「味外之味」。湯顯祖非常欣賞王維的「雪中芭蕉」那樣的不分地域、不分寒暑的時空自由，其中便有在對立之中求得融通的「禪理」。在湯顯祖的傳奇「四夢」中，生與死的界限和現實與夢境的界限也被自由跨越，其間也體現出某種「禪理」。

在繪畫方面，深悟「禪理」、從創作到理論都強調以禪入畫的文人書畫家，可舉徐渭和董其昌為例。徐渭將《金剛經》的著名偈語「一切有為法，如夢幻泡影；如露亦如電，應作如是觀」引入繪畫，在〈純陽子圖贊〉中寫道：「凡涉有形，如露泡電，以顏色求，終不可見。知彼亦凡，即知我仙，勿謂學人，此語墮禪。」事物的外在形貌是頃刻變幻的，不「破除諸相」，便不能抓住事物的內在神髓。故徐渭提出要「舍形而悅影」，即不追求外表的形似，而要表現在主觀精神與客觀對象的相互作用中產生的「印象」，這便是物我合一、情物融合的「影」。他有一首〈寫竹贈李長公歌〉寫道：「山人寫竹略形

似，只取葉底瀟瀟意，譬如影裡看叢梢，那得分明成個字？」[61]他的繪畫常常不求形似，也不講「有法」，而是憑藉淋漓的水墨橫塗豎抹，形影如幻，在不似中求似，於無法中寓法，極富「逸氣」。在以禪入畫上，董其昌最為突出。董氏精禪學，與禪師達觀、憨山的關係十分密切，他的繪畫思想和山水畫作品也表現出濃厚的禪意。他的繪畫論著便取名《畫禪室隨筆》，書中縱談以禪入畫，認為「畫之道，所謂宇宙在乎手者，眼前無非生機」。他以獨到的美術史觀，提出了「南北宗」之說，借唐代禪宗的南派、北派來劃分唐以來不同的山水畫風格。他輕視北宗的「漸修」，推崇南宗的「頓悟」，並將自己的創作詡為南宗正脈。「南北宗」之說提出後，一時影響甚大。在創作實踐中，為了描繪大自然的勃勃生機，他「好為山水小景」，所作《秋興八景圖》（之四）即抓住雨後山水草木的色彩變化，在秋景描繪中洋溢出濃郁的春意，收到了「秋即是春，春即是秋」，二者「圓融無礙」的藝術效果——這正是禪意的追求。董其昌以其個性鮮明的繪畫作品，創造了一種煙雲流潤、清雋雅逸、平淡天真的畫風，並影響了相當一批畫家，形成了一個「華亭畫派」。

明代的園林藝術，也多追求空靈飄逸、清遠雋永、鏡花水月般的禪意。文人園林雖常受地域狹小之限，卻總善於運用「小中見大，大中見小，舉一毛端建寶王剎，坐微塵裡轉大法輪」[62]的禪思，以喻示大自然的林泉之致。王世貞在太倉修建的「弇山園」，主體建築為「壺公樓」，其藝術構思給人以意味無窮的審美感受：在峰迴路轉之際，「啟北窗，呀（訝）然忽一人世間矣。漣漪泱莽，與天上下，朱拱鱗比，文窗綺樓，極目無際。東弇西崦，以朝夕鬥勝。顏之曰『壺

61 〔明〕徐渭：《徐文長三集》，卷5。
62 〔明〕李贄：〈雜說〉，《焚書》，卷3。

公』，謂所入狹而得境廣也。」[63]潘允端在上海建造的豫園，其中「人境壺天」一景，也具有小中見大、鬧中取靜的空間意蘊。明代的寺廟，如碧雲寺、月河梵院等，也無不處處體現著「青青翠竹，總是法身；鬱鬱黃花，無非般若」的韻致。又如金代始建、明正統年間擴建的香山寺，剛入寺門，就能讓人感到「廓廓落落然，風樹從容，泉流有雲」[64]的一派禪意。

在藝術風格上，明代不少文人的創作，都追求不即不離、是相非相、空靈淡泊、幽深清遠的意境，此種風格也大有禪意。如王驥德《曲律》對藝術描寫手法的論述：「佛家所謂不即不離，是相非相，只於牝牡驪黃之外，約略寫其風韻，令人彷彿中如燈鏡傳影，了然目中，卻摸捉不得，方是妙手。」[65]湯顯祖也有類似說法：「禪在根塵之外，遊在伶黨之中。要皆以若有若無為美。」[66]吳偉業〈雜劇三集序〉亦云：「若其當場演劇，謂假似真，謂真似假，真假之間，禪家三昧，惟曉人可與言之。」

三　宗教與藝術的人本精神

在藝術創作中吸收某些道、釋思想，並不等於信奉宗教和宣傳宗教教義。明代藝術雖然與宗教有密切關係，但從根本上講還是以「人」為本，而未淪為宗教的附庸。不少作品描寫了佛道門中的「叛逆」形象，即證明作者對那些禁抑正常人情的宗教教規，是持不贊同

63　〔明〕王世貞：〈弇山園記〉，《弇州續稿》，卷59。

64　〔明〕劉侗、于奕正：〈香山寺〉，《帝京景物略》，卷6。

65　〔明〕王驥德：〈論詠物〉，《曲律》，卷3。

66　〔明〕湯顯祖：〈如蘭一集序〉，《湯顯祖詩文集》（上海市：上海古籍出版社，1982年），卷31，頁1062。

甚至批判態度的。李開先的傳奇《寶劍記》中，一位尼姑有這樣一段
內心獨白：「臉是尼姑臉，心還女子心……口兒裡念佛，心兒裡想：
張和尚、李和尚、王和尚。著他墮業根，與我消災障。西方路兒上都
是謊！」高濂的傳奇《玉簪記》中，主人翁陳妙常雖為尼姑，卻「暗
想分中愛情，月下姻緣」，與借宿觀中的書生潘必正相戀，最後隨潘
「私奔」而去。陳妙常最初的出家，也並非出於對神明的信奉，而是
因家庭被「兵戈驚散」後的不得已。民間傳演甚多的《思凡》，也是
表現一位小尼姑耐不住空門寂寞，最後逃下山去尋求她的世俗幸福。

　　明代的文人藝術家，真正成為某一宗教的虔誠信徒的很少。更普
遍的情形是對宗教思想持「為我所用」的態度，而且通常是「三教合
一」，儒、釋、道各有所取。士人們自幼接受「四書」「五經」的科舉
教育，其思想根柢必然在儒。前已舉到的徐渭和董其昌，都是「兼重
三教」。徐渭從十多歲開始研讀老莊，後又跟隨著名道士蔣鱉等學
道。中年入獄期間，還完成了對《周易參同契》的注解。他四十五歲
時撰寫的〈自為墓誌銘〉曾自述：「少知慕古文詞，及長益力。既而
有慕於道，往從長沙公究王氏宗，謂道類禪，又去扣於禪，久之，人
稍許之……」[67]但總體上看，他還是試圖在道、釋、儒三家的相互參
證中，尋求對「大道」的更高體悟。博學多才，劇、畫兼擅的屠隆
（1542-1605），其《娑羅館清言》、《冥寥子遊》都是言禪講道的著
作。他的傳奇《曇花記》，既是「以戲為佛事」，「以傳奇語闡佛理」，
但終歸是「聖賢講說，仙宗佛法」，意在「廣譚三教」。湯顯祖的藝術
思想，也是雜糅儒、釋、道於一體。他的作品，多是在「宦遊倦，而
禪寂意多」[68]的情況下寫出來的。傳奇「四夢」中的後二夢──《邯

67　〔明〕徐渭：《徐文長三集》，卷26。

68　〔明〕湯顯祖：〈如蘭一集序〉，《湯顯祖詩文集》（上海市：上海古籍出版社，1982
　　年），卷31，頁1062。

郸記》和《南柯記》，便透過盧生被呂洞賓收度和淳于棼受契玄點化
的結局，體現了「化夢還覺」的出世思想。但在此同時，湯顯祖也有
「擬日用於仁智，轉天機於釋玄」[69]的說法。在著名的《宜黃縣戲神
清源師廟記》中，他將戲曲的社會功能概括為「以人情之大竇，為名
教之至樂」，這顯然是從正統儒家思想而來。作為「三教」之首的
「儒」，並未以超人、超自然的神靈作為膜拜偶像，更不企求「彼
岸」的救贖。相反，古代儒家從孔子開始就「敬鬼神而遠之」，主要
關注的還是世間的倫常日用。至於道、釋——不論是作為宗教的道
教、佛教，還是在思想文化層面上的道家思想和佛家思想，在中國的
傳統文化中始終未佔據主導地位，明代也不例外。

　　道教、佛教在傳統的思想文化中未能佔據主導地位，一個重要原
因在於其禁欲主義的教規與普通人情相悖。這正是上面所舉《玉簪
記》等作品中出現宗教的叛逆形象的根由。不過，儒家的倫理主張在
被宋明理學和統治階級改造後，對普通人情也形成很大壓抑。明後期
富於人本精神的啟蒙思潮，主要矛頭便是指向極端化的封建倫理。無
論是湯顯祖的《牡丹亭》歌頌「一往情深」，反對「以理相格」，還是
孟稱舜的《嬌紅記》鼓吹「篤於其性，發於其情」，抨擊「以理為
之」，都是把筆鋒指向被宋明理學和統治階級推向極端化境地的封建
倫理。徐渭在融合「三教」，探討作為天地萬物之本原的「道」的過
程中，總結出「中也者，人之情也」的認識，這正與他的「率真寫
情」的創作觀念相通——「寫情」成為貫穿在徐渭的藝術本體論和表
現論中的一條紅線。他的書畫和戲曲創作無不洋溢著真率之情，嬉笑
怒罵，直抒情性，無所顧忌。這種強調「寫情」、「暢情」的做法，或
可代表徐渭等文人在融通三教後對「藝以載道」的最終理解。

69 〔明〕湯顯祖：〈浮梁縣新作講堂賦〉，《湯顯祖詩文集》（上海市：上海古籍出版社，
　　1982年），卷25，頁969。

第五節　明代各藝術門類的融合

　　中國哲學很重視事物的整體協同，主張不同物質的相「和」，所謂「和實生物，同則不繼」；太單一的狀態則不可取，即《國語・鄭語》所謂「聲一無聽，物一無文，味一無果，物一不講」。反映在藝術形態方面，不同的藝術成分也常常綜合融會在一起。如樂與舞常相伴而行，以「樂舞」面貌出現。又如繪畫方面的「詩、書、畫」三位一體，也是一種常見的綜合。單項藝術也可以存在和發展，但不同藝術形式的交融也常成為突出傾向，並與單項藝術的發展形成互相促進的關係。從總體上看，「和實生物」可以說是中國藝術發展的一條重要規律，具有歷史發展的貫穿性和穩定性。在這一點上，明代藝術也不例外。

一　舞臺藝術的融合

　　中國戲曲最初是在宋代的勾欄瓦肆中，綜合了歌舞百戲等多種藝術成分而形成的。明代戲曲繼續在這條道路上前進，各種藝術成分綜合得更廣泛，也更整一和諧。如明傳奇的主要聲腔之一昆腔（昆山腔），其前身是昆山、蘇州一帶的歌調。明中葉魏良輔等對之進行改革，創製出一種體局靜好、流麗幽婉的「水磨調」唱法，但該唱法屬於清唱，其後梁辰魚等人把它用於傳奇演唱，這才成為傳奇中的一種很高雅的聲腔，為傳奇大大增色。

　　明代戲曲對舞蹈的綜合，也達到了一個新的高度。宋元戲文和元雜劇對舞蹈的綜合還不夠充分。如從山西洪洞縣明應王殿元代戲曲壁畫等文物看，當時的戲曲服裝還沒有水袖。水袖是為了使人物的舞姿

更具動態美而出現的，故元代戲曲未用水袖，說明對舞蹈的吸收還不充分。可是到了明代，從不少戲曲或小說刊本的演出插圖看，戲曲服裝已有了水袖，這說明戲曲中的舞蹈已得到明顯的加強。如萬曆刊本《四聲猿‧狂鼓史》插圖中的禰衡，萬曆刊本《牡丹亭》插圖中的杜麗娘和春香等，都有水袖。

明代戲曲對舞蹈的綜合和融化，也有一個逐步發展的過程。明初較多見的做法，是以「佚女奏舞」插用在戲裡。這種由舞女表演的舞段，與劇情的結合並不緊密。如朱有燉雜劇《風月牡丹仙》和賈仲明雜劇《金安壽》中龐大的舞蹈場面，都屬此類。約明初、中葉之間的傳奇《連環記》，新創了與劇情結合較緊的「探子旗舞」等，較之「佚舞」插用的形式已有明顯進步。晚明的戲曲舞蹈更有全面提高，舞蹈語彙也日益豐富。如「起霸」、「旋風步」等舞蹈性很強的表演，已在《千金記》、《紅梅記》等傳奇中出現。更重要的是，舞蹈已能流暢地化入戲中，成為塑造人物性格的重要手段。舞蹈的戲劇化、人物化，證明舞蹈已和戲曲真正融為一體。

明代戲曲與說唱的關係也非常密切。戲曲在故事題材、音樂和表演藝術等方面，都從說唱藝術中吸收了大量營養。曲藝也從戲曲那裡不斷地汲取藝術營養，發展自己。說唱藝術的不少表演成分，如一個演員代表幾個人物的「當場說法」，即與戲曲有共同點。馮夢龍在《古今小說‧敘》中說：「試今說話人當場描寫，可喜可愕，可悲可涕，可歌可舞。」就是指說唱藝人模擬人物聲口的表演藝術。《三國演義》、《水滸傳》、《西遊記》等長篇小說的問世，促進了說唱藝術的發展。說書藝術情節的豐富多彩，使得「說話人當場描寫」更加細膩，表情尤為豐富。在這種情況下，戲曲和說唱藝術的結合，必然會促進戲曲表演藝術的提高。如前已說到的柳敬亭說書時「描寫刻畫，微入毫髮」的表情處理，一定會給戲曲演員以影響。明末能出現彭天

錫那樣的戲曲表演大家，不是偶然的，這固然與他本人的文化修養和天資有關，也和當時各類藝術的互相影響有很大關係。

二　造型藝術的融合

造型藝術各門類之間的融合，在明代也達到了很高境界。表現之一是繪畫、書法和篆刻的結合。一般來說，畫家都兼善書法、篆刻，並有一定的詩文修養。故不少作品都將繪畫、詩歌、書法、篆刻等藝術融合於一體，取得相得益彰、互為映襯的藝術效果。明中葉吳門畫派文徵明所畫《湘君湘夫人》，下端繪人物，筆法古雅，工整精細，衣袖飄逸，極富線條之美。上端書屈原〈九歌〉之〈湘君〉、〈湘夫人〉，蠅頭小楷，秀麗流暢，與繪畫的題材和風格上下呼應。再加上朱色篆刻，使畫面滿幅生輝、仙氣四溢，令人目不暇接。又如唐寅的《秋風紈扇圖》，畫中一位孤獨的仕女，手執紈扇，愁緒微露，若有所思地站於草坡之上。左上題詩一首：「秋來紈扇合收藏，何事佳人重感傷？請把世情詳細看，大都誰不逐炎涼？」詩情畫意中，寓有作者坎坷的經歷和對炎涼世態的感悟；畫筆飄逸流利，書體瀟灑俊俏，一股懷才不遇、孤寂悲涼之情，聚於墨端。

明代的園林藝術，同樣體現了多種藝術形式相容並蓄的傳統。如在國人熟悉的香山寺、碧雲寺中，建築藝術、雕塑藝術、書法藝術、工藝美術等各種藝術形式幾乎應有盡有，宛似一座中國民族藝術的博物館。展翅欲飛的山亭，精巧玲瓏的小橋，綠瓦紅牆的古剎，錯落有致地散佈在青山之中、綠水之畔，與大自然融為一體。香煙繚繞的宣德爐旁，一尊尊端莊的佛像安詳自若，流露出東方文化的神秘。警句妙語以圓熟的書法刻寫為一副副楹聯，點化「執迷不悟」的紅男綠女。五百羅漢或敦厚，或慈祥，或傲岸，或詭秘……各有異相，又似

乎滿身都是凡塵俗埃。雕樑畫棟處蹲著一位幾乎被遺忘的濟公，斜睨著神聖的天界和世俗的人生，幽默、樂觀之情彷彿從他的破扇中揮揚而出……園中的一切都和睦相處，渾然天成。從峰頂俯瞰，隱現於疏林薄霧之中的香、碧二寺，宛若淡墨輕色的一幅國畫。在這裡，繪畫藝術與園林藝術不是實體的匯合，而是神韻的交融，可謂此處無畫勝有畫。

三　舞臺藝術與造型藝術的融合

明代的舞臺藝術與造型藝術的融合，首先出現在戲曲和舞蹈中。劇中人物的面部化妝和服飾穿戴，是一種人體的造型藝術，便具有舞臺藝術和造型藝術的雙重屬性。明代戲曲隨著淨、丑行當的分化，淨從丑中獨立出來，臉譜藝術已具有近代意義的行當化、個性化和裝飾化性質。宋元戲曲中「粉面烏嘴」的面部化妝，嚴格講還不是「臉譜」。流傳下來的明末五十六幅弋陽腔臉譜，卻說明戲曲的臉譜藝術已經形成。明代戲曲及舞蹈人物造型的服飾藝術，也有較大發展。在戲曲中，開始出現行當化、程式化的衣箱制。尤其是文人家班的戲裝，越來越精緻，更具有觀賞性和可舞性。明末的文人家班，為了創造新奇的戲劇效果，曾繪製過藝術水準很高的寫實佈景。劉暉吉家中的「女戲」演出，還曾綜合運用聲、光、畫等多方面的藝術手段，創造出雲圍彩繞、月圓桂香的神奇景象。[70]

造型藝術和舞臺藝術的結合，也體現在繪畫等造型藝術方面。吳偉畫於弘治年間的〈歌舞圖〉描繪女伎李奴奴在樂女的伴奏下翩翩起舞，周圍數人正在聚精會神地欣賞她的表演，上端有名士唐寅、祝允

70　〔明〕張岱：〈劉暉吉女戲〉，《陶庵夢憶》，卷5。

明等人的題詩。此畫可說是將繪畫、書法、篆刻、詩歌、音樂、舞蹈等多種藝術融為一體，取得了相得益彰的藝術效果。明中期以後十分流行的曲集、劇集中的插圖版畫，更是將曲、劇文本與繪畫融為一體的獨特形式，別有意趣。尤其萬曆時，建安、金陵、徽州、杭州、吳興、蘇州等地刻書業極盛，書坊林立，大量刊行市民喜愛的文藝書籍，包括戲曲選集。這個時期刊行的戲曲選集，幾乎無書不圖。書坊經營者為了牟利，往往不惜工本，雇高手創稿、名工鏤版，故很多插圖都繪刻得相當精美。金陵的戲曲插圖以數量見勝，居各地之首；徽州則以精麗著稱，繪稿和刻版的水準都很高。建安的戲曲插圖刻本，所選多為福建當地流行的戲曲作品。戲曲選集大量編刻的地區，自然是戲曲演出非常活躍的地區，由此也成為戲曲版畫很發達的地區。明後期同時成為戲曲的黃金時代和版畫的黃金時代，並非偶然。戲曲中傳唱最廣的《西廂記》，插圖刻本也最多。尤其陳洪綬參加繪製的幾套《西廂記》插圖，堪稱版畫史上的曠世傑作。陳洪綬為戲曲創作的版畫還有多種。如他為鄉友孟稱舜的傳奇《嬌紅記》繪製的配詩插圖，將戲曲、繪畫、書法、詩歌融為一體，不失為中國藝術史上的精品。戲曲插圖發展到晚明，畫面已不單是為了詮釋劇情，在一定意義上也可為演出提供視覺方面的設計。如萬曆三十四年（1606）浣月軒刻本《玉杵記》中的插圖，即為演出提供了形象、冠服和動作等方面的設計，體現出姊妹藝術之間互融互補的密切關係。

　　明代各藝術門類的相互融合，使得各種藝術在不斷的重新組合中得到發展。它不僅加強了藝術的整體效果，而且有助於在藝術創作領域形成風格紛呈、品類繁多的局面，從而以審美趣味多樣性的優勢，贏得更多的欣賞者。

　　在明代各兄弟民族之間，藝術的交流和相互吸收也很普遍。漢族與藏、蒙、維、壯、苗、瑤、白等眾多民族的藝術，都在相互的交融

中得到提高。如雲南麗江地區（明代屬木氏土府），是滇、藏之間的
交通要道，也是多民族的聚居之地，各民族的宗教信仰和風俗習慣互
不相同。這種特有的民族地理環境，使得麗江白沙、束河的大寶積宮
和大覺宮的壁畫，融合了密宗、顯宗、道教等題材內容，筆法設色也
融合了漢、藏等民族的風格。不同民族的表演藝術也有交流。如漢族
戲曲聲腔「弋陽腔」等傳入雲南，後來輾轉演變為白族的「吹吹
腔」。大理地區白族的歌調則既有用「民家」（即白族）語唱的，也有
雜以漢語，而稱為「漢僰楚江秋」的。這是不同民族的音樂相互交融
的實例。

　　明代藝術，在送舊迎新中使自身變得生氣勃勃。藝術形式的顯著
變革和作品內涵的鮮明時代特徵，代表著明代藝術已開闢了一個新的
天地，並成為中國藝術的一個重要發展階段。燦若繁星的藝術家和姹
紫嫣紅、數不勝數的作品，尤其是創作中所體現的強烈的求真、求新
精神，對中國後世的藝術產生了巨大而深遠的影響。

（蘇國榮）

第九章
清代

　　清王朝是中國封建社會的最後一個王朝，它建立了中國歷史上最後一個強大的封建帝國。從歷史的角度來考察，清王朝具有很多不同於其他封建王朝的獨特之處。這是一個由滿族入主中原並由滿洲貴族聯合漢族地主階級所建立起來的封建政權，這個政權建立了中國歷史上最為完備和最為嚴密的君主集權制度；不但如此，這個政權所實行的民族政策的成功，使這個多民族的國家實現了空前的統一。清王朝曾經以強大的國力和中國歷史上空前遼闊的版圖雄踞世界的東方，它的康、雍、乾盛世一度令世界矚目。但是到了這個王朝的衰落時期，它又成為列強爭相欺凌和蠶食的弱肉，並最終淪為半殖民地半封建國家。作為封建社會最後一個強大的帝國，它最後一次顯示了封建社會在生產力和上層建築兩個方面所取得的輝煌成就；而作為封建社會的末世，它又充分展示了這種社會制度固有的弊端和行將就木時的苦難與悲涼。

　　作為封建社會最後一個王朝的清代的文化和藝術也具有歷史的獨特性。這種獨特性主要表現在兩個方面。其一是總結性。由於清代處於封建社會的結束期，所以在客觀上它的文化藝術責無旁貸地擔當起對整個封建社會文化藝術的總結和完善的歷史任務。這種總結和完善集中地表現為對源遠流長的中國古代文化藝術的繼承和發展。完全有理由認為，清代文化藝術是中國古代文化藝術的集大成。在藝術領域裡，戲曲藝術的空前普及和高度繁榮，曲藝的空前繁盛，民間美術的

繁茂以及繪畫和書法等造型藝術所取得的巨大成就，都體現了清代藝術作為中國古代藝術之集大成的特點。其二是開拓性。由於有清一代不但從政治制度上發生了從封建社會向半殖民地半封建社會的演變，而且從思想文化領域裡實現了從古代中國向近代中國的轉變；受其影響，清代藝術不但在這一重大歷史變革時期發揮了重要作用，而且也完成了藝術自身的重大變革，成為中國近現代藝術的先導。

第一節　清初民主思潮

明末清初之際，社會動盪十分激烈，階級矛盾和民族矛盾異常尖銳。由明清易主所帶來的社會大動盪，有力地推動了思想領域爭鬥的發展，於是在清初出現了以黃宗羲、顧炎武、王夫之、顏元和唐甄等為代表的一批傑出的思想家。他們從政治制度到哲學思想領域都對封建君主制度和宋明理學進行了深刻的反思和嚴厲的批判，開創了一代具有批判和求實精神的新思潮和新學風。

一　批判封建君主專制

明清的嬗遞和少數民族的入主中原，使一些封建士大夫和知識分子的思想受到極大的衝擊和震動。他們先是以惶惑的心情面對這種「天崩地解」的形勢，繼而開始思考造成「社稷淪亡，天下陸沉」的原因。這些懷著亡國之痛進行亡國之思的文化人，在對「古今之變」和「天地之理」進行重新思考的同時，他們的思想懷疑和批判也開始了。

清初文化人對明清易主的思考，首先集中在前明敗亡原因的探究上，當他們透過各種表面現象而進入對實質性原因的深入思考時，他們的批判鋒芒便不約而同地集中到對封建君主專制的批判上面。黃宗

羲（1610-1695）是清初批判君主專制的健將。他懷著亡國之痛完成了以批判封建專制主義為特色的政治專著《明夷待訪錄》。在這部著作中，黃宗羲大膽地突破了封建綱常禮教觀念的束縛，論證了封建君權的起源和實質，剔除了君權神授的神秘色彩。他指出：君主「以天下之利盡歸於己，以天下之害盡歸於人」[1]，不惜「屠毒天下之肝腦，離散天下之子女」[2]。所以，在天下人的眼中君主無異於「寇仇」與「獨夫」。他公開宣稱「為天下之大害者，君而已矣」[3]。與此同時，黃宗羲也對「君為臣綱」的封建倫理進行了新的解釋。他認為，君臣關係應該是平等的「師友」關係。

臣的職責是「為天下，非為君也；為萬民，非為一姓也」[4]。他甚至公開說封建專制君主實為「天下之大害」[5]。黃宗羲對傳統的封建倫理綱常的否定和對君主專制的批判，有如晴天霹靂，使當時的思想界產生了巨大的震動。

另一位反封建的思想家唐甄（1630-1704）也是猛烈批判君主專制的代表。他在《潛書》中把封建帝王視為罪惡的淵藪和殺人的劊子手。他通過對「君日益尊，臣日益卑」的君主集權發展過程的分析，指出君主專制所造成的嚴重後果，那就是一方面「人君賤視其臣民，如犬馬蟲蟻之不類於我」[6]，並將君主的權力推到極致；另一方面則由於「自尊則無臣，無臣則無民，無民則為獨夫」而導致政治上的孤家寡人，從而使政治陷入孤立的困境。不但如此，唐甄還憤怒地譴責專制君主殘虐百姓的罪行。他說君主為了奪取天下而「覆天下之軍，

1　〔清〕黃宗羲：《明夷待訪錄・原君》（北京市：中華書局，1981年），頁2-3。
2　〔清〕黃宗羲：《明夷待訪錄・原君》（北京市：中華書局，1981年），頁2-3。
3　〔清〕黃宗羲：《明夷待訪錄・原君》（北京市：中華書局，1981年），頁2-3。
4　〔清〕黃宗羲：《明夷待訪錄・原臣》（北京市：中華書局，1981年），頁4。
5　〔清〕黃宗羲：《明夷待訪錄・原君》（北京市：中華書局，1981年），頁2-3。
6　〔清〕唐甄：《潛書・室語》（北京市：中華書局，1955年），頁197。

屠天下之城」,「大將殺人,非大將殺之,天子實殺之……官吏殺人,
非官吏殺之,天子實殺之。殺人者眾手,實天子為之大手」[7]。他憤
怒地譴責君主專制的血腥性質,指出,每一個封建王朝的建立都讓天
下百姓付出了巨大而慘痛的代價:「天下既定,非攻非戰,百姓死於
兵與因兵而死者十五六。暴骨未收,哭聲未絕,目皆未乾,於是乃服
袞冕,乘法駕,坐前殿,受朝賀,高宮室,廣苑囿,以貴其妻妾,以
肥其子孫。」[8]因此,他認為一部封建君主專制史就是一部封建帝王
的殺人史,「自秦以來,屠殺二千餘年,不可究止」[9]。唐甄對君主專
制的批判,雖然是從君主專制禍國殃民的角度切入而未能從封建制度
本身出發對其加以否定,但是他的批判鋒芒和揭露的深度無疑給時人
以振聾發聵之感。

清初另外兩位很有代表性的思想家顧炎武和王夫之,也把批判的
鋒芒指向極端的君主專制。顧炎武(1613-1682)在其代表作《日知
錄》卷九〈守令〉中,立場鮮明地否定了君主的絕對權力。與此同
時,他還提出應對「國家」和「天下」這兩個概念嚴格加以區分的命
題。他認為,「國家」是指一家一姓的王朝,「天下」則是萬民的天
下。顧炎武區分這兩個概念的目的在於得出這樣的結論,那就是封建
王朝的興替實質上只是關係到君主的易姓改號和統治集團利益的重新
分配問題,與民眾的根本利益並沒有多大關係,而保天下才是民眾的
根本責任。所以民眾的利益理所當然地應該置於君主的一己私利之
上。王夫之(1619-1692)批判君主專制的名言是:「一姓之興亡,私
也;而生民之生死,公也。」[10]他認為:「以天下論者,必循天下之

7　〔清〕唐甄:《潛書・室語》(北京市:中華書局,1955年),頁197。

8　〔清〕唐甄:《潛書・室語》(北京市:中華書局,1955年),頁197。

9　〔清〕唐甄:《潛書・全學》(北京市:中華書局,1955年),頁176。

10　〔清〕王夫之:《讀通鑑論》(北京市:中華書局,1975年),卷17,頁1358。

公，天下非一姓之私也。」[11]他主張，如果君主因為謀私利而危害天下民眾的利益，那麼君主就「可禪、可繼、可革」[12]。

　　在批判封建君主專制的同時，清初進步思想家們也大膽地提出制約君主專制的一系列設想。其中黃宗羲的見解最具代表性。首先，他主張透過提高相權而限制君權，並用宰相傳賢制補充君主世襲制，以便使君主「不以一己之利為利，而使天下受其利；不以一己之害為害，而使天下釋其害」[13]。其次，他希望透過學校來監督君權的行使。他認為，學校的作用不應該是單純「養士」，還應該成為清議機構。太學祭酒應該擁有與宰相相等的權力，可以當面對天子指出「政有缺失」，使天子「不敢自為非是而公其非是於學校」[14]，全國各地郡縣的學官對地方官也可以「小則糾繩，大則伐鼓號於眾」[15]。黃宗羲賦予學校的作用實際上是想使其成為類似近代的代議機關。再次，黃宗羲還提出「有治法而後有治人」的法制思想。他希望以「天下之法」取代「桎梏天下人之手足」的「一家之法」[16]，藉以約束君主的「人治」。不難看出，他的法治思想中已經蘊涵著近代君主立憲的某些因素。

　　黃宗羲、唐甄、顧炎武和王夫之等人對封建君主專制的嚴厲批判，雖然還不可能從根本上否定封建專制的政治制度，但是，他們的批判精神和反傳統精神，都已達到民本傳統的極限。

11　〔清〕王夫之：《讀通鑒論》（北京市：中華書局，1975年），卷末，頁2538。
12　〔清〕王夫之：《黃書・噩夢》（北京市：中華書局，1956年），頁3。
13　〔清〕黃宗羲：《明夷待訪錄・原君》（北京市：中華書局，1981年），頁1-2。
14　〔清〕黃宗羲：《明夷待訪錄・學校》（北京市：中華書局，1981年），頁10、12。
15　〔清〕黃宗羲：《明夷待訪錄・學校》（北京市：中華書局，1981年），頁10、12。
16　〔清〕黃宗羲：《明夷待訪錄・原法》（北京市：中華書局，1981年），頁6-7。

二　弘揚經世致用的實學精神

　　清初思想家反對明末浮誇空談的學風，提倡經世致用的實學。他們的主要見解包括如下幾個方面。其一，他們站在復興儒學傳統的高度，批判宋明以來輕視功利而空談義理的性理之學。黃宗羲認為，儒家學說從本質上說是經世致用之學，但由於受到二程和朱熹之理學的影響，學者崇尚空談義理，將義與利、知與行割裂開來，使儒學背離了原來的軌跡。其結果是：「徒以生民立極，天地立心，萬世開太平之闊論，鈐束天下。一旦有大夫之憂，當報國之日，則蒙然張口，如坐雲霧。世道以是潦倒泥腐，遂使尚論者以為立功建業別是法門，而非儒者之所與也。」[17]顧炎武則把理學學術路線與明王朝的覆滅聯繫起來進行思考，認為由於理學「以明心見性之空言，代修己治人之實學」，所以導致「股肱惰而萬事荒，爪牙亡而四國亂，神州蕩覆，宗社丘墟」[18]。

　　在對明末空談浮誇學風的反思和批判的同時，清初思想家們繼承和發揚了晚明實學的傳統，從各個方面積極地開展了對經世致用之學的深入研究。

　　大思想家王夫之十分重視史學的「經世」功用。他認為「所貴乎史者，述往以為來者師」，「史者，垂於來今以作則者也」[19]。他從鄒衍的「五德終始說」、董仲舒的符瑞讖緯之術到朱熹的三代天理、後

17 〔清〕黃宗羲：〈贈編修弁玉吳君墓誌銘〉，《黃梨洲文集》（北京市：中華書局，1959年），頁220。

18 〔清〕顧炎武：〈夫子之言性與天道〉，《日知錄》（石家莊市：花山文藝出版社，1990年），卷7，頁310。

19 〔清〕王夫之：《讀通鑒論》（北京市：中華書局，1975年），卷6、20，頁350、1619。

世人欲說，進行了總清算和大掃除，試圖從紛繁的歷史現象中總結出歷史發展的動力和規律，以為「聖王之治」提供歷史哲學的依據。黃宗羲也十分重視史學的經世作用。他認為「夫二十一史所載，凡經世之業，亦無不備矣」[20]。他懷著沉痛的家國之恨，透過嚴肅的歷史反思寫出的《明夷待訪錄》堪稱「經世實學」的重要代表作之一。顧炎武以「明道救世」精神寫出的《日知錄》，「意在撥亂滌汙，法古用夏」。故潘耒評價顧氏之學時說：「綜貫百家，上下千載，詳考其得失之故，而斷之於心，筆之於書，朝章國典，民風土俗，元元本本，無不洞悉。其術足以匡時，其言足以救世。」[21]清初的「顏李學派」也以提倡實學著稱。其代表人物顏元（1635-1704），認為明亡於空談心性的腐朽學風。作為對空談心性的反撥，他高度評價王安石的變法除弊，更推崇南宋的事功派代表人物陳亮。他所主持的漳南書院，設有文、理、兵、農、天文、地理、水、火和工學等科，是一所具有濃厚經世致用特色的綜合性學校。他的弟子李繼承乃師重「習行」學風，使顏李學派成為清初學術界一個很有影響的學派。

三　反對宋明理學

由於親身經歷和感受了明末清初的社會大變動，清初的進步思想家們對宋明理學的弊端和危害有了深切的感受和認識，所以批判宋明理學成為他們的共識。黃宗羲對理學的批判屬於較為溫和的一派，這是因為他和理學有一定的淵源關係所致。即使如此，黃宗羲也對理學

20 〔清〕黃宗羲：《南雷文約・補歷代史表序》，《黃梨洲文集》（北京市：中華書局，1959年），頁316。

21 〔清〕潘耒：《日知錄・序》，《日知錄集釋》（上海市：上海古籍出版社，1985年），頁23。

崇尚空談持以否定態度。比較而言，顧炎武和朱之瑜（1600-1682）對理學的批判則要嚴厲得多。顧炎武說：「今之所謂理學，禪學也。不取之五經而但資之語錄，校諸帖括之文而尤易也。」[22]朱之瑜痛斥理學「不曾做得一事」，無異於「優孟衣冠」。王夫之對理學則大加痛斥，批判得也更為深入。他說「陸子靜出而宋亡」[23]，又說王守仁「以良知為門庭，以無忌憚為蹊徑，以墮廉恥、捐君親為大公無我……禍烈于蛇龍猛獸。」[24]在他看來，陸王理學就是誤國之學、亡國之學。稍後的顏元更是直接喊出理學「殺人」[25]。並指責朱熹「原只是說話讀書度日」，「自誤終身，死而不悔」；不但如此，還企圖「率天下入故紙堆中，耗盡身心」，變成「弱人、病人、無用人」[26]。總之，清初思想家對理學的批判是空前嚴厲和深刻的，它使大力提倡理學的清朝統治者和理學家感到大為震驚。

四　清初民主思潮在藝術上的反映

　　明清易主的社會大震盪在引起清初思想家們歷史反思的同時，也給藝術家們以極大的刺激，並激發了他們的創作靈感；不但如此，社會天翻地覆的變化和民眾顛沛流離的苦難，也成為藝術家們取之不盡的創作素材。尤其值得注意的是，清初進步思想家們對封建專制主義和宋明理學的深刻批判，更為清初藝術家們提供了深刻地觀察和認識生活的思想利器，清初傳奇創作也因此掀起一個新的高潮。

22　〔清〕顧炎武：《亭林文集》，卷3，《與施愚山書》，《顧亭林詩文集》（北京市：中華書局，1959年），頁59。

23　〔清〕王夫之：《張子正蒙注・乾稱篇》（北京市：中華書局，1975年），下，頁332。

24　〔清〕王夫之：《讀通鑑論》（北京市：中華書局，1975年），卷5，頁303。

25　〔清〕顏元：《習齋記餘》，卷6，頁7-8，彙刻顏李叢書本，中國國家圖書館藏。

26　〔清〕顏元：《朱子語類評》，頁2，彙刻顏李叢書本，中國國家圖書館藏。

　　傳奇創作在明末出現一股形式主義的逆流，很多藝術家思想貧乏，耽於享樂生活，在藝術上玩弄技巧，依賴誤會法吸引觀眾。這種創作心態與明末的社會動亂息息相關，大廈將傾、國將不國的世紀末的悲哀和惶惑使人們的意志消沉，而奢靡的社會風氣更加促使了人們在醉生夢死的生活中沉淪。

　　滿洲鐵騎踏破了中原的醉夢，鐵與血的嚴酷現實使漢族士大夫和民眾還沒來得及思考就已經處於被奴役的地位。在這種激烈的變化面前，多愁善感的藝術家們首先萌生的就是故國淪喪的悲哀和對前朝的思念。李玉是個由明入清的戲劇家，親眼目睹了明王朝的覆滅，他「甲申之後，無意仕進」，以示其民族氣節。他的很多作品都取材於明清交替的社會大動亂，從中寄託自己的故國之思和亡國之痛。《萬里圓》寫的是清初一位孝子尋親的故事，主人翁的家庭悲劇就是因為明末清初的社會大動亂所造成的。作者透過劇中人史可法的眼睛，看到「山水猶存，輿圖非故」，盡被「劫火燒殘，罡風吹黑」。作者對祖國山河的熱愛和對祖國命運的關切躍然紙上。他的另一部作品《千忠戮》，雖然是反映明初建文帝與燕王朱棣之間爭奪皇位的鬥爭，但是卻寄託了作者深沉的故國之思。此外，如《牛頭山》等作品，作者在歌頌岳飛精忠報國的凌雲壯志的同時，也揭露了南宋朝廷的昏聵，鞭笞了賣國求榮的宵小之徒。這些慷慨悲壯的作品出現在清初的舞臺上，顯然都是作者「借他人之酒杯，澆自己之塊壘」的結果。除了李玉和蘇州作家群以外，以吳偉業為代表的一些士大夫和知識分子也透過自己的作品抒發了無法壓抑的興亡之感。吳偉業在其雜劇《通天台》中流露出強烈的亡國之痛，他的傳奇作品《秣陵春》則寄託著濃厚的故國之思。而鄭瑜和嵇永仁等則在長歌當哭之餘，借助傳奇的創作寄託著對這場社會大動亂的嚴肅思考。

　　《長生殿》和《桃花扇》是清初傳奇的雙璧，它們的出現都與清初的社會背景和普遍的社會心理情緒有直接關係。從某種意義上說，

它們都是歷史反思的作品；也可以說，它們都是藝術家有感於明清更替的社會大變亂而做出的藝術思考和形象的再現。

洪昇在《長生殿・自序》中明確地表示他的創作意圖是：「借天寶遺事，綴成此劇……然而樂極哀來，垂戒來世，意即寓焉。」他的好友吳舒鳧在評點該劇時也指出：「世有議是劇為勸淫者正未識旁見側出之意耳。」作者在劇中有意將李隆基和楊玉環的愛情故事與唐代安史之亂扭結在一起，使其互為因果，互相推進，既寫出了封建帝王「逞侈心而窮人欲，禍敗隨之」的愛情悲劇，同時也真實地再現了天寶年間各種複雜尖銳的社會矛盾和政治抗爭，形象地再現了這個封建王朝「樂極哀來」的悲劇命運。洪昇歷時十年對《長生殿》「三易其稿」的創作過程，正是他的興亡之感不斷增長和與清朝統治階級的思想裂痕不斷加大的時期，他最終也因為這部傳世之作的思想傾向和巨大的社會反響而招禍。如果說清初進步思想家對明王朝滅亡的思考和對君主專制的批判是十分嚴厲和深刻的，那麼洪昇則以他的《長生殿》向觀眾生動而形象地展示了封建君主專制的腐朽和罪惡，以及一個封建王朝從盛而衰的全部過程。

如果說洪昇創作《長生殿》的切入點是「借古諷今」的話，那麼孔尚任則是直接取材於明清易主的現實，所以其針對性也更為直接。不但如此，孔尚任在〈桃花扇小引〉中還直截了當地表述了他的歷史反思和歷史批判的意圖是要再現明朝：「三百年之基業，隳於何人，敗於何事，消於何年，歇於何地。不獨令觀者感慨涕零，亦可懲創人心，為末世之一救矣。」孔尚任對南明政權覆亡歷史的感慨是很深的，他幾乎付出了半生心血，以極為嚴肅的態度創作了《桃花扇》。究其目的，一是要以藝術家的責任感回答他對這一段痛史的思考，同時寄寓他的故國之思；二是希望以歷史本身提供的教訓來感染觀眾，並從而激起他們痛定思痛的反思。應該說作者的這種創作苦心得到了

加倍的回報，《桃花扇》問世後引起的巨大社會反響遠遠超出作者的意料。然而無獨有偶，同洪昇和《長生殿》的命運一樣，孔尚任也因《桃花扇》而丟官。這兩起因演劇而得禍的「文字獄」，從反面證明了這兩部作品引起了清廷的注意和不滿，同時也再次證明了它們的思想和藝術價值。

　　清初思想家們對理學的嚴厲批判和對人性的張揚，也對藝術家們產生深刻的影響，這在《長生殿》中得到印證。清初思想家們在向理學家以「天理」取代「人欲」的虛偽說教發動攻擊時，把「理」與「情」統一起來，充分肯定「人欲」的合理性。王夫之說：「有欲斯有理。」[27]黃宗羲說：「天理正從人欲中見。」[28]他們都理直氣壯地主張要順應和滿足作為人的自然要求。在他們所宣導的合理情欲中，自然包括男女之情。顏元說：「豈人為萬物之靈而獨無情乎？故男女者，人之大欲也，亦人之真情至性也。」[29]洪昇並不迴避他的《長生殿》的「言情」傾向。他在《長生殿》第一齣〈傳概〉中明確表示了創作主旨：

> 今古情場，問誰個真心到底？但果有精誠不散，終成連理。萬里何愁南共北，兩心那論生和死。笑人間兒女悵緣慳，無情耳。感金石，回天地。昭白日，垂青史。看臣忠子孝，總由情至。先聖不曾刪鄭、衛，吾儕取義翻宮、徵。借太真外傳譜新詞，情而已。[30]

27　〔清〕王夫之：《周易外傳》（北京市：中華書局，1977年），卷2，頁56。

28　〔清〕黃宗羲：〈陳乾初先生墓誌銘〉，《黃梨洲文集》（北京市：中華書局，1959年），頁171。

29　〔清〕顏元：《存人編》，卷1，〈喚迷途・第一喚〉，匯刻顏李叢書本，中國國家圖書館藏。

30　〔清〕洪昇：《長生殿・傳概》（北京市：人民文學出版社，1983年第二版），頁1。

當我們把《長生殿》放在清初思想家對宋明理學進行嚴厲批判的背景下來觀察和理解時，就會發現這部作品的反封建意義。洪昇對李楊的愛情故事持雙重態度，他既肯定了這愛情中鍾情和執著的一面，又批判了宮廷愛情的血腥性和破壞性的一面。應該指出的是，洪昇對李楊愛情的肯定，是從「天理」與「人欲」關係的角度來提出問題和認識問題的，他在肯定人欲的合理性的同時，把批判的鋒芒指向了宗教禁欲主義的「天理」。也就是說，這部作品雖然不是表現主人翁與封建壓迫勢力的對抗，但卻是以理學作為對立面，表現了人的「真情至性」戰勝「天理」的進步思想。

這樣的情形，同樣反映在造型藝術方面。清初出現的遺民畫家群體，或借助傳統筆墨樣式的依念，或借筆墨樣式的狂怪來反映對故國的懷念與對個性的追求，清初四僧中的朱耷與石濤，均是明王朝世系中的子孫，他們借助於出家、佯狂、飄遊等方式，以前所未有的狂放簡約或變動灑脫，開創了革新的風氣，清初的書畫家傅山與擔當或流寓或出家，以自己的書法與行性表現出一種對社會的態度和對個性的追求。也有一些書畫家以對傳統筆墨樣式的不懈追求來體現出他們的感觸。他們強調師法元明繪畫的法式，繼承特有的繪畫語言，特別是對明代中葉吳門畫派與晚明董其昌的一味追隨。這批畫家又多集中在江浙等與清軍對抗最強烈之地區。他們對文化上的取向實際上也反映出一種思想上的傾向。正是這樣，才開啟了清初畫壇那種多變的面貌與一代新風的誕生。而在清初提出的重要繪畫理論，如石濤在《畫語錄》中所提出的「無法而法，乃為至法」，「自有我在」，並單列出「變化」、「尊受」兩章，直接指出，繪畫是「借筆墨以寫天地萬物而陶泳乎我」，也是這種追求的反映。

第二節 清王朝的文化政策和中華民族大文化的形成

清王朝在確立其在全中國統治地位的過程中，一方面採取各種軍事和政治措施，鎮壓和平息漢族和各族人民的反抗；另一方面又建立和推行一整套文化統治的政策，其中包括尊孔、提倡理學和利用藏族與蒙古族的喇嘛教，以及吸收和利用漢族與其他民族的思想文化，以服從和維護自己政治和思想統治的需要。相對於歷史上其他封建王朝而言，清王朝的思想文化統治更加完備，也更見成效。

一 尊孔和提倡理學

清王朝入關後，大力提倡尊孔讀經。清廷上孔子尊號為「大成至聖文宣先師」，並大修孔廟，每年舉行祭孔盛典。還加封孔子的後裔為衍聖公，給以各種榮耀和特權。並為歷代儒家代表人物建祠廟，立牌坊，賜匾額。先儒的後裔都世襲五經博士。康熙南巡時，特意謁孔廟，並召集官吏和儒生講經。不但如此，還以天子之尊向孔子行三跪九叩之大禮。康熙九年（1670），康熙皇帝以儒家學說為依據，親自制定並頒發「聖諭」十六條，作為人們的行動準則。其內容包括：敦孝悌以重人倫，篤宗族以昭雍睦，和鄉黨以息爭訟，重農桑以足衣食等等。雍正又為十六條作了注釋，加以發揮，稱為〈聖諭廣訓〉，並在全國範圍內廣為頒發。吏部要求各省督撫在各地選拔秀才進行宣講，「句詮字釋，闡發音義，毋得虛應故事」。不難看出，清廷力圖自上而下地把儒家思想和倫理道德推行到全國的每一個角落。

清王朝對理學的提倡更是不惜餘力。康熙帝最為尊崇朱熹，他認

為，宋儒朱子，注釋群經，闡發道理。凡所著作及編撰之書，皆明白精確，歸於大中至正，今經五百餘年，學者無敢疵議。康熙帝以為孔孟之後，有裨斯文者，朱子之功，最為宏鉅。為此，康熙帝降旨將朱熹從孔廟兩廡的先賢中抬出，立在大成殿配十哲之後，成為第十一哲。不僅如此，清代的科舉考試中的四書五經也要以朱熹的注釋作為準則。在清廷的提倡和獎掖之下，出現了以李光地為首的一大批「理學名臣」，他們因為標榜和鼓吹理學而備受重用。清王朝大力尊崇孔子，提倡理學，其目的是加強思想領域裡的專制，以鞏固其封建秩序和統治。

二　大興文字獄

文字獄是封建專制的產物。在封建社會裡，專制君主為了鉗制臣民的思想，常常採取這種殘酷的震懾手段。相對於歷朝而言，有清一代文字獄之頻繁和株連之廣都遠遠超過前代。

清代的文字獄早在順治年間就已開始。毛重倬和胥庭清等人因坊刻選文，其序文紀年只用干支，不用清朝順治年號，而被以「目無本朝，陽順陰違」的罪名繩之以法。

時至康熙年間，文字獄屢有增加。其中影響較大者為「莊廷鑨明史稿案」和「戴名世《南山集》案」。「明史稿案」發生在康熙二年。浙江富戶莊廷鑨購得明末人朱國楨所撰《明史》，據為己有，並補寫了崇禎朝和南明史事。其間奉南明弘光、隆武和永曆為正朔，又有指斥清朝的詞句。此事被人告發後，釀成大獄。其時莊廷鑨已死，開棺戮屍。其父莊允誠被捕，死於京獄，亦遭戮屍。其弟及其子孫，年十五以上均斬，妻女發配瀋陽為奴。凡與該書有干連的刻匠、書商和藏書者「一應俱斬」。卷首所列諸名士也無不「伏法」。受此案株連者二百二十一人。

　　「《南山集》案」發生在康熙後期。翰林院編修戴名世著《南山集》，其中有根據方孝標所著《鈍齋文集》和《滇黔紀聞》來議論南明史事，並用南明諸帝年號。《南山集》在龍雲鍔和方正玉的捐助下刊刻，由汪灝和方苞作序，書板亦藏於方苞處。左都御史趙申喬告發戴名世「妄竊文名，恃才放蕩」，「私刻文集，肆口游談，倒置是非，語多狂悖」。康熙對此案追究嚴厲，命九卿會審、論戴名世大逆罪，處斬；其子孫數人並斬。方孝標戮屍，其後代多人坐死。龍雲鍔、方正玉、汪灝和方苞等判絞刑，後由康熙改判放逐、貶謫。

　　雍正時文字獄更苛，不但案件增多，罪名也更加繁雜。這與當時統治階級內部矛盾激化有關。雍正大興文字獄，除了用以鎮壓具有反清思想的知識分子外，還把文字獄作為統治階級內部爭鬥的工具，打擊政治上的異己勢力。雍正朝影響最大的文字獄是曾靜和張熙案。湖南人曾靜令其徒張熙投書川陝總督岳鍾琪，稱岳鍾琪為岳飛的後裔，勸其起兵反清，並列舉雍正有弒父篡位、殺兄屠弟的罪行。岳鍾琪向朝廷告發後，清廷立即將曾靜和張熙逮捕歸案。經過審理，又查出曾靜的反清思想是由於讀了清初學者呂留良的著作，受其影響的結果；並查出曾靜對雍正的指責係從已被鎮壓的雍正諸弟胤禩、胤禟手下太監處聽來的。於是雍正把打擊的目標指向呂留良的子孫、門徒和胤禩與胤禟的餘黨。雍正對此案十分重視，他親自審問曾、張，並對呂留良的華夷之辯加以駁斥。經過案情的審理和思想觀點的駁詰，雍正將經過加工的文字以《大義覺迷錄》為題，向全國刊印發行。為了利用曾靜師徒現身說法，宣傳《大義覺迷錄》，雍正將曾靜師徒開釋，分別派往江寧、蘇州和浙江等地進行宣講。與此同時，則將呂留良開棺戮屍，殺盡全家。呂留良的弟子及刊印呂氏著作者也都被抄斬。

　　乾隆朝的文字獄有增無減，案件為康、雍兩朝合計總數四倍以上。如果說康、雍時的文字獄主要以具有反清思想的士大夫或政治上

的對立勢力為打擊對象，乾隆時的文字獄則多為捕風捉影、望文生義，獲罪者中很多是下層知識分子。其目的是想在知識分子中製造濃重的恐怖氣氛，以顯示封建皇帝的專制淫威。乾隆四十三年（1778），江蘇泰州舉人徐述夔的《一柱樓詩集》中，有「明朝期振翮，一舉去清都」；「大明天子重相見，且把壺兒擱半邊」之句，乾隆以其「顯有興明滅清之意」的罪名，而將徐述夔戮屍，其孫問斬。乾隆四十四年（1779）江西德興生員祝廷諍作《續三字經》，內有「發披左，衣冠更，難華夏，遍地僧」等語，便被定以「明寓誹謗」的罪名戮屍，其孫擬斬決，家屬流放多人。此外如因「清風不識字，何得亂翻書」的詩句而羅織成的大案，更可見當時文字獄已經達到多麼荒唐可笑的程度。以文字獄為標誌的嚴酷的文化專制主義，使當時的士大夫文人綴文動筆動輒得咎。一時間文化人既不敢議論時政，也不敢編寫歷史，他們的思想遭到嚴重的窒息，大量人才被摧殘。

三　圖書事業的興盛

清代是圖書事業高度發展和興盛時期。康熙、雍正和乾隆都十分注重圖書的整理和編撰。據統計，在康、雍、乾三朝清廷內府所刊定的欽定諸書，經部類計二十七種，九五三卷；史部類七十九種，五七三八卷；子部類三十二種，一二四七九卷；集部類十九種，三四一〇卷。共計一百五十七種，二二五八〇卷。

清代書坊之盛反映了圖書事業繁榮的一個側面。乾隆時期京中書籍流通盛況空前，錢景開的「萃古閣」，陶正祥父子的「五柳居」，李文藻〈琉璃廠書肆記〉中的韋氏「瑞錦堂」、劉氏「延慶堂」等都是當時著名的書肆。清代私人藏書也很流行，所藏書籍頗為豐盛。與此同時，也刺激了出版業的繁榮。

為了籠絡漢族知識分子，以示「稽古右文，崇儒興學」之意，清廷招羅大批知識分子，大規模地進行古籍的搜集、編撰和注釋，從而使一大批「御撰」和「欽定」的注經作品出現，如順治時的御注《孝經》，康熙御撰《周易折中》、《日講四書解義》，雍正的御撰《孝經集注》，乾隆御撰《周易述義》等。此外還有由康熙第三子誠親王允祉的侍讀陳夢雷主持編撰的大型類書《古今圖書集成》，全書分為六彙編，三十二典，一萬卷，歷經康雍兩朝才最終完成。

最大規模的編書是乾隆朝所完成的《四庫全書》。《四庫全書》的編撰歷時十七年。其間供職於四庫館者計有三百六十人，加上繕寫與裝訂的人數在內，最多時達到三千八百人。其規模之宏偉，人數之眾多，歷時之長久，都是前所未有的。

儘管《四庫全書》的編撰是以鞏固清王朝的統治為目的，而且在編撰過程中，也「焚」、「毀」了大量典籍，但是這部宏偉大典在中國文化史上的地位是有口皆碑的。《四庫全書》收集的書籍多達三五〇三種，七九三三七卷，裝訂為三千六百冊。其中不僅有漢民族學者的著作，而且也將少數民族學者與歐亞學者的著作囊括其中，從而成為中國古代最為龐大而完備的知識大典。

四　學術文化的高度發展

清代是古代文化高度發展和成熟時期。在文學領域，《紅樓夢》、《聊齋志異》和《閱微草堂筆記》分別代表了古典小說、古典文言小說和古典筆記小說的高峰。在目錄學領域裡，無論是官修、史志和私家目錄，都具有總結前代，開啟後來的特點。其中《四庫全書總目》在總結前代學術成果的基礎上，建立起了中國古代最為完備、最為系統的圖書分類體系。而樸學的興起和高度發展，則使中國古代學術思想和成就攀登上一個新的高峰。

　　清代學術思想的主流力圖擺脫宋明理學的藩籬，由顧炎武和黃宗羲等開創的奔放、務實和反對空談的學術思想與學術作風，逐漸轉化為更為樸實和重視實證的清代樸學。閻若璩、胡渭和毛奇齡等是清代樸學的先鋒，他們在清初思想向樸學過渡的過程中發揮了重要作用。

　　乾隆年間，惠棟（1697-1758）構築了樸學的牢固陣地，使樸學形成了與宋學相抗衡的局面。樸學在乾嘉時期分為兩大派，一派以惠棟為代表，因為他和弟子們都是江南人，所以稱為吳派。另一派是以戴震（1724-1777）為代表的皖派。吳派治經從研究古文字入手，重視音訓，以求經義。皖派擅長「三禮」（《周禮》、《儀禮》、《禮記》），對小學（文字學）尤精。其特點是從小學、音韻入手，解析經義。兩派的不同之處主要在於，「惠君之治經求其古，戴君求其是」[31]。

　　樸學在中國文化史上的巨大功績，在於它對中國歷史文化進行了空前規模的總結。清代樸學成績卓著，除了惠棟和戴震這兩位代表人物之外，一大批學者如錢大昕、段玉裁、王念孫、汪中和阮元等都在古文字學和古音韻學的研究中取得突出的成就。段玉裁的《說文解字注》由音韻學考訂文字，並對中國文字構造原則的「六書」（象形、指事、形聲、會意、轉注、假借）的意義作了進一步的闡明。王引之的《經傳釋詞》從古書中歸納出一百六十個虛詞，對它們的淵源和演變進行了考訂，並對其意義與用途作了解釋。江永的《古韻標準》，戴震的《聲類表》、《聲韻考》，段玉裁的《六書音韻表》等著作，都在古音韻學的研究中有卓越的創見。戴震對於人的發音與口腔牙齒喉舌關係的研究，錢大昕對古人舌音多變齒音的發聲規律的研究，把古音韻研究推向一個新階段。

31 〔清〕洪榜：〈戴震文集〉，《初堂遺稿》，《戴先生行狀》（北京市：中華書局，1980年），卷1附錄，頁255。

　　在樸學大師們的推進和帶動下，中國古代文獻的整理、考訂、校勘、辨偽和輯佚工作也取得巨大成就。僅阮元輯的《皇清經解》和王先謙輯的《皇清經解續編》，所收書籍就有三百八十九種，七百二十七卷之多。從《荀子》、《墨子》到《山海經》、《竹書紀年》和《水經注》等古籍，都有人進行認真的校勘和訂正。散佚的古籍輯佚也取得豐碩成果，僅從《永樂大典》中就輯出已佚古籍三百多種。

五　多民族文化的碰撞與融合

　　清王朝入關後，先是把消滅農民起義軍作為軍事重點，繼而一舉滅亡了南明小朝廷。當清王朝對中原地區的統治確立後，就開始著手解決邊疆地區的統一問題。清廷在蒙古地區平定了噶爾丹之亂，會盟內蒙古四十九旗和喀爾喀蒙古各部於多倫。內外蒙古與清廷建立了前所未有的密切關係。在西藏地區，清廷平定了策妄拉布坦等幾起叛亂，設置駐藏大臣，正式敕封達賴喇嘛稱號，並改革達賴、班禪及呼圖克圖（活佛）的靈童轉世制度。自此西藏與中原地區的聯繫更加密切。在新疆的廣大地區，清廷也實行了有效的行政統治。對於西南少數民族地區，清王朝大規模地推行始於明代的「改土歸流」政策，以朝廷任命的流官，取代世襲的土司統治制度。這樣就解決了土司的封建割據，溝通了西南少數民族與中原地區的政治、經濟和文化的交流。當然，邊疆的開拓和安定，各民族經濟和文化壁壘的破除，總是以軍事征服為前提的。因此，中華民族的進一步融合與中華民族大文化的形成與發展總是伴隨著鐵與血的苦難，為歷史進步付出了巨大的代價。

　　滿漢文化的碰撞與融合，在八旗鐵騎踏進關的那一刻便已開始了。這種碰撞首先表現為滿族統治者對漢民族的武力征服和血腥鎮

壓，所以衝突是十分尖銳的。作為征服者，清廷以「首崇滿洲」作為治國的根本原則，將本民族的地位和利益置於漢民族和其他少數民族之上，並以征服者的姿態，對漢人進行強硬的文化壓迫。

清軍入關後，清廷在武力征服的同時，以強迫漢民薙髮、易衣冠為象徵的文化壓迫便告開始。清軍在向江南推進時，嚴厲推行薙髮令，限十日之內改裝薙髮，為此而釀成的慘案令人髮指。如果說強迫改變民族習俗是為了在精神上征服漢人，那麼隨之而來的文字獄和禁毀有礙書籍則是企圖在思想和文化領域裡鎮壓漢族的民族意識和反抗精神。

為了維護清王朝自身的文化傳統，清統治者十分強調本民族文化的重要象徵——騎射和滿語。從皇太極到康熙、雍正和乾隆，都把騎射作為祖宗家法來提倡和維護。為此，康熙特地開設木蘭圍場，並每年率領王公大臣到木蘭圍場舉行秋獮。在皇上的宣導下，騎射在清初成為社會風尚。為了維護滿語的地位，清王朝入關後把滿文列為官方使用的語言文字。不但清初諸帝都通曉滿文滿語，而且要求新進的翰林院名臣學習滿文滿語，召見時以滿語應對。

儘管清統治者極力推行和維護滿族文化的傳統，並將滿族文化強加給漢族，以滿族文化同化和改造漢文化；儘管漢族士大夫和文人極力排斥滿族化，然而，滿漢文化的融合之勢是無法阻擋的。早在努爾哈赤時代，漢族的大量典籍就開始被翻譯成滿文，以《三國演義》為代表的文學作品也被滿族貴族和旗人所廣泛接受，關羽甚至成為滿族崇奉的神祇之一，其廟宇遍天下。漢族士大夫入仕清廷，是滿族文化吸收漢文化的一條重要途徑；而在滿族與漢族的雜居相處過程中，漢族的傳統文化、道德規範、典章制度和禮儀習俗也潛移默化地注入到滿族的文化系統之中。從滿族的婚姻制度到殯葬制度乃至民間習俗，都因受了漢文化的影響而發生很大變化。這種變化在語言方面表現得

更為明顯。儘管清初諸帝一再訓誡不可輕廢本民族的「言語衣服」，但是時至康熙末年，盛京地方已經出現因滿漢雜處，旗人不能說滿語的現象了。

　　在民族文化融合的大潮流中，喇嘛教扮演了重要角色。喇嘛教是藏傳佛教的俗稱。它主要在西藏地區形成，但影響所及直到青海和蒙古地區。明清時期，喇嘛教諸派中，以黃教勢力最大。清廷考慮到喇嘛教在西藏和蒙古地區的巨大影響，採取「修其教不易其俗」的政策，對喇嘛教大加提倡。順治九年（1652），清廷冊封達賴喇嘛為「西天大善自在佛所領天下釋教普通瓦赤喇怛喇達賴喇嘛」，總領藏蒙佛教各派。康熙年間，又冊封班禪為「班禪額爾德尼」（意為智勇雙全的珍貴的大學者）。自此達賴和班禪成為格魯派兩大活佛轉世系統，代代相傳，同為格魯派教主。在清廷的扶掖和優禮下，喇嘛教在藏蒙地區廣泛傳播，喇嘛教徒急劇增多，廟宇的權威和權力也迅速膨脹。在喇嘛教的傳播過程中，推進並加速了藏、蒙、漢的文化交流和融合。在河北承德出現的外八廟建築群，氣勢宏偉，風格多樣，錯落有致，充分展示了蒙、藏、漢建築藝術的高度發展和輝煌成就。北京的雍和宮，則將漢、滿、藏、蒙各民族文化藝術的精華熔為一爐，具有極高的文化價值。

　　清王朝不僅建立了多民族統一的大帝國，而且民族交往和民族融合的潮流也波瀾壯闊。在北方，形成了以漢、滿、蒙為核心的漢、滿、蒙、回、達斡爾、鄂溫克、鄂倫春族之間的民族文化的交流和融合。在西南地區，由於實行「改土歸流」政策，由各少數民族的土司所造成的封閉的壁壘被打破。隨著學校的興辦，通漢語、習漢俗也蔚然成風。多民族文化的交融使中華民族大文化更加豐富博大和絢爛多彩。

六　清廷的崇雅抑俗政策

　　清王朝不但對思想文化領域實行嚴密的控制，對於文學藝術領域裡的所謂異端邪說也加以防範和鎮壓。這種粗暴的干涉和壓制甚至深入到文學藝術的很多門類。對於文學中不符合儒家正統思想規範的愛情作品，清廷一概斥之為「淫」，並嚴行禁止。《大清律》中甚至規定：凡坊肆市買一應淫詞小說，在內交與八旗都統察院、順天府，在外交與督撫等，轉行所屬官弁嚴禁，務搜板書，盡行銷毀。有仍行選作刻印者，系官革職，軍民杖一百，流三千里；市賣者杖一百，徒三年；買看者杖一百。該管官弁不行查出者，交與該部按次數分別議處。丁日昌巡撫江蘇時，便曾對《紅樓夢》嚴行禁止。除了嚴禁之外，清統治者還採取刪節和改寫的辦法，剔除其中的違礙，摻雜進封建道德和倫理綱常的內容。

　　由於戲曲和曲藝具有更大的普及性和廣泛的社會影響，所以清廷對戲曲和曲藝的控制和審查更嚴。其主要措施有發佈禁令，設局改戲，審定音律，編撰宮廷大戲作為導向等等。清廷通過這些措施，一方面對戲曲劇碼和曲藝曲本的內容進行查禁和刪改，以使其符合統治者的需要；另一方面在聲腔劇種的領域裡推行崇雅抑俗的政策，亦即推崇和扶持作為封建社會正聲的昆曲，排斥和打擊以梆子腔和皮黃腔為代表的新興地方劇種，用以維護封建秩序。乾隆帝於乾隆四十三年（1778）指令有關官員審查各戲院所上演的劇碼。乾隆五十年（1785），清廷對轟動北京的秦腔採取禁演措施。「乾隆五十年議准，嗣後城外戲班，除昆、弋兩腔仍聽其演唱外，其秦腔戲班，交步軍統

領五城出示禁止。」[32]嘉慶三年（1798）和嘉慶四年（1799），連續發佈禁止花部諸腔的禁令。其中三年的禁令中說：「嗣後除崑弋兩腔仍照舊准其演唱，其外亂彈、梆子、弦索、秦腔等戲，概不准再行演唱。」[33]嘉慶十八年（1813），又有禁止演唱詞曲的禁令頒佈：「外城地面開設戲院，本無例禁，但演唱淫詞豔曲及好勇鬥狠之戲，于人心風俗大有關係。著該禦史等嚴行查禁，以端習尚」。這些禁令清楚地證明清廷文化專制的嚴重程度和虛弱的心態。

　　在民間美術這一最具廣泛內容與影響的藝術類別中，清廷更是極力採取了規範與崇雅的政策，特別是對於建築、手工藝與民俗藝術方面，清廷制定了許多有關的行業條令與法令進行引導與限制，並調動各地工匠進京參加皇家主持的各種工藝製作。例如，在建築領域頒佈的營造例則中，不但收入了大量漢式傳統建築樣式，也列入了藏、蒙等族的某些建築樣式。在宮廷琺瑯器與玉器的製作中，也調入了許多廣州、揚州、蘇州等地工匠，甚至有一些西洋匠人與畫師也供奉於內廷。各地風俗神廟的興建與喇嘛教的倡導一同興盛，各民族各地域的節日與風俗得以共同實施，並相互傳播，這些使得民間美術在最大限度上得到交融與發展，技藝精湛遠超前代，品種空前繁盛，成為影響民族造型藝術的重要因素，其對於中華民族多民族共同文化的形成有著不可低估的促進作用。

32 〈欽定大清會典事例〉，張庚、郭漢城：《中國戲曲通史》（北京市：中國戲劇出版社，1981年），下，頁13-14。
33 〈蘇州老郎廟碑記〉，張庚、郭漢城：《中國戲曲通史》下（北京市：中國戲劇出版社，1981年），頁15。

第三節　帝國主義侵略和晚清文化藝術思潮的演變

　　道光、咸豐年間，中國社會經歷了由古代社會向近代社會轉變的歷史性巨變。西方列強用鴉片、商品和炮艦打開中國大門，有如強勁之風吹來的西學與中國文化傳統發生了激烈的衝突。淪為半殖民地半封建社會的中國從此經歷了無數的屈辱和苦難，幾代中國人為尋找富國自強之路而開始了文化的反思和前仆後繼的鬥爭。

一　道、咸年間經世實學

　　道光、咸豐年間社會危機全面爆發，土地兼併加劇，統治階級奢靡，農民起義此起彼伏，西方資本主義浪潮席捲全球，殖民強盜覬覦著中國。面對著這樣嚴重的局面，一些有愛國之心的地主階級知識分子警覺起來，開始思考國家的前途和民族的命運。這時漢學的古籍考證也好，理學思辨也好，都不再能引起他們的興趣，他們的眼光已經開始轉向危機四伏的社會和國門之外的新鮮世界。隨著漢學的衰落和今文經學的興起，知識界的思想風氣也發生了明顯的變化。在學術界，乾嘉時期的「訓詁考據」之學開始向「通經致用」之學轉化。在政治思想領域，這時清王朝的統治力量已經開始衰落，不可能再像文字獄屢興的時代那樣對知識界進行控制。喘息稍定的文化人從故紙堆裡擡起頭來，開始大膽地面對眼前的世界。他們不滿社會的黑暗，對清王朝的專制統治展開了猛烈的批判。一些激進的知識分子則力圖改變現狀，大聲疾呼，鼓吹社會變革。經世致用之學就是在這種思想文化氛圍中產生的，其代表人物是龔自珍和魏源。

　　龔自珍（1792-1841），號定庵，浙江仁和（今杭州）人。在他去

世的前一年，鴉片戰爭的隆隆炮聲已經揭開中國近代史的序幕。在他一生的五十年間，正是中國封建社會開始解體並開始走向半殖民地半封建社會的前夕。龔自珍的思想反映了這一歷史轉折時期的時代特徵。他博學多識，思想敏銳，關心現實，深惡封建專制的黑暗和腐敗，並借歷代王朝興衰的歷史教訓抨擊封建專制主義。封建末世思想界的沉悶和窒息使他發出浩歎：「九州生氣恃風雷，萬馬齊暗究可哀；我勸天公重抖擻，不拘一格降人才。」在揭露和批判黑暗社會現實的同時，龔自珍提出了一系列改革的主張，其中包括重新調整和分配土地財產，解決貧富不均；廢除八股，用人不限資格，廣泛搜羅人才；移民西北，加強防務和警惕西方資本主義入侵等。他公開支持林則徐的禁煙運動，並為其出謀劃策。龔自珍是一位開風氣的人物，他的思想對後世知識分子產生了很大影響。

魏源（1794-1857），字默深，湖南邵陽人。他與龔自珍的思想很接近，交誼甚深，共同倡導經世致用之學。他一生著述十分豐富，其中《聖武記》和《海國圖志》是他最重要、最富於時代特色的著作。他提出了「師夷長技以制夷」和向西方學習的主張，並表達了反對資本主義侵略的愛國主義思想。他認為鴉片戰爭的失敗，主要是政治腐敗造成的。他把外國侵略者與他們掌握的科學技術分開，提出為了抗擊侵略者而必須學習外國先進的科學技術的主張。

由龔自珍和魏源所代表的經世實學，以匡扶天下，拯救危亡為宗旨，懷著崇高的社會責任感去議政和探學，將學術引向干預和革新政治的軌道。其內容主要包括抨擊封建專制和腐朽的吏治，批判科舉制度；研究與國計民生息息相關的漕運、鹽政、河工和農事等大計。探究邊疆史地以籌邊防和禦外。變一味考辨古史而為撰修當代史等等。道、咸之間的經世實學上承儒學的經世傳統，同時又孕育了近代新學的開放和啟蒙的某些因素。它作為一個特定歷史時代出現的特定文化現象而發揮了重要的歷史作用。

二 戊戌變法前後文學藝術的變革精神

十九、二十世紀之交，中國社會風雲迭起，苦難深重。從洋務運動到戊戌變法、太平天國運動和義和團運動，中國人在探索真理和自立自強的路上屢遭失敗，這從反面更加激發了社會的變革精神。與政治風雲相呼應，在文化藝術領域裡也出現了革新圖變的潮流。

在文學領域裡「詩界革命」一馬當先。明人的「文必秦漢，詩必盛唐」的極端擬古風氣也影響了清代詩壇，晚清時「宋詩運動」和「同光體」更是變本加厲，一味追求形式的精巧，在故紙堆中發掘題材，造成作品內容空虛、形式主義氾濫。思想文化領域裡的變革思潮激發了一批資產階級知識分子所宣導的「詩界革命」。激進的維新派人物譚嗣同首倡「詩界革命」。他寫出很多充滿愛國激情和戰鬥鋒芒的作品，一反「同光體」的無病呻吟。夏曾佑也是「詩界革命」的重要代表人物，而梁啟超則是「詩界革命」的理論旗手。他不僅正式打出「詩界革命」的旗號，而且系統地闡發了「詩界革命」的理論主張。他認為，近千年的舊詩創作早已走上陳陳相因的形式主義道路，因此「非有詩界革命，則詩運殆將絕」。他主張「詩界革命」「當革其精神，非革其形式」，所以要處理好批判與繼承的關係。要把新的思想、新的意境和精神充實到詩歌創作中。

從詩歌創作的成就上看，黃遵憲堪稱「詩界革命」的代表人物。他是中國近代有名的外交家，多年的外交生涯使他接受了西方資產階級民主自由思想的薰陶，回國後他積極參加維新運動。他身體力行，倡導「吾手寫吾口」的活潑、生動、通俗的詩風。他的詩以善於烘托氣氛、創造意境和生動地刻畫形象而見長。而題材豐富、感情細膩和語言流暢則是其詩歌的另一個特點。其著名的〈今離別〉四首，運用

樂府詩的形式，在傳統的男女相思的主題中融進富於時代感的情愫，讀來娓娓動聽，十分感人。

「詩界革命」的意義不僅僅停留在文學變革的範疇內，它既是啟蒙思潮的產物，又是啟蒙運動重要的一翼。很多「詩界革命」倡導者和參加者直接運用詩歌創作來宣傳啟蒙思潮。這一運動所具有的鮮明政治傾向和藝術創新精神，不但影響了「五四」以後的新詩創作，也對當時小說界和戲曲界產生巨大影響。在其影響和帶動之下，「小說革命」和「戲曲改良」也掀起了熱潮。一時間，幾乎文學藝術領域裡的各個門類都躁動起來，形成了一股破舊立新、鼎革思變的變革潮流。

美術界同樣受到這變革的時代和潮流的感染和影響，打出了「美術革命」的旗號，甚至更徹底地將「四王」與元明之際的繪畫統稱為「惡畫」。一場以從古代美術向近代美術轉變為象徵的藝術革命也在加緊進行。由於美術家們審美意識與社會上反帝反封建的鬥爭相呼應，又與愛國主義精神和民族自強意識的高漲相聯繫，所以為他們的創作注入了新的內容和靈感。五口通商以後，上海、廣州等商埠成了最能感受時代風雲的重鎮和接觸西洋文化最多的十裡洋場，同時也是消費極大的美術市場中心。這時，日益成長的資本家、商人和市民成為美術觀念及其形態變革的主要社會力量。大量職業書畫家和因官場黑暗、決意仕進的文人書畫家也紛至沓來，加入了這些地區的創作隊伍。伴隨著職業化趨勢的加強，畫家們開始成立同業組織，定期進行藝事交流，捐助公益事業，成為近代意義上的自由職業者。表現在創作上，這時的美術更加注重世俗化與個性化的結合，或以中為主、融會中西，並把文人情操和民間趣味統一起來，在廣泛而通俗的題材或體裁中，創造出更符合市民好尚的圖式，如「海派」的任伯年和廣東的「二居」；或拉開中西距離，直承清初和清中葉的個性派藝術，在傳統題材和體裁中以復古為更新，化大雅為大俗，同樣成為市民喜愛

的圖式，如「海派」的趙之謙、虛谷和吳昌碩。在傳統繪畫形態的變異之外，石印畫報的風行也是這一時期繪畫轉型的又一重要現象。它憑藉近代的傳媒手段，多表現實事新聞，及時反映社會巨變中人民群眾對國家前途、民族命運和世界形勢與西方文明的深切關注，具有傳統繪畫無可比擬的作用。民間美術和西湖景片等，也突出了宣傳實事和愛國主義教育的內容，強烈地展現了列強入侵後中國人民不甘屈辱、發奮圖強的精神面貌。此外，這時商業美術的發展也超過了以往任何時期，各種廣告畫、月份牌畫和書口貿易畫，或中西合璧，或完全採用西法，反映了近代商業社會的「包裝」意識和對美術發展所提出的新要求。戊戌變法的領袖康有為更是公開地推崇工匠畫而貶低文人畫，尊形似而斥寫意，提倡繪畫為工商百器所用，主張中西畫法結合，以開創繪畫新紀元。他的這些號召，作為資產階級在藝術上的口號，預示了清王朝覆滅後畫壇必將出現更大的變化。

第四節　清代文學藝術的繁榮

　　明清之際的社會大變動給清初的文學藝術以極大的刺激，激烈的階級鬥爭和民族矛盾必然會在文藝作品中有所反映。因此，清初的文藝創作非常活躍，出現一批具有較強的現實主義精神的作家和作品。但是，隨著清王朝封建專制主義的強化和對思想文化領域控制的登峰造極，現實主義的文學漸趨衰落，不但出現大量為封建統治階級歌功頌德的作品，而且形式主義和復古主義也開始氾濫，並在詩、詞和散文領域裡佔據了主導地位。然而形成鮮明對照的是，在傳統的主流文學日趨沒落的同時，被排斥在「正宗」之外的小說卻得到長足的發展。《聊齋志異》、《儒林外史》和《紅樓夢》等輝煌著作，把我國文學推上一個新的高峰。戲曲、曲藝、音樂和舞蹈，這時進入了空前繁

榮時期，開創了一個更加普及和盛況空前的新時代。在美術領域裡，
則出現了藝術上的集大成的盛況。

一　文學領域的成就

　　清初是中國文學史上詩歌創作比較活躍的時期，其成就也超過了
明代。這個時期詩人大量湧現，作品也頗為豐富。清初詩壇的代表人
物是錢謙益和吳偉業。錢謙益（1582-1664）在詩歌創作上反對明代
七子所標榜的「文必秦漢，詩必盛唐」之說，對復古主義進行了激烈
的批判。他的詩技藝純熟，富於創造性，風格接近晚唐和宋代。其詩
歌創作和理論對當時和後代都產生一定影響。吳偉業（1609-1672）
的詩歌創作大多取材於明清之際的歷史事實，故有「詩史」之稱。其
代表作有長詩〈圓圓曲〉、〈永和宮詞〉等。其詩辭藻華麗，音律諧
調，既委婉含蓄，又沉鬱悲涼。因好用典而有詩意隱晦的弊病。在這
一時期的詩人中，還有一批反清的鬥士，如顧炎武、黃宗羲、王夫
之、歸莊和屈大均等輩，他們或者以詩歌頌反清抗爭，揭露清軍的暴
行，或者反映人民的疾苦，抒發自己的故國之思和興亡之感。內容充
實，富於抗爭精神。

　　康熙年間，清王朝的政權已經鞏固，一些新起詩人的抗清意識逐
漸淡漠，其作品則多重形式技巧。其中執詩壇之牛耳者為王士禎和趙
執信。王士禎（1634-1711）論詩提倡「神韻」之說，以「不著一
字，盡得風流」為詩的最高境界。其詩風致清新，明麗工穩，音節自
然流暢。趙執信（1662-1744）批評他「詩中無人」，缺乏社會內容確
實是王詩的缺點。趙執信則主張詩中有人，詩外有事，以意為主，言
語為役。其詩注重反映社會生活，筆力遒勁。著有《談龍錄》、《飴山
堂詩文集》等。

　　繼王、趙之後，在詩壇影響較大的是沈德潛、鄭燮和袁枚。沈德潛宣導格調說，其詩平正典雅，為臺閣體詩人的典型。鄭燮能詩、工書、善畫，世稱「三絕」。詩中多關心民間疾苦，暴露社會的黑暗。論詩反對擬古主義和形式主義。袁枚是性靈派代表人物，主張詩應該抒發人的性情，反對將詩歌作為衛道工具和形式主義。其詩直抒「性情」，風格清新靈巧，但生活面較窄，社會意義有所偏限。

　　詞在元明呈現出衰落之勢，但入清後出現轉機，呈復蘇之象。清代詞人輩出，詞的創作、詞論和對前人詞作的整理，都取得很大成績。清詞分為三大派別。陳維崧（1625-1682）代表陽羨派，論詞推崇蘇軾和辛棄疾，詞中多高歌壯語，氣勢豪邁。朱彝尊（1629-1709）創浙西詞派，論詞推崇南宋，作詞講究詞句工麗，格律精巧。張惠言（1761-1802）是常州詞派代表人物，作詞強調比興和寄託，推崇風、騷。滿族詞人納蘭性德（1655-1685）以小令名世，詞采濃豔，淒婉動人，纏綿悱惻，詞風接近李後主，有《飲水集》和《側帽集》行世。

　　清初的散文家以魏禧、侯方域和汪琬為代表。魏禧（1624-1681）的散文敘事生動形象，流暢簡潔。其中《大鐵錐傳》廣為時人傳誦。侯方域（1618-1655）早年以詩和時文名海內。他的散文富於形象性和想像力，充滿浪漫氣息，《李姬傳》和《癸未去金陵與阮光祥書》是其代表作。汪琬（1624-1691）的代表作是《江天一傳》，記述簡明扼要，刻畫人物精細。清中葉出現了以方苞、劉大櫆、姚鼐為代表的桐城派古文運動。方苞（1668-1749）一生致力於古文復興運動，建立了桐城派古文的理論。他主張作文的目的在於通經明道，所以必須繼承孔、孟、程、朱的道統。他提倡內容和形式的統一，強調「言有物」和「言有序」。但他提倡的文章義法，實際上是要求散文侷限在通經明道的範圍內，成為為封建統治服務的工具。他的優秀作

品《獄中雜記》和《左忠毅公遺事》等，在當時產生很大影響。劉大櫆（1698-1779）主張散文要重視方法技巧和音節字句，對於修辭十分看重。姚鼐（1732-1815）是劉大櫆的弟子，桐城派的古文理論到了他的手中更加系統化。他將方苞的「古文義法」加以發揮和具體化，《朱竹君先生傳》和《登泰山記》等是其代表作。

　　在清代的文學領域裡，小說的成就最為輝煌。其中《聊齋志異》、《儒林外史》和《紅樓夢》是三部有代表性的傑作。

　　《聊齋志異》在作者蒲松齡（1640-1715）四十歲左右時便已完成。書中的許多故事都是在民間故事的基礎上加工而成。作者自稱《聊齋志異》是「孤憤之書」，書中借花妖狐魅，鬼神幽冥的故事，寄託了作者對人間生活的各種深切體驗和感受。《聊齋志異》的內容大體可分為三類。第一類作品以揭露封建社會的黑暗為主。如〈席方平〉、〈促織〉和〈向杲〉等，都把揭露和批判的鋒芒指向為虎作倀、無惡不作的官吏與罪惡勢力，對善良民眾的不幸和痛苦表示了深深的關切和同情。第二類作品是揭露和批判科舉制度的弊端及其對士子的毒害。蒲松齡筆下的試官，不但不學無術，而且專以營私舞弊和貪贓枉法為能事。在他們主持下的科舉考試也只能是「黜佳才而進凡庸」。作者也對醉心於科舉的士子的骯髒靈魂和猥瑣的心理進行了剖析，揭露了科舉制度對讀書人心靈的戕害。〈司文郎〉和〈王子安〉都是這類作品中的名篇。第三類作品主要是講述花妖狐魅與人間的愛情故事，表現了追求婚姻自由、嚮往幸福生活和反抗封建禮教的進步理想。例如〈阿寶〉中的癡情故事，〈香玉〉和〈嬰寧〉中美好動人的愛情故事都十分富於感染力。作者還在一些作品裡抨擊了玩弄女性的醜惡行為，批判了買賣婚姻的現象和嫌貧愛富的勢利觀念。蒲松齡除了《聊齋志異》外，對在民間廣泛流行的曲藝和戲曲表現出濃厚興趣，並在俚曲創作上取得很大成就。他的俚曲包括曲藝和戲曲兩種形

式。從題材上看，他的俚曲中有近一半是根據《聊齋志異》中的小說改編的，如〈禳妒咒〉、〈姑婦曲〉、〈寒森曲〉和〈磨難曲〉等。〈磨難曲〉真實地表現了人民群眾在天災人禍雙重打擊下的苦難生活，並歌頌了農民起義領袖三山大王任義的反抗精神。蒲松齡的另一類俚曲，如〈牆頭記〉、〈琴瑟樂〉和〈窮漢歎〉、〈幸雲曲〉等，則是直接取材現實生活或民間傳說而創作出來的。作為文人而熱心於曲藝和戲曲的創作，這在蒲松齡的時代堪稱是鳳毛麟角。這說明蒲松齡是一位熟悉和熱愛民間藝術而無藝術偏見的藝術家，同時也從另一個側面反映了戲曲和曲藝在清代的繁榮及其所產生的廣泛影響。

《儒林外史》是一部傑出的諷刺小說。作者吳敬梓（1701-1754）字敏軒，安徽全椒人。他在第一回裡就借王冕之口對科舉制度進行了批判：「這個法卻定的不好，將來讀書人既有此一條榮身之路，把那文行出處都看得輕了。」《儒林外史》真實地反映了封建社會末期知識分子的生活和精神狀態。作者從對封建社會不同類型的知識分子的生活和心理的分析入手，揭露了科舉制度對讀書人精神和心理的戕害，以及不擇手段地追求功名利祿的知識分子的靈魂的墮落。作者認為，政治黑暗是由於風俗人心的敗壞所致，而風俗人心的墮落則是由於科舉制度愚弄和戕害士人的頭腦，使其成為封建統治的馴服工具的結果。與此同時，作者還歌頌了一批品學兼優的人物，並在這些具有真才實學、清正廉潔和高尚人格的知識分子身上寄託了自己的理想。在作者的筆下，還出現一大批慳吝的地主、貪婪的鹽商、沽名釣譽的名士等各色人物，作者對他們的虛偽、貪婪和無恥行徑進行了無情的揭露和辛辣的嘲諷。吳敬梓雖然猛烈地揭露和抨擊科舉制度，但是卻找不到解決問題的途徑，他只能把理想寄託在王冕和杜少卿等高人逸士的身上。一方面他在揭露封建禮教的反動和虛偽；另一方面卻又讚揚儒家的禮樂規範，這證明作者思想中的矛盾和時代的侷限性。

　　《紅樓夢》是中國古典小說的高峰。書中以賈寶玉和林黛玉的愛情為主線，真實而生動地再現了一個封建大家庭的衰敗過程。賈寶玉和林黛玉的愛情悲劇蘊涵著豐富的人生意蘊和複雜的社會內容。作者既生動細膩地寫出這一愛情的生動曲折的經歷，又寫出這一愛情存在的時代的和階級的侷限。由於這一愛情的兩位主角都是官僚貴族的兒女，所以在他們身上既存在著深刻的階級影響，又存在著對這一家庭的依賴性。當他們的愛情所具有的反封建性同自己背叛的階級產生嚴重的衝突時，這一愛情最終也被封建家庭和禮教所扼殺。作者圍繞著寶玉和黛玉的愛情悲劇，塑造了眾多的栩栩如生的人物形象，揭露了封建統治階級的反動腐朽及其必然滅亡的命運。透過以「詩禮簪纓之族」著稱的賈家，讀者看到的是父子之間、婆媳之間、兄弟之間、夫婦之間和妯娌之間圍繞著財產所進行的明爭暗鬥。賈府的主子們過著花天酒地、奢侈糜爛的生活。他們精神墮落，道德淪喪，一代不如一代。以賈寶玉和林黛玉為代表的叛逆者的出現，更是預示著封建主義的倫理綱常已經喪失了維繫人心的力量。作者在表現賈府的豪華奢靡生活的同時，揭露了這種腐化生活完全是建立在對農民的殘酷剝削之上。不但如此，作者還通過生動的藝術形象，反映了封建社會後期的各種社會矛盾。《紅樓夢》堪稱中國封建社會的百科全書，是一部偉大的現實主義傑作。

　　嘉慶、道光年間的小說，以李汝珍的《鏡花緣》最為引人注目。《鏡花緣》給讀者再現了一個海外世界，但這個作者幻想中的海外世界卻是現實社會的反映。作者的立意在於透過對海外世界的浪漫主義描寫，揭露和批判現實社會的齷齪和醜惡，並寄託自己的愛情理想。《鏡花緣》又稱得上是一部思考婦女問題的奇書。作者在書中對婦女貞操、婦女教育和婦女參政以及纏足等一系列問題都進行了思考，並大膽地提出自己的意見。雖然作者的理想是烏托邦式的，但其意義卻很深遠。

二 清代表演藝術的高度發展和成熟

以戲曲、曲藝、舞蹈和音樂為標誌的表演藝術的各個門類，在清代都有了長足的發展。其中戲曲藝術迎來了自身發展歷史的第三個高峰，曲藝中新生的曲種大量湧現，舞蹈和音樂在繼承優秀傳統的基礎上取得新的成就。

源遠流長的戲曲藝術經歷了元雜劇和明傳奇的兩個藝術高峰之後，繼續保持著旺盛的生命力，它伴隨著中國歷史上最後一個封建王朝的建立而迎來了一個更加輝煌燦爛的時代。從歷史的角度審視清代戲曲，它不但集元明兩代戲曲之大成，而且從總體上全面地將中國戲曲提升到一個新的更高的藝術水準。以地方戲的勃興為標誌的清代戲曲，為了適應時代的變化和滿足更為廣泛的觀眾群體的欣賞需要，不但創造出一大批令人目眩的並極其富於地方和民間色彩的聲腔劇種，而且也使戲曲音樂和表演藝術日臻成熟和完美，從而使最具民族特色的戲曲藝術，在一個更高的層面上完成了作為綜合表演藝術的全面的自身建構。

清代戲曲大致經歷了三個重要發展階段，那就是清初傳奇創作的繁榮，清中葉地方戲曲的勃興和清末的戲曲改良。

從清王朝的建立到雍正年間的近百年時間裡，是戲曲藝術由傳奇時代向地方戲時代的過渡時期。在這段時間裡，昆山腔始終主宰著劇壇，其足跡幾乎遍及全國各地。這時弋陽腔則繼續保持著民間特色，並在廣大農村廣泛流傳。伴隨著《長生殿》和《桃花扇》兩部不朽之作的出現，不但使傳奇藝術攀登上最後一個高峰，也為昆山腔和弋陽腔注入了新的活力。但是，就在昆山腔竭力維持其劇壇盟主地位，並想方設法延續昔日輝煌的同時，弋陽腔已經對其發起了挑戰，最終出

現了昆弋兩腔在北京平分秋色的局面。這時，以梆子腔為代表的新興
聲腔劇種系列也已破土而出，它們一旦嶄露頭角，就顯示出極其旺盛
的生命力。於是新老聲腔劇種之間拉開了激烈的藝術競爭的序幕。

　　從乾隆到道光年間，是民間戲曲空前興旺和繁榮時期。戲曲史上
把以梆子腔和皮黃腔為代表的新興的民間戲曲稱作清代地方戲。清代
地方戲早在康熙年間就已嶄露頭角，至乾隆年間則已成燎原之勢。經
過與昆山腔的兩番較量，終於取代了昆曲而取得執劇壇之牛耳的地
位。這時，戲曲藝術便進入了曲牌聯套體與板式變化體兩種音樂體制
並存，昆山腔、弋陽腔、梆子腔和皮黃腔四大聲腔體系爭芳鬥豔的新
時代。

　　鴉片戰爭後，中國社會發生了巨大的變化。在資產階級發起的改
良運動中，伴隨著詩界革命和小說革命，戲曲改良也成為時代潮流。
這一運動給舊戲以極大的衝擊，開了從舊戲向新戲轉變的先河。

　　清代戲曲是中國戲曲藝術的集大成。空前繁榮的清代戲曲，表現
出如下一些特點：

　　其一是聲腔劇種的多元化趨勢。從史料記載看，元雜劇只有流派
的區別而無聲腔劇種的分野。明傳奇一度出現聲腔劇種的多元化趨
勢，餘姚腔、海鹽腔曾經和昆山腔、弋陽腔分庭抗禮，形成四大聲腔
並存的格局。但是後來餘姚腔和海鹽腔在藝術競爭中逐漸失去優勢，
並最終被昆山腔所吸收和同化。於是傳奇藝術在長時間裡只由昆山腔
和弋陽腔來演唱。但是，入清以後情況卻發生了意想不到的變化。繼
梆子腔的興起之後，亂彈腔、姑娘腔、弦索腔、柳子腔、羅羅腔、二
黃腔、西皮腔等等許多新興的聲腔如雨後春筍般湧現出來。一時間呈
現出諸腔雜陳、爭芳鬥豔的局面。在長期流傳過程中，很多聲腔又發
生了音隨地改的變化，並由此演變成許多屬於同一聲腔的不同劇種。
特別是梆子腔、皮黃腔、昆山腔和弋陽腔，更是形成了各自的系統。

在同一系統內，甚至形成幾個乃至十幾個劇種。如屬於梆子腔系統的就有秦腔、山西梆子、河北梆子、河南梆子等等。而僅在秦腔系統中，又有西安秦腔、西府秦腔、同州秦腔和漢調桄桄的區別。聲腔劇種的多元化，是戲曲藝術空前發展的產物和標誌，也是戲曲藝術高度成熟的標誌。它反映了廣大觀眾對戲曲藝術最大限度的需要，也說明戲曲藝術在社會審美領域裡的地位在不斷提高。

其二是高度綜合化的趨勢。戲曲是綜合性藝術，它既是在綜合化的過程中誕生的，也是在綜合化的過程中發展的。但是，相對於元雜劇和明傳奇而言，清代戲曲的綜合化程度顯然更高、也更趨完備。如果說昆曲已經將「以歌舞演故事」發展到一個空前的水準，那麼梆子腔和皮黃腔則在昆曲的基礎上又大大地前進了一步。特別是京劇形成以後，在一個新的水平線上，實現了音樂、舞蹈和戲劇的高度結合和統一。作為戲曲藝術的一種最為完備的形態，京劇的音樂和舞蹈不但經過了充分的戲劇化，而且它們與戲劇的結合已經達到不可分離和不可或缺的程度。這也就是說，京劇的音樂是舞蹈化的，京劇的舞蹈則是音樂化的，而京劇舞蹈化的音樂和音樂化的舞蹈則又是高度戲劇化的。不但如此，清代戲曲藝術還將各種文學藝術以及曲藝、雜技、武術、魔術和各種民間技藝乃至絕活吸收進來，使高度成熟時期的戲曲成為多種藝術的百科全書和統一體。

其三是大眾化趨勢。戲曲從誕生那一天起就是大眾的藝術。元雜劇的欣賞主體從王公貴族到販夫走卒，並沒有階級的限制。明傳奇的演唱雖有雅俗的分野，但那是一種藝術的分工。昆曲逐漸雅化，欣賞主體以達官貴人和文人雅士為主；弋陽腔的主流則始終保持著民間藝術的特色，它以廣大勞動群眾為主要欣賞對象。清代戲曲在大眾化的道路上又前進一大步。這首先表現為新興聲腔劇種的平民化傾向。無論是梆子腔、亂彈腔還是皮黃腔，它們最初都是勞動群眾的藝術，並

因此而受到達官貴人和文人雅士的輕蔑和嘲諷，從它們被命名為與雅部相對立的花部的稱呼中，就包含著輕視與排斥的意味。但是，新興的梆子腔和皮黃腔終於取昆曲的劇壇盟主的地位而代之。值得注意的是，無論是在秦腔風靡京師時使達官貴人為之傾倒也好，還是皮黃腔進入宮廷成為令最高統治者陶醉的藝術也好，它們都沒有失去欣賞主體的勞動化和全民化的趨勢，就是在京劇成為國劇以後，它也仍然是作為全民性的藝術而存在的。更有趣的是，一向標榜為高雅藝術的昆曲，在乾隆年間也出現了地方化的趨勢，北昆、湘昆、川昆等流派的出現，就是昆曲通俗化的標誌。弋陽腔為了生存和發展，一方面，向雅化發展，京腔一度成為與昆曲平分秋色的高雅藝術；另一方面，弋陽腔也以進一步地方化的方式在更廣大的地區獲得了大量觀眾。總之，地方化和群眾化是清代戲曲的總體發展趨勢，其結果不但使戲曲藝術獲得了最廣泛的群眾，也使戲曲藝術能夠扎根於民間，並從民間汲取豐富的營養。這種良性循環不但使清代戲曲因為得天獨厚而得到長足的發展，也使廣大勞動群眾得到了最大限度的藝術享受和滿足。

　　其四是可變性趨勢。所謂可變性是指戲曲藝術順應時代的變化而求生存和發展的特點。元雜劇衰落明傳奇取而代之；為了適應廣大觀眾新的審美需要，新興地方戲登上劇壇。這些巨大的變化都說明戲曲藝術不是僵化保守的藝術，而是一種開放的、進取的、可變的藝術。如果說可變性是戲曲藝術的傳統，那麼，這種傳統在清代戲曲中得到最為充分的發揚。這種可變性不僅體現在新興劇種的成長過程中，也體現在古老戲曲的自我更新過程中。昆曲和弋陽腔入清以後都不同程度地發生了變化。昆曲在各地流傳過程中，出現了不同的具有地方特點的流派；弋陽腔則紛紛演變成各路高腔。這些變化都是為了適應和滿足各地觀眾的需要而做出的自我調整和自我更新，它使古老劇種獲得了新的發展動力。如果我們把戲曲藝術看作是一個有機整體，那

麼，又會看到這種藝術進行自我更新的魄力和方式都是驚人的。它不但對作為古老聲腔劇種的昆曲和弋陽腔做出適應新時代需要的自我更新，還孕育出一大批新興的聲腔劇種，使戲曲藝術的園地在有清一代顯得格外的豐富多彩和絢麗多姿。更為令人驚歎的是，新興劇種破土而出之後，幾乎和固步自封是絕緣的，它們既不滿足於在自己的發祥地盤桓而是迅速向更廣闊的天地裡發展；又不對自己孤芳自賞或顧影自憐，而是在求發展的過程中不斷自我更新和自我完善，於是，我們才能看到各路梆子腔和各路皮黃腔的形成。這種可變性還表現為各種聲腔劇種之間的不斷吸收和融合，早期長江流域的梆子腔，就是秦腔與吹腔、四平腔、高腔等多種聲腔進行融合的產物；接踵而來的是西皮腔和二黃腔的結合而導致皮黃腔的誕生。可以說沒有可變性傳統的充分發揮就沒有清代戲曲的空前發展和繁榮，也就沒有後來遍佈全中國的三百多個聲腔劇種的出現。

最後還應指出清代戲曲的另一個重要特點，那就是戲曲文學與戲曲表演藝術之間的關係所發生的重大變化。元雜劇和明清傳奇都是以劇作家為標誌的時代，從關漢卿、湯顯祖到洪昇和孔尚任，他們的輝煌巨著令世人矚目。換句話說，元雜劇和明傳奇在劇本文學方面取得了驕人的成就，那些偉大的作品完全可以毫無愧色地自立於中國古代文學傑作之林。然而，清代地方戲曲既沒有造就出偉大的作家，也罕見那些驚世駭俗之作的誕生。應該說，清代地方戲曲是以演員和表演藝術為代表的舞臺藝術。舞臺表演藝術在以皮黃腔和梆子腔為代表的清代地方戲中達到了充分發展和高度成熟的階段，其爐火純青的程度是歷史上任何一個時代都無與倫比的。相對而言，劇本文學的成就就有些黯然失色了。造成這種局面的原因，與文人很少涉足戲曲創作有直接關係。而文人之所以不再像元雜劇和明清傳奇時代那樣熱衷於戲曲的創作，一方面是時代風氣使之然；另一方面是因為文人這時視地

方戲為俚俗而不甘為伍所致。清代地方戲曲的劇本大都出自藝人之
手，其劇碼之多是歷史上任何一個時代都無法比肩的。從這種意義上
說，這是劇本創作的一次大解放。又因為藝人長期生活在舞臺上，他
們最瞭解如何使劇本適合舞臺上演出；所以一旦他們掌握了劇本創作
和修改的主動權，他們就完全可以從舞臺的需要出發來完成和完善最
適合舞臺演出的劇本。實踐證明，清代地方戲曲的劇本是非常適合舞
臺演出的，它既為表演藝術的充分發揮創造了空間和條件，又達到了
與表演藝術的緊密結合和有機統一。如果不在劇本和表演藝術之間建
立起這種默契，清代地方戲就不可能以現在的面貌出現，甚至不會有
如此的輝煌。換句話說，正是表演藝術的高度發展推動中國戲曲藝術
攀登上最後一個，也是最為輝煌的一個高峰。客觀事物總是利弊相生
的，戲曲藝術的發展也是不平衡的。在元雜劇和明清傳奇的時代，戲
曲藝術的發展重點顯然是在劇本文學方面，因此可以說，正是戲曲文
學的高度發展和耀眼的光芒，確立了這種藝術的社會地位。而在戲曲
文學高度發展的時代，表演藝術不但處於附屬地位，而且在很大程度
上不得不服從劇本文學的需要，它所做出的犧牲也是完全可以想像
的。當然，對這種現象我們也可以從另一個角度提出解釋，那就是在
雜劇和傳奇的時代，戲曲表演藝術高度發展所需要的條件還不完備，
所以才會出現表演藝術發展滯後的現象。戲曲藝術發展不平衡性在清
代戲曲中同樣存在，其表現形式恰恰相反，以往滯後的表演藝術迎來
了高速發展的新時代，而這時劇本文學則一反常態，表現出對表演藝
術的順應、迎合和促進，說它是一種犧牲也好，說它是一種奉獻也
好，其結果是人們所看到的，一個戲曲藝術更加輝煌時代的到來。對
清代地方戲曲文學成就的理解和評價，不應該拘泥於是否產生了多少
偉大的劇作家或留下多少輝煌的劇作，其著眼點主要應該放在戲曲藝
術的有機統一性方面。應該看到，作為一種高度綜合藝術的戲曲，在

清代地方戲階段放射出了更加輝煌的光芒；而作為戲曲藝術有機組成部分的戲曲文學，不但重新調整了自己在有機整體中的位置，而且也因為這種積極的調整促進了整個藝術的發展。

清代曲藝空前繁盛，堪稱曲藝發展史上第二個黃金時代。其特點是古老的曲種獲得新的生機，新興曲種大量湧現，名目繁多，色彩斑斕，令人目不暇接，至今仍活躍在當代舞臺和民間的相當一大批曲種都形成於這一時代。

為了生存和獲得新的發展機會，許多古老曲種在流傳過程中出現地方化趨勢，它們透過採用方言俚語和吸收民間藝術的營養而不同程度地發生變異，如元明以來的評話，僅在南方就分化出揚州評話、蘇州評話、南京評話、宜興評話等不同曲種。再如盛行於明代的彈詞，入清以後也出現蘇州彈詞、揚州彈詞和啟海彈詞的分野。鼓詞亦然，它廣泛流布，四處扎根，僅在河北一地就繁衍出木板大鼓、樂亭大鼓、京東大鼓和梨花大鼓等眾多名目；湖北境內的湖北大鼓、隨州大鼓、襄陽大鼓、鋼鐮大鼓等也相繼湧現。這說明清代的社會生活需要不僅為古老的曲種提供了新的生存空間，同時也為藝術競爭創造了良好的條件，所以，古老曲種只能依靠自身的蛻變而繁衍成龐大的家族以適應時代發展的需要。

新興曲種的出現主要有兩個管道，一是原有曲種發生變異，二是不同曲種之間或與民間藝術之間進行嫁接。前者如流行於北方的鼓書發生兩種變異，一是由原來的鼓書演變成鼓曲，如京韻大鼓；二是改說唱表演為徒口散說，並由此導致評書的出現。至於與新的藝術門類融合而形成的曲種更是比比皆是，如脫胎於宗教說唱的道情，它一方面由唱曲轉變為說書；另一方面是由不同曲種融合成新的曲種，如流行於河南境內的道情與當地三弦書和鶯歌柳等曲種相結合產生了河南墜子；而湖南道情與流行於長沙的彈詞相結合，形成了長沙彈詞。風

行於大江南北的「十不閑」流行到東北地區後，與當地大秧歌和民歌小調相結合，促成了二人轉的形成。相聲與雙簧更是清代曲種間大碰撞大融合的結果。

清代曲藝的表現內容也很有時代特徵。如說書類曲藝的題材範圍明顯擴大了，清官與保鏢的「公案書」大量出現，《三俠五義》、《施公案》和《彭公案》等都是這一時代的產物；反映才子佳人故事的作品中出現了《珍珠塔》、《描金鳳》和《雙珠鳳》等代表作；反映市民生活的《清風閘》和《飛砣傳》等更是產生廣泛影響。清末的曲藝作品充滿民主精神和憂患意識，反映了國民反帝反封建意識的覺醒。可以說清代曲藝是個表演藝術家輩出、群星燦爛的時代，也是創作空前繁榮和曲本大量刊行的時代，《霓裳續譜》和《白雪遺音》是其中兩個最有代表性的俗曲唱本集子。

清代舞蹈可以劃分為宮廷樂舞和民間舞蹈兩大類，它們各自沿著自己的軌跡向前發展。宮廷樂舞又可分為宮廷祭祀樂舞和宴享樂舞，它們是隨著滿族政權在不同時期的特點而變化和完善的。滿族政權入關前的宮廷祭祀樂舞主要以「迎神、祭天」的原始巫術性樂舞為主，尚屬於薩滿教巫術活動範疇。滿族政權入主中原後，宮廷祭祀樂舞進入發展的第二階段，它以對〈佾舞〉的吸收、創造和發展為標誌，而〈佾舞〉則是漢族禮樂文化和制度的集中體現，這說明清廷對漢族禮樂文化傳統的吸收和繼承。清代宮廷宴享樂舞與明代相比發生很大變化，它廢除了朝賀性宴享中的雜劇類演出，而改用發源于中原地區的屬於雅樂系統的燕樂樂舞。其中有歌頌皇帝文功武治，屬於〈隊舞〉系列的〈德勝舞〉和〈世德舞〉，也有深受皇帝喜愛、用於隆重典禮儀式的〈蟒式〉，還有帶有明顯以武功臣服四方意味的〈揚烈舞〉等。一般筵宴中樂舞有〈五魁舞〉和〈五行之舞〉等。

清代是民間舞蹈興盛的時代。〈燈舞〉是民間最流行的舞蹈之

一，它為節日的夜晚增添無窮的樂趣，喚起一年四季辛勤耕作的勞動者無數美好的憧憬。陝西渭南有〈合字燈〉，將燈舞與字舞合為一體，黑暗中燈盞組成燈龍，只見燈轉，不見人舞，熠熠生輝。廣東的〈番禺鼇〉，上海的〈水族舞〉，浙江青田的〈魚燈〉，安徽休寧的〈引鸞戲鳳〉等魚形燈和擬獸燈，都是民間喜愛的節目。至於〈秧歌〉、〈高蹺〉、〈跑竹馬〉、〈旱船〉、〈跑驢〉和〈三棒鼓〉等，更具有普遍性，成為勞動群眾生活中不可缺少的內容。少數民族舞蹈也有很大發展，〈散地節〉是瑤族祭祀大地的節日，屆時男女老少「歌舞以為樂」。苗族節日娛樂有《踹堂之舞》，傣族、阿昌、景頗等民族有〈象腳鼓舞〉，彝族有〈祀莊稼舞〉，納西族有〈大象舞〉等，色彩紛呈的少數民族舞蹈使清代舞蹈更加絢麗多姿。西方舞蹈文化的傳入帶來舞蹈史上的重大變化，清末新式學堂裡出現新式音樂和體育教育，校園舞蹈隨之興起。歐洲的古典芭蕾舞藝術也在這時傳入中國，而交際舞一經踏上中國古老的土地，逐漸便在社會的各個角落蔓延開來，刮起一陣強烈的舞蹈旋風。

作為中國歷史上最後一個封建王朝，清代有著自己獨特的音樂藝術。其中，各民族音樂的混融是清代音樂的一個突出特點。早在滿族政權入關之前，滿族上層社會便開始有目的有計劃地學習中原地區的音樂文化，尤其是歷代相傳的宮廷雅樂。《清史稿‧樂志》：「世祖入關，修明之舊。」清廷設教坊司，作為管理朝會音樂和宴享音樂的專門機構。朝廷在大力提倡雅樂的同時，還注意保留滿族民間歌舞傳統，從而使清代官方音樂成為雜融漢、滿及蒙、藏、回各族，以及「屬國」（朝鮮、安南、緬甸、尼泊爾）音樂的一種混合音樂，這種特徵與盛唐時期多少有些相似。

清代音樂的另一特點是市民音樂的高度發展。隨著社會的穩定和經濟的繁榮，市民音樂迎來發展壯大的大好時機，勾欄瓦肆，青樓客

舍，酒館茶寮，通衢集市，到處都出現各種音樂活動的場所。這時高
雅的文人音樂，通俗易懂的下層市民音樂，以及來自農村的鄉土音
樂，透過合流和交融而形成新的城市音樂的風貌，民歌小曲，梆子皮
黃，絲竹吹打，都紛至沓來，大顯身手。清末，中西音樂的交流開創
了音樂的新局面，學堂樂歌的出現預示著新的音樂即將誕生。

三　清代美術的繁茂興盛

　　清代美術是中國古代美術發展史上的最後一個高峰，其總體形態
呈現出變化的加劇與豐富的多樣性特徵。

　　從美術的發展角度看，明清時代是語彙成熟與法式熟練應用的時
代，並因而導致了藝術個性的豐富與藝術樣式的變化。但清代的美術
變化又不同於明代，由於清代統治者是入主中原的北方少數民族，因
而美術的變化中有一種較尖銳的對立成分，其豐富中又呈現出較繁縟
的瑣碎來。前者在書法繪畫中體現得十分突出，後者在建築與工藝美
術與民間美術中表現得較為充分。另一方面，清代作為中國大一統封
建社會的最後一個王朝，其美術發展的起點，是在以往歷代積累的基
礎上。清代統治者由於文化差異與統治需要，更偏重於法式的總結與
工藝的精巧，以此為前提，清代美術順理成章地體現了總結性的態
勢，呈現出集大成的特徵。大體而言，清代美術可分為三個段落——
清初期為承續期；清中期進入繁盛期；清後期轉而為蛻變期。其中不
同的美術門類又有著不同的發展遷變軌跡。

　　宋元以降，繪畫成為造型藝術中最主要的形式，文人畫漸成繪畫
中較高層次的藝術追求，並漸成繪畫主流；明中葉後，由於繪畫語彙
的完善而產生眾多的個性流派，造成了「尚變」的總體畫壇走向與時
代特色。清代更有所發展。清代畫壇呈現出山水畫與花鳥畫興盛發
展，人物畫衰落的總體格局。

　　山水畫之興盛，固然與江南一帶人文風氣有關，但更與中國傳統文化的審美特質相聯繫。由元而及明清，山水畫明顯突出了抒情寫意的一面，而文人審美意趣的介入，則是其嬗變的重要因素之一。明中期以降，山水畫以「吳派」佔最重要地位。「吳派」實則包含了「吳門派」、「松江派」等畫派。清代前期，「四王」所代表的正統派和江南的一批遺民畫家為畫壇主流。由於他們的風格被清代統治者默許或首肯，其審美情調亦被時人所推崇效仿，因而形成了較系統而完善的師承關係，並有較大的影響，被認為是「正統派」畫風。正統派崇尚董、巨，追隨「元四家」，恪守董其昌所梳理過並且力倡的「南宗」傳統，講究筆墨意趣，功夫技藝頗見功力。但過分拘泥於筆墨技法的來歷和師承，因此，在一定程度上限制了自己創作個性的發揮與新風貌的形成。正統派之勢力主要在北方，而南方一批由明而入清的在野派畫家，政治上多不與清朝統治者合作，藝術上則強調抒寫一己情懷，技法上尤注重發揮個性，由此形成了感情色彩強烈、藝術手法獨特的風格，其藝術觀往往與「正統派」相對立，被視為「在野派」。在野派成就最著、給予後世影響最大的當推漸江、髡殘、石濤、八大山人這「四僧」，其他還有以龔賢為首的「金陵派」等。他們以筆法恣肆，立意新奇，藝術風格獨特著稱。這一批畫家的藝術創作，堪稱清代畫壇的第一個高潮，他們使清代美術一開始就有了令人矚目的面貌。「在野派」畫家主要活動在江南一帶，在地域上也正好與北方對應。這樣一正一反，一南一北的格局，大致說明了清初畫壇的基本態勢。

　　從晚明董其昌延續而下，以王時敏、王鑒、王翬、王原祁以及吳曆、惲壽平為代表的畫風，康熙乾隆時已在朝野形成廣泛的影響。「四王」以山水畫稱譽一時，其藝術趣味、作品風格都有相近之處，而與他們並稱的吳曆、惲壽平則自具特色。吳曆雖以山水見長，風格特徵並不類「四王」；而惲壽平最擅長花卉，且自開一派。深受「四

王」影響的，後來有「小四王」、「後四王」等。至於「虞山派」、「婁東派」，實則是由「四王」領銜的重要流派。清初山水畫壇流派眾多，以弘仁等「海陽四家」組成的「新安派」，以羅牧為代表的「江西派」，以龔賢等為代表的「金陵派」，都是其中犖犖大者。

在花鳥畫方面，王武、蔣廷錫、惲壽平等人都各擅勝場。其中尤以惲壽平為代表的「常州派」以及清中期的「揚州八怪」影響最為深遠。延至晚清，「海上畫派」、廣東的居巢、居廉及近現代「嶺南畫派」的一批畫家，均與此流風有關。

人物畫雖不能與山水花鳥的繁盛局面相頡頏，但肖像畫、風格畫、行樂圖等門類仍有可觀。禹之鼎、焦秉貞、改琦、費丹旭，還有高其佩的指頭畫，都稱獨步一時，其後的任頤，更是近代人物畫領域的開風氣者。在清宮廷中集中了為數不少的西洋畫家，他們按照皇上意旨製作了不少肖像畫及紀實內容的大型繪畫。他們的一系列創作活動給中國傳統繪畫帶來了不可小覷的衝擊和影響。宮廷中的焦秉貞、冷枚等人曾嘗試采西法融入新作，這種中西合璧的新畫風在以往是不曾出現過的。

清代中期近一百多年的繁盛，形成了畫壇的紛繁茂盛時代：正統派與在野派共榮、宮廷繪畫與民間繪畫同盛，並出現了文人畫向市井滲透、工匠畫向文人學習的互動局面。穩定的政局和富庶的經濟，使得統治者可以從容地舉辦各種重大的美術活動。這時設在宮廷內的皇家繪畫機構具備了相當規模，畫家人數遠比以往的宮廷畫院眾多，繪畫活動頻繁而且規範化，畫家的地位受到重視，一系列以清政府文治武功為題材的創作活動尤為引人注目。眾多傳教士畫家聚集內廷，朝廷的重大活動常由他們記錄描述，不少反映其時重大政治事件的鴻篇巨製相繼由他們領銜繪製問世。由於歌頌朝廷文治武功的政治目的及紀實功用的需要，這一時期的宮廷畫家特別重視現實題材和人物肖像

的描繪，融合西法精細逼真的畫法備受皇帝賞識。朝廷對西洋繪畫採取了寬容與歡迎的態度，郎世寧等來自國外的傳教士畫家甚得恩寵。當然，西洋畫其實也已在一定程度上改變自己以適應中國人的欣賞習慣。焦秉貞等一批在如意館及南書房供職的中國畫家，嘗試糅入西法以加強傳統技法的表現力，中西結合的方法從宮廷擴散各地乃至影響民間，使民間繪畫尤其是人物畫的技法出現了富於時代特色的變化。在清代，人物肖像畫的技法水準達到一個超越前代的高度，眾多的帝后肖像畫便是明證。中西藝術各擅所長，相互交流影響，形成清代中期畫壇的一種獨特景觀。

商業的繁榮與最高統治者多次長時間的巡察江南，使江南原有的較高繪畫水準更得到長足發展，成為繪畫發展史上又一亮點。在江南揚州，這時出現了令人耳目一新的「揚州畫派」。後世所謂的「揚州八怪」，便是其中的代表人物。作為畫壇的「異端」和「偏師」，他們不拘囿前人成規，勇於破格創新，抒發真情實感，無論在藝術觀念、作品風格還是筆墨技法上，都表現出和以往繪畫風格迥不相類的形貌，對當時影響極大。花鳥畫領域由此得到長足而全面的發展，繪畫語彙得到拓展，技法更加單純精練，繪畫理論也得到進一步深入探討，並總結形成了一系列與文化發展相關的繪畫理論。由此促進了詩書畫印的完美結合，並提出「筆墨當隨時代」、「胸無成竹」、「文章第一」等更高更深刻的繪畫主張。形成了中國花鳥畫「別開生面」的發展局面，並影響了整個畫壇。從某種角度而言，清中葉的「揚州畫派」是清初「四僧」藝術革新精神的弘揚和進一步發展。

除了以宮廷畫院為中心和以揚州為重鎮的兩大創作群體，清中期的畫壇尚有不少應當受到重視的流派或畫家。例如，乾、嘉之間崛起於鎮江地區的「丹徒派」既不同於金陵八家，也並非重走「婁東派」老路，他們能夠自成一體。鐵嶺人氏高其佩創造性地把指畫技法推及

山水人物花卉鳥獸各科，遂形成名噪一時的「指頭畫派」。山水畫方面雖總體上不如清前期的鼎盛，但仍有一些成就突出的畫家，如以金石學見長又擅山水的黃易、奚岡、趙之琛等。此外，一些難以列入某家某派的畫家如肖像畫名手丁皋，花鳥寫生名家沈銓，還有花卉竹石畫家方薰等等，均名於時，並波及後世。從這種風格各異畫家眾多的情況來看，清中葉畫壇不失為美術史上一個成績彰著，名手迭出的時期。

　　清後期山水畫壇不復再見往昔那種百卉爭榮的氣象。對於「正統派」的沿襲，形成了模式化的傳摹；對於「在野派」的追求，也漸漸露出了狂躁不安的草率，似乎隱藏著一個末世王朝的衰敗風氣。人物畫從宮廷畫師與民間畫工的結合中形成了一種市俗的可供工藝實用與商賈流通的樣式，出現了一個小小的迴光返照式的局部繁榮；而大量的繪畫探索，集中在花鳥畫中，使得清代的花鳥畫成為一種形態眾多、風格各異且生機勃勃的、超越前代的繪畫門類。值得注意的是，由於這一時期面向西方的門戶開始打開，新興的市民階層已成氣候，在經濟發達的口岸城市上海、廣州等地，聚集了一批順乎時代風氣變化的畫家。他們大膽革新，銳意求變，衝破了嘉、道以來的冷寂局面。在近代畫壇的歷史轉捩中，這一批畫家產生承前啟後的重要作用。「海上畫派」以及廣東的「嶺南派」，堪稱這一時期的代表。

　　有清一代畫壇流派眾多，但就其基本發展脈絡而論，可從中析出守成與變革兩大思潮。從清初「四王」延至晚清的所謂正統畫風，深受朝廷賞識，在畫壇一直佔據主流地位，這一脈以守成著稱。而由明入清的「四僧」等明遺民畫家，以及其後的「揚州畫派」等，鮮明地表現了突破和求新的特徵，他們代表了清代畫壇最為活躍、最有生氣的變革走向。至清末，西方列強勢力進入中國，社會、經濟、文化和科技各方面都出現了很大變動，市民意識和世俗情懷滲入藝術，傳統

繪畫至此孕育著走向近代的蛻變。畫壇是美術領域的縮影，在紛繁複雜的頭緒當中，把握住守成與變革兩大思潮，也就在相當程度上把握了有清一代美術遷變形貌的主要特徵。

與繪畫相比，清代書法與篆刻藝術更受制於「漢字」的固有形態，也更屈從於社會文化的普遍要求。它們與統治階級所倡導的學術風氣與審美要求等「文風」緊密關聯。總的看來，它們也有著一種「集成」的規模與「求新」的取向，並具有與繪畫相似的「守成」與「變革」兩大思潮繼替的特徵。這樣的特徵，也更充分地從作為中國古代美術理論最主要構成部分的書論與畫論中表現出來。朝祚變易，革故鼎新的巨大變動，對文化藝術的遷變有著重要的影響。以書法而言，明末那種無羈風格的草書，在精神上明顯不能適應新朝的氣候；而中規入矩的行楷書體入清卻大獲提倡，體現了統治者心目中企求的「順民」性格。再者，科舉應試需嚴格遵循「八股文」及「館閣體」的要求，這樣「欽定」的文體和字體，不僅明確框囿了文人士子的讀書和治學方向，同時對他們的性格和心態模式也產生重塑的效用。本來，自晚明的董其昌把北宋尚意的審美規式引入帖學之後，由於他的地位、成就和影響，書壇風氣已日漸轉而以他為中心。入清，康熙喜歡董其昌的書體，到乾隆時，皇帝則對趙孟頫心儀不已。董、趙書體的特徵，當然最合乎「順民」的性格培養和行為規範。這樣的前提，已預示著後來以行楷為主體之帖學的盛行。

帖學之走到極端，便是圓媚靡弱，是「烏、方、光」勻整一律的「館閣體」，亦即考卷上端正勻整的小楷字體。康有為《廣藝舟雙楫》形容它是「配置均停，調和安協，修短合度，輕重中衡，分行布白，縱橫合乎阡陌之經」。這樣過分苛刻的要求，最終導致了書壇千篇一律和程式化、僵化的弊端。一些眼光獨到的書家，在清初已看到這種弊端，並且積極尋求救治的藥方。當時王鐸、傅山的作品中，不

僅常帶有隸書的筆意，還夾雜著篆書式的偏旁構造。這些人的藝術實踐，已傳出篆隸復興的先聲。從另一角度說，碑學的興起可說是帖學的凋敝促成的。清代官刻、私刻之帖大大超乎以往，清內廷兩度重刻《淳化閣帖》，鐫刻《三希堂法帖》及續帖，均屬洋洋大觀的盛舉。這樣大舉刻帖固然有助於保存文化遺產，推進書法藝術的傳播，但在當時靠手工鉤摹刻版的技術程式，一翻再翻也免不了「愈翻愈遠」的弊病，也就難怪「江南足拓，不如河北斷碑」的觀點會有振聾發聵式的反響了。

　　清代訪求到以往未曾著錄過的大量文書古物、漢晉南北朝碑刻或金石書跡，引起了書家對周秦漢魏墓誌、摩崖和造像書跡的廣泛取法。清末新發現的大量殷商甲骨文、敦煌漢晉木簡、寫經、紙書帛書，不僅是考古學史上的重大事件，也為書壇注入強勁的活力。客觀地說來，清朝碑學的興起，是多種因素合力的結果。它在書法藝術發展史上的最大功績，一是導致篆、隸書體的復興並進而發揚光大；二是確立了與帖學迥不相類的，以質樸美和「金石味」為特徵的審美範型，從而順理成章地導致了形式表現手法的突破。清代書壇帖學與碑學的更替，使中國書法在結體和筆法上都有突破性的拓展和創造，這一進程的影響，延至近現代書壇仍歷歷可辨。

　　文人畫所推崇的詩書畫印四位一體，以及鑒藏家的競相應用，為印章由示信實用向審美欣賞蛻變創造了有利的條件。明代以來，治印一門脫離了一般的印藝和匠業，被納入詩書畫一統的精神生活軌道。印章篆刻成了士夫文人精神趣志的表現方式之一，所強化和凸顯出來的已是審美功能。入清後的篆刻，無論理論及實踐都有著彪炳的成績。名手有胡正言、程邃及西泠八家等，印壇不僅派支繁衍，人數眾多，而且各有造詣。鄧石如、趙之謙和吳昌碩等人的出現，更把這一門有著獨特內涵和表現形式的藝術門類推向一個新的高峰。

　　綜觀中國現存的古代畫學書學著述，清代約占了百分之三十五的比例，這個數目是很大的。值得稱讚的是朝廷組織了龐大人力、物力對內府庫藏書畫藝術珍品及古代書畫典籍進行了系統的整理和編纂。其時，武英殿是專門為皇家編輯及印製書籍的機構。《古今圖書集成》與《四庫全書》等百科全書式的巨製編纂完成，客觀上產生了尊古人尚正統的示範作用，對保存和發揚歷史文化功不可沒；另一方面，每次這類刪修，均會按統治階級意圖，毀掉不少的所謂「禁品」，對於歷史文獻的破壞，也是不可低估的。但藝術門類所受的衝擊與影響，相對要少一些，故而，清代撰編的《佩文齋書畫譜》、《秘殿珠林》、《石渠寶笈》等等，至今仍不失其價值。由於繪畫、書法、篆刻等藝術門類的「文人化」傾向，導致更多的法則被總結，更深刻的文化規律被揭示。因而在整個清代的書畫發展中，也存在著明顯的文人畫向職業化傾向發展與宮廷繪畫、文人畫與民間繪畫相容的趨勢。這也反映出清代社會文化的總體情形，這種情形在眾多的其他造型藝術門類中亦有體現。

　　總之，清代的各種民間繪畫、雕塑、手工藝以及建築等造型藝術門類，同樣有一種相互滲透、融合與互補的傾向。在法式上有一種豐繁、精細、瑣碎的集成與守成的趨勢；在藝術面貌上有一種龐雜、完備、精巧而繁縟的風格，呈現出一種受市俗商業制約與市民情趣的取向。

　　清朝採取了一系列措施恢復和發展手工業，而文學、戲劇、建築和繪畫的發展變化則對於清代工藝美術也產生明顯的影響。康、雍、乾三朝經濟發展，各種官營、私營的手工作坊數量眾多，規模擴大，明代所沒有的品種、造型和製作技藝此時紛紛出現，而且陳設性、玩賞性功能突出。宮廷造辦處設有油漆作、琺瑯作、金銀作、竹木作、玉作、牙作等，各有名工巧匠專職司理。景德鎮官窯陶瓷和江寧、蘇

杭織造都頗具生產規模。無論陶瓷、染織、雕刻、金屬工藝或其他工藝美術門類，在清代都被推至一個新的規模。另一方面，宮廷製作過於突出技術難度和修飾手法，同時也導致了繁瑣堆砌的風格，這種趨向最終加劇了清後期工藝美術的式微。

雍正時由工部頒行〈工程做法則例〉，對以往的建築營造法式作了系統的總結和歸納，中國建築至此更為規範化。康雍乾三朝的建築營造活動大為興盛。規模宏偉的維修工程陸續完成，圓明園、熱河避暑山莊等眾多的苑囿離宮體現了官方建築的典型風格。宮廷苑囿喜歡仿製各地名園勝跡，普遍特徵是繁複細膩，造景與治園頗有不拘一格的做法。這種特點，在圓明園中體現得尤為淋漓盡致，其營造極盡奢華氣派之能事，不但在北方移植了江南園林的景色，而且還把國外的巴洛克建築樣式也搬了進來，形成園中有園的格局。如此宏大的規模和豐富的形式，是以往所不曾出現的。各地還有為數不少的私家園林極具特色。江南園林獨特的佈局結構與藝術樣式更令人歎為觀止，有限的空間被巧妙地加入了流動的時間因素，置身其間，移步換景，一層空間套疊著另一層空間，使人絲毫不覺其天地之小，反而被變化著的景致所吸引和迷惑。極盡富麗華贍之能事的喇嘛教寺廟建築物在清代大量出現，無論宗教建築、官方建築還是民間建築都鮮明地體現出成熟期的中國建築藝術的手法特徵。

與建築關係密切的雕塑，出現了新的變化。各種大型雕塑成就不算突出也有不同於以往的特點。在清代的大型雕塑中，木雕、銅雕有所增加，帝王陵墓的地面雕刻、宮殿衙署的儀衛性雕刻仍主要沿襲以往的規制。隨著各種寺廟增多，清代宗教雕塑數量相應大大增加，但這與唐宋之前以石窟造像為主的做法已顯然不同。另外，在造型風格、材料與製作手法等方面，也都有著明顯不同於以往的特色。建築裝飾雕塑遍及南北，各種民間神教廟宇，如孔廟、關廟及規模較小的

城隍廟、土地廟、龍王廟、媽祖廟、禹王宮、天后宮、武侯祠、宗祠、享堂等，無不設置各種塑像供人頂禮膜拜。其製作規模及技藝水準不等，由於寄生滋養自民間的土壤，每每流露出率直的世俗化特徵。清代的玩賞性雕塑和工藝裝飾性雕塑甚為流行，這從一個側面證明了美術體認市民意趣的大趨向。

民間木版年畫的生機鬱勃是清代美術的一大景致。天津楊柳青、蘇州桃花塢是南北的兩大年畫產銷中心，還有山東濰坊和高密、四川綿竹、河北武強、河南朱仙鎮、廣東佛山等，所產年畫都有濃郁的鄉土風格。作為盛行鄉村民間的藝術品類，年畫直接體現了普通民眾的願望和意趣。在它豐富的題材內容和表現形式上面，凸顯了至為明確的市民意識和世俗精神。至晚清石印術興起，手工刻印的木版年畫才不得不走上了日漸衰頹之途。

總括起來，清代的繪畫、書法、篆刻、工藝美術、民間民俗美術和建築藝術等門類雖然頭緒錯綜複雜，但在全面整理、總結和承繼傳統，亦即集歷代之大成的基礎上，仍然有所發展，一些門類在盛清的繁茂時期更有超乎前代的重要成就。這樣的遷變和發展軌跡，和清代社會及經濟的歷史走向有大致同構的對應關係。西方美術的進入，世俗美術的興起，不同觀念不同品類的相互滲透和影響，都標示出這一時代的特徵。晚清的文化折射著封建社會的落日餘暉，美術領域出現了蛻變分化的種種變異，而這正是傳統美術形態向近現代跨越的先兆。

（孟繁樹）

中華文化思想叢書 A0100004

中華藝術導論　下冊

主　　　編	李希凡	
責任編輯	蔡雅如	
特約校對	林秋芬	
發 行 人	陳滿銘	
總 經 理	梁錦興	
總 編 輯	陳滿銘	
副總編輯	張晏瑞	
編 輯 所	萬卷樓圖書股份有限公司	
排　　版	林曉敏	
印　　刷	維中科技股份有限公司	
封面設計	斐類設計工作室	

出　　版　昌明文化有限公司
桃園市龜山區中原街 32 號
電話 (02)23216565
發　　　行　萬卷樓圖書股份有限公司
臺北市羅斯福路二段 41 號 6 樓之 3
電話 (02)23216565
傳真 (02)23218698
電郵 SERVICE@WANJUAN.COM.TW
大陸經銷
廈門外圖臺灣書店有限公司
電郵 JKB188@188.COM

ISBN 978-986-92492-3-2

2015 年 12 月初版

定價：新臺幣 320 元

如何購買本書：

1. 劃撥購書，請透過以下郵政劃撥帳號：
　帳號：15624015
　戶名：萬卷樓圖書股份有限公司

2. 轉帳購書，請透過以下帳戶
　合作金庫銀行　古亭分行
　戶名：萬卷樓圖書股份有限公司
　帳號：0877717092596

3. 網路購書，請透過萬卷樓網站
　網址 WWW.WANJUAN.COM.TW

大量購書，請直接聯繫我們，將有專人為您
服務。客服：(02)23216565 分機 10

如有缺頁、破損或裝訂錯誤，請寄回更換

國家圖書館出版品預行編目資料

中華藝術導論 / 李希凡主編. -- 初版. -- 桃園
市：昌明文化出版；臺北市：萬卷樓發行,
2015.12
　冊；　公分. -- (中華文化思想叢書)
ISBN 978-986-92492-3-2(下冊：平裝)
1.藝術史 2.中國
909.2　　　　　　　　　　　104024808